ADOLPHE JULLIEN

# MUSIQUE

MÉLANGES D'HISTOIRE ET DE CRITIQUE

MUSICALE ET DRAMATIQUE

*Ouvrage orné de*

CINQUANTE ILLUSTRATIONS

PORTRAITS, CARICATURES ET AUTOGRAPHES

PARIS

LIBRAIRIE DE L'ART

41, RUE DE LA VICTOIRE, 41

1896

# MUSIQUE

# AUTRES OUVRAGES DE L'AUTEUR

## PUBLIÉS A LA LIBRAIRIE DE L'ART

---

RICHARD WAGNER, SA VIE ET SES ŒUVRES. Un volume grand in-8º de 400 pages, orné de 14 lithographies originales par Fantin-Latour, de 15 portraits de Richard Wagner, de 4 eaux-fortes et de 120 gravures, scènes d'opéras, caricatures, vues de théâtre, autographes, etc.

HECTOR BERLIOZ, SA VIE ET SES ŒUVRES. Un volume grand in-8º de 400 pages, orné de 14 lithographies originales par Fantin-Latour, de 12 portraits de Hector Berlioz, de 3 planches hors texte et de 122 gravures, scènes théâtrales, caricatures, portraits d'artistes, autographes, etc.

MUSICIENS D'AUJOURD'HUI (1re série). Ouvrage orné de 12 portraits en frontispice et de 32 autographes de compositeurs célèbres.

MUSICIENS D'AUJOURD'HUI (2e série). Ouvrage orné de 20 portraits en frontispice et de 40 autographes de compositeurs célèbres.

MONOGRAPHIES PARISIENNES : UN VIEIL HÔTEL DU MARAIS. Une plaquette in-4º écu, ornée de 20 gravures, portraits, pièces historiques, etc.

---

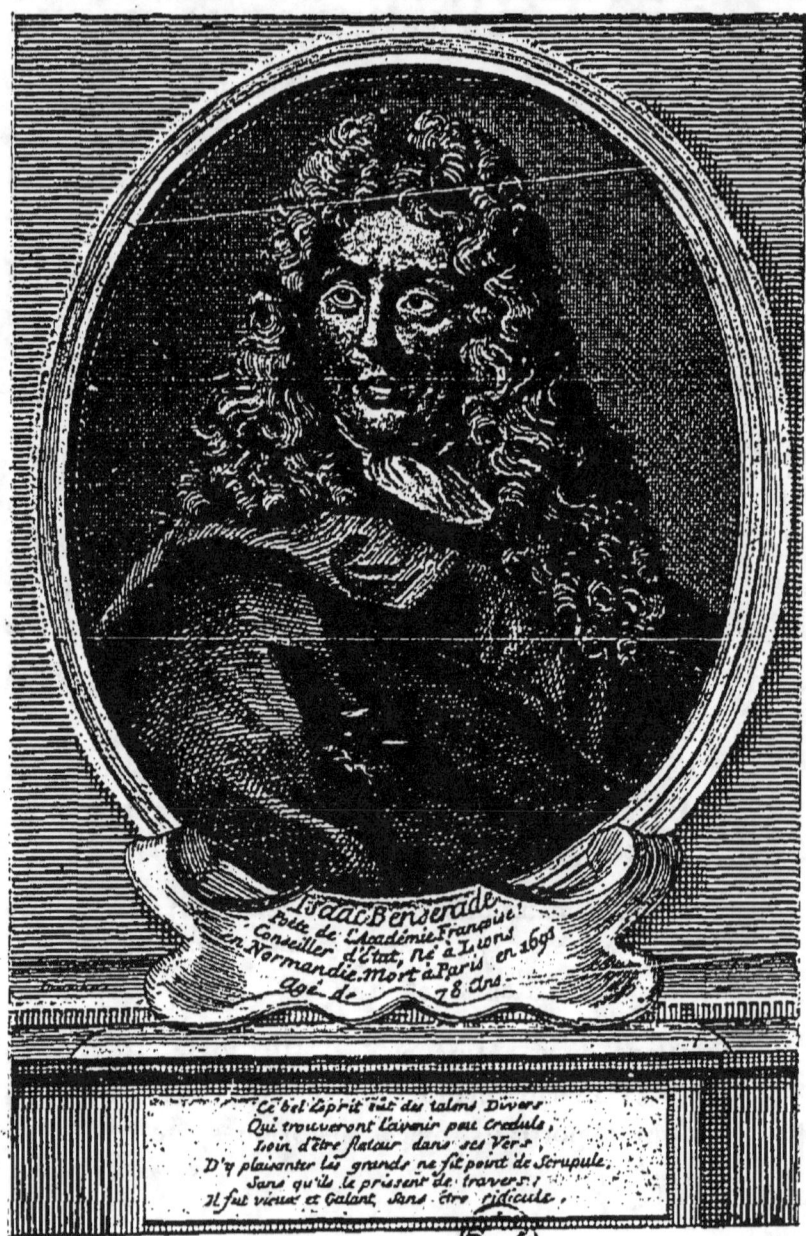

BENSERADE

d'après le portrait de Desrochers.

ADOLPHE JULLIEN

# MUSIQUE

MÉLANGES D'HISTOIRE ET DE CRITIQUE
MUSICALE ET DRAMATIQUE

Ouvrage orné de
CINQUANTE ILLUSTRATIONS
PORTRAITS, CARICATURES ET AUTOGRAPHES

PARIS
LIBRAIRIE DE L'ART
41, RUE DE LA VICTOIRE, 41

1896

IL A ÉTÉ TIRÉ DE CET OUVRAGE

QUATRE EXEMPLAIRES

SUR PAPIER DES MANUFACTURES IMPÉRIALES DU JAPON

*Pas d'avant-propos.*

*Quelques lignes seulement où l'auteur remerciera MM. Ch. Nuitter, Aug. Durand, Ch. Malberbe et Charavay, qui ont bien voulu, comme toujours, lui ouvrir leurs cartons et le mettre à même de reproduire ici des pièces iconographiques peu répandues, des autographes qui n'ont pas encore vu le jour.*

*Que le lecteur tourne la page à présent : l'auteur n'en dira pas plus.*

# MUSIQUE

## LE BALLET DE COUR
(1581-1681)

### PRÉAMBULE

Les ballets de cour ont précédé et préparé l'Opéra. Ils déployaient toutes les ressources de l'art, comme l'Académie de musique devait faire plus tard, de manière à captiver à la fois l'oreille, les yeux et l'esprit, — on nous saura gré sans doute de ne pas répéter ici les vers si connus de Voltaire. La richesse et la variété des décorations s'y unissaient à la poésie, à la musique, à la danse, pour enchanter les spectateurs. Un grand ballet mettait tout un monde en jeu et l'on vit plus de sept cents personnes concourir à la représentation d'*Hercule amoureux*. L'usage constant du merveilleux, les sujets allégoriques ou mythologiques y justifiaient l'emploi sur une large échelle des machines, déjà portées à un degré de perfection qui n'a guère été dépassé depuis. Ce divertissement ingénieux et galant, où les charmes réunis

de la comédie, de la musique et de la danse se rehaussaient de toutes les pompes du spectacle, fut pendant près d'un siècle la distraction favorite des princes et des grands seigneurs : il suffit d'avoir ouvert quelques Mémoires des xvie et xviie siècles pour savoir quel rôle jouèrent les ballets à la cour des Valois, de Henri IV, de Louis XIII, et surtout de Louis XIV, au moins pendant la première partie de son règne.

Le ballet de cour fait donc partie essentielle non seulement de l'histoire du théâtre, mais aussi de celle de la société à cette époque, et il joint à ce mérite celui d'avoir véritablement engendré l'opéra. Ce double titre le désignait suffisamment, semble-t-il, à l'attention des curieux et devait tôt ou tard exciter l'intérêt du travailleur qui rechercherait l'origine de ce genre, en suivrait pas à pas les développements et la décadence jusqu'à sa fusion complète dans l'opéra, qui en écrirait, en un mot, l'histoire complète, en s'appuyant sur les témoignages des contemporains et sur les traités spéciaux de la matière. Cet historiographe s'est fait longtemps attendre, mais il s'est enfin rencontré dans la personne de M. Fournel. Celui-ci a très justement pensé que son travail sur les auteurs contemporains de Molière[1] renfermerait une grave lacune s'il n'était pas accordé au *Ballet*

---

1. *Les Contemporains de Molière*, recueil de comédies rares et peu connues, jouées de 1650 à 1680, avec l'histoire de chaque théâtre, des notes et notices biographiques et critiques, par Victor Fournel (3 vol. in-8°, à la librairie Firmin-Didot). Le Théâtre de l'hôtel de Bourgogne rem-

*de cour* une place en rapport avec l'importance qu'il avait à cette époque et qui n'a pas été sans exercer une influence passagère sur le génie du grand poète comique, puisque lui aussi dut s'exercer dans ce genre inférieur pour faire plus sûrement sa cour au Grand Roi.

Cette reconstitution du monde théâtral à l'entour de Molière, cette étude des goûts dramatiques de la société française, était un travail de longue haleine et demandait non seulement un temps énorme et des recherches très minutieuses, mais aussi une connaissance approfondie du monde où l'on allait entrer. « Ce recueil a un but à la fois littéraire et historique, dit l'auteur dans sa préface. Au point de vue littéraire, il se propose de faire connaître les œuvres comiques du deuxième et du troisième ordre du xviie siècle, à côté et en dehors de Molière, en dehors aussi du petit nombre de comédies consacrées, devenues en quelque sorte classiques, restées au répertoire, et reproduites dans les collections spéciales ou citées dans les anthologies. Au point de vue historique, de réunir et de grouper des documents en général peu connus, et, soit par la nature et le choix des pièces, soit par les notes et notices auxquelles ces pièces donneront lieu, de jeter une lumière nouvelle sur les côtés intimes et familiers du xviie siècle, non seulement sur ses mœurs, ses

---

plit le premier volume et un quart du second, dont tout le reste est occupé par le Théâtre de cour. Le troisième volume renferme le Théâtre du Marais et celui du Palais-Royal, où jouait la troupe de Molière.

idées, sa littérature, mais sur ses usages et ses habitudes, ses amusements, ses modes, les personnages qui occupaient à divers titres l'attention, et tout spécialement sur Molière lui-même. »

La partie de ce travail qui nous intéresse particulièrement remplit presque tout le second volume, car l'auteur ne pouvait oublier dans ce recueil les ballets qui forment à eux seuls une branche importante de la littérature dramatique au temps de Molière, un genre spécial très en vogue et très en vue, qu'il a d'ailleurs abordé souvent lui-même. Jusqu'au moment où commence la vieillesse de Louis XIV, on peut dire que le théâtre de la cour lutta d'activité avec l'Hôtel de Bourgogne. M. Fournel a très bien vu que n'en pas parler ce serait supprimer une des faces, la moins connue et à certains égards la plus intéressante de son sujet; il a donc donné près de vingt-cinq spécimens des ballets les plus applaudis à la cour ou dans les réunions princières, que ce fussent les plus curieux ou les plus splendides, les plus récréatifs ou les plus merveilleux. Mais il ne s'en est pas tenu là et il a fait précéder d'une grande notice historique et critique sur le ballet de cour cette série de livrets, où chacun est encore enrichi d'éclaircissements et de notes artistiques. Cette longue étude est absolument complète dans toutes ses parties, tellement complète même que des lecteurs superficiels s'en pourraient effrayer et ne prêteraient pas à cette partie si importante de l'ouvrage toute l'attention qu'elle mérite. Aussi nous a-t-il paru curieux de

faire ici l'histoire du ballet de cour, en fondant ensemble la notice historique de M. Fournel et les livrets qu'il publie à la suite, sans prétendre faire mieux que lui, mais en le prenant pour guide au contraire, en dégageant surtout le côté littéraire et musical de ses fructueuses recherches sur les origines de l'Opéra et sur les fêtes royales qui l'ont précédé.

## I

### DE HENRI III A LOUIS XIII

Si l'on embrasse l'histoire du ballet de cour depuis le jour où il s'est affirmé pour la première fois d'une façon éclatante, sous Henri III, par le *Ballet de la Reine*, jusqu'à l'époque où il jeta ses derniers feux, où il brilla d'un éclat fulgurant, mais d'un éclat suprême, à la cour de Louis XIV, avec l'incomparable ballet du *Triomphe de l'Amour*, on s'aperçoit qu'elle comprend juste un siècle, année pour année : de 1581 à 1681. Il faut cependant remonter d'au moins cinquante ans en arrière pour distinguer les premières esquisses ou tentatives du ballet de cour et en suivre la marche progressive jusqu'à sa pleine et triomphale éclosion en 1581, car il s'était montré auparavant, à diverses reprises, sous une forme plus ou moins timide et incomplète, il est vrai, mais dont il convient cependant de tenir compte. M. Fournel le dit très bien : « Rien ne se crée de rien et n'apparaît tout à coup sans avoir été lon-

guement préparé. Dans l'histoire littéraire, en particulier, les germes se forment peu à peu et n'arrivent à leur éclosion définitive qu'après une gestation plus ou moins lente. Le ballet de cour existait en germe depuis longtemps : il était mêlé à la plupart des fêtes intimes de la monarchie; il s'était déjà manifesté par mille tentatives et tendait à se constituer au grand jour en s'isolant et en se complétant, surtout depuis l'avènement d'une reine du sang des Médicis, qui apportait chez nous l'art et les goûts plus raffinés des cours d'Italie. »

Le ballet de cour fut en effet, chez nous, un produit d'importation étrangère et il florissait en Italie bien avant que Catherine de Médicis ne l'amenât avec elle quand elle vint, en 1533, épouser le second fils de François I$^{er}$; mais les mœurs chevaleresques dominaient encore à la cour de France, et les passes d'armes, tournois et carrousels tenaient toute la place que le ballet devait bientôt remplir. Cependant, celui-ci se glissait peu à peu dans la place et gagnait du terrain par une double voie, d'abord par les carrousels dont le programme et les devises des combattants préparaient déjà le livret et les vers des ballets, puis par la mascarade qui était si en honneur dans l'ancienne cour. La mort violente de Henri II sous la lance de Montgomery, en 1557, amena dans les tournois un temps d'arrêt immédiat, que les ballets et mascarades surent mettre à profit : de cette année à 1610, date de l'avènement de Louis XIII, on compte à peine

trois ou quatre carrousels contre quantité de divertissements. Sous Charles IX il y eut fêtes sur fêtes à la cour, et l'on distingue même un embryon de ballet dans les jeux solennels organisés au Louvre pour célébrer l'union de Marguerite de Valois avec le roi de Navarre. Après une sorte de joûte où le roi et ses frères défendaient l'entrée du paradis contre Henri de Navarre et les siens, qu'ils repoussaient en enfer, on vit descendre du ciel Mercure et Cupidon, montés sur un coq. Mercure était un chanteur célèbre, nommé Étienne Le Roi, « lequel, étant à terre, se vint présenter aux trois chevaliers et, après un chant mélodieux, leur fit une harangue et remonta ensuite au ciel sur son coq, toujours chantant. Alors les trois chevaliers se levèrent de leurs sièges, traversèrent le paradis, allèrent aux Champs-Élysées quérir les douze nymphes, et les amenèrent au milieu de la salle où elles se mirent à danser un ballet fort diversifié et qui dura une grosse heure[1]. »

Les bals, mascarades et momeries se multiplièrent encore après l'avènement de Henri III. C'est alors que fut chanté, joué et dansé, aux noces du duc de Joyeuse avec Marguerite de Vaudemont, ce fameux ballet de *Circé*, plus connu sous le titre de *Ballet comique de la Reine* dont Balthazar de Beaujoyeux, de son vrai nom Baltasarini, un des meilleurs violonistes du temps, intendant de la musique et grand ordonnateur des fêtes de

---

1. *Mémoire de l'état de la France sous Charles IX*, I, 362, cité par Saint-Foix dans ses *Essais sur Paris*.

la cour, avait conçu le plan général, en se faisant aider par les sieurs de Beaulieu et Salmon pour la musique; Jacques Patru pour les décorations et les peintures; de la Chesnaye, aumônier du roi, et peut-être Agrippa d'Aubigné, pour les vers. Cette première manifestation du ballet de cour dans tout son éclat date du dimanche 15 octobre 1581, jour où la reine donna festin au Louvre, et après le festin « le ballet de Circé et de ses nymphes, le plus beau, le mieux ordonné et exécuté qu'aucun d'auparavant ». L'Estoile n'en dit pas davantage sur ce sujet; il ne soupçonnait certainement pas, lui, homme de retraite et d'étude, quelle importance acquerrait aux yeux de la postérité cette représentation qui n'avait pas plus d'intérêt pour lui que n'importe quel autre ballet: il n'aurait sans doute pas manqué d'étendre un peu cette sèche indication s'il avait pu savoir avec quelle curiosité auraient été lus, trois cents ans plus tard, ses jugements sur cette soirée exceptionnelle[1].

C'est ici le lieu de donner quelques explications sur les règles matérielles et littéraires du ballet, sur sa poétique, de dire brièvement en quoi il consistait, quels en furent les éléments primitifs

---

1. Si importante que soit l'apparition de *Circé* dans l'histoire artistique de la France, il a été si souvent parlé du *Ballet comique de la Reine* que nous croyons pouvoir ne pas insister davantage, en renvoyant le lecteur au volumineux travail de M. Ludovic Celler: *les Origines de l'Opéra et le Ballet de la Reine*, étude sur les danses, la musique, les orchestres et la mise en scène au XVIe siècle (un vol. in-12, 1868, chez Didier).

et essentiels tant qu'il resta un amusement propre à la cour avant de monter sur les théâtres publics pour y devenir, en se modifiant, une des branches de l'opéra. Une fois arrivé par une marche lentement progressive au point de perfection relative marqué par le *Ballet de la Reine*, le ballet de cour se composait d'*entrées*, de *vers* et de *récits*. Les *entrées*, qui constituaient le fond même du ballet, étaient muettes. Plusieurs personnages figuraient, par leur physionomie, leurs gestes, leurs costumes et leurs danses, une action formant comme un petit drame comique ou sérieux, complet en soi, mais uni quelquefois par des incidents matériels, tout au moins par l'idée générale, aux autres entrées, qui représentaient chacune une des faces du sujet : cela se rapprochait assez, en somme, de ce qu'on appelle aujourd'hui une charade en action. Cependant, comme ces allégories pouvaient demeurer obscures pour l'esprit de bien des spectateurs, le livret qu'on distribuait par avance à l'assemblée expliquait sommairement le sujet des entrées, comme aujourd'hui le scénario des ballets-pantomimes, et l'on y joignait d'habitude, pour distraire le lecteur, des *vers* à la louange des personnes remplissant les principaux rôles, vers qui n'entraient aucunement dans l'action du ballet et n'étaient pas destinés à être dits ou chantés en scène, mais seulement à être lus par le public. C'est cet élément rimé du ballet qui fit la gloire de Benserade, car il sut, par le caractère ingénieux et nouveau qu'il donnait à ses poésies, en faire un des attraits principaux et l'une des

parties les plus piquantes du ballet de cour.
Enfin, les *récits* étaient des morceaux chantés ou
débités au commencement du ballet ou avant
chaque partie, par des personnages qui ne dansaient pas et qui donnaient ainsi comme une
sorte de commentaire anticipé; ces rôles étaient
le plus souvent tenus par de véritables comédiens,
et le récit avait presque toujours lieu en musique;
lorsqu'il n'était pas chanté, comme dans le *Ballet
comique de la Reine* ou dans le *Ballet des Muses*,
on en était averti par le programme. La représentation se terminait d'ordinaire par un grand ballet
où figuraient quantité de danseurs et où l'on
déployait le plus grand luxe et le plus de magnificence possible pour terminer dignement le spectacle : c'était comme le bouquet d'un feu d'artifice.

Dans le ballet, les *parties* correspondaient aux
actes et les *entrées* aux scènes ; il n'y avait jamais
plus de cinq parties, souvent moins : par exemple,
dans les ballets servant d'intermède qui n'en
comportaient que quatre, juste de quoi occuper
les entr'actes de la grande pièce. Chaque *partie*
se composait d'*entrées* qu'on devait varier autant
que possible, aussi bien par l'ordonnance générale que par le nombre des figurants : un, deux
danseurs, cinq ou six au plus, mais rarement dans
les premiers temps, car on vit, par la suite, jusqu'à douze danseurs et plus, groupés en un ou
plusieurs *quadrilles*, de même que le quadrille,
qui ne comportait d'abord au vrai sens du mot
que quatre danseurs, en compta bien davantage
par la suite. A côté du ballet, il y avait aussi la

*mascarade*, la *boutade* et la *bouffonnerie* : ces noms divers désignaient un abrégé du grand ballet, formé seulement de deux ou trois quadrilles sur des caractères ou un sujet bouffons, et orné de quelques récits explicatifs. Le mot *mascarade* ne désignait d'abord qu'un travestissement sans impliquer la moindre idée de représentation théâtrale ni de danse; mais à mesure que le grand ballet s'accrut d'éléments nouveaux, notamment des récits et des vers pour les personnages, la mascarade, suivant aussi cette marche progressive, devint une véritable action figurée, avec danse, musique symphonique ou chantée, et qui ne différait guère de son modèle que par plus de brièveté et par un choix de sujets moins nobles, plus burlesques.

L'éclatant succès remporté par le *Ballet comique de la Reine* donna un nouvel essor à ce goût de divertissements magnifiques, et les ballets ne chômèrent pas jusqu'à la fin du règne de Henri III. On en trouve un certain nombre dans le recueil d'airs fait par Michel Henri, l'un des vingt-quatre violons de Henri IV; d'autres sont notés dans les mémoires de l'Estoile, auxquels Ronsard ne dédaignait pas de travailler, non plus que Jodelle, Baïf, Passerat, et surtout Desportes, qui a réuni dans ses œuvres, sous le titre de *Cartels et Mascarades*, les jolis vers qu'il fit en diverses circonstances pour les seigneurs et dames dansant un ballet de la cour. Ce divertissement prit encore plus d'essor sous Henri IV, qui aimait follement la danse, autant mais non plus que

Sully, lequel, malgré son grand âge et sa gravité, dirigeait lui-même un ballet à l'Arsenal, avec sa calotte sur la tête, un brassard de pierreries à la main gauche et un gros bâton dans la droite[1].

Les *Recherches sur la danse*, de Beauchamps, et les Mémoires contemporains, surtout ceux de l'Estoile et de Bassompierre, nous donnent l'indication sommaire des ballets dansés à la cour de Henri IV, avec des descriptions éblouissantes et presque incroyables pour ceux qui ont excité le plus de surprise et d'admiration. Le seul titre de ces différentes scènes dansées suffit à montrer qu'elles appartenaient pour la plupart au genre comique et même burlesque : c'étaient, par exemple, *les Grimaceurs, les Barbiers, les Tirelaines, les Moulins à vent, la Femme sans tête, les Princes de la Chine, les Janissaires, les Souffleurs d'alchimie, les Maistres des comptes et les Marguilliers*. Les principaux écrivains d'alors se distinguèrent dans ce genre ; d'abord le célèbre poète Jean Bertaut, puis Porchères et La Roque, sans parler des grands seigneurs, qui, non contents de danser, entraient en rivalité avec les auteurs de profession, comme le sieur de la Châteigneraye, les ducs de Guise et de Vendôme, le prince de Condé, le comte d'Auvergne, bâtard de Charles IX, et surtout le duc de Nemours, lequel préludait déjà aux grands triomphes chorégraphiques qu'il devait remporter sous le règne suivant.

Avec Louis XIII, qui dansait assez bien, au

---

1. D'Aubigné, *le Baron de Fœneste*, liv. I, ch. II.

dire de Tallemant des Réaux, malgré sa timidité
et ses scrupules religieux, tout en figurant seule-
ment des personnages ridicules, mais qui mon-
trait surtout son talent de musicien en compo-
sant d'abord un seul air, le septième, dans le
*Petit ballet du Roi* (1618), puis tout le *Ballet de
la Merlaison* (1635), y compris les pas et les cos-
tumes, les ballets de cour se modifièrent un peu
et prirent une physionomie plus variée. On allait
alors d'un extrême à l'autre, on passait de la mé-
lancolie la plus morose à une joie basse et tri-
viale : on dansait tantôt *le Triomphe de Minerve*,
ballet mythologique et allégorique sur le mariage
prochain de Madame avec le prince d'Espagne,
tantôt le ballet des *Chercheurs de midi à quatorze
heures*, ou des *Andouilles portées en guise de
momon*. A moins que l'influence tyrannique du
grand cardinal ne se fît sentir, et n'imposât
quelque lourde machine ultra-poétique et apolo-
gétique composée sur ses conseils par Chapelain
ou Boisrobert, comme *les Quatre monarchies
chrétiennes* (1635), ou *la Prospérité des armes de
France*, sorte d'apothéose allégorique de toutes
les grandes choses accomplies sous le ministère
du cardinal, représentée en 1641 devant Leurs
Majestés au Palais-Cardinal, avec l'aide des ma-
chines qui avaient déjà servi pour l'incomparable
tragédie de *Mirame*. Bref, la passion pour les
ballets avait atteint dès lors un tel degré que la
reine Marie de Médicis, si l'on en croit Bassom-
pierre, n'eut pas la patience d'attendre la fin de
son second deuil pour revenir à ce divertisse-

ment, et que le ballet préparé en 1630 par le comte de Soissons pour célébrer le retour de Louis XIII et son héroïque conduite dans l'affaire du Pas de Suze, préoccupa la ville et la cour au point de faire oublier pour un temps l'arrestation et le procès du maréchal de Marillac.

S'il est un indice sûr et d'autant plus clair à nos yeux qu'il froisse davantage nos usages actuels, pour marquer à quel point les divertissements chorégraphiques étaient passés dans les mœurs du grand siècle, c'est bien de voir quelle faveur les gens d'Eglise marquaient pour ces fêtes galantes, avec quel plaisir ils y assistaient, avec quel sérieux ils en exposaient et en discutaient les règles théoriques. Telle était alors la passion universelle pour cet amusement, que les prélats eux-mêmes, non seulement les prélats mondains comme Richelieu, La Valette et Mazarin, mais les plus pieux et les plus saints, voire des nonces et des légats, s'y rendaient avec empressement. Quelques-uns faisaient même les honneurs de la salle et plaçaient les spectateurs, comme Mgr de Valançay, évêque de Chartres et d'Auxerre; d'autres firent danser plusieurs ballets dans leur propre demeure; enfin, à certaines fêtes solennelles, comme pour le grand ballet de *la Prospérité des armes de France*, une place d'honneur était réservée aux évêques, aux abbés, aux confesseurs et aux aumôniers du grand cardinal.

Ceux-là ne faisaient encore que regarder, et leur esprit n'était pas constamment tendu vers les

choses de la danse, comme celui d'autres prêtres, très versés dans cet art noble et fort préoccupés d'en déterminer la meilleure pratique, car ce furent surtout des abbés qui formulèrent alors les règles de la danse et de la composition des ballets. Dès l'année 1589, l'aimable chanoine de Langres, Jehan Tabourot, avait publié, sous l'anagramme de Thoinot Arbeau, son *Orchésographie*, dialogue curieux sur l'art de bien danser. En 1656, l'abbé Marolles consacrait au ballet tout un discours de ses *Mémoires*, puis en 1668, l'abbé Michel de Pure, si maltraité par Boileau, faisait paraître son *Idée des spectacles*, où il définit le ballet « une représentation muette, où les gestes et les mouvements signifient ce qu'on pourrait exprimer par des paroles »; enfin, en 1682, le P. Ménestrier écrivit son livre intitulé : *des Ballets anciens et modernes, selon les règles du théâtre*, où il traçait la théorie et le plan modèle des ballets en praticien expert, mais très infatué de sa personne et de son art[1].

Presque tous les poètes du temps ont payé leur tribut au ballet de cour. Imbert, l'Estoile, Colletet, Malherbe, Maynard, Saint-Amand, Théophile, Bordier, le poète à la mode, Corneille lui-même, qui a composé quelques vers pour *le Château de Bissêtre*, rimaient ces divertissements sur des sujets imaginés le plus souvent par de grands seigneurs; Bocan en réglait les danses, et la musique en était composée par Moulinié,

---

1. Gustave Chouquet, *Histoire de la musique dramatique en France*, V, § 1.

Le Bailli, Bataille, Boësset ou Guédron. Mais le grand inventeur de ballets sous le règne de Louis XIII fut le duc de Nemours en personne, qui, possédant une imagination inépuisable pour les sujets grotesques, cherchait toujours à y introduire de nouveaux éléments d'originalité et d'imprévu. Ces ballets si amusants sont restés célèbres, à commencer par le *Ballet des goutteux* (1630), où il se raillait de sa propre infirmité et la faisait contribuer au délassement général; mais ses inventions les plus récréatives sont deux divertissements donnés dans une même année, en 1625. Ce sont d'abord *les Fées des forêts de Saint-Germain*, dont la première entrée représentait la Musique « sous la figure d'une grande femme, ayant plusieurs luths pendus autour d'un vertugadin, décrochés par certains musiciens fantasques qui sortirent de dessous ses jupes; et, comme ils en faisoient concert, la grande femme, dont la teste s'élevoit jusqu'aux chandeliers qui descendoient du plafond de la salle, battoit la mesure[1] ». C'était ensuite le *Ballet des doubles femmes*, où l'on voyait d'abord une entrée de violons habillés de telle sorte qu'ils semblaient toucher leurs instruments par derrière, puis des danseurs à double face, sorte de Janus femelles, jeunes filles douces et modestes d'un côté, de l'autre vieilles ridicules et dégingandées; cette entrée si burlesque obtint un succès de fou rire qui dut bien flatter le noble chorégraphe.

A côté du duc de Nemours, dans un rang

1. *Mémoires* de l'abbé Marolles.

inférieur, se distinguaient encore quelques gens à l'imagination moins riche ou moins hardie et qui se contentaient sagement de suivre la voie frayée par leur illustre modèle : d'abord le sieur Durand, contrôleur général des guerres, qui n'osait guère se risquer hors des sujets mythologiques et poétiques, puis le poète-académicien Porchères-Laugier, qui obtint, par la protection de la princesse de Conty, la charge exclusive des ballets avec douze cents livres de pension et qui, dédaigneux du vocable trop vulgaire de *ballet*, prit la qualité d'*Intendant des plaisirs nocturnes* [1]. Francine, ingénieur ordinaire du roi et surintendant de ses fontaines, avait la direction générale des machines dans les ballets à grand appareil. Enfin, le 17 mai 1631, un sieur Horace Morel et ses associés obtinrent par brevet le privilège de la conduite des ballets [2].

Ces indications rapides montrent assez quelle extension avait prise dès lors le ballet, qui constituait bien la partie la plus importante des spectacles de cour; et pourtant, si haut qu'il fût parvenu dans la faveur des grands du royaume, il allait encore gagner en magnificence et en prospérité après l'avènement de Louis XIV, à la cour d'un roi où l'apothéose était l'occupation incessante de tous les courtisans, gens de lettres ou grands seigneurs. Mais le ballet de cour va subir ici une scission complète : tandis que le ballet mythologique triomphera à la cour sous

1. *Historiettes* de Tallemant des Réaux, t. IV, p. 322.
2. Prologue du *Ballet de l'Harmonie*, 1632, in-8°.

l'influence d'un ministre italien et d'un jeune roi très habile danseur, alors que les divertissements les plus magnifiques et les plus éblouissants en leur forme pompeuse et solennelle seront seuls admis au Louvre, à Versailles, à Saint-Germain, partout où sera Louis XIV; le ballet bouffon, souvent grivois et quelquefois grossier, se réfugiera au Luxembourg, à la cour de Gaston d'Orléans, qui avait déjà montré un goût très vif pour le genre libre sous le règne de son frère et qui défendra tant qu'il vivra la tradition des divertissements de la cour précédente. De là une subdivision bien nette dans l'histoire du ballet royal depuis l'avènement de Louis XIV, en 1643, jusqu'à l'exil de son oncle, dix ans plus tard. Deux cours, deux poétiques, deux influences distinctes : celle du roi, ou plutôt de sa mère et de Mazarin, dans les galeries du Louvre ; celle de Gaston d'Orléans, de l'autre côté de la Seine, au palais du Luxembourg.

## II

LA JEUNESSE DE LOUIS XIV ET SES DÉBUTS CHORÉGRAPHIQUES

Nous voici arrivés au règne de Louis XIV, à l'âge d'or du ballet. M. Fournel expose très bien les raisons multiples de cette prospérité incomparable pour ce genre de distraction. « Sous la double influence du progrès du goût, qui allait

porter presque tous les genres littéraires, surtout les genres dramatiques, à leur perfection, — de la magnificence et de la galanterie croissantes à la cour de France, à peine suspendues un moment par la Fronde, le ballet prend un essor nouveau. Un roi jeune, une régente belle, en plein épanouissement de l'âge, longtemps tenue à l'écart des plaisirs par les soupçons ombrageux et l'inquiète jalousie de Louis XIII; un ministère d'origine italienne, formé par-delà les monts à l'art ingénieux des divertissements princiers, joignant la finesse à la gaieté de l'esprit, magnifique au besoin, ayant le goût des fêtes et sachant faire servir ses goûts à sa politique; de grands seigneurs qui commençaient à respirer à l'aise, délivrés du joug de fer du terrible cardinal : pouvait-on rencontrer une réunion d'éléments plus propices? »

Et telle était cette soif de plaisirs et de fêtes, qu'aussitôt le deuil expiré, les fêtes et bals reprirent de plus belle. C'est ainsi que le grand ballet des *Fêtes de Bacchus* fut représenté au Palais-Royal, en pleine Fronde (1651), pendant une absence de Mazarin, par le roi en personne, un baladin infatigable qui voulut bien recommencer à danser quatre et cinq jours de suite, tant le spectacle avait paru magnifique, pour satisfaire l'enthousiasme et la curiosité de la cour. « ... Il ne fallait point demander qui était le Roy, dit naïvement la *Gazette*, l'adresse inséparable de toutes ses actions le distinguant et le faisant assez remarquer à tout le monde... » Loret parle plus lon-

guement de cette fête, mais seulement par ouï-dire, et il admire surtout combien

> On y fut chiffonné, pressé,
> Incommodé, foulé, poussé.
> Les filles même de la reyne
> N'y trouvèrent place qu'à peine ;
> Plusieurs y suèrent d'ahan.

Le *Ballet de la Nuit*, que le roi dansa deux ans plus tard, est présenté par M. Fournel « comme le chef-d'œuvre et le type accompli du ballet de cour, non de ce ballet exclusivement mythologique, uniforme et souvent fastidieux dans sa froide majesté, qui allait prendre un si grand développement sous Louis XIV, mais du ballet libre, complexe et varié, embrassant dans son cadre flexible toutes les ressources combinées du genre ». Les vers sont de Benserade, dont c'était le deuxième ouvrage. Ce grand ballet fut représenté à la cour, dans la salle du Petit-Bourbon, le 23 février 1653, c'est-à-dire en temps de carnaval, au milieu des réjouissances par lesquelles on célébrait l'heureuse issue de la campagne de 1652. Vingt jours étaient à peine écoulés depuis le retour à Paris de Mazarin, enfin vainqueur de la Fronde, de Turenne et des généraux ou gens de qualité qui avaient pris part à la dernière campagne, entre autres du duc d'York, qui figura dans la septième entrée de la dernière partie. Le succès de ce magnifique divertissement fut tel que le roi dut le danser plusieurs fois, comme il avait déjà fait pour *les Fêtes de Bac-*

*chus*, mais il faut avouer que Loret donne une singulière idée de la musique par la description suivante :

> Quand la Lune quitta son globe,
> Mais non sa jupe ni sa robe,
> Pour venir ses feux soulager
> Entre les bras de son berger,
> Le bruit, tintamarre ou folie
> Que les peuples de Thessalie
> Firent avec des sons et des cors
> Qui formaient de plaisans accords
> (Comme l'on fait dans leur contrée)
> Fut encore une rare entrée.

N'entend-on vraiment qu'en Thessalie ce genre de charivari ?

Il est encore de Benserade ce ballet royal de *Psyché, ou la Puissance de l'Amour*, dansé au Louvre le 17 janvier 1656 et rejoué, quelques jours après, devant le nonce du pape, qui put y voir réunies les beautés les plus admirées de la cour et surtout le chœur entier des filles d'honneur de la reine. C'était la première fois que les femmes de qualité se mêlaient en si grand nombre aux danseurs, et cette gracieuse innovation ne pouvait manquer d'ajouter un nouvel attrait, et un attrait irrésistible, à ce spectacle déjà si goûté. Ce divertissement est le plus beau et le plus curieux des six ou sept ballets nouveaux que le roi dansa dans le courant de janvier et février 1656, car cette époque fut signalée par un redoublement de fêtes et de plaisirs à la

cour. La rentrée du jeune roi à Paris après tant de succès répétés, les victoires de Turenne, la soumission des derniers partisans de la Fronde et la complète pacification du royaume avaient répandu partout la joie et le bonheur, et les festins, bals, concerts et ballets qui se succédèrent coup sur coup donnèrent au carnaval de cette année, comme au précédent, un caractère particulier d'entrain et de gaieté.

Sauf les temps de deuil, les ballets servaient à célébrer toutes sortes de circonstances : un mariage, une naissance, un traité de paix, la visite d'un souverain ou d'un grand personnage; mais ils étaient surtout le divertissement obligé du carnaval, et comme le roi aimait volontiers à répéter les ballets qui lui avaient plu, ces représentations se prolongeaient quelquefois jusqu'au premier dimanche quadragésimal. A certaines années, quand la cour et le roi s'étaient bien repus d'allégories et de mythologie, les jours gras arrivaient à point pour excuser un certain relâche dans ces allures et cette phraséologie solennelles, et l'on avait hâte de mettre ce temps à profit pour se délasser un peu de tant de formules admiratives et adulatrices : la mascarade reprenait alors ses droits au Louvre et l'emportait pour quelques jours sur le grand ballet mythologique. M. Fournel a réuni aussi quelques extraits de ballets relatifs au carnaval, qu'il a eu beaucoup de peine à dénicher, simples bagatelles pour la plupart où les auteurs, sans se mettre en frais d'imagination, prenaient le plus souvent comme sujet le carnaval

même et brodaient sur ce canevas plus ou moins de plaisanteries spirituelles et d'équivoques ordurières.

Voici d'abord *les Folies de Caresme prenant*, puis *le Ballet de la My-carême*, très licencieux. — M. Fournel n'en donne que les sommaires, — et qui fut pourtant dansé devant des dames, que l'auteur désigne sous des noms tirés de la mythologie, des romans et des pastorales du temps. Viennent ensuite *la Mascarade de la mascarade, ou les Déguisements inopinés*, et la grande mascarade royale, *le Carnaval*, dansé par le roi dans ses appartements le 18 janvier 1668, puis le 27 et jours suivants à Saint-Germain, avec de nouvelles entrées. Ce divertissement considérable, qui n'a que le titre de commun avec le grand ballet du *Carnaval* donné par Lulli en 1675 à l'Académie de musique, devait être déjà de la composition du Florentin, puisque celui-ci était au nombre des acteurs. Ce ballet faisait partie des réjouissances organisées après la campagne de Flandre, et voici ce qu'en dit Robinet dans sa gazette pour la partie musicale :

>    Dans le palais des Tuileries,
>    Le lendemain, *le Carnaval*
>    (Représenté par d'Estival)
>    Avec une nombreuse suite
>    De musiciens, tous d'élite,
>    A ravir divertit la cour.
>    . . . . . . . . . . . .
>    Un de ces masques, non follets,
>    Mais sérieux et des mieux faits,

Pleins de bravoure et braverie
Conduits par LA GALANTERIE (M<sup>lle</sup> Hilaire)
Merveilleusement aussi plut,
Et chacun volontiers dit *chut!*
Lorsque cette aimable déesse,
Avec une voix charmeresse,
Ses dignes maximes chanta
Par qui l'oreille elle enchanta
Tant des mâles que des femelles,
Qui certes les trouvèrent belles.

*La Galanterie du temps* est encore un de ces divertissements improvisés, d'une exécution simple et facile, qui pouvaient se danser pour ainsi dire sans préparatifs et sur-le-champ, comme ils avaient été composés. Le titre et le sujet devaient également plaire à la cour *galante* de Louis XIV, remarque ingénieusement M. Fournel, et l'on dirait même qu'ils avaient été choisis pour mettre discrètement en scène cet amour naissant du jeune roi, auquel le ballet allégorique de *Psyché* semblait déjà faire allusion. C'était Beauchamp qui avait imaginé cette mascarade, Lulli en composa sans doute aucun la musique. Tous deux figuraient parmi les danseurs, mais il est à remarquer que, suivant la tradition des mascarades, aucune dame de la cour n'y dansa et que les femmes n'y faisaient que chanter ; enfin le roi n'était presque entouré que de bourgeois et surtout de mimes et danseurs de profession, parmi lesquels Baptiste, Beauchamp, Lambert, Mollier. Représenté deux fois au Louvre, le 14 et le 19 février 1656, ce

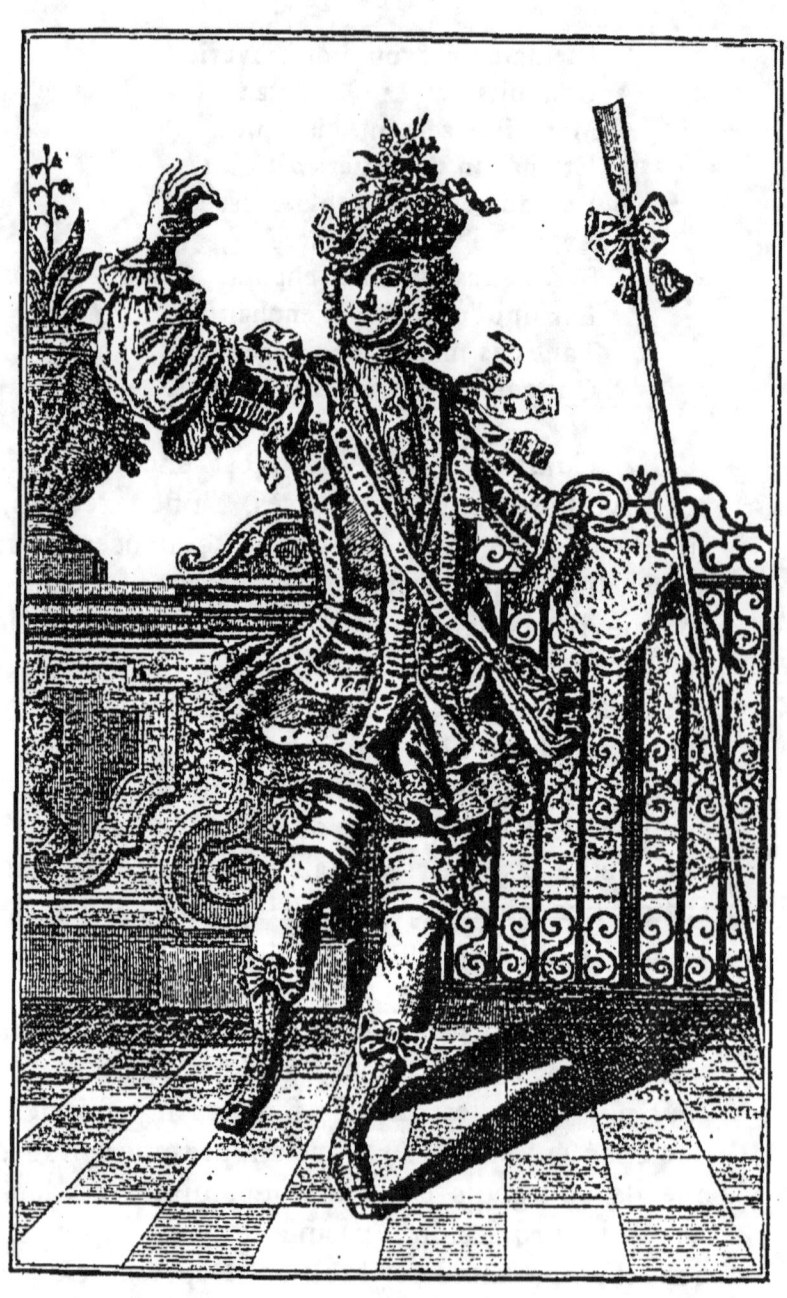

MASQUE EN HABIT DE BERGER,
d'après une gravure de Martin Engelbrecht.

ballet fut repris encore en mars chez Mazarin, et c'est seulement après cette troisième soirée que Loret en fait l'éloge obligé.

> Le folâtre et le sérieux
> Y parurent à qui mieux mieux :
> La Barre, cette belle illustre,
> Qui donne aux airs un si beau lustre,
> En fit, par un récit charmant,
> Admirer le commencement ;
> Et cette autre agréable brune
> Dont l'excellence est peu commune,
> La signora Bergerota
> Vers la fin les cœurs enchanta.

Gaston d'Orléans n'attendait pas les jours gras pour se donner le divertissement des ballets plus ou moins burlesques et licencieux. Les libertés du genre grivois s'étaient conservées intactes au Luxembourg et les ballets dansés chez Gaston se distinguent facilement de ceux composés sous l'inspiration de Mazarin ou du jeune roi : ils se reconnaissent presque au premier coup d'œil, tant à leur licence souvent ordurière qu'à leur bouffonnerie. Il est assez probable que Molière y collabora, plus probable encore qu'il y dansa, car même avant ses courses en province, il avait obtenu la protection du prince pour l'Illustre Théâtre, et pour lui-même le titre de comédien de S. A. R. Gaston ; or, le futur auteur du *Misanthrope*, dont le goût et le génie étaient encore à naître, n'avait pas alors pour les gravelures une horreur telle qu'on puisse refuser

de lui attribuer quelque part dans celles qu'on débitait ou qu'on figurait au Luxembourg.

M. Fournel a publié, comme spécimen des ballets composés pour la cour de Gaston, l'un des plus rares qui soient, mais aussi l'un des moins grossiers, car s'il fut d'abord dansé à la cour du prince, il devait l'être ensuite chez le roi, et l'auteur anonyme avait dû contenir sa verve licencieuse pour respecter les chastes oreilles d'un jeune souverain de sept ans. *L'Oracle de la Sybile de Pansoust,*—tel est le titre de ce ballet,—était tiré de Rabelais qui a fourni tant de sujets aux divertissements burlesques, farces et comédies du xviie siècle : l'auteur en est inconnu, mais la versification est assez bonne et le style trahit une main exercée. De nombreux courtisans y dansaient, dont la plupart reparaîtront régulièrement dans les ballets du roi : MM. de Brion, de Saint-Aignan, de Genlis, de Luynes, d'Aluy, de Saintot, de Rouennez, de Comminge, de Clinchant, de Monglas et bien d'autres.

Tous ces grands seigneurs et ces belles dames ne se contentaient pas de danser à la cour dans les ballets ; plusieurs rivalisaient en quelque sorte avec le maître et organisaient à grands frais, dans leurs hôtels ou leurs châteaux, des représentations du même genre. Mais beaucoup n'avaient ni l'état de maison ni la fortune nécessaires pour supporter autrement que par hasard les frais qu'entraînait un pareil spectacle, et comme il était du meilleur ton d'offrir le ballet à ses invités en temps de carnaval, il se formait

quelquefois, au moins pour les jours gras, une troupe chantante et dansante qui allait représenter les ballets à la mode de maison en maison. Ainsi font aujourd'hui certains acteurs qui vont dans le monde, moyennant finances, jouer quelques comédies de leur répertoire : ces compagnies chorégraphiques allaient danser le ballet dans Paris comme d'autres industriels y allaient montrer la lanterne magique.

Deux des plus jolis ballets recueillis par M. Fournel sont précisément de ce nombre : *le Libraire du Pont-Neuf, ou les Romans*, et *le Ballet des rues de Paris*. Les diverses pérégrinations de ces pièces à travers la ville ne sont pas des moins curieuses à connaître, car, sans rappeler précisément les tribulations du *Roman comique*, elles ne furent pas toujours des plus heureuses et les danseurs nomades n'avaient pas partout à se louer de la façon dont on les traitait. M. Fournel raconte rapidement cette odyssée d'après les indications mêmes de l'auteur qui, sans se nommer toutefois, en a conservé le récit par une longue notice, réunie au ballet lui-même dans l'exemplaire rarissime que possède la Bibliothèque nationale.

« *Le Libraire du Pont-Neuf* fut donné pour la première fois le jeudi gras (de l'an 1644), avec les violons de la grande bande, dans une maison empruntée » Cette première représentation fut donc une sorte de représentation publique. Il semble d'ailleurs que l'auteur eut à sa disposition, pour la circonstance, une troupe de danseurs

gagés, qu'on le voit conduire avec lui, dans plus de dix carrosses, chez tous ceux qui désirent avoir le spectacle de son ballet, et qu'il en fit une espèce de commerce, ou, comme on dirait aujourd'hui, de spéculation. Il fut dansé ensuite chez M^me Grave-Launée, où le portier laissa entrer tant de monde qu'un grand prince venu pour voir le spectacle dut s'en retourner. Alors on le représenta très vite, au milieu du tapage et d'un bruit tel de conversations, que la musique fut obligée de partir après le récit d'Apollon. La troisième exhibition du ballet eut lieu chez M. d'Orgeval, où, les portes soigneusement closes, il put se déployer à l'abri de la foule, dans une salle bien éclairée et en présence d'une assemblée brillante au milieu de laquelle on remarquait particulièrement la belle Marion Delorme. Ces diverses représentations eurent lieu le jeudi gras.

« Le dimanche suivant, sur le désir témoigné par le roi, qui en avait entendu parler, la troupe alla le danser au Palais-Royal, devant la cour, et il y obtint, comme partout, un grand succès. Puis on vint demander aux acteurs de se transporter à la place Royale, chez une duchesse, où, mal reçus et traités avec mesquinerie par un intendant dont l'auteur se plaint avec amertume, ils s'acquittèrent de leur tâche sans entrain et en l'abrégeant, sous les yeux du duc d'Orléans, du duc d'Enghien, du maréchal de Bassompierre, etc. Ils se rendent ensuite dans l'Ile, chez M. d'Astrey-Commans, où ils trouvent trois

princes parmi les spectateurs et sont largement accueillis.

« Le soir du lundi gras, la même troupe représente le ballet chez le cardinal Mazarin, devant le prince Thomas de Savoie. Elle fut ensuite mandée au Luxembourg, quoique toute la cour, sauf Madame, empêchée par la maladie, eût déjà joui de ce spectacle. Enfin elle va dans la maison de M. Portail, conseiller de la cour souveraine, qui avait réuni à cette occasion toute la *mortellerie* et quelques dames du Marais. Après quoi la troupe se sépare. »

Neuf représentations en trois jours : c'était un véritable succès de vogue. Cette facétie sur les mauvais ouvrages qui emplissaient les boîtes des bouquinistes et qui allaient, comme dira Boileau :

Parer, demi-rongés, les rebords du Pont-Neuf,

était véritablement amusante, car elle passait en revue les productions de l'esprit les plus goûtées à juste ou mauvais titre, comme l'*Astrée* et *Don Quichotte*, *Gusman d'Alfarache* et *Ibrahim, ou l'illustre Bassa*, et les traitait toutes selon leurs vrais mérites : la satire l'emportait donc de beaucoup sur la louange.

Le *Ballet des rues de Paris*, qui dut être également promené d'hôtel en hôtel par quelque troupe organisée tout exprès, fut donné pour la première fois le 27 février 1647, chez M. de Novion, où M. d'Ormesson dit qu'il fut l'entendre, après souper, avec M. et M^me de Sévigné. Il est bien probable que, dans ses pérégrinations, ce

ballet dut se présenter à la cour, très curieuse
des nouveautés de ce genre, mais les équivoques
dont il est rempli nous font croire qu'il eut sur-
tout ses grandes entrées au Luxembourg et qu'il
dérida plusieurs fois Gaston et ses amis. Ce ballet
se rattache à un genre de plaisanteries fort goûté
à cette époque, jeu d'esprit qui consistait à
prendre le nom d'une rue, d'une hôtellerie, d'une
enseigne, pour en tirer des allusions comiques et
satiriques, des rapprochements burlesques entre
ce nom même et le nom ou la condition, le
caractère ou la figure de certains individus. Dans
ce ballet notamment, plusieurs rues du vieux
Paris venaient adresser un compliment aux
dames, et plus était grivois le sous-entendu,
plus l'assemblée riait et se réjouissait. Il est bien
dans le nombre quelques vers qui sont simple-
ment galants, comme le couplet de la *Rue des
Francs-Bourgeois* :

> Malgré le désordre et l'abus
> Qui règne en ce siècle confus,
> Nous conservions notre franchise,
> Mais nous n'avons pas grand ennui
> De la perdre aujourd'hui,
> Puisque vous l'avez prise.

mais la plupart sont moins anodins :

### *La Rue des Lavandières.*

> Si tost que le jour est venu
> Nous allons battre la rivière,
> Et passons la journée entière
> A savonner gros et menu ;

Nous nous diligentons surtout
Quand nous approchons du dimanche,
Et nous mettons, pour en venir à bout,
A toute heure la main au manche !

### La Rue Courtaut-Villain.

Que peut avoir mon nom qui vous soit déplaisant ?
Mesdames, passons outre, et laissons là l'écorce :
J'ay de quoy vous faire un présent
Où vous trouverez de l'amorce.

### La Ruë des Ménétriers.

Pour vous donner des sérénades,
Nous apprestons nos instrumens
Aux dépens des pauvres amans
Que vous avez rendus malades :
Si vous daignez nous écouter,
Nos peines ne sont pas perdues,
Et nous aurons le soin, pour vous mieux contenter,
De tenir nos cordes tendues.

C'est un divertissement du même genre que cet autre ballet, *la Loterie*, où se trouve un grand récit chanté par Monsieur sous le visage de la Fortune. La loterie fournissait alors un thème bien commode à la verve des poètes et des beaux esprits. Le théâtre, le roman, l'allégorie, la chanson s'en étaient emparés ; elle ne pouvait donc échapper au ballet, qui ne laissait passer aucune circonstance, aucune mode sans en tirer parti. En même temps qu'il constate la grande folie du jour, ce tableau animé la met en action d'une manière fidèle et vivante. Cette scène popu-

laire fut représentée en 1658 et très certainement durant le carnaval, comme le prouvent ces vers du grand ballet final, « dansé par dix personnes qui viennent toutes ensemble reprendre leur argent au commis de la Loterie » :

>Nous sommes contents de l'argent
>Du maistre de la loterie.
>Certes, ce n'est point raillerie :
>Il nous a rendu nostre argent[1].

A quoi l'employrons-nous ? Belles, que vous en [semble ?
Destinons-le à passer le carnaval ensemble.

Quoique ce ballet à équivoques licencieuses soit bien dans le goût de ceux qu'aimait Gaston d'Orléans et tel qu'il en faisait jouer au Luxembourg, il me paraît difficile de supposer, avec M. Fournel, que Monsieur ait pu danser ce divertissement à la cour de son oncle. Non pas qu'il y dût compromettre sa dignité, mais parce que la date précise de ce ballet étant 1658, Gaston d'Orléans vivait alors dans la retraite à Blois, où il avait été exilé après la Fronde, dès que l'enfant-roi était rentré dans sa capitale. Deux ans après,

---

1. La loterie fut en effet supprimée, — pour un temps, — en janvier 1658 et l'autorisation retirée aux sieurs Carton et Boulanger. Mais ils rendirent, paraît-il, tout l'argent qu'ils avaient reçu. Carton contenta ses associés, les lottiers, les officiers, les domestiques, tout le monde enfin, sauf le commissaire délégué d'office pour surveiller les opérations et qui n'obtint que quatre cents livres pour ces vacations, au lieu de quinze cents qu'il demandait. Sauval, III, 64.)

ce prince à l'esprit faible et irrésolu mourait en exil dans cette même ville, au moment même où son jeune neveu de vingt-trois ans allait prendre d'une main ferme la direction des affaires qu'il était tellement impatient d'enlever à Mazarin, et que la mort du cardinal laissait libre enfin.

## III

### DU MARIAGE DE LOUIS XIV A SA RETRAITE COMME DANSEUR

Le trépas de l'oncle du roi ne causa pas grande tristesse à la cour. C'est à peine si l'on peut noter un ralentissement sensible après la mort de Gaston d'Orléans, après celle de Mazarin ou même d'Anne d'Autriche, et encore ces suspensions momentanées se rachetaient-elles bientôt par des redoublements d'activité et d'ardeur. Le règne du ballet de cour atteignit à son apogée après l'année 1660, à la suite de la paix avec l'Espagne et du mariage du roi, deux motifs dont chacun, dit très bien M. Fournel, aurait suffi pour remplir à lui seul le Louvre, les Tuileries et Fontainebleau de fêtes. Où que le roi fixât son séjour, ce devenait comme un palais enchanté, dans lequel les fêtes succédaient aux fêtes : il serait presque impossible de narrer tous ces divertissements magnifiques, parmi lesquels les jeux chorégraphiques occupaient toujours le premier rang.

Les fêtes ordinaires du carnaval de 1660, et particulièrement les danses, avaient été interrom-

pues par la nouvelle de la mort de Gaston, et l'on n'avait pu donner qu'un seul ballet très court et sans le moindre intérêt. Toute la cour brûlait du désir de rattraper le plaisir perdu, et l'on mettait un empressement significatif à préparer le grand ballet de *l'Impatience*, que le roi devait danser au prochain carnaval et qui formait presque un véritable opéra par l'étendue du prologue et de l'épilogue, joués par douze artistes de profession; c'était toute une troupe de chanteurs nouvellement arrivés d'Italie. Après avoir dit dans son premier récit :

> L'harmonie y fit des miracles,
> Car les divers musiciens,
> Tant de la cour qu'italiens,
> Si parfaitement réussirent
> Qu'ils délectèrent, qu'ils ravirent,

Loret vante les voix *incomparables*

> De divers chantres admirables,
> Qui firent d'excellents débuts
> Tant les barbus que non barbus.

Il prodigue encore ses compliments aux chanteuses françaises : M<sup>lles</sup> Bergeroty, Hilaire, La Barre, et aux danses *jovialistes* de Beauchamp, de Dolivet, de Baptiste, de Géfroy ; puis il termine son chapelet d'éloges en énumérant tous les auteurs de ce délicieux ballet, Benserade excepté, qui avait fait les vers pour les personnages :

> Bouty, dont l'âme est si polie,
> Originaire d'Italie,

> Dudit ballet est l'inventeur ;
> Hesselin en est conducteur...
> Et le renommé sieur Baptiste
> A, sur tout plein de tons divers,
> Composé presque tous les airs ;
> Toutefois, je me persuade,
> Sans que d'honneur je le dégrade,
> Que Beauchamp, danseur sans égal,
> Et Dolivet le jovial...
> En ont aussi fait quelques-uns.

Sa Majesté dansa pour la première fois ce ballet au Louvre, le 19 février 1661, en présence des reines, de Monsieur, des ambassadeurs et de toute la cour. Le spectacle fut trouvé délicieux, si bien qu'on le redonna deux fois à la fin du mois et qu'on l'aurait encore repris si la mort du cardinal, arrivée le 9 mars, n'était venue fort mal à propos interrompre le cours de ces divertissements.

Ce fut partie remise au carnaval suivant. Mais aussi que de fêtes splendides devait voir défiler cette année 1663, l'une des plus fécondes qui fut en distractions pour la cour brillante qui se pressait autour d'un jeune roi toujours avide de nouveaux plaisirs et qui prenait prétexte de tout pour organiser coup sur coup fêtes et ballets ! Mariages et naissances dans la famille royale ou autres grandes familles, création de nouveaux ducs et pairs, arrivée du prince royal de Danemark, d'un légat du pape ou d'envoyés de la confédération des Suisses, retour du prince et de la princesse de Conti dans la capitale, cent autres circonstances

encore moins importantes, se traduisaient en concerts et en ballets. L'un des plus magnifiques entre tous est le *Ballet des Arts*, qui fut dansé par le roi, le 8 janvier 1663, et dont le succès est attesté par de nombreuses représentations durant cet hiver, puis par une reprise éclatante l'année suivante. Ce divertissement, qui semblait donné en l'honneur de Madame, à la cour de laquelle il fut représenté, était bien plus réellement dansé en l'honneur de M$^{lle}$ de la Vallière, qui était, depuis près de deux ans, l'objet caché de toutes les fêtes de la cour. Ce fut, à vraiment parler, la fête par excellence de la galanterie, car le roi était escorté par tout un *essaim* de jeunes beautés. « Quelles bergères et quelles amazones ! » s'écrie M$^{me}$ de Sévigné, avec le légitime enthousiasme d'une mère, puisque sa propre fille était comprise dans ce gracieux essaim[1].

Le *Ballet des Arts* offre même une particularité curieuse et que M. Fournel a bien mise en lumière. « Autour du jeune monarque, représen-

---

[1]. Les rôles de femmes étaient souvent tenus par des hommes, non seulement dans les ballets burlesques, à cause de la licence des paroles ou bien parce que ce travestissement était encore un élément de gaîté, mais aussi dans des divertissements sérieux, et pour les rôles les plus gracieux, tels que ceux de nymphes, de dryades, de néréides. Le jeune roi imberbe changeait volontiers de sexe sur la scène; c'est ainsi qu'il représentait une *nymphe dansante*, avec les ducs de Villeroi et de Rassay, les sieurs Beauchamp, Bonard et Favier, dans *la Grotte de Versailles*, divertissement de Quinault et Lulli, donné à Versailles en 1668, et repris en 1685 à l'Opéra, sous le titre de *l'Eglogue de Versailles*, pour célébrer la paix conclue l'année précédente avec l'Espagne.

tant un berger, se groupaient les principales beautés de la cour et les plus en faveur, M$^{lles}$ de Mortemart, de Saint-Simon, de la Vallière et de Sévigné, sous la présidence de Madame. Par deux fois différentes, dans la première et dans la septième entrée, elles parurent toutes cinq ensemble sur le théâtre, ici déguisées en bergères, là en amazones, que guidait Pallas. Il semble que l'ingénieux ordonnateur de la fête, par une de ces attentions *délicates* qu'on ménageait volontiers à Louis XIV, eût pris soin de réunir autour de lui, en une sorte de cortège triomphal, toutes celles qui étaient déjà et qui allaient devenir l'objet de sa faveur. On sait quels avaient été les sentiments du roi pour cette jeune et charmante Henriette, qu'il avait paru, pendant quelque temps, vouloir aimer d'une amitié plus que fraternelle. A la date de ce ballet, l'amour de Louis XIV pour M$^{lle}$ de la Vallière n'était plus un mystère, et, quelques années plus tard, M$^{lle}$ de Mortemart, devenue M$^{me}$ de Montespan, succédait à son tour à celle-ci dans ce cœur volage. Enfin, il n'est pas jusqu'à M$^{lle}$ de Sévigné elle-même, qui, au moment où M$^{lle}$ de la Vallière commençait à perdre son empire, n'ait paru un moment menacée de la faveur royale. M$^{me}$ de Montmorency écrivait cette grande nouvelle à Bussy-Rabutin, en 1668, et Bussy, en bon cousin, dont la moralité est celle d'un courtisan et de l'auteur de l'*Histoire amoureuse*, lui répondait avec un cynisme naïf : « Je serais fort aise
« que le roi s'attachât à M$^{lle}$ de Sévigné ; car la
« demoiselle est fort de mes amies, et il ne pour-

« rait être mieux en maîtresse. » Heureusement que le souhait édifiant de Bussy ne se réalisa pas.

Lulli dirigeait lui-même la symphonie dans l'exécution musicale de ce ballet. Quant aux cantatrices chargées de dire les récits, — car la distinction était absolue : les danseuses dans ces ballets étaient toutes de grandes dames, et les chanteuses toutes artistes de profession ; — la liste n'en variait guère. C'étaient, encore cette fois, Mlles de Saint-Christophe, Hilaire, La Barre, de Sercamanan.

> Les voix douces et naturelles
> De quatre aimables demoiselles,
> Les luthistes et violons,
> En leur art de vrais Apollons,
> Et bref toute la symphonie
> Causoient une joye infinie[1].

Nouveau deuil de cour au commencement de 1666 et nouvelle interruption des fêtes pendant presque toute l'année : la série continuait de ces contre-temps funèbres, si fâcheux pour tant de gens qui ne voulaient que rire et s'amuser. La

---

[1]. Mlles de Sercamanan, aînée et cadette, sont surtout connues pour avoir créé les bergères Diane et Sylvie dans *la Pastorale en musique*, vulgairement dite *Opéra d'Issy*, de l'abbé Perrin et Cambert, qui fut jouée, en 1659, à Issy, dans la maison de M. de la Haye, et qui marque véritablement le premier pas du grand opéra. Mlle de Saint-Christophe était sensiblement plus jeune ; elle resta très longtemps à l'Opéra et y joua d'original les premiers rôles dans plusieurs tragédies lyriques de Lulli : Alceste d'abord dans *Alceste*, puis Médée dans *Thésée*, Junon dans *Isis*, Sténobée dans *Bellérophon*, Cérès dans *Proserpine*, etc...

mort d'Anne d'Autriche, arrivée le 20 janvier, avait empêché les jeux habituels au courant du carnaval, mais telle était la hâte générale de revenir aux divertissements à la mode, que la mort de la reine-mère ne put pas entraver cette belle fureur pendant une année entière. Dès le 7 novembre, un petit ballet était dansé en guise d'intermède aux entr'actes d'une comédie, et, le 2 décembre suivant, le roi dansait solennellement à Saint-Germain le *Ballet des Muses*, paroles de Benserade et musique de Lulli. Cette composition était l'une des plus importantes qu'on dût jamais voir, par ses dimensions d'abord, par les personnages qui y figurèrent, comme le Roi, Madame, M$^{mes}$ de Montespan, de la Vallière, par le succès extraordinaire qu'elle obtint, et aussi par l'intérêt et la variété des spectacles divers qu'elle réunit dans son cadre, par les additions et transformations qu'on lui fit subir, et par la multitude des interprètes, car trois troupes entières de vrais acteurs y prirent part : celle du Palais-Royal, avec son chef Molière, celle de l'Hôtel de Bourgogne, plus celle des Comédiens italiens et espagnols.

Molière composa même tout exprès pour une entrée de ce ballet *Mélicerte* et *la Pastorale comique*, puis la comédie du *Sicilien* pour le ballet final (M. Fournel entre sur ce sujet dans des explications et des discussions historiques très sérieuses). Toutefois, la sixième entrée, consacrée à Calliope, nous intéresse plus à notre point de vue spécial, car la troupe de l'Hôtel de Bourgogne y représentait une petite comédie

intitulée *les Poètes*, au milieu de laquelle se trouvait une *Mascarade espagnole*, jouée, chantée et dansée par une troupe de comédiens qui avait passé les Pyrénées après le mariage du roi avec l'infante Marie-Thérèse. Cette compagnie avait eu l'honneur de jouer à Saint-Jean-de-Luz devant les deux cours, réunies pour les cérémonies de la paix et du mariage, puis elle avait devancé de quelques jours à Paris le jeune couple royal. D'abord accueillie avec faveur, à cause de l'originalité de ses chants, danses, sarabandes ou ballets accompagnés de castagnettes, et honorée de la protection et des libéralités de la reine, la troupe espagnole jouait à l'Hôtel de Bourgogne alternativement avec la troupe royale ; mais elle perdit rapidement de cette faveur passagère et dut enfin regagner son pays. Elle était bien restée treize ans à Paris, de 1660 à 1673, plus longtemps qu'aucune autre bande espagnole n'avait pu ou ne devait jamais y demeurer.

Ces trois grands ballets : *l'Impatience*, le *Ballet des Arts* et celui des *Muses*, étaient, comme bien d'autres dont nous avons déjà parlé, dus à la plume exercée et galante de M. de Benserade. Le progrès du ballet de cour, considéré au point de vue littéraire, peut se résumer dans le nom de Benserade, qui l'a porté à sa perfection et qui répond, sur une échelle moindre et dans un genre plus modeste, aux noms de Molière pour la comédie, de Corneille pour la tragédie, de La Fontaine pour la fable. Par Benserade et à peu près par lui seul, ce qui n'était jusqu'alors qu'un

divertissement plus ou moins ingénieux et galant s'éleva au rang de genre poétique, digne d'occuper une place dans l'histoire littéraire du xviie siècle et qui n'est pas seulement curieux à étudier pour connaître les mœurs de la plus haute société de cette époque.

M. Victor Fournel a tracé de ce poète homme de cour un portrait charmant, dont on ne peut mieux faire que de reproduire les principaux passages. « Benserade régna à peu près exclusivement dans le ballet pendant dix-huit ans, de 1651 à 1669. Il y débuta en même temps que Louis XIV; le roi dansa pour la première fois dans le ballet de *Cassandre*, qui était sa première production en ce genre; et leur retraite à tous deux fut à peu près simultanée aussi. Personne n'a mieux reflété l'éclat et parlé le langage de la cour du grand roi; personne ne s'est mieux élevé, sans gêne et sans effort, au niveau de ces fêtes brillantes dont il était l'âme et la poésie... C'est le type par excellence du poète de la cour, mais c'est autre chose qu'un poëte courtisan, non seulement parce qu'il sait à propos mêler à ses madrigaux ingénieux et galants, toutes les fois qu'il ne s'agit pas du roi[1], une pointe d'épigramme, quelque allusion malicieuse et légère; voire un

---

[1]. M. Fournel remarque aussi très justement que presque tous les vers de Benserade *pour le Roi* n'étaient que des exhortations à l'amour, ou l'apothéose plus ou moins voilée de ses *tendres faiblesses*. On y trouve, dit-il, par anticipation la facile morale de Quinault, mais c'est à la fois celle de tous les poètes de cour et de presque tous les ballets.

trait de satire dont la hardiesse dénote un fond
d'indépendance, mais surtout parce qu'il marche
de pair avec tous ces comparses titrés qui s'agitent
sur le théâtre royal au gré de son caprice, parce
qu'il fait lui-même partie de ce cercle brillant
dont il tient les fils par la main, parce qu'il prend
son rôle au sérieux et le remplit avec une bonne
foi et un entraînement communicatif...

« Ingénieux et délicat, galant et fin, facile et
gracieux, aimable et frivole, Benserade semblait
avoir été formé tout exprès pour le ballet de
cour. Il l'agrandit et le transforma si bien qu'il
en fit, pour ainsi dire, quelque chose d'entière-
ment nouveau. Non seulement, la distance est
énorme entre les ballets de l'époque précédente
et les siens ; mais, en dépit des analogies maté-
rielles créées par les lois du genre, il est presque
impossible de les rattacher à la même famille.....
Son talent particulier, celui qui contribua surtout
à son succès, consiste dans l'art étonnant avec
lequel il sait unir et fondre en un seul type le
personnage du ballet et l'acteur qui le représente.
Les traits par lesquels il caractérise chacun d'eux
et les couleurs dont il les peint sont si adroite-
ment choisis, aiguisés d'allusions si délicates, si
ingénieusement relevés de mots à double entente,
qu'ils s'appliquent à la fois au danseur et à son
rôle. « Le coup portait sur le personnage et le
« contre-coup sur la personne, ce qui donnait un
« double plaisir », dit Perrault en parlant de
lui....... Ces épigrammes forment tout à fait le
pendant de celles de Molière ; elles ont la même

signification et doivent probablement s'expliquer par les mêmes motifs. Si elles étonnent moins de la part d'un homme du caractère de Benserade, toutefois, par leur persistance et leur hardiesse, elles laissent supposer en certains cas une cause supérieure à celle de la causticité naturelle du poète. Tout en se produisant sur une scène moins publique et plus intime que celle du Palais-Royal, elles devaient être plus sensibles encore que celles de Molière, parce qu'elles mettaient personnellement et nominativement la victime en scène, devant toute la cour et sous les les yeux mêmes du roi, qui paraissait voir avec plaisir s'élargir ainsi la distance entre ses courtisans et lui [1]. »

Telle était la richesse d'imagination du poète qu'il put continuer ce manège pendant vingt ans et renouveler ces jeux d'esprit sur les mêmes personnes et dans les mêmes circonstances, raillant le duc de Damville de sa vieillesse et le marquis de Genlis de sa laideur, sans jamais lasser l'attention curieuse de l'auditoire, tant il

---

[1]. Chaque genre de talent s'évaluait alors au taux des faveurs officielles et il faut reconnaître que Benserade n'était nullement à plaindre sous ce rapport. Outre une pension de 3,000 livres qu'il tenait de la reine-mère, il en avait une pareille sur l'abbaye de Saint-Éloi, une autre de 2,000 sur l'évêché de Mende, et enfin une quatrième, de 2,000 également, sur l'abbaye de Haut-Villiers. N'est-il pas singulier de voir ces établissements religieux chargés de récompenser le poète de ses vers galants et de ses exhortations à l'amour ? Voir, sur le chiffre de ces pensions, l'abbé Lambert, *Histoire littéraire de Louis XIV*, t. II, p. 407.

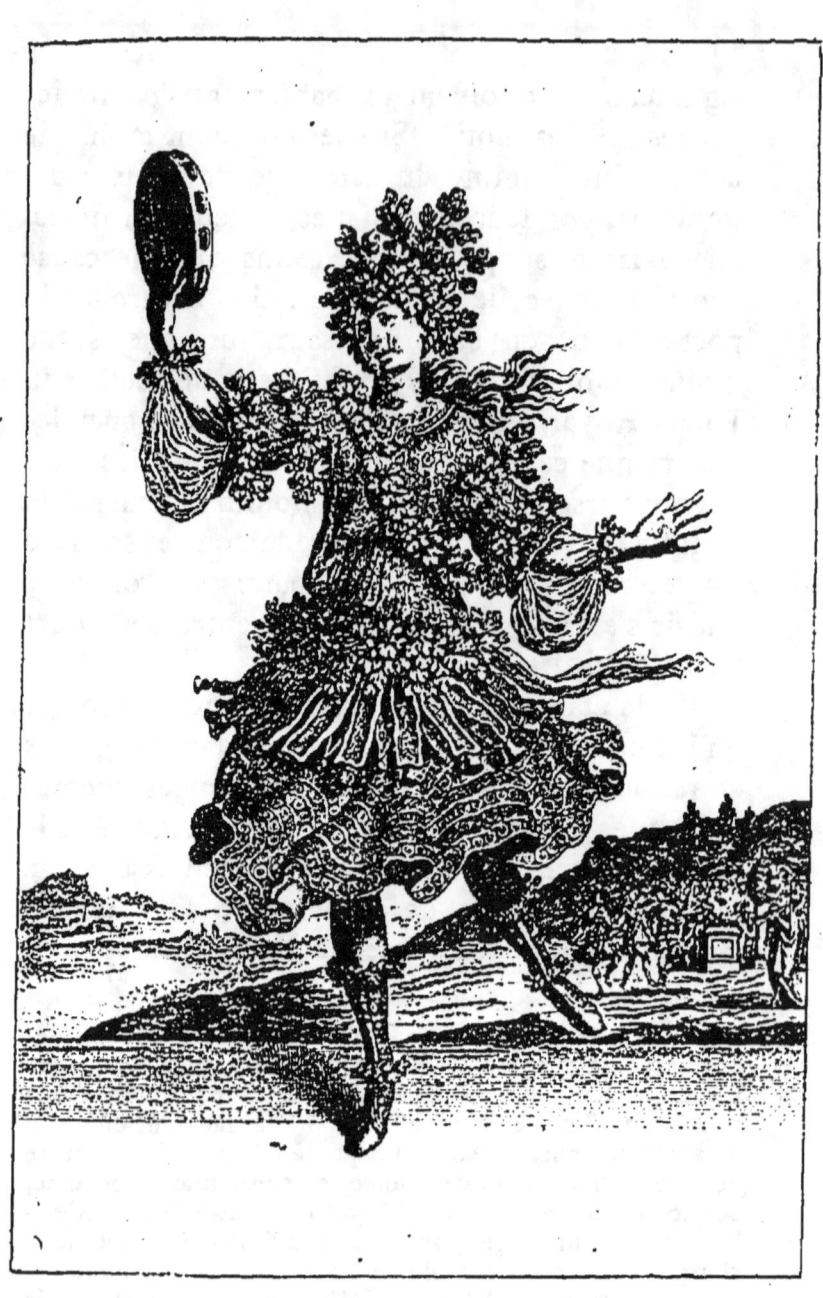

**BACCHANTE,**
d'après Bérain.

savait varier à l'infini la forme de ces douceurs ou de ces ironies, qui restaient au fond toujours les mêmes. Adroit et intrigant, insatiable d'honneurs et de profits, très convaincu d'ailleurs de la supériorité de ses mérites, Benserade sut longtemps tenir à distance tous ses compétiteurs par son savoir-faire autant que par son talent. Cependant, comme il avait peu d'invention, il se bornait généralement à composer les vers et récits pour les personnages et laissait le soin du surplus à autrui, bien sûr qu'il éclipserait toujours ses collaborateurs, si belles que fussent les machines, la musique et les combinaisons chorégraphiques par eux imaginées. Les inventeurs et organisateurs habituels de ces spectacles se recrutaient dans toutes les classes. C'étaient tantôt des bourgeois, tantôt de grands seigneurs, d'autres fois des artistes : l'Italien Bouty, Hesselin, le conseiller d'État Clément, M. de Tubœuf, le duc de Saint-Aignan, le duc de Guise, enfin et surtout le marquis de Villequier. Beauchamp et Vertpré réglaient habituellement les danses ; Torelli, Vigarani et quelquefois Antoine Houdin, l'architecte du Louvre, combinaient les machines et les décorations ; enfin Desbrosses, Lallouette, Michel de la Guerre, Lambert, qu'on appelait familièrement le petit Michel, et son gendre Lulli, désigné souvent sous le seul nom de Baptiste, écrivaient la musique [1]. Ce dernier ne

1. M. Gustave Chouquet croit pouvoir assurer, dans son *Histoire de la musique dramatique en France* (p. 89), que, dans tous ces ballets, la musique de danse n'était

tarda pas à évincer tous ses rivaux et à régner à peu près seul dans son domaine, comme Benserade dans le sien.

Celui-ci avait débuté par un coup de maître en reléguant au second rang un rival dangereux qui l'avait précédé dans la faveur des grands, le sieur Louis de Mollier, ancien gentilhomme servant de la comtesse de Soissons, puis musicien ordinaire de la chambre du roi, et qui réunissait en lui toutes les aptitudes de l'auteur et de l'acteur de ballets, à la fois poète et galant, savant musicien, excellent danseur, aussi bon chanteur, touchant même du luth et du théorbe en perfection. Cet homme universel, qui jouit en son temps d'une renommée extraordinaire et qui est si complètement oublié aujourd'hui qu'on le confond d'habitude avec Molière, brilla au premier rang des divertissements de la cour à peu près pendant vingt ans, jusqu'en 1664, époque à laquelle il se retira devant la faveur croissante de Benserade, et vécut à l'écart, mettant seulement en musique divers petits opéras de l'abbé Tallemant, qui se chantaient dans des maisons particulières où l'on donnait des espèces de concerts de société.

pas due au compositeur qui écrivait les airs, les chœurs et les morceaux d'ensemble, et il s'appuie, pour garantir l'exactitude de cette distinction, sur certaines relations des fêtes de la cour de France, comme sur le curieux recueil de Philidor l'aîné, conservé au Conservatoire de musique. Il serait cependant téméraire de vouloir tirer une loi générale de cette remarque, car les ballets de cour ayant toujours été des œuvres collectives, il pouvait y avoir, et il y avait en effet, tantôt un seul musicien, tantôt deux ou plusieurs.

Benserade lui-même ne tarda pas à exciter bien des jalousies et des rivalités. Le premier qui tenta de le détrôner fut le président de Périgny, qui s'était fait à la cour une réputation facile pour la façon aisée dont il tournait les petits vers; mais le malheureux président ayant risqué une partie importante au théâtre du Palais-Royal avec son *Ballet des amours déguisés*, et l'ayant perdue, Benserade ne se tint pas de joie de voir son rival échaudé et lui décocha ce méchant quatrain :

> Amy lecteur ou président, n'importe,
> La mascarade est belle, et vous l'entendez bien;
> Vos amours déguisés le sont de telle sorte
> Que le diable n'y connoist rien.

A quoi le président, qui avait la langue bien pendue, riposta sur les mêmes rimes :

> Méchant plaisant ou poète, n'importe,
> La mascarade est belle, et la cour l'entend bien;
> Mais pour les gens de vostre sorte,
> On est ravy qu'ils n'y connoissent rien.

La querelle était trop vive : elle s'arrêta là tout net, chacun des deux rivaux ayant pu s'attribuer la victoire. Si Benserade avait complètement fait oublier le pauvre Louis de Mollier, s'il avait eu si bon marché du président rimailleur, il ne devait pas avoir autant de bonheur avec Molière. Déjà, en 1661, celui-ci avait orné ses *Fâcheux* d'intermèdes chorégraphiques; ensuite étaient venus, en 1664, le ballet du *Mariage*

*forcé*, dansé par le roi[1], et *la Princesse d'Élide*, comédie-ballet, puis, durant les années suivantes, les comédies-ballets de *l'Amour médecin* et du *Sicilien*. Molière s'était trouvé directement aux prises avec Benserade dans *le Ballet des Muses*, et celui-ci voyait d'un œil jaloux ce jeune rival s'étendre peu à peu sur un domaine où il avait cru devoir toujours régner sans partage : il comprenait qu'il ne suffisait plus au roi ni à la cour et découvrait que la faveur de Molière allait s'affermissant chaque jour. Le dépit et la jalousie une fois excités chez lui, il n'eut plus de repos et décida de se tenir à l'écart pour mieux faire sentir le prix de sa perte à ses oublieux admirateurs. Il annonça publiquement cette résolution, motivée par la fatigue, en plaçant ce joli *Rondeau aux Dames* en tête de son *Ballet de Flore* :

> Je suis trop las de jouer ce rolet ;
> Depuis longtemps je travaille au ballet ;
> L'office n'est envié de personne...
> Je ne suis plus si gay, ni si follet,
> Un noir chagrin me saisit au collet,
> Et je n'ai plus que la volonté bonne ;
>     Je suis trop las.

1. La comédie-ballet *le Mariage forcé*, dansée par le roi au Louvre, le 29 janvier 1664, était alors en trois actes ; c'est le 5 février suivant qu'elle fut jouée devant le public ordinaire, au théâtre du Palais-Royal, réduite en un acte et sans airs de chant ni de ballet. En 1867, M. Ludovic Celler a publié, à la librairie Hachette, une édition du *Mariage forcé*, avec toute la musique de Lulli réduite pour piano, absolument conforme au manuscrit de Philidor l'aîné, qui est conservé au Conservatoire de

Que de gros mensonges en peu de mots ! Que de vains prétextes et de vaines critiques auxquels il aurait été désolé de voir le public ajouter foi ! Il se retira donc à l'écart, et dès la même année (1669) Molière occupait ouvertement cet « office envié de personne » en donnant le *Divertissement de Chambord* ou la comédie-ballet *Monsieur de Pourceaugnac*, et en recevant du roi l'ordre bien flatteur de composer pour l'année suivante un grand ballet dans lequel Sa Majesté voulait figurer : ce devait être le *Divertissement royal, ou les Amants magnifiques*.

Cependant Molière arrivait un peu tard, et quel que fût son génie, il devait lui être impossible de donner une nouvelle vie, un nouvel attrait au ballet de cour, dont le goût commençait à s'affaiblir et qui allait recevoir un coup irréparable du jour où le roi se déciderait à ne plus danser en public. Celui-ci prit cette résolution presque au lendemain de la retraite de Benserade. Le premier ballet dans lequel avait paru Louis XIV était celui de *Cassandre* et datait de 1651 ; le dernier fut celui des *Amants magnifiques*, dans lequel il tint les rôles de Neptune et d'Apollon lors des fêtes de février 1670, au

---

musique de Paris. Les plus jolis airs de cette partition, écrits dans des tons trop peu variés, sont le gracieux récit de la Beauté, chanté par M<sup>lle</sup> Hilaire, et la grande scène bouffe du magicien, scène très animée et très variée de mouvement, chantée par Destival. Ce long morceau est entrecoupé de répliques de Sganarelle, qui ne figurent dans aucune autre édition de cette comédie et que M. Celler attribue à Molière, non sans apparence de raison.

moins pour la première représentation qui fut donnée le 4 de ce mois [1]. A partir de cette époque, il ne reparut plus jamais sur la scène. Il est bien difficile de parler de la retraite du roi sans se demander si les vers souvent cités de *Britannicus* ont eu la moindre influence sur la décision de Louis XIV. M. Fournel remarque avec raison qu'à supposer Racine assez audacieux pour oser donner un conseil indirect au roi, — ce qui est bien invraisemblable, — cet avis n'aurait toujours pas eu les conséquences immédiates qu'on lui a attribuées. *Britannicus* est du 13 décembre 1669, et en février 1670, Louis XIV paraissait encore dans *les Amants magnifiques*. C'est là, il est vrai, la dernière fois qu'il ait dansé, et il pourrait bien l'avoir fait parce qu'il lui coûtait trop de ne pas paraître dans un ballet commandé par lui-même à Molière et dont il avait peut-être tracé le plan, à ce que laisse entendre le poète dans sa préface.

Dès la seconde représentation des *Amants magnifiques*, qui eut lieu le 13 février, le roi abandonna ces rôles à deux de ses courtisans. « Leurs Majestés, dit la *Gazette*, ont continué de prendre, avec toute la cour, le divertissement

---

[1]. La carrière chorégraphique du grand roi comprit donc dix-neuf années; mais il faut remarquer que s'il dansa longtemps le ballet mythologique, il se montra beaucoup moins dans le genre de la mascarade, qu'il aborda plus tard et qu'il quitta plus tôt : il parut pour la première fois dans une mascarade le 2 janvier 1655 chez le cardinal Mazarin, et pour la dernière dans *le Carnaval*, de Benserade (18 janvier 1668).

royal où se trouva aussi hier le roi Casimir de Pologne, qui admira la magnificence et la beauté de ce spectacle, composé de comédies et d'entrées de ballets dans lesquels le comte d'Armagnac et le marquis de Villeroi représentent Neptune et Apollon, en place du roi qui n'y danse pas. » Heureux Racine, auquel la retraite du roi, suivant d'aussi près la représentation de *Britannicus*, allait faire attribuer le mérite d'un conseil qu'il n'aurait jamais osé donner! Moins heureux Molière qui voyait disparaître ainsi le plus illustre appui du genre où lui-même ne faisait que d'arriver au premier rang, où il n'avait donc pas encore pu se faire apprécier en toute liberté! Il est bien vrai que s'il ne dansait plus, le roi n'avait pas perdu son goût pour les ballets et qu'il continua d'en demander à Molière pour les faire représenter devant la cour; mais, du jour où il cessa d'y paraître en personne, ces divertissements, si magnifiques et si luxueux qu'ils fussent, avaient perdu leur plus bel éclat, leur plus solide soutien : ils devaient entrer dès lors en pleine décadence et rapidement déchoir.

Il faut reconnaître aussi que, malgré cette victoire éclatante sur son rival, Molière lui-même ne parvint pas à faire oublier Benserade. « Les qualités et les défauts de celui-ci, dit très justement M. Fournel, le rendaient plus propre que tout autre au ballet, genre qui demandait moins de génie que de finesse ingénieuse, de raillerie délicate et d'agréable frivolité dans l'es-

prit. Il n'était pas jusqu'au genre de vie de Benserade, lié avec tous les grands seigneurs et mêlé, pour ainsi dire, à toutes leurs habitudes, qui ne lui assurât un avantage particulier. » Aussi Bussy-Rabutin, qui s'entendait mieux que pas un à ces divertissements de cour, reconnaît-il pleinement le talent supérieur de Benserade en ce genre lorsqu'il écrit avec un accent de regret à la comtesse du Bouchet : « Je vous rends grâce du livre de ballet, on me l'a déjà envoyé; on voit bien que ce n'est plus Benserade qui en fait les vers [1]. » Et plus tard, en 1686, le même Bussy ripostera à Furetière, qui maltraitait Benserade : « C'est un génie singulier, qui a plus employé d'esprit dans les badineries qu'il a faites qu'il n'y en a dans les poëmes les plus achevés. »

En 1681, lorsqu'on voulut organiser une fête incomparable pour le mariage du Grand-Dauphin avec Marie-Anne-Christine-Victoire de Bavière, — Molière, il est vrai, était mort depuis 1673, — on alla relancer dans sa retraite le vieux Benserade, qui boudait depuis dix ans, et qui ne consentit à reprendre la plume que sur les plus vives sollicitations, sur l'ordre formel du souverain. Et il écrivit alors cet opéra-ballet du *Triomphe de l'Amour* qui fut la dernière et la plus merveilleuse manifestation du ballet de cour : il réparait d'un seul coup dix ans de déclin pour ce genre, dix ans d'oubli pour lui-même, et sortait de la carrière en vainqueur.

1. Lettre du 17 février 1671.

## IV

### LE TRIOMPHE DE L'AMOUR

Avant d'arriver au récit de cette représentation, qui marque à la fois l'apogée et le terme des ballets de cour, il faudrait donner quelques explications sur certains points curieux de ces divertissements. Et d'abord en quels lieux et à quelle heure se jouaient-ils? Il y avait bien des théâtres spéciaux pour les ballets, le Louvre d'abord, dont presque toutes les grandes salles servirent à quelque divertissement royal, puis le théâtre du Petit-Bourbon qui touchait au Louvre et s'élevait sur l'emplacement actuel de la colonnade; mais ces fêtes avaient lieu fréquemment aussi dans les appartements du roi ou des reines. On ne dansait pas seulement au Louvre, aux Tuileries, au Palais-Royal, au Luxembourg, mais aussi à l'Arsenal, à l'Hôtel-de-Ville, à Vincennes, à Fontainebleau, à Saint-Germain, à Saint-Cloud, à Versailles, dans tous les domaines des ministres, des princes, des grands seigneurs, partout où séjournait la cour, partout où s'établissait le roi : un ballet était bien vite improvisé, appris et dansé en quelque endroit qu'on se trouvât.

Les ballets avaient lieu habituellement la nuit, et toujours aux lumières, même quand ils se donnaient en plein jour, parce qu'on avait reconnu combien les lumières aidaient à l'illusion théâ-

trale. La plupart de ces représentations duraient un temps qui nous paraîtrait aujourd'hui singulièrement excessif : quatre, cinq, six heures pour le moins. Joint à cela qu'il fallait arriver de très bonne heure pour se placer et qu'on avait toujours trois ou quatre heures d'attente avant que l'on ne commençât ; bref, ce délassement équivalait presque à un supplice. Beauchamp rapporte que le ballet de *Circé* dura de dix heures du soir à trois heures et demie du matin, et ce n'était rien encore auprès de celui du *Château de Bissêtre*, dans lequel « les acteurs dansèrent depuis les huit heures du dimanche au soir jusqu'au lendemain matin pareille heure. » Enfin Loret note quelque part qu'il resta treize heures sans pouvoir bouger de l'un de ces spectacles, Loret, l'infatigable rimeur, et spectateur encore plus infatigable !

C'est pendant cette longue attente qu'on distribuait aux gens de qualité, surtout aux dames, le *livre* du ballet, sorte de programme détaillé qui contenait d'habitude une explication sommaire des différentes *entrées*, le nom des personnes qui y figuraient avec les vers des récits et ceux qui s'appliquaient aux danseurs de chaque entrée. Ce sont ces livrets qui nous restent et dont M. Fournel a reproduit une vingtaine parmi les plus réputés pour leur magnificence et les plus curieux pour l'histoire des mœurs et de la société à cette époque. Molière a mis en scène, dans *le Bourgeois gentilhomme*, cette distribution de livres que toute l'assemblée se disputait à grands cris : on y voit

que le distributeur jetait les feuilles à la volée là où il ne pouvait atteindre et qu'on apportait déjà des petits bancs aux dames. Les nombreuses personnes qui allèrent, vers 1876, assister aux matinées dominicales de la Gaîté pour voir jouer *le Bourgeois gentilhomme* avec la musique et les danses prétendues du temps, ne savaient trop ce que voulait dire cette distribution de livrets par un coureur affairé, poursuivi de nombreuses gens. Et pourtant on avait raccourci cette scène au point de la réduire presque à rien : on n'y avait conservé, avec le chœur, que l'ariette du vieux bourgeois babillard.

Ces livrets n'étaient pas tous exactement pareils; il y en avait de plus ou moins luxueux selon le rang des personnes auxquels ils étaient destinés. Dans les pièces si curieuses sur Molière que M. Émile Campardon a découvertes aux Archives nationales et réunies en volume, on trouve précisément le détail exact des dépenses faites pour les deuxième, troisième et quatrième représentations des *Amants magnifiques* avec *Monsieur de Pourceaugnac*, données les 13 et 17 février et le 4 mars 1670 : il y a dans ce compte une mention particulière pour Ballard, l'imprimeur ordinaire de la musique du roi. Il lui est dû 695 livres pour avoir fourni 1,040 livrets de ces deux ballets; mais sur ce nombre, 760 de ces livrets, destinés aux courtisans ordinaires, étaient de petits livres tout simples, tandis que les 280 autres, offerts au roi, aux princesses et aux personnes de leur intimité, avaient une couver-

ture de papier marbré et se fermaient avec des rubans[1].

A l'occasion, le poète du ballet se chargeait lui-même de la distribution de ses vers ; parfois encore on la faisait entrer dans le spectacle et l'on en réglait la mise en scène dans le corps même de l'action. *L'Oracle de la Sybile de Pansoust*, imité de Rabelais, offre un exemple encore plus singulier que celui fourni par *le Bourgeois gentilhomme* : ici, c'est l'auteur lui-même qui paraît en scène. A la troisième entrée, Rabelais « allait consulter sur le succez du ballet et revenait donnant les vers du ballet » :

> Je viens consulter la sorcière
> Pour sçavoir, touchant ce ballet,
> Dont on prit chez moi la matière,
> S'il doit estre agréable ou laid !

A quoi l'oracle répondait :

> Il n'est pas juste qu'il se flatte
> De l'espoir de donner plaisir :
> On l'entreprit trop à la haste,
> On le dance trop à plaisir.

Et c'était là toute la troisième entrée de ce ballet, dont l'amusante rapidité n'était pas la moindre qualité.

Nous avons nommé, au courant de cette étude, les principaux compositeurs qui s'étaient, à dif-

---

1. *Nouvelles pièces sur Molière et sur quelques comédiens de sa troupe*, publiées par M. Émile Campardon (un vol. in-18 ; Paris, Berger-Levrault, 1876).

férentes époques, distingués dans le ballet et qui avaient eu l'honneur envié de voir danser au son de leur musique les plus grands personnages de France; mais il y a une remarque importante à faire sur la musique de ballet prise en général et sur le changement radical qui s'opéra en elle durant ce long espace d'un siècle et demi. « Le caractère des danses de ballet, dit M. Victor Fournel, se modifia à plusieurs reprises, suivant les transformations de la musique elle-même. D'abord les airs étaient d'un mouvement lent et posé, fût-ce dans la plus grande gaieté. C'est surtout Lulli qui commença à composer pour ces représentations des *airs de vitesse*, malgré les réclamations des conservateurs, qui trouvèrent qu'il corrompait le *bon goût de la danse*, et qu'elle allait devenir un *baladinage*. De Pure, lui-même, tout en lui rendant justice, regrette les vieux airs et les vieilles danses, et prédit que sa réforme aura de funestes conséquences entre les mains de successeurs moins habiles que lui. Lambert, Boësset et Mollier ne furent pas non plus étrangers à cette amélioration, dont toutefois il faut regarder Lulli comme le principal auteur. En même temps, vers 1658, on renforçait l'orchestre en joignant aux violons les flûtes, les guitares, les clavecins, les théorbes et les luths. La réforme de Lulli, une fois admise, fut prise à son tour pour la perfection; on voulut derechef s'en tenir là, et il fallut conquérir chaque nouveau pas sur la résistance des amis du vieux temps et des vieilles méthodes. »

La remarque est plaisante, mais elle ne vise pas seulement le dix-septième siècle et le ballet. Elle peut s'appliquer en bonne justice à tous les genres de musique, depuis la romance jusqu'à la symphonie ou l'opéra, à toutes les époques, au temps actuel comme au début de ce siècle, comme au siècle dernier ou au dix-septième; et nous nous plaisons à croire que cette protestation contre les « conservateurs » ou les routiniers d'il y a deux siècles a bien cette acception générale sous la plume de M. Fournel. Nous serions vraiment surpris qu'un esprit aussi distingué et qui raille si bien les vaines résistances des « vieux temps et des vieilles méthodes » contre le génie novateur, — lorsqu'il s'agit de créations si anciennes — ne fût pas aussi du côté des novateurs à l'époque même où il vit; car les gens peu éclairés ou qui ne réfléchissent pas sont seuls accessibles à cette idée que leur simple caprice, ou leur préférence plus ou moins savante, pourra arrêter les progrès incessants de l'art et faire que tel ouvrage, jugé à bon droit comme un chef-d'œuvre en son temps, ne sera pas, dix, vingt, trente ans plus tard, égalé, peut-être éclipsé par une nouvelle conception de génie.

Il y eut, il y a de tout temps des novateurs comme Lulli, et ceux-là rencontrèrent toujours des gens pour crier au scandale, pour assurer que le moindre changement serait la ruine de l'art, que cette fantaisie, bonne tout au plus entre les mains du créateur, amènerait des catastrophes épouvantables avec les continuateurs. On

s'échauffe alors, on crie, on dispute, on s'injurie, et surtout l'on injurie ces hommes supérieurs jusqu'au jour où, les clameurs cessant, ces innovations épouvantables sont prises à leur tour pour la perfection et pour le dernier terme de l'art, — le dernier jusqu'à ce qu'on aille au delà. L'histoire musicale, à considérer seulement les véritables créations de génie, n'est guère qu'une longue série de démentis éclatants donnés par les fils aux jugements précipités de leurs pères. Le malheur est qu'il y a toujours des gens disposés à croire que l'œuvre qu'ils ont vue au début de leur âge mûr et qu'ils ont admirée avec toute l'ardeur d'un juvénile enthousiasme, marque l'apogée absolu de l'art; et ce sont ces personnes-là qui, sans trop savoir pourquoi, forment le bataillon sacré de la résistance contre les empiétements ininterrompus du génie musical, que ce génie s'appelle Lulli, Rameau, Gluck, Spontini, Weber, Beethoven, Schumann, Berlioz ou de quelque autre nom. Elles n'arrêtent jamais les progrès de l'art : d'accord; mais elles les entravent et les retardent : c'est une satisfaction suffisante pour leur petit amour-propre et leur étroit esprit.

Le roi, comme il a été dit plus haut, avait cessé de danser en scène à partir de 1670, et le ballet proprement dit semblait lui-même avoir disparu depuis 1671. Avec Molière, en effet, ce divertissement avait subi une modification considérable et s'était transformé en comédie-ballet. Presque tous les grands ouvrages qu'il composa pour les fêtes de la cour sont des comédies mêlées de

musique et de danse, mais où la danse et la musique ne sont admises qu'en guise d'intermèdes : le principal devenait dès lors l'accessoire, et un accessoire si peu nécessaire qu'on le peut très bien laisser de côté, comme on a fait souvent depuis deux siècles pour *le Bourgeois gentilhomme*. Cette comédie-ballet fut celle qui suivit *les Amants magnifiques;* après quoi vinrent le second ballet de *Psyché,* auquel Molière prit part avec Corneille et Quinault, et *le Ballet des ballets,* composé des plus beaux endroits des divertissements représentés à la cour depuis plusieurs années et auxquels *la Comtesse d'Escarbagnas* servait de lien. Aussi, lorsqu'il s'agit de composer et de représenter ce magnifique ballet du *Triomphe de l'Amour,* s'aperçut-on bien vite que non seulement, au point de vue de l'exécution, le personnel des danseurs de qualité était à renouveler à peu près en entier, mais aussi que la cour avait déjà subi un changement notable depuis la maturité du roi, et que le poète en devait forcément garder plus de réserve que par le passé.

Les préparatifs de ce ballet paraissent avoir été très longs, car ce fut une grande affaire à la cour que cette résurrection solennelle d'un spectacle disparu depuis plusieurs années et qui avait laissé des souvenirs dans toutes les mémoires, des regrets dans bien des cœurs. Lorsque Benserade, alors presque septuagénaire, fut rappelé pour collaborer au spectacle qui allait clore définitivement la série des ballets de cour sous Louis XIV, il n'eut à composer que les *vers pour*

*les personnages,* dans lesquels on retrouve d'ailleurs son esprit ingénieux et la finesse de ses allusions ; mais comme on voulait faire du *Triomphe de l'Amour* un divertissement complet et grandiose qui réunît les charmes de l'opéra à ceux du ballet, on lui adjoignit Quinault pour remplir le sujet proprement dit, en même temps que Lulli était chargé de la musique et Vigarani des machines. Quinault était alors dans toute sa gloire : il avait imaginé en 1672 de bâtir une œuvre mixte où les entrées de ballet se mêlaient habilement au développement de la pastorale, et ses *Fêtes de l'Amour et de Bacchus* avaient obtenu le plus éclatant succès[1]. Son *Triomphe de l'Amour* était conçu sur le même plan et formait une sorte de pièce dialoguée et chantée, une sorte d'opéra, en un mot, dont la brillante réussite confirma l'heureux résultat de la première tentative. Dès lors, la danse, qui était autrefois la partie principale, la seule essentielle, fut reléguée dans un rang inférieur ; elle dut se subordonner au chant et se résoudre à ne plus servir que d'intermède : l'opéra était créé.

*Le Triomphe de l'Amour* fut représenté à Saint-Germain-en-Laye, le 21 janvier 1681, et

---

1. Lulli avait composé la musique de cette partition de la façon la plus expéditive, en réunissant simplement les meilleurs airs antérieurement écrits par lui pour les ballets et divertissements des pièces de Molière. Cette manière d'agir pouvait sembler toute naturelle à Lulli, mais Molière, qui se voyait réduit à ne plus pouvoir exécuter ces morceaux de musique avec ses pièces, en jugea autrement, et c'est ce qui les brouilla définitivement.

bien que le roi n'y dansât pas, ce fut un véritable succès d'enthousiasme. Le personnel de l'Académie de musique, institué en 1672, y figura à côté de tout ce que la cour avait de plus distingué en jeunesse et en beauté, à côté du Dauphin et de la Dauphine, de Madame, de Mademoiselle, du prince et de la princesse de Conti, du duc de Vermandois et de mademoiselle de Nantes, enfants naturels du roi, comme la princesse de Conti, qui n'était autre que M<sup>lle</sup> de Blois, fille de La Vallière. Presque tous les danseurs étaient très jeunes, quelques-uns même des enfants comme le comte de Guiche, âgé de neuf ans, ou M<sup>lle</sup> de Nantes, fille du roi et de M<sup>me</sup> de Montespan, qui n'avait encore que sept ans et demi. Elle figurait la déesse de la Jeunesse, et Benserade composa pour elle les vers suivants :

> Que de naissantes fleurs ! O que cette princesse
>     Représente bien la Jeunesse !
> Et qu'elle aura de grâce et de facilité
>     A représenter la Beauté !
> Heureuse de pouvoir un jour estre fidèle
>     A tous les traits de son modèle !

Le poète-courtisan ne plaisantait jamais quand il s'agissait du maître ou de sa royale progéniture : aussi ne trouve-t-on pas dans ce couplet la pointe ironique ou laudative qui se devine dans tous les autres. Dans celui-ci, par exemple, pour le comte de Brionne, figurant Bacchus conquérant, jeune garçon de vingt ans des plus aimables, le « premier danseur de son temps », au dire de

Saint-Simon, et qui n'en était déjà plus à compter ses bonnes fortunes :

> Ce Bacchus, équipé pour plus d'une conqueste,
> Au triomphe des cœurs et des Indes s'appreste ;
> Son vin est dangereux, pour peu qu'on en ait pris :
> Il en fera tâter à quantité de dames,
> Et par ce vin nouveau, qui plaît à bien des femmes,
> Donnera dans la teste à beaucoup de maris.

Celui-ci encore, pour la duchesse de Mortemart, néréide, dont le mari était général des galères :

> De tous ces dieux marins l'audace téméraire
> S'efforceroit en vain de tascher à me plaire :
> Elle y réussiroit fort mal ;
> Et mon cœur ne s'émeut que quand d'une galère
> Je découvre de loin la poupe et le fanal.

Ou cet autre enfin pour les filles d'honneur de la Dauphine, en dryades, toutes jeunes personnes de qualité, très sévèrement traitées par une gouvernante rigide et fort redoutée, Marguerite Boucher d'Orsay, marquise de Montchevreuil, qui prit plus tard tant d'ascendant sur M$^{me}$ de Maintenon et devant laquelle tout tremblait, même les ministres, même les filles du roi :

> C'est nostre sort d'être peu fréquentées,
> Et l'on nous laisse où l'on nous a plantées.
> On n'ose qu'en passant nous dire un pauvre mot ;
> Attendons-nous quelqu'un, il nous arrive un sot.
> Daphné fut plus heureuse : elle eut un cœur de marbre,
> Ou du moins elle s'offensa
> Qu'un amant la suivist ; un amant l'embrassa,
> Toutefois, dès qu'elle fut arbre :

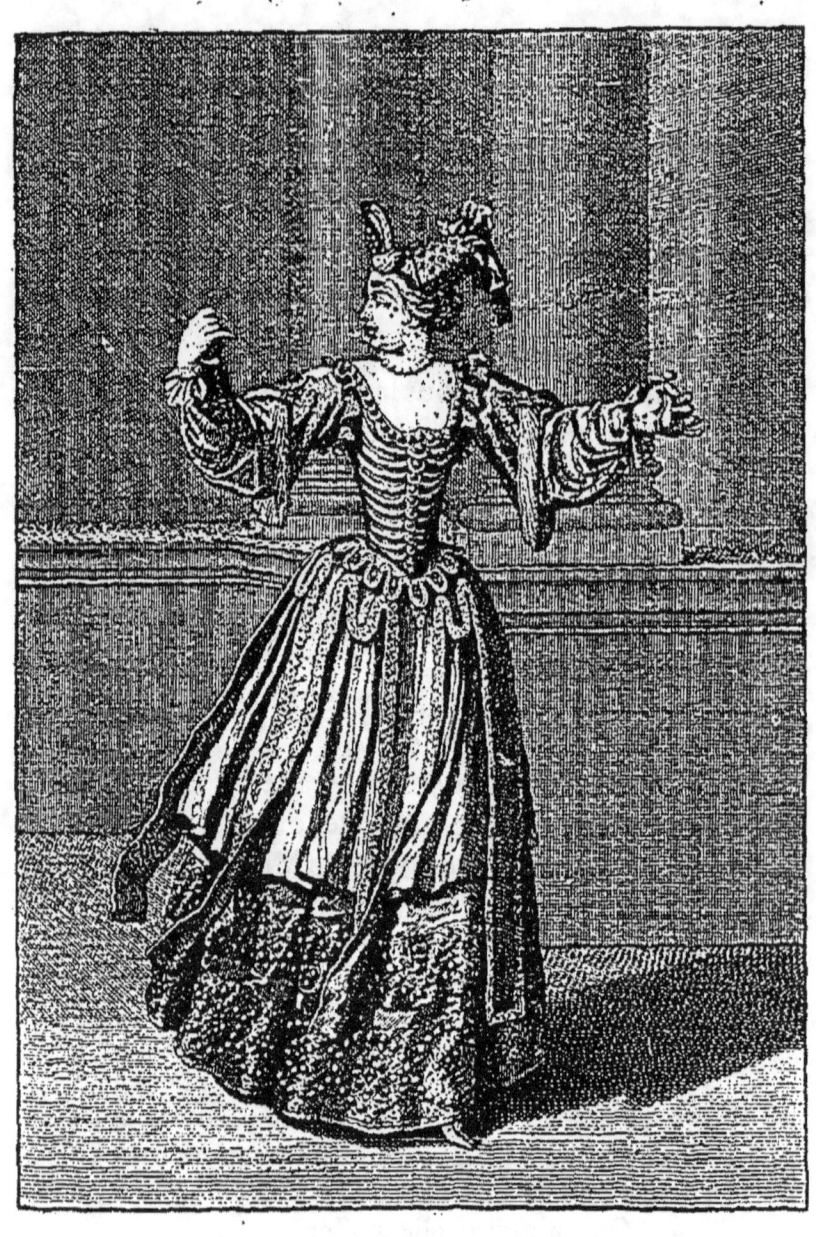

DANSEUSE A CASTAGNETTES,
d'après Bérain.

Elle inclina sa tête et lui fit quelqu'accueil.
Nous l'avons dans la fable assez souvent pu lire,
Ou du moins l'aurons-nous peut-être entendu dire
A madame de Montchevreuil.

Ce ballet ne dut pas cesser de se jouer pendant le carnaval, que la cour passait fort joyeusement à Saint-Germain; après quoi il put être donné à l'Académie de musique, où Quinault et Lulli avaient tout intérêt à le transporter. Mais certain point délicat embarrassait le directeur de l'Opéra. Jamais danseuses n'avaient encore paru sur la scène de l'Académie, et s'il était presque impossible, après le triomphe obtenu à la cour, de revenir à la vieille mode italienne qui ne faisait paraître que des danseurs, il n'était pas moins difficile de trouver des danseuses et de les produire. C'était un dangereux essai que de présenter les quatre jeunes filles encore bien novices, qui formaient alors tout le personnel de l'École de danse, et il était à craindre que le souvenir des splendeurs royales ne fît pâlir ces modestes figurantes. Lulli risqua la partie, et le 15 avril, trois mois après la fête de Saint-Germain, il les lança bravement sur la scène. Le théâtre suivait donc enfin l'exemple donné depuis longtemps déjà par la cour. Les quatre compagnes gagnèrent facilement la partie et furent unanimement applaudies : c'étaient Mlles Roland, Lepeintre, Fernon et surtout Mlle Lafontaine, qui conquit, dès le premier soir, son titre de *Reine de la danse*. Cette double victoire remportée par le sexe faible à

Saint-Germain et à Paris, assura d'une façon définitive l'entrée des danseuses sur la scène de l'Académie de musique[1].

Le ballet de cour s'était décidément fondu dans l'opéra, et *le Triomphe de l'Amour* marque la date précise de cette transformation[2]. A partir de cette année 1781, l'ancien genre ne conserva plus d'asile que dans les collèges, surtout dans ceux des Jésuites, où il s'était déjà introduit depuis assez longtemps ; et si cette habitude s'est maintenue jusqu'au milieu du xviiie siècle, il faut ajouter que ces ballets des Jésuites devinrent rapidement aussi mortellement ennuyeux que leurs tragédies, et que les railleries de Le Sage tombaient bien à point sur ces pièces extravagantes, où l'on « voyait danser jusqu'aux prétérits et aux supins ». Ce genre de spectacle ne reparut plus une seule fois jusqu'à la fin du long règne de Louis XIV, et ce fut en vain que le maréchal de Villeroy, un des

---

1. Voir aussi sur ce sujet et sur les couplets un peu libres de Benserade notre *Histoire du Costume au théâtre* depuis les origines du théâtre en France jusqu'à nos jours (un vol. grand in-8°, chez Charpentier, 1880).

2. On pourrait bien citer encore, comme postérieur de quatre ans, *le Temple de la Paix*, grand ballet en six entrées, de Quinault et Lulli, dansé à Fontainebleau devant Sa Majesté, en octobre 1785, puis à l'Académie de musique, pour célébrer la paix imposée à l'Espagne vaincue dans les Pays-Bas et signée l'année précédente à Ratisbonne. Mais, outre que ce ballet n'eut aucun succès ni à la cour, ni à l'Opéra, puisqu'il ne fut jamais repris nulle part, la proportion des danseuses ou chanteuses de profession était tellement forte que c'était bien moins un ballet de cour qu'un ballet à la cour, exécuté par les meilleurs sujets de l'Académie de danse et de musique.

beaux danseurs de la cour du Grand Roi, essaya de le remettre à la mode sous Louis XV, et de donner le goût de la danse à son royal élève. Il réussit assez mal dans cet essai, et ses tentatives n'aboutirent qu'à inspirer au jeune monarque un dégoût invincible pour ces divertissements chorégraphiques, et un dégoût tel qu'il le témoigna toute sa vie sans l'atténuer jamais. Le ballet de cour était bien mort après une période de magnifiques succès d'au moins cent années, et encore ne mourait-il pas tout entier puisqu'il avait trouvé un héritier et un successeur dans l'opéra-ballet, puis dans l'opéra, qui triompha lui-même durant deux grands siècles et qui n'est pas encore abattu, bien qu'un rival audacieux, le drame musical, tende à le détrôner.

# PARIS MUSICAL

## A LA FIN DU XVIIᵉ SIÈCLE

### I

#### LE CHRONIQUEUR LORET

Qu'est-ce que la *Muze historique* et qu'est-ce que Loret? Loret est un homme qui eut le grand mérite d'avoir une idée nouvelle, et cette idée fut précisément la publication de la *Muze historique*[1]. Quand était survenue la grande épidémie du burlesque, provoquée par la Fronde et développée par Scarron, le petit écrivain normand, qui végétait à Paris, avait cultivé ce genre avec quelque succès; mais il lui fallait faire mieux que cela pour sortir de l'obscurité. Renaudot ayant créé la *Gazette de France*, le journal sec, grave, ennuyeux, l'idée vint à Loret de composer chaque semaine une gazette en vers burlesques, à l'adresse de Mˡˡᵉ de Longueville. Tous les samedis, Loret remettait sa lettre manuscrite et autographe à la duchesse, et lecture en était faite devant un cercle brillant; on commença alors à en distribuer quel-

---

1. La *Muze historique*, ou Recueil de lettres en vers, contenant les nouvelles du temps, adressées à S. A. Mˡˡᵉ de Longueville, depuis duchesse de Nemours, par J. Loret (4 vol. in-8°, Paris, chez P. Daffis).

ques copies sous le manteau. Deux ans après sa naissance, qui datait de 1650, cette gazette était devenue assez célèbre pour qu'on en reproduisît clandestinement des numéros par l'impression; si bien que Loret, pour se défendre de la contrefaçon, dut solliciter un privilége qu'il obtint en 1655, et grâce auquel il put faire imprimer toutes ses lettres depuis le commencement.

Loret passe tout en revue, en suivant rigoureusement l'ordre chronologique : la politique, le théâtre, la littérature, les divertissements de la cour, les événements de la rue. Il est généralement exact, parce qu'il est sans passion, et juge hommes et choses de sang-froid ; il s'informait par tous les moyens possibles, lettres anonymes, commérages de la rue, bruits du Pont-Neuf, les ruelles, les cours, les bureaux d'adresses, les nouvelles manuscrites et imprimées; il était invité aux fêtes et aux bals pour en parler; enfin sa gazette était devenue un tel moyen de publicité, qu'on se disputait l'honneur d'un mot d'éloge tombé de sa plume. Et voilà pourquoi la *Muze historique*, dont les indiscrétions journalières sont si instructives et si intéressantes pour tous, a acquis un si grand prix avec le temps. Voilà comment ce curieux ouvrage, où se coudoient la grande et la petite histoire, est devenu une des sources d'informations à la fois les plus attrayantes et les plus sûres pour les quinze années qui s'étendent de 1650 à 1665.

Loret n'apprécie pas, encore moins critique-t-il, — le moyen serait mal trouvé pour se

faire bien venir de tous et partout, — il ne fait que rapporter ce qu'il a vu ou appris : il raconte toujours et toujours il loue. Or, c'est précisément le nombre, la diversité des menus faits et des renseignements consignés dans ces petits vers qui courent la poste, qui constitue actuellement l'intérêt de la *Muze historique*. C'est là comme une gazette légère et bavarde à côté du journal grave et discret personnifié par Renaudot. Celui-ci était un journaliste, Loret est un chroniqueur, et le premier de tous. Que la *Gazette* dise simplement ceci : « Le 12 (février 1657) le ballet du duc de Guise, appelé *les Plaisirs interrompus*, fut aussi dansé dans le même lieu (dans la grande salle du Louvre) avec l'éclat que ce prince sçait donner à tout ce qu'il entreprend » ; et Loret, après une annonce préalable, décrira cette fête en trente ou quarante vers, dont ceux-ci spéciaux à la musique :

> Le récit de Gros et de Donc
> Était charmant, s'il en fut onc ;
> Tous les airs étoient de Molière,
> Qui d'une si belle manière
> Prit plaisir à les composer
> Qu'on ne les sçauroit trop priser [1].

Et telle était sa rage de décrire, que rien ne pouvait l'arrêter, ni maladie, ni chaud, ni froi-

---

[1]. Est-il besoin de dire qu'il s'agit ici non de l'illustre Poquelin, mais du sieur Louis de Mollier, poète, musicien, danseur, chorégraphe et chanteur des plus estimés en ce temps ?

dure, rien qu'un *veto* formel comme il en reçut
quelquefois, lui le complimenteur universel, à
sa grande stupéfaction. Qu'il soit empêché par
une indisposition d'aller voir le ballet des *Festes
de Bacchus*, dansé à la cour, en pleine Fronde,
pendant l'absence de Mazarin, il en parle tout de
même et n'en loue que mieux tout le monde, puis
il s'arrête net en disant :

> Mais n'ayant rien vu de cela,
> C'est à moy d'en demeurer là.

Une autre fois, c'est la nécessité de terminer
son journal en temps opportun qui l'empêche
d'aller voir, au Palais-Royal, la *Réception faite
par un gentilhomme de campagne* (février 1665) :

> Cependant que j'écris cecy
> Dans le Palais-Royal aussi,
> Lieu de respect et de plaisance,
> Pour la dernière fois l'on danse.
> J'ay su d'un ami cordial
> Qu'il n'est rien de plus jovial,
> Et que ladite mascarade
> Pourroit faire rire un malade
> Avec ces drôles d'incidents,
> Eût-il la mort entre les dents.

Le critique de nos jours, que la nécessité
de finir son article retient à la maison, agit-il
autrement que ne faisait Loret? Le plus célèbre
en particulier, Jules Janin, et le plus bienveil-
lant, Théophile Gautier, d'autres qui vivent
encore, n'ont-ils pas érigé en principe ce système

de ne jamais aller voir les œuvres qu'ils doivent juger, « pour être plus impartial », disait plaisamment l'un d'entre eux, et de s'y faire représenter par quelque ami, désigné sous le sobriquet de « critique blond » ?

Loret ne se rendait donc pas toujours à ces invitations, mais il prétendait être toujours invité ; il était même assez vexé lorsqu'on l'oubliait quelque part, mais il faisait bon visage quand même et dissimulait son humeur. Il voulait aussi n'être pas mal placé. Lorsque le *Ballet de la Nuit* fut dansé dans la salle du Petit-Bourbon, aux fêtes du carnaval de 1653, Loret, quoique protégé et conduit par un exempt de la reine, dut attendre plus de trois heures à la porte, et quand il fut parvenu à entrer, il se trouva si mal placé, « si haut, si loin, si de côté, qu'il ne put rien voir *pendant treize grandes heures*. Aussi se montre-t-il un peu froissé en décrivant « cette foule d'enchantemens » seulement d'après l'*imprimé* et par ouï-dire. Mais à la seconde soirée il fut mieux casé, grâce à la protection de M. de Carnavalet, et cette fois son admiration ne tarit pas. Un autre jour, il ne se console pas aussi facilement d'avoir été mal assis à l'une des représentations de *Serse*, données par les chanteurs italiens en novembre 1660, et il prête même à sa petite personne une importance exorbitante :

> Car moi, *qui suis monsieur Loret*,
> Fus sur un siège assez duret,
> Sans aliment et sans breuvage,
> Plus d'huit heures et davantage.

Quoi qu'il en soit de ses exigences et de sa naïve fatuité, Loret donne souvent dans ses versicules des détails très précis sur la composition de l'orchestre de la cour ou sur les meilleurs virtuoses du temps. S'agit-il par exemple d'*Alcidiane*, ballet mêlé de chant où figuraient des virtuoses italiens :

> Un grand concert des plus charmans,
> Composé d'octante instrumens,
> Encor, dit-on, octante-quatre,
> Fait l'ouverture du théâtre.
> Savoir, trente et six violons,
> Qui sont presque autant d'Apollons,
> Formant un mélange céleste,
> Flûtes, clavecins et le reste,
> Guitares, téorbes ou luths,
> Et des violes au surplus.

Doit-il rendre compte de la fête offerte au duc de Mantoue, en septembre 1655, par Mazarin :

> Avec la beauté des paroles,
> Les voix, les luths et les violes,
> Et les clavecins mêmement
> Agirent tous divinement.
> L'incomparable La Varenne
> Y chanta mieux qu'une sirène...
> La seignore Anne, d'autre part,
> A l'assistance aussi fit part
> Des merveilles dont elle enchante,
> Quant elle parle ou qu'elle chante.
> Outre quelques particuliers,
> Tous gens triés ou singuliers,
> Ceux de la musique royale,

Dont l'excellence est sans égale,
Tant les voix que les instrumens,
Firent des accords si charmans,
Qu'on leur devroit, comme aux Orphées,
Eriger d'éternels trophées.
Enfin, l'on fit *quatre concerts*,
Tous admirables, *tous divers*,
Et tels que Monsieur de Mantoue
Y songeant tous les jours, avoue,
Tant autre part qu'en son hôtel
Qu'il n'ouït jamais rien de tel.
O La Barre, ô charmante fille,
Qui dans le Nord maintenant brille,
Là, comblant de joie et d'amour
Une heureuse et royale cour;
Et toi qui chantes comme un ange,
Mon cher Berthold, qu'un coup étrange
A mis dans un état piteux,
Il ne manquait là que vous deux!

Ces « quatre concerts » ne rappellent-ils pas les « quatre chœurs en musique » imaginés par le menteur Dorante? Anna Bergerotti, les demoiselles Saint-Christophe, Hilaire et La Barre, les sœurs Sercamanan, Legros, Lallemand, Beaumont, Vincent : — tels sont les noms des chanteurs qui reviennent continuellement sous la plume de Loret avec des éloges assez monotones. Mais il avait un faible pour les voix de *soprani* factices, qu'on employait aussi bien dans la musique d'église qu'au théâtre. Parmi les sopranistes italiens attachés à la chapelle des rois de France, deux surtout se distinguèrent : Bertoldo sous Louis XIII, Albanese au temps de Louis XV; et

Loret parle toujours de celui qu'il a pu connaître en termes très affectueux.

> Le jour de mercredi dernier
> Le frère de feu Moulinier,
> De monsieur Gaston domestique,
> Chef et maître de sa musique
> Et qui, dans cet art merveilleux,
> Est un des plus miraculeux;
> Dans les Grands-Augustins fit faire
> Pour l'âme de son défunct frère
> Un service qui fut chanté
> Avec grande solennité,
> Et même avec grande harmonie :
> Car, outre luths et symphonie,
> Il avait pour cela fait choix
> De plusieurs admirables voix;
> Et surtout de trois féminines
> Que l'on jugea presque divines.
> Savoir : l'aimable Moulinier,
> Savoir : l'agréable Tournier,
> En cet art toutes deux savantes,
> Toutes deux jeunes et charmantes.
> Cette perle de nos amis,
> Monsieur Bertold doit être mis
> Au rang des susdites femelles,
> Car, chantant doux et clair comme elles,
> Certainement tout auditeur
> Pense et croit, de belle hauteur,
> Entendant sa voix éclatante,
> Que c'est une vierge qui chante.

Les mimes, les bouffons, les danseurs, surtout quand ceux-ci étaient des personnes de la cour, voire de sang royal, n'étaient pas moins bien trai-

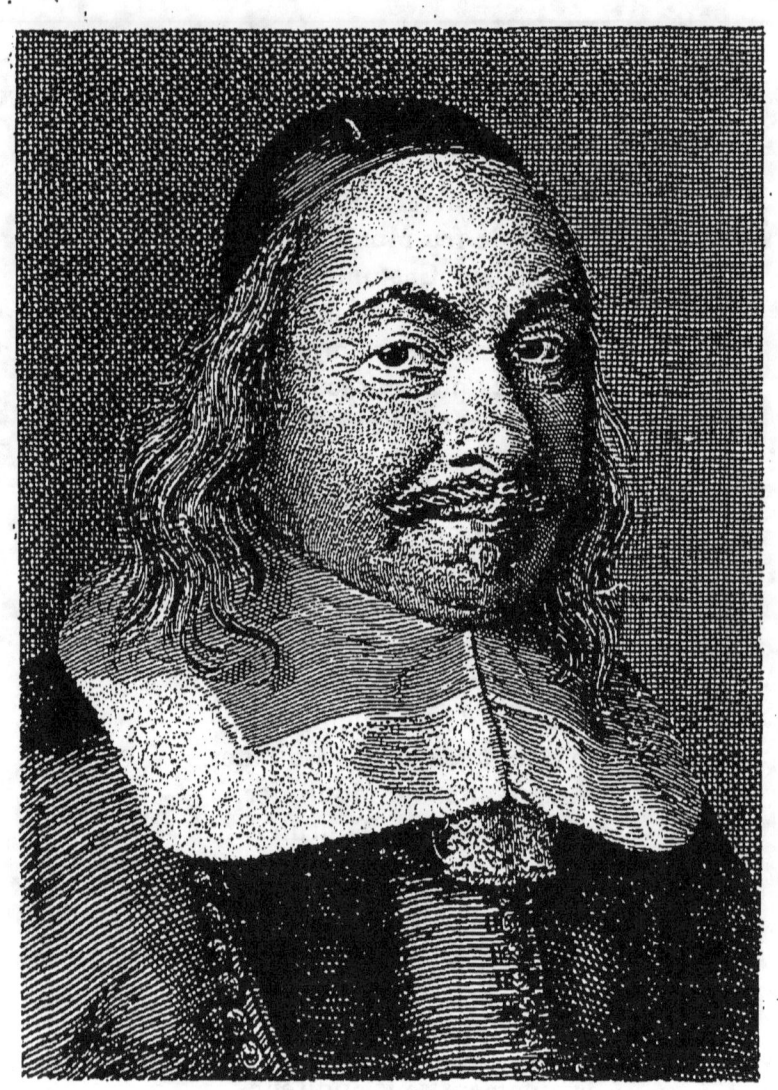

**JEAN LORET**

d'après le portrait de Nanteuil (1658).

tés par Loret, dont l'admiration était vraiment infatigable et le répertoire laudatif inépuisable. Aussi, croyez bien qu'il ne manque pas une si belle occasion de louer, lorsqu'un petit gas de six ou sept ans, Jules du Pin, fils d'un aide des cérémonies, fut chargé de représenter une chouette dans le grand ballet de *l'Impatience,* dansé au Louvre pendant le carnaval de 1661. Il paraît, d'ailleurs, que le jeune du Pin montrait un véritable talent pour la danse et la musique, puisque, cinq mois après, il brillait encore dans le *Ballet des Saisons.*

> Et jusques au petit du Pin,
> Pas guère plus grand qu'un lapin,
> Il contrefit (foy de poète)
> Si naïvement la chouette
> En battant de l'aile et dansant
> Qu'on peut de lui dire en passant
> Qu'il fit presque pasmer de rire
> Toute la cour de nôtre Sire.

De jeunes enfants lancés sur la scène avant l'âge, un journaliste plus exigeant qu'exact, un critique qui parle de ce qu'il n'entend pas, mais qui répare cette négligence par une bienveillance à toute épreuve et des congratulations intéressées : — voilà ce qu'on pouvait déjà voir sur le théâtre il y a deux siècles ; voilà ce que Loret nous montre naïvement en sa propre personne. Mais il le fait avec tant de bonne foi qu'on ne saurait lui en vouloir, et qu'on oublie volontiers ses travers pour ne voir, dans cet énorme chapelet de petits

vers, que la partie anecdotique et amusante. La rimaille de Loret survit à bien des ouvrages plus sérieux et plus méritoires, par la simple raison qu'elle rapporte des faits et qu'en un temps comme le nôtre, avide de témoignages oculaires et d'aventures racontées sur le vif, on devait se jeter avidement sur cette source inépuisable de renseignements, si grand'peine qu'on fût forcé de prendre pour s'y reconnaître et la fouiller, pour arriver enfin à cette découverte, déjà bien souvent recommencée, qu'il ne saurait y avoir rien de nouveau sous le soleil.

## II

### L'APOTHICAIRE NICOLAS DE BLÉGNY

Le XVII<sup>e</sup> siècle, en ses dernières années surtout, donna l'essor à nombre d'idées nouvelles et qui, gênées d'abord, inquiétées, même entravées par la police, devaient faire fortune un ou deux siècles plus tard et fournir les bases d'une société nouvelle, d'une nouvelle façon de vivre et d'agir. C'est alors que naquirent avec des chances de succès bien diverses le journalisme grave, sec, ennuyeux, incarné en la *Gazette* de Renaudot, et le journalisme léger, vif, amusant, représenté par la *Muze historique* de Loret, le *Bureau de rencontre* où tout le monde pouvait se renseigner, créé par le même Renaudot, et l'*Almanach des adresses* où tout le monde pouvait se faire inscrire, imaginé par Nicolas de Blégny.

Lorsqu'il publia les deux années de son *Almanach des Adresses*, la première pour 1691, la seconde pour 1692, de Blégny ne faisait que reprendre, en lui donnant un cadre nouveau et une grande extension, l'idée exploitée d'abord par Renaudot dans son *Bureau de rencontre* et par Colletet dans son *Journal des avis et affaires de Paris*. Et comme une même cause engendre toujours les mêmes effets, il n'est pas étonnant que deux hommes poursuivant un même but, la fortune, aient eu une même idée, la réclame, et qu'ils l'aient mise en pratique avec des moyens identiques, que leur fournissait la badauderie du peuple parisien.

Théophraste Renaudot était médecin; il se disait, de plus, grand ami des pauvres, et s'il avait si bien manœuvré pour obtenir le double privilège d'une gazette et d'un bureau d'adresses, c'était surtout pour compléter une fondation par l'autre, afin de pousser ses remèdes par les annonces qu'il ferait et dont il compléterait le détail à ceux qui viendraient se renseigner au « Bureau d'adresses ». Blégny, lui, était apothicaire et composait toutes sortes de remèdes qu'il voulait faire connaître avant tout. Donc Renaudot le médecin, pour trouver l'emploi de sa science et de ce qu'elle possédait, fonda le *Bureau d'adresses*, et Blégny l'apothicaire, pour faire connaître et placer ses marchandises d'empirique, créa l'*Almanach des adresses*.

Tel avait été l'émoi causé par le « Bureau de rencontre » de Renaudot, que, durant le second

carnaval qui suivit son installation, c'est-à-dire en 1691, un faiseur de ballets, sortes de pièces moitié dansées, moitié chantées où tous les à-propos étaient volontiers admis, s'avisa de prendre pour types Renaudot et ses clients. Et ce *Ballet du Bureau de rencontre* fut dansé au Louvre en présence du roi, ainsi qu'il appert par la brochure publiée chez Julian Jacquin en 1691. Le maître du Bureau avait, cela va de soi, un des principaux rôles, et ses couplets nous renseignent au moins sur le prix que coûtaient les consultations demandées à Renaudot :

> Filles qui cherchez maris,
> Beaux garçons qui cherchez femmes,
> Voici l'enseigne à Paris
> Pour satisfaire vos âmes ;
> Donnez trois sols seulement,
> Vous aurez contentement.

Trois sous, c'était vraiment pour rien. Mais, comme tout augmente de valeur avec le temps, Blégny fera payer ses renseignements plus cher ; il est vrai qu'il ne les donnait pas un à un et qu'il fallait acheter tout le livre afin d'y chercher ce qu'on voulait. Ce *Livre commode contenant les adresses de Paris* est le premier type connu, et déjà suffisamment développé, du *Dictionnaire des 25,000 adresses* ou *Dictionnaire-Bottin* aujourd'hui universellement répandu, et l'auteur en avait sûrement emprunté l'idée, sans le dire, à un livre anglais du même genre dont les éditions se succédaient à Londres depuis 1677.

A de Blégny appartient bien le mérite d'avoir eu cette idée lumineuse et d'avoir su s'en servir ; mais comme il voulait surtout parler de lui-même à propos de tous et exploiter plus ou moins ceux qu'il recommanderait, il jugea à propos de prendre un pseudonyme, celui d'Abraham du Pradel, et de faire solliciter le privilège par une voisine et commère à lui, la veuve Nyon, libraire au quai Conti. Ce livre, si nouveau par la forme et par le fond, obtint dès la première année un grand succès, bien que certains marchands se fussent froissés de ce qu'on les avait nommés sans permission. L'habile homme voulut faire mieux encore pour le second volume ; il s'en était tenu d'abord presque exclusivement aux adresses marchandes et industrielles ; il y joignit cette fois les adresses de Messieurs des Fermes, du Conseil d'État, etc., celles aussi des Curieux célèbres, des Dames curieuses et bien d'autres encore.

Ce fut pour le coup un *tolle* général. De quoi se mêlait-il, de quel droit ces indiscrétions qui ne pouvaient qu'attirer des nuées d'importuns chez les personnes dont il indiquait l'adresse et la qualité ? Et n'empiétait-il pas, d'ailleurs, en bien des points, sur ce que, par privilège, l'*État de la France* pouvait seul publier ? Il y avait dans tout cela plus qu'il n'en fallait pour faire supprimer le *Livre commode :* on le supprima. Le 29 février 1692, soit deux mois juste après l'apparition de la seconde année, le sieur Aumont, sergent à verge, se rendit chez la libraire

d'abord, ensuite chez l'imprimeur, et se fit remettre tous les exemplaires restants, soit deux mille cinq cents à peu près. Le privilège aussi fut confisqué : ce n'était, disait le procès-verbal, que par simple provision et jusqu'à nouvel ordre, mais l'ordre contraire ne vint jamais, et exemplaires et privilèges furent presque aussitôt détruits que saisis.

Cette destruction explique la rareté insigne de ce volume, mais l'intérêt qui s'y attache s'explique par des raisons supérieures qu'il est facile de comprendre, par le caractère absolument nouveau d'un livre qui reste unique en son genre, à si grande distance de nous, et qui donne la physionomie exacte de Paris, état par état, rue par rue, il y a deux cents ans. On comprend dès lors qu'une réédition en devait être faite tôt ou tard, et elle l'a été avec un soin particulier par Édouard Fournier, un des hommes qui connurent le mieux leur vieux Paris. Outre une introduction historique très substantielle, presque chaque nom cité par Blégny est accompagné de renseignements puisés aux sources les plus sûres. Les notes forment ainsi un véritable ouvrage dans l'ouvrage et tiennent au moins autant de place en ces deux volumes que le livre original du faux Abraham du Pradel [1].

En 1692, c'était Mgr l'archevêque de Reims,

---

1. *Le Livre commode des adresses de Paris pour 1692*, par Abraham du Pradel (Nicolas de Blégny), suivi d'appendices, précédé d'une introduction et annoté par Édouard Fournier (2 vol. Paris, chez G. Brunox).

Charles-Maurice Le Tellier, qui était grand maître de la musique de la chapelle du roi ; il logeait rue Saint-Thomas du Louvre et avait, en cette qualité, 1,200 livres de gages, plus 3,000 « pour sa bouche à cour ». Mais, comme un archevêque peut, sans honte aucune, n'être pas grand clerc en musique, il avait sous lui deux surintendants auxquels il pouvait s'en remettre en toute sûreté. L'un était Michel Richard de Lalande, d'abord violoniste, claveciniste et organiste, compositeur de motets, pastorales et ballets, qui mourut dans sa charge, en 1726, à l'âge de quatre-vingt-trois ans ; il était préposé spécialement à la musique de la chapelle. L'autre était Jean Boësset, sieur de Haut, fils du célèbre Boësset, qui avait été de la musique de Louis XIII et dont certains airs à chanter furent si célèbres en leur temps : Boësset le fils était maître de musique des pages de la Chambre aux appointements de 1,140 livres. Pour Lalande et pour Boësset, leur adresse était : *En cour*.

Mais ce n'était pas tout, et il faut ajouter encore quatre ou cinq noms à ceux-ci pour avoir l'état-major officiel de la musique française sous Louis XIV. Ceux-là avaient le titre de maîtres de la musique de la Chapelle, de la Chambre et des Plaisirs de Sa Majesté. D'abord Lambert, Michel Lambert, si recherché quinze ans plus tôt, à l'époque où Boileau écrivait sa satire du *Repas* ; il n'avait pas moins de quatre-vingt-deux ans, et devait vivre encore quatre ans en la belle maison de son gendre Lulli, au coin des rues Sainte-

Anne et des Petits-Champs. Puis Coupillet, faisant comme prêtre, pendant le semestre de janvier, les fonctions ecclésiastiques de maître de musique et surveillant, durant le même temps, « la nourriture, éducation, conduite et entretien des pages de la musique »; ensuite, Guillaume Minoret, chargé exactement des mêmes occupations pendant le même semestre de juillet, et composant, à ses moments perdus, des psaumes fort goûtés en leur temps, puisqu'ils le faisaient estimer par Lecerf de la Vieuville à l'égal de Colasse, de Lalande et de Coupillet; enfin, deux noms plus connus pour terminer: Pascal Colasse, un des élèves préférés de Lulli, presque le meilleur, logeant rue Traversine, et Jean-Baptiste Moreau, l'auteur applaudi des chœurs d'*Athalie* et d'*Esther*, le buveur sans égal qui mit aussi en musique les refrains bachiques de Lainez, son inséparable ami de cabaret.

Voulait-on étudier l'orgue ou le clavecin, on n'avait que l'embarras du choix entre Nicolas Le Bègue et Jacques Tomelin, Gabriel Nivers et Jean Chapelle, tous quatre organistes de la Chapelle et qui se divisaient l'année par quartiers; entre François Couperin, le second des trois frères célèbres de ce nom, qui touchait de l'orgue à Saint-Gervais et mourut à soixante et dix ans, écrasé par une voiture, et Jean-Baptiste d'Angleberre, jouant du clavecin à la Chambre et gagnant ainsi « 600 livres de gages, 900 livres de nourriture, 213 francs de monture et 270 francs pour son *porte-épinette* »; ou encore Claude Rachel

de Montalant, organiste de Saint-André-des-Arts, qui avait épousé la fille de Molière, après l'avoir enlevée d'un couvent, où il donnait sans doute des leçons.

Tous ceux-là enseignaient à la fois l'orgue et le clavecin, mais il y avait déjà nombre de maîtres et de maîtresses spécialement pour le clavecin, entre autres Nicolas Bernier, dont le succès fut si grand sous la Régence, pour ses cantates, airs à boire et motets; Jacques de la Guerre, organiste à Saint-Séverin et dont la fille Élisabeth composera l'opéra de *Céphale et Procris*. Voici Marais, pour la viole, Marais, le plus habile violoniste de l'époque et l'auteur de la fameuse Tempête d'*Alcyone*, et pour la viole aussi, Teobaldo Gatti, attiré de Florence à Paris par son admiration pour Lulli et qui s'en vint échouer à l'orchestre de l'Opéra où il râcla pendant près de cinquante ans. Et Le Peintre pour la basse de violon, Augustin-Jean Le Peintre, un des violons du Cabinet, où il jouait les dessus avec 600 livres de gages, attaché, en outre, à la maison du Dauphin, ce qui lui valait 600 livres sur la cassette du prince, 400 francs sur le trésor royal « et quelques autres gratifications ». On comprend qu'avec le cumul de ses gages et ce que devaient lui rapporter ses leçons, il ait pu faire dire à Richelet, au mot *Violon* de son Dictionnaire : « Le Peintre, l'un des meilleurs joueurs de violon de Paris, gagne plus que Corneille, l'un des plus excellents de nos plus fameux poètes français. »

Mais la guitare et le luth n'étaient pas alors

moins cultivés que la basse de viole, et qui les enseignait gagnait gros. Pour le luth, le maître par excellence était Mouton, dont le beau portrait, peint par de Troyes, fut gravé par Edelinck en remerciement des leçons de luth qu'il avait données gracieusement à sa fille ; et pour la guitare, de Visé, qui logeait au Luxembourg, était de beaucoup le professeur le plus recherché. Si bien que Palaprat, voulant qualifier un joueur de flûte excellent dans la préface du *Grondeur*, dit qu'il tire de la flûte allemande « des sons plus doux....

Que ceux que De Vizé tire de sa guitarre. »

Désiriez-vous apprendre à jouer de la flûte, deux maîtres s'offraient de préférence à votre choix. D'abord, Des Costeaux, qui avait beaucoup connu Molière et en parlait très curieusement, qui s'était logé au faubourg Saint-Antoine, quartier des grandes « floristes », pour mieux satisfaire son extrême passion pour les fleurs et qui, d'après Mathieu Marais, aurait posé pour le curieux de fleurs, des *Caractères*. Ensuite, Philibert Rebillé, grand ami de son rival Des Costeaux, aussi renommé comme flûtiste que comme acteur de société, homme à bonnes fortunes dans le monde de la cour et aussi dans la bourgeoisie. Une certaine M^me Brunet, s'étant affolée de lui, empoisonna son mari et l'épousa en secondes noces ; mais les révélations de la Voisin, qui avait fourni le poison, la firent prendre, condamner et exécuter, tandis que Philibert, dont le

roi ne mit pas en doute la parfaite innocence, fut sauvé : le Dracon, des *Caractères*, n'est autre que le trop séduisant Philibert.

Les maîtres à chanter, pour venir à la fin dans la liste des adresses, n'étaient ni les moins chers ni les moins recherchés, d'autant plus qu'ils étaient moins nombreux en proportion et qu'ils ne comptaient guère de noms célèbres : un seul est un peu connu, celui de Gillier, le père du Gillier qui fit tous les divertissements en musique à la Comédie et aux Italiens pour les pièces de Regnard, Dancourt et autres. Cependant les maîtres de chant étaient depuis quelques années en grande faveur, et Regnard soulignait malicieusement cette vogue croissante en la première scène de sa *Descente de Mezzetin aux enfers* : « ... Fais-toi plutôt maître à chanter, dit Colombine. On te donnera deux louis d'or par mois, et tu trouveras peut-être quelque écolière à qui tu ne déplairas pas, car voilà la grippe des femmes d'aujourd'hui... On est de tous les bons repas; jamais de promenades sans le maître à chanter. »

Tous ces renseignements sur les différents musiciens et maîtres ès instruments sont réunis sous la rubrique : *Musique*, dans le livre d'Abraham du Pradel, mais il faut chercher un peu plus loin au chapitre : *Passe-temps et Menus plaisirs*, pour compléter cette physionomie de Paris musical en 1692.

« Le théâtre du Palais-Royal, y est-il dit, où sont représentées les tragédies, les pastorales et autres pièces en musique, est ouvert pour toutes

les représentations les mardis, vendredis et les dimanches, et encore les jeudis, lorsqu'il s'agit de pièces nouvelles. — Les Comédiens françois, qui ont leur hôtel rue des Fossez Saint-Germain des Prez, représentent tous les jours alternativement des tragédies et des comédies. — Les Comédiens italiens représentent les dimanches et les jours que le théâtre de l'Académie de musique est fermé, sur leur théâtre de l'hôtel de Bourgogne, rue Mauconseil. »

Suivent quelques renseignements complémentaires. L'Opéra faisait relâche le jeudi dès qu'une pièce commençait à vieillir. Les « livres du sujet » se vendaient à la porte du théâtre trente sols en paroles seulement, et en partition onze livres s'ils étaient brochés, un louis d'or reliés en basane, et douze livres dix sous reliés en veau.

Jean Bérain, le dessinateur ordinaire du Cabinet du roi, qui donnait les modèles de tous les habits, décors et machines de l'Opéra, demeurait aux galeries du Louvre. Mariette a pu justement dire de lui qu'il n'y eut jamais de décorations de théâtre mieux entendues ni d'habits plus riches et d'un meilleur goût que ceux dont il a donné les dessins pendant qu'il était employé à l'Opéra, c'est-à-dire pendant presque toute sa vie. La réputation de cet artiste, si grande autrefois, renaît aujourd'hui, et la maquette de sa décoration du cinquième acte d'*Armide*, en 1686, qui figurait en 1878 à l'Exposition universelle, a pu montrer combien ce décorateur avait su s'élever haut dans son art.

Après lui, il faut citer le fameux tailleur d'habits de théâtre Baraillon et son fils, fournissant masques et autres choses nécessaires pour ballets et comédies, tous deux logés rue Saint-Nicaise, où se trouvaient l'administration et « le magasin » de l'Opéra. Jean Baraillon avait commencé par être tailleur de la troupe de Molière, et il avait épousé en 1673 une sœur utérine de la comédienne de Brie. De ce mariage naquit un fils, qui organisa avec le chevalier d'Arvieux la mascarade turque du *Bourgeois Gentilhomme*; il n'avait pas fait moins de cent trente-huit habits, tandis que Ducreux avait fourni masques, jarretières, perruques, barbes et autres ustensiles pour la modique somme de 454 livres.

A côté des spectacles et des objets qui se rapportent de près comme de loin au théâtre, Abraham du Pradel catalogue aussi le sieur Dumont, place Maubert, célèbre pour ses tours de gibecière; la demoiselle Guérin, rue du Petit-Bac, qui faisait le commerce des petits chiens pour les dames; les excellentes boules de buis et de gayac du sieur Baudry, tourneur, rue du Petit-Lion, et, pour en finir avec ces passe-temps divers, les castagnettes sans pareilles du sieur Alexandre Roboam : castagnettes et guitares réunies.

Un peu plus, et ce charlatan de Blégny trouverait moyen d'insérer dans les *Plaisirs et passe-temps divers* ses remèdes et dragées incomparables pour guérir les incurables, pour enterrer les vivants et ressusciter les morts. « Une religieuse qui ne vivait depuis quatorze mois que de

trois cuillerées de bouillon par jour, chacune desquelles lui coûtait un martyre par les sanglots et mouvements convulsifs qu'elle lui causait pendant près d'une heure et les douleurs d'estomach qu'elle ressentait ensuite, fut soulagée très considérablement dès la première prise de l'*opiate digestive* et se trouva après la deuxième en état de faire deux grands repas par jour sans aucune incommodité. »

Toutes les cures merveilleuses que Martine attribue à Sganarelle sont bien proches parentes de celles réalisées par Nicolas de Blégny. Mais il fallait battre l'un pour qu'il demeurât d'accord de sa capacité, et l'on aurait roué l'autre de coups sans le faire convenir de son incapacité.

# UN HOMME D'ÉTAT DILETTANTE

### LES JUGEMENTS DE D'ARGENSON
### LA BÊTE

Les surnoms sont quelquefois bien trompeurs, et le plus souvent, lorsqu'une épithète est accolée avec un nom en mauvaise part, il arrive que le personnage ainsi désigné pourrait bien plutôt s'honorer de ce surnom que s'en fâcher. Pourquoi donc les beaux esprits du siècle dernier marquaient-ils une pointe de dédain pour le marquis d'Argenson, fils aîné du célèbre lieutenant de police, qui fut d'abord conseiller au Parlement, conseiller d'État, intendant du Hainaut et Cambrésis, puis ambassadeur *in partibus* en Portugal, enfin ministre des affaires étrangères, poste où il ne resta que trois ans, c'est vrai, mais où il sut faire de belles et bonnes choses, ne fût-ce que le mariage du Dauphin, devenu veuf, avec la fille du roi de Pologne, et la réunion du congrès de Bréda, préparatoire de la paix glorieuse signée à Aix-la-Chapelle; pourquoi donc les élégants de la cour avaient-ils enfin surnommé cet homme d'intelligence et d'une grande portée d'esprit, *d'Argenson la Bête?* Uniquement parce que certaine affectation de bonhomie et de trivialité, jointe à son maintien toujours embarrassé, le

faisait paraître dépaysé à la cour, où, du reste, il ne resta pas longtemps ; uniquement pour le distinguer d'un frère cadet, le comte d'Argenson, le ministre de la guerre, homme plus brillant, plus aimable, qui avait absorbé à son profit les préférences de la famille, les succès du monde, le crédit et les grâces prolongées de la cour. Et cependant le marquis, celui qu'on appelait *la Bête*, avait un esprit beaucoup plus sérieux et possédait en toutes choses des notions bien autrement étendues que son frère, dont le principal mérite, comme homme, je ne dis pas comme ministre, consistait surtout à savoir se fort bien diriger sur le terrain glissant de la cour.

Celui-ci tomba, pourtant, plus tard que son frère, mais aussi moins noblement, et il fut moins résigné, moins fier dans l'exil, que la rancune de la Pompadour lui fit d'ailleurs très cruel. Saint-Simon a caractérisé ainsi les deux frères : « L'un plein d'esprit et d'ambition, et de plus fort galant, et un aîné qui était et qui fut toujours fort balourd. » Voltaire, esquissant à son tour le même parallèle, mais avec plus de bienveillance, faisait allusion, dans une lettre à Cideville, à la mort de l'un et à la disgrâce de l'autre : « J'ai regretté le marquis d'Argenson, notre vieux camarade ; il était philosophe, et on l'appelait à Versailles d'Argenson *la Bête*. Je plains davantage *la Chèvre*, s'il est vrai qu'on l'envoie brouter en Poitou ; les fleurs et les fruits de la cour étaient faits pour elle. »

En février 1757, effectivement, l'aîné des d'Ar-

genson venait de mourir, âgé de soixante-dix ans, et le cadet, enveloppé dans la disgrâce du garde des sceaux Machault, était exilé dans sa terre des Ormes avec des rigueurs inusitées. Peut-être faut-il attribuer cette persécution de la marquise au trop d'empressement que d'Argenson avait mis à aller prendre les ordres du Dauphin, lorsque Louis XV, blessé par Damiens, le lui avait enjoint. De ces deux frères enfin, c'est celui qu'on trouvait très inférieur à l'autre et que Saint-Simon jugeait si balourd, qui occupe aujourd'hui le premier rang, grâce à son intelligence, à son amour du travail, à sa sérénité d'esprit. Naturellement sérieux et réfléchi, voué par goût à la lecture et à l'étude, ami des philosophes en général et de Voltaire en particulier, dont il avait été le camarade de collège et demeura le correspondant, épris d'idées politiques et économiques beaucoup plus conformes à celles de notre temps qu'à celles du sien, il n'avait pas plus brigué le poste de ministre que celui d'ambassadeur en Portugal, où il ne se rendit pas, et quand de puissantes cabales le firent tomber du ministère, il ne parut ni ne fut aucunement sensible à ce renvoi. Il renonça presque entièrement à paraître à la cour et vécut paisiblement tantôt à Paris, tantôt à la campagne, accueillant le mieux du monde les gens de lettres qui lui rendaient visite, et surtout écrivant beaucoup.

Il écrivait pour lui-même, et bien qu'il marque en plus d'un endroit de ses mémoires journaliers l'intention de se rapprocher de l'Estoile pour « la

naïveté caustique, les détails instructifs et les anecdotes », il est à peu près certain qu'il n'avait aucune arrière-pensée de publicité; tout au plus avait-il en vue, ainsi qu'il le déclare au début de ses souvenirs, *sa* postérité, non *la* postérité. La postérité en a profité cependant comme elle profite amplement de tout ce qui n'a pas été écrit, composé, combiné à son intention. Elle en a profité surtout au point de vue politique et social; nous en tirerons, nous, quelque parti au point de vue dramatique et musical, car d'Argenson, comme tous les gens de la cour à cette époque, était trop mêlé à la vie artistique, théâtrale et musicale de son temps pour n'y pas prendre position [1].

Il avait du jugement, ce balourd; il possédait un véritable sens critique, il ne se payait pas de mots et rechignait à emboîter le pas au public : conditions essentielles, à mon sens, pour juger de la musique ou des arts en général autrement

[1]. *Mémoires et Journal inédit du marquis d'Argenson*, ministre des affaires étrangères sous Louis XV. — C'est là le seul ouvrage de d'Argenson qui nous puisse intéresser, mais il ne faut pas oublier que le plus remarquable de ses écrits, dont l'idée première remonte à son intendance du Hainaut et qu'il composa plus de dix années avant son ministère, est celui intitulé : *Considérations sur le gouvernement de la France*. Cet ouvrage, dont le véritable titre devait être : *Jusqu'où la démocratie peut-elle être admise dans un état monarchique* ? peut être considéré comme le prélude des écrits des économistes et de tout ce que la fin du siècle dernier vit éclore de relatif aux municipalités et aux assemblées provinciales; Rousseau, d'ailleurs, le cite et recite avec éloge en son *Contrat social*.

que par la mode ou le goût du jour. Sa rudesse même perce en ces jugements : avec lui point de vains détours ni de faux fuyants; il parle aussi brutalement qu'il agit. De là dans son journal des incohérences ou des drôleries d'expression, des rabâchages même, tant il insiste et se répète sur ce qui lui tient au cœur; de là aussi une grande verdeur d'opinion et une grande force de langage. Chagrin, prolixe et frondeur, le marquis d'Argenson fut avant tout un homme d'honneur et de probité; cela se sent jusqu'en ses appréciations sur les arts. A défaut de connaissances spéciales et de la sûreté qu'elles donneraient à ses jugements, on a du moins la garantie d'un esprit très ouvert, très précis et surtout très indépendant.

L'appréciation suivante, par exemple, sur la musique italienne, ne me paraît pas tant sotte, et plus d'un qui faisait profession d'écrire et de juger la musique aurait été bien empêché d'en dire autant : « Oui, dans notre musique, nous imitons la belle nature, nous avons un ensemble, nous approfondissons un sentiment ou une passion, nous disons enfin ce que nous voulons. Les Italiens ne disent rien ou ne disent pas ce qu'ils veulent. J'ai bien écouté le fameux printemps de Vivaldi, *la Primavera* : je me persuade qu'on lui a donné ce titre après coup; c'est une danse de pâtres, mais le printemps est pour tous les états. Le *Stabat* de Pergolèse débute par une tristesse excessive, puis il devient gai. Je veux croire qu'il y a quelques détails qu'on peut louer, mais l'ensemble manque toujours. Ce sont des caprices,

et c'est par ce défaut qu'il leur arrive de n'avoir point de récitatif. Ils n'ont rien à dire ou ne disent pas ce qu'ils veulent. » Aujourd'hui même, y a-t-il beaucoup de gens qui osent se prononcer aussi franchement sur la musique italienne en général et sur Pergolèse en particulier ?

Le court résumé qui suit des phases principales de la musique en France n'est pas non plus à dédaigner :

« Notre vieille musique françoise était niaise, mais touchante. Elle allait au cœur, à la plainte, à l'attendrissement. Les chants d'église, les hymnes et les proses en sont des monuments. Tels on a conservé les hymnes composés par notre roi Robert. Longtemps nos complaintes anciennes furent empreintes de ce niais tendre. Encore sous Henri IV, nos airs nationaux avaient je ne sais quoi de vague et de langoureux : *Charmante Gabrielle... Où allez-vous, Birague, mon ami ?...* Puis vint le fameux Lambert. Il fit : *Charmantes fleurs, naissez!* air céleste.

« Cependant, les beaux arts ayant passé de Grèce en Italie depuis le sac de Constantinople, la musique italienne gagna, sous le rapport de l'art, une supériorité marquée sur la nôtre. Lully, Italien de naissance, importa chez nous la musique savante de sa patrie; mais il en sut faire une combinaison heureuse avec notre mélodie, et de cet assortiment est provenue cette belle musique françoise, si digne du siècle de Louis XIV, qui la vit naître. Les imitateurs de Lully : Colasse, Destouches, Campra, continuèrent à se

conformer au goût national. Leur musique fut tendre, majestueuse, expressive, simple et noble à la fois. On a comparé à juste titre Lully à Corneille et Destouches à Racine.

« Mais les hommes ne savent point s'arrêter. Il fallait du nouveau. La musique italienne était scintillante, variée, pédantesque, dépourvue de goût, n'ayant d'autre mérite que celui des difficultés, auxquelles j'attache peu de prix. M. Crozat donna des concerts italiens; M$^{me}$ de Prie, M. de Carignan appelèrent les Bouffes. La dame Vanloo éleva la demoiselle Fel. Enfin parut M. Rameau, et c'est à lui que nous devons un genre bâtard qui passe à présent en France pour de la musique italienne : véritable papillotage; nul accord du chant avec les paroles, des airs avec la situation des personnages. Eh quoi! ne se formera-t-il plus de compositeurs français pour nos opéras! Et suis-je destiné à n'entendre de ma vie que cette musique étrangère, détestable, baroque, inhumaine? »

D'Argenson ne mâche pas les mots aux gens et aux choses qu'il n'aime pas, mais il faut convenir que sa judiciaire est ici complètement en défaut. Il avait bien débuté, il finit on ne peut plus mal, et l'on ne sait vraiment à quelle turlutaine attribuer cette explosion de rage contre Rameau, qui représentait, tout au contraire, la musique expressive et puissante que d'Argenson admirait chez Lulli, chez Destouches, chez Campra. Les gens de ce caractère sont souvent ceux qui dénigrent le plus le présent au profit du

passé, et dont l'intelligence très ouverte, dont l'esprit très large, jusqu'à une certaine époque, se butent tout à coup contre une idée et refusent obstinément d'aller plus loin. Le seul tort de Rameau et son plus grave défaut, aux yeux de son juge, étaient sans doute d'être venu trop tard, alors que d'Argenson commençait à vieillir, tandis que Lulli, Destouches et Campra lui rappelaient les belles soirées théâtrales, les vives jouissances musicales de sa jeunesse et de son âge mûr.

Et ce qui confirme cette opinion, c'est que le président Hénault, contemporain exact de d'Argenson, et comme lui un dévot de Voltaire, un complimenteur infatigable à charge de revanche, enseignait exactement la même chose au sujet de Rameau. En allant prendre les eaux à Plombières, il avait passé par Cirey et il écrivait en date du jeudi 9 juillet 1744 : « Voltaire m'a lu sa pièce (l'opéra de *la Princesse de Navarre*). J'en ai été très content. Il n'a omis aucun de mes conseils ni aucune de mes corrections, et il est parvenu à être comique et touchant. Mais que dites-vous de Rameau, qui est devenu bel esprit et critique, et qui s'est mis à corriger les vers de Voltaire? J'en ai écrit à M. de Richelieu deux fois. Ce fou-là a pour conseil toute la racaille des poètes. Il leur montrera l'ouvrage, l'ouvrage sera mis en pièces, déchiré, critiqué, etc.; et il finira par nous donner de mauvaise musique, d'autant plus qu'il ne travaillera pas là dans son genre. Il n'y avait que les *petits violons* (Rebel et Francœur) qui con-

vinssent, et M. de Richelieu ne veut pas en entendre parler. » Rebel et Francœur, à ce qu'il semble, se fussent montrés plus dociles et n'auraient pas eu l'impertinence de retoucher des vers de Voltaire ; assurément Voltaire avait du bon, mais le ministre et le président me paraissent épouser un peu chaudement ces querelles d'amour-propre de poète à musicien. On pouvait parfaitement trouver à retoucher dans les vers de Voltaire sans être pour cela taxé de folie ou digne du gibet.

Par exemple, où d'Argenson retrouve toute sa justesse d'esprit et sa netteté d'expression, c'est quand il s'agit de juger la lettre de Rousseau, citoyen de Genève, contre la musique française. La troupe italienne des Bouffes, on se le rappelle, avait paru à l'Opéra en 1752, quelques mois avant la représentation du *Devin du village*, et Rousseau, qui se croyait leur digne héritier musical, consacrait l'année suivante une brochure à les exalter aux dépens des plus grands musiciens français. D'Argenson relève le gant, et dix lignes lui suffisent pour exécuter l'homme et le brochurier.

« Grands détails de musique et de mécanisme de composition, pour prouver que, bien éloignés d'avoir une bonne musique, nous n'avons pas même de musique à nous, que nous n'en aurons jamais, et qu'il est à désirer que nous n'en ayons pas. Grosses injures dites à Lully, que l'on traite d'écolier. Rousseau choisit le plus bel endroit d'*Armide* pour le décrier. Il me semble entendre

un apothicaire qui me prouverait, par grands détails de chimie, qu'on a tort de trouver une fricassée de poulet meilleure qu'une horrible et détestable médecine de Catholicon. Quoi ! pendant cent ans et sous le règne le plus admiré pour le goût et pour les arts, on aurait été charmé de cette grande musique de Lully, et il arriverait qu'à l'arrivée de quelques bouffons venus d'Italie, on découvrirait tout à coup qu'on s'était trompé généralement ! »

L'exclamation finale n'a certainement pas toute la force d'argumentation désirable ; mais d'Argenson apportait au débat presque autant de passion dans un sens que Rousseau dans un autre, et lorsque les esprits sont à ce point montés qu'on ne raisonne plus, mais qu'on injurie, il faut négliger le plus ou moins de bonheur dans la discussion pour ne voir que la raison pure. Et, dans le cas présent, elle était toute du côté de d'Argenson qui avait sur Rousseau le grand avantage de ne pas produire de musique et de ne pas prêcher pour son saint[1].

Les Bouffes italiens semblent avoir été les bêtes noires de ce pauvre d'Argenson. Il ne pense qu'à en purger Paris, et dès que se répand le bruit de leur prochain départ, il allumerait volontiers un feu de joie. Oyez plutôt ce qu'il note en date du

---

[1]. On me permettra de ne pas insister davantage sur les théories musicales de Rousseau. J'en ai déjà tellement dit sur ce sujet dans une étude qui forme la troisième partie de *la Ville et la Cour au XVIII<sup>e</sup> siècle* (un vol. in-8° écu, Rouveyre, 1881) !

26 janvier 1754 : « Les directeurs de l'Opéra ont enfin obtenu décision de la Cour pour renvoyer les bouffons italiens à la quinzaine de Pâques. Ainsi nous allons voir revivre notre ancienne musique française, de quoi chacun se réjouit, hors quelques atrabilaires italiens, qui veulent nous faire perdre le bon goût des arts. »

Et effectivement, les bouffons congédiés s'en allèrent sur le grand succès des *Viaggiatori* : ils reprirent le chemin de leur patrie au mois de mars. Et il avait fallu, pour les chasser, que leurs compatriotes parlants de la Comédie-Italienne, mus par un sentiment de jalousie, unissent leurs efforts à ceux des tenants de la musique française, à ceux de toute la cour. « La demoiselle Favart et son mari, écrit d'Argenson, se sont ligués avec Monnet, directeur de l'Opéra-Comique, pour chasser les Italiens et les renvoyer en Italie. Il y a dix mois qu'ils se sont introduits en France avec leur musique et leur ballet; mais la mode en est passée et l'on se dégoûte d'eux[1]. » On s'en était si peu dégoûté qu'il avait fallu les renvoyer pour empêcher la foule de les applaudir.

D'Argenson, qui traite si bien les autres d'atrabilaires, l'était lui-même, et à un tel degré qu'il ne faisait pas grâce même aux danseuses italiennes. La danse et la musique, autant vaut l'une que l'autre à ses yeux. Et c'était bien avant la guerre déclarée des Bouffons, c'était en juillet 1739 qu'il notait ceci sur son journal : « Il a dansé hier une nouvelle danseuse à l'Opéra. Elle est Italienne et se

---

1. 24 octobre 1754.

nomme la Barbarini ou Bernardini. Elle saute très haut, a de grosses jambes, mais danse avec précision. Elle ne laisse pas d'avoir des grâces dans son dégingandage. Elle a été fort applaudie et il est à craindre que sa danse ne soit fort suivie. Nous voyons déjà que Camargo a appris chez les étrangers les sauts périlleux qu'elle a reproduits chez nous. Notre danse légère, gracieuse, noble et digne des nymphes, va donc céder la place à un exercice de bateleurs et bateleuses, pris des Italiens et des Anglais. Ainsi a dégénéré et dégénère tous les jours notre musique céleste de Lully. L'artiste l'emporte sur l'homme de goût, le mérite de la difficulté surmontée donne la vogue aux productions étrangères, et nous cédons sottement le pas dans les arts, dont nous sommes si hautement en possession. » Quelle prophétie de malheurs épouvantables pour une gargouillade un peu risquée, et comme nous l'avons échappé belle... en dansant !

Ce qu'il y a de caractéristique en ces notes prises au jour le jour par d'Argenson, c'est l'acharnement qu'il montre contre les personnes ou les choses qui lui déplaisent. Les courriéristes du siècle dernier s'efforçaient, et c'était naturel, de faire adopter leur façon de voir par les princes et souverains auxquels ils adressaient leurs correspondances ; les mémorialistes écrivaient bien un peu avec l'arrière-pensée que leurs mémoires seraient divulgués quelque jour et exerceraient une influence quelconque sur les jugements de la postérité ; ceux enfin qui écrivaient simplement

à des amis désiraient aussi faire partager leurs propres opinions à ces amis de province ou de Paris ; rien d'étonnant dès lors à ce que ces trois catégories d'écrits : correspondances secrètes, mémoires privés, lettres amicales, aient témoigné, lorsqu'on vint à les publier, des efforts répétés des écrivains pour imposer leur jugement. Ils avaient tous quelqu'un à convaincre, au présent ou au futur.

Mais il n'en est pas de même avec d'Argenson, qui n'écrivait que pour lui-même, — le désordre et l'incorrection de ses notes en font foi, — qui n'avait jamais pensé que ses mémoires et notes pussent voir le jour et qui n'avait personne à convaincre... que lui-même. C'est donc pour sa propre satisfaction qu'il confie si souvent au papier la méchante opinion qu'il a sur tant de sujets et de gens, et il déploie une animosité telle en son particulier, qu'on la pourrait croire efficace : il n'en était rien et tous ses efforts ne dépassaient pas les quatre murs de son cabinet.

En dehors de la musique, cet acharnement contre qui déplaît à d'Argenson ou le dessert ne se montre nulle part mieux que dans ses préférences de famille ou de cour. Il n'aime pas ou plutôt il paraît n'aimer ni son frère, ni son fils, qu'il crible de sarcasmes réitérés, tandis qu'il leur était très attaché au fond : voilà pour la famille ; il déteste cordialement la Pompadour qui le lui rend bien : voilà pour la cour. Comme il les maltraite aussi, quel plaisir il éprouve à les larder de traits dont ses ennemis ne ressentent aucune égratignure !

« La comédie du *Méchant*, de Gresset, a été faite sur mon frère, M^me de Chaulnes en ayant fourni les matériaux à l'auteur. C'est un méchant pour le plaisir de l'être, qui passe son temps à ourdir les plus détestables tracasseries, qui se fait un jeu de nuire, attristé du bonheur d'autrui et joyeux de son préjudice, et qui finit par être démasqué et chassé d'une nombreuse société où il charmait par sa fausse douceur, son esprit à la mode, par le bon sens et surtout par l'intérêt qu'il semblait prendre à tous et qu'il ne prenait que pour les détruire[1]. » Ici, c'est seulement son frère qu'il arrange de la belle manière; ailleurs, ce seront à la fois son frère et son fils. « Considérant la cour et la pièce jouée à la comédie, qui est *Philoctète*, je me suis appliqué ces deux caractères : mon frère est un grand jésuite, comme l'aurait été Ulysse; quant à mon fils, il n'est qu'un petit jésuite, pareil à Chateaubrun, l'auteur

---

1. Février 1753. — Le comte d'Argenson, si tant est qu'il ait servi de modèle à Gresset pour le type du Méchant, n'y entrait que pour une partie, car le marquis d'Argenson dit lui-même, en un autre endroit de ses *Mémoires*: « Plus je revois cette pièce à notre théâtre, plus j'y trouve des études faites d'après nature. Cléon ou le Méchant est composé du caractère de trois personnages que j'ai bien reconnus : M. de Maurepas pour les tirades et les jugements précipités, tant des hommes que des ouvrages d'esprit, le duc d'Ayen pour la médisance et le dédain de tous, et mon frère pour le fond de l'âme, les plaisirs et les allures. » Et le président Hénault reçoit son compte en passant : « ... Pasquin est le président Hénault, bonne caillette quoique avec l'esprit des belles-lettres. Ainsi l'on doit dire: *Mutato nomine, de te fabula narratur.* » (Décembre 1747.)

de la pièce, qui a été jésuite et que j'ai eu pour secrétaire[1]. »

Voilà un exemple des aménités qu'il adressait à sa famille; encore n'est-ce rien auprès de celles dont il criblait la Pompadour. Autant son neveu, le marquis de Voyer, fils du comte d'Argenson, faisait de courbettes pour obtenir un rôle, si petit qu'il fût, dans la troupe théâtrale organisée par la favorite, autant le marquis d'Argenson, qui venait de donner sa démission de ministre des affaires étrangères, marquait de mépris pour les récréations dramatiques de Versailles et s'épanchait sur le papier en plaintes douloureuses, en ironies amères, en terribles prophéties que l'avenir devait malheureusement réaliser[2].

Quoi qu'elle fît, la Pompadour avait toujours tort aux yeux de d'Argenson. Elle faisait mal en jouant la comédie, elle faisait pis encore en allant la voir; elle était coupable de se montrer sur la scène à Versailles, et plus coupable encore de se montrer dans la salle à Paris. « La marquise de Pompadour, ayant été hier à l'Opéra, écrit-il en décembre 1747, dès que la toile fut baissée, on lui battit des mains, comme à une bonne actrice, et l'on ne cessa que quand elle se fut retirée; applaudissement familier et méprisant,

---

1. 4 avril 1755.
2. Pour les blâmes sévères de l'oncle et les humbles démarches du neveu, voir notre historique du Théâtre des Petits Cabinets, dans *la Comédie à la Cour, les Théâtres de société royale au siècle dernier* (un vol. in-4° carré, chez Firmin-Didot, 1883).

que l'on ne ferait pas à une femme de qualité qui occuperait la même place qu'elle. »

Et quelque temps après, la marquise s'en revient voir *Thétis et Pélée*. « On craignait qu'elle ne reçût quelque insulte de la populace de Paris, s'écrit d'Argenson à lui-même : il y avait des précautions prises secrètement par les soins de M. Berryer. » Il n'y eut pas la moindre aventure, et huit jours après, le prophète de malheur ajoute assez piteusement : « Les acteurs lui adressaient la parole dans les endroits galants tels que : *Régnez, belle Thétis*, etc. Elle recevait cela avec un air de triomphe que n'eût pas pris une femme d'une autre extraction ; car les unes tirent vanité de ce que les autres ne subissent qu'avec honte[1] ». Voulait-il donc qu'elle fît froide mine aux flatteurs et sourde oreille aux bravos ?

Pour terminer cette rapide inspection des mémoires de d'Argenson au point de vue musical, j'en extrairai deux petites nouvelles qui peignent le siècle dernier sur le vif : c'est court, mais éloquent. Première nouvelle : « La duchesse de Luxembourg (M^me de Boufflers) a résolu de tenir une bonne maison cet hiver à Paris, et pour cela il faut des beaux esprits. Elle a persuadé M^me de la Vallière de donner son congé à Gélyotte, chanteur de l'Opéra, et de s'attacher à sa place le comte de Bissy... Le duc de la Vallière a dit à Gélyotte : « Quoique vous ne soyez plus ami de ma femme, je veux que vous soyez toujours

---

1. 6 février 1751.

des miens. Nous vous aurons quelquefois à souper[1]. »

Deuxième nouvelle, toujours concernant le même bourreau des cœurs : « Toute la cour quête pour trouver 100,000 livres pour faire rester à l'Opéra le chanteur Gélyotte, et ils sont presque trouvés, moyennant quoi il se fait 10,000 livres de rentes et promet de rester encore deux ans. On n'en donnerait pas tant pour tirer de la misère quantité d'honnêtes gens qui meurent de faim. On ne voit que folie et sottise à chaque démarche de la cour[2]. » Autant on en faisait alors pour la haute-contre Gélyotte, autant on en fera plus tard pour le danseur Dauberval, dont les nombreuses admiratrices de toute classe et de tout rang payèrent les dettes afin de le garder à Paris. La Pompadour avait inauguré la loterie en faveur de Gélyotte; la Dubarry organisera une quête pour Dauberval, et le principal souscripteur aura été, les deux fois, le roi de France en personne[3].

Encore un mot. Les journaux, depuis quelques années, ne sont pleins que des excentricités d'une tragi-comédienne qui peint, sculpte, écrit, monte en ballon, couche dans une bière et converse avec une tête de mort. Et chacun de crier à la pose, à

---

1. 20 novembre 1750.
2. Février 1753.
3. Dauberval rappelle cette initiative de la marquise de Pompadour en faveur de Gélyotte dans une lettre d'une fatuité insigne qu'il adressa à la comtesse Dubarry pour la remercier de ses faveurs. On trouvera cette curieuse épître dans *l'Opéra secret au XVIIIe siècle* (un vol. in-8°, Rouveyre, 1880).

la réclame, à l'excentricité. Rien de plus naturel, au contraire, et de moins neuf. Lisez plutôt cette nouvelle de d'Argenson : « La reine tombe dans une dévotion superstitieuse. Elle va voir à tout moment la *Belle mignonne;* c'est une tête de mort. Elle prétend avoir celle de Mlle Ninon de Lenclos. Plusieurs dames de la cour, qui affectent la dévotion, ont de pareilles têtes de mort chez elles. On les pare de rubans et de cornettes; on les illumine de lampions et l'on reste une demi-heure devant elles [1]. »

De quelle reine s'agit-il donc ici ? De la reine de France, ni plus ni moins, de l'épouse de Louis XV, de cette dévotieuse Marie Leczynska qui, suivant l'armée en campagne au mois de juin 1745, marquait dans un de ses billets au comte d'Argenson : « Je n'ai point fait voyager la *Belle mignonne;* je n'ai pas trouvé d'endroit pour la placer, et je craignais de déranger ses attraits. Comme elle est fort délicate, la moindre chute aurait pu la déranger, et je veux que vous la retrouviez avec tous ses charmes. Pour moi certainement ce sera aussi la même amitié. »

Pourquoi donc une princesse de théâtre ferait-elle autrement qu'une princesse de sang royal, pourquoi donc une simple enfant de la balle aurait-elle moins de superstition qu'une reine de France et ne pourrait-elle pas se plaire, après tant de belles et nobles dames, en la société peu compromettante d'une tête de mort ?

1. 22 octobre 1751.

# PARIS ET L'OPÉRA EN CHANSONS

UN SOTTISIER DU XVIII<sup>e</sup> SIÈCLE

Octobre 1879.

Dépouille-t-on jamais entièrement le vieil homme? On prend des vacances; on part en voyage, en jurant bien de ne plus ouvrir un livre, de ne plus prendre une plume, et, dès qu'on a touché barre, la tarentule vous pique, on se met à bouquiner, à fureter, à comparer, à reviser, à s'amuser enfin, tout comme à Paris, moins les ressources et les commodités. Il y a quelques semaines, j'allai pour deux ou trois jours à Bourges, et, sitôt arrivé, au lieu de me promener, je fourrageais dans la bibliothèque d'un mien ami, grand bibliophile devant le Seigneur. Il se trouvait précisément parmi ses livres un de ces recueils de pièces manuscrites, autrement dit *Sottisiers*, dans lesquels les amateurs de nouvelles du siècle dernier se faisaient copier toutes les facéties politiques, théâtrales, licencieuses et autres qui couraient sous le manteau de la cheminée.

Celui-ci provient du château de Quincy-sur-Cher, et appartenait à M. Sallier, conseiller au Parlement de Paris à l'époque de la Révolution, qui devint conseiller d'État et député de la Côte-d'Or sous l'Empire. Ce M. Sallier possédait les

terres de Quincy du chef de son épouse, noble demoiselle Pinon, à la famille de laquelle ce château appartenait depuis fort longtemps, mais M. et M<sup>me</sup> Sallier en furent les derniers propriétaires, avant qu'il ne passât dans une famille tout à fait différente.

A première vue, ce sottisier me parut renfermer quelques pièces assez curieuses, que j'ai cru devoir copier à l'intention des amateurs : je ne les garantis pas inédites, mais elles sont à tout le moins fort peu connues. La première, en particulier, appartient à un genre de plaisanteries libres, très goûtées au siècle dernier, mais il y a dans le nombre certaines adresses parlantes que je ne me rappelle avoir vues nulle part. Inutile, je pense, de les expliquer. Elles sont assez significatives par elles-mêmes, et d'ailleurs telle chose peut se dire à mots couverts, qu'on serait bien embarrassé de lancer tout crûment.

### SUPPLÉMENT A L'ALMANACH DES SPECTACLES [1]

#### OPÉRA

Les D<sup>lles</sup>

| | |
|---|---|
| Lany, | quai de l'École, au Lutrin. |
| Lyonnois, | rue des Bons-Enfants, à la Grande Pinte. |
| Vestris, | rue des Deux-Portes-Saint-Sauveur, au C couronné. |

1. Cette facétie qui, pour l'Opéra au moins, ne comprend que des danseuses, se rapporte aux environs de 1765 : cela résulte clairement du collationnement que j'ai fait avec les états d'appointements conservés aux archives de l'Opéra.

MUSIQUE

Les D<sup>lles</sup>
| | |
|---|---|
| Allard, | rue de l'Échaudé, à la Femme sans tête. |
| Guimard, | rue des Marionnettes, à l'Enfant Jésus. |
| Peslin, | rue Basse-du-Rempart, à la Carabine. |
| Du Mirey, | rue Porte-Foin, au galant Coureur. |
| Rey, | rue des Cinq-Diamants, au Bœuf couronné. |
| Basse, | rue du Petit-Reposoir, au Jugement dernier. |
| Saron, | rue de l'Égoût, au grand Commun. |
| Saint-Martin, | rue du Ponceau, à la Source des Parfums. |
| Petitot, | rue Jean-Pain-Mollet, à la Rose blanche. |
| Perrin, | rue Planche-Mibray, à la Grue. |
| Buard, | rue de l'Université, à la Levrette. |
| Dornet, | rue Quincampoix, à la Couronne d'Épines. |
| Villette, | rue Tireboudin, à l'Écu. |
| La Haye, | rue Pavée-d'Andouilles, à la Grâce de Dieu. |
| Gaudot, | rue de la Monnoye, au Chien couchant. |
| Pagès, | rue des Mauvaises-Paroles, aux trois Bouteilles. |
| La Croix, | rue Traisnée, à la Botte forte. |
| Adélaïde, | rue du Grand-Chantier, chez le Chirurgien, au 3<sup>me</sup>. |
| Grandi, | rue du Hazard, à l'Image saint Claude. |
| Cornu, | rue des Juifs, à la Teste noire. |
| Contat, | rue Barre-du-Bec, à la Gazette ecclésiastique. |
| Mimi, | rue Pavée, à Notre-Dame de bonne Délivrance. |

Les D<sup>lles</sup>

| | |
|---|---|
| Darcy, | rue du Cimetière-des-Innocents, au Singe vert. |
| Vernier, | rue de la Petite-Sonnerie, à l'Écritoire. |
| Daché, | rue des Orties, à la Mine de Plomb. |
| Siane, | rue des Fossés-de-M.-le-Prince, à l'Éponge royale. |
| Bouscarelle, | rue du Verdelet, à l'Hôtel des quatre Provinces. |
| Saint-Lô, | rue de la Grande-Truanderie, au Frère de la Charité. |
| Couston, | rue Montmartre, aux Écuries d'Orléans. |
| Lavau, | rue du Bout-du-Monde, à la Grâce de Dieu. |
| Lozange, | rue de Paincourt, au Mousquetaire, vis-à-vis les armes de la Ville. |
| Julie, | rue Courtaud-Vilain, au Muguet. |
| Rivière, | rue Champ-Fleuri, à la Balayeuse. |
| Larie, | rue Montorgueil, à la Couleuvre. |
| Mercier, | rue Salle-au-Comte, au Pot-Pourry. |
| Rousselet, | rue des Recommanderesses, au Fidèle Berger. |
| Philis, | rue Salle-au-Comte, à l'Ange gardien. |

COMÉDIE ITALIENNE

Les D<sup>lles</sup>

| | |
|---|---|
| Carlin, | rue des Mauvaises-Paroles, au Fromage de Hollande. |
| Catinon, | rue Tireboudin, à la Poule qui pond. |
| Piccinelli, | rue des Égoûts, au Chat-huant. |
| La Ruette | (ci-devant Villette), rue Salle-au-Comte, à la Barrière Sainte-Anne. |
| Desglands, | rue Trousse-Vache, à la Truye qui file. |

Les D^{lles}
| | |
|---|---|
| Deschamps | (ou Béraud), sous les piliers des Halles, à l'Écosseuse. |
| Collet, | rue Jean-Pain-Mollet, à la Grande Pinte. |
| Beaupré, | rue du Cœur-Volant, au premier Venu. |
| Camille, | rue des Deux-Écus, à l'Œil-de-Bœuf. |

Les S^{rs}
| | |
|---|---|
| Caillot, | rue des Bons-Enfants, à la Renommée. |
| Deshayes | (ou de Hesse), à la Grève, au Chien couchant. |
| Clairval, | rue Poupée, au Roi de neige. |
| Lejeune, | quai des Morfondus, au Sifflet. |
| La Ruette, | rue des Innocens, au Bonhomme. |
| Carlin, | toujours au Grand Cerf. |
| Ciavarelli, | rue Saint-Sauveur, au Faux Dévôt. |
| Audinot, | rue du Grand-Hurleur, au Savetier. |
| Desbrosses, | à Versailles, au grand Commun, et à Paris, à la Fripperie. |
| Lobereau, | rue Saint-Pierre-aux-Bœufs, à la Botte de Foin, et Place aux Veaux, les jours de marché. |
| Baletti, | rue Vide-Gousset. |
| Nainville, | rue de la Savaterie, au Bœuf couronné. |

---

*VERS CONTRE LE MARÉCHAL DE RICHELIEU*

Vieux courtisan mis au rebut,
Vieux général sous la remise,
A la cour tu n'es plus de mise,
Il t'a fallu changer de but.
Sans intrigue point de salut :

Richelieu, c'est là ta devise.
De ton squelette empoisonné
Le temps a purgé les ruelles,
Du jargon d'un fat suranné
Le temps a délivré nos belles.
Confus de l'inutilité
Où languit ta futilité,
Ton petit orgueil dépité
En de vains efforts se consume.
Jusqu'au baigneur qui te parfume
Se moque de ta vanité.
Tout le monde est las de t'entendre,
Tu n'as plus de rôle à jouer.
Voltaire est las de te louer,
Et tu n'as plus rien à prétendre.
Que faire? A quel saint te vouer?
Il te reste l'Académie,
Et tu viens de t'imaginer,
Que ton importante momie
La pourra du moins dominer [1]
Qu'il t'en soit venu la pensée,
On n'en doit pas être surpris :
Mercure avec son caducée
Faisait, dit-on, peur aux esprits.

1. A l'exception de Voltaire, qui l'encensait, Richelieu faisait peu de cas des gens de lettres; il détestait en particulier les philosophes et usait de toute son influence pour les écarter de l'Académie où lui-même était entré à vingt-quatre ans, en 1720, nommé d'une voix unanime en qualité de petit-neveu du Grand Cardinal. Cette pièce doit se placer aux environs de 1772, lorsque le duc s'escrimait contre l'historien Gaillard, contre Delille et Suard, contre d'Alembert, enfin, qui désirait être élu secrétaire général à la place de Duclos.

## *LE PONT-NEUF ET LE PONT DES ARTS* [1]

### LE PONT-NEUF

*Air des Trembleurs.*

Du plus loin qu'on se souvienne
Je domine sur la Seine,
Et je souffrirais sans peine
Qu'on usurpât tous mes droits !
Non, non, à ce téméraire
Je ferai sentir, j'espère,
Tout le poids de ma colère
Si je m'y mets une fois.

### LE PONT DES ARTS

*Air : Triste raison.*

Comme l'Anglais vouloit régner sur l'onde,
C'est avoir de folles prétentions,
Car le soleil brille pour tout le monde
Et l'eau, je crois, coule pour tous les ponts.

### LE PONT-NEUF

*Air de la Fanfare.*

Crois-moi, si tu n'y prends garde,
Quand la débâcle viendra,
Crains de descendre la garde
Tout comme un pont d'opéra,

---

1. Le Pont des Arts fut construit en 1802 et 1803, et dut son nom au palais du Louvre qui s'appelait, sous l'Empire, Palais des Arts. C'est donc à l'année 1803 que se rapporte cette dispute en vaudeville, à la façon de nos couplets de revue actuels.

Le beau plancher qui te couvre,
Se détachant tout d'un coup,
On verrait le pont du Louvre
Dans les filets de Saint-Cloud.

### LE PONT DES ARTS
#### Air de *Claudine*.

En vous je croyais, confrère,
Voir un pont bien élevé,
Mais vous prouvez le contraire
Par ce ton peu réservé.
Aussi plus je vous regarde
Et moins je dois trouver neuf
Un propos de corps de garde
Dans la bouche du Pont-Neuf.

### LE PONT-NEUF
#### Air : *Femmes, voulez-vous éprouver ?*

Non, de sages entrepreneurs
N'avaient consulté que l'utile,
C'est à d'âpres spéculateurs
Qu'on doit ta présence inutile.
Sur tes produits fondant leur gain,
Ces messieurs nous en font accroire.
En tout cas, s'ils meurent de faim,
Ils auront au moins de quoi boire.

### LE PONT DES ARTS
#### Air de la ***.

A l'extrême solidité [1]
Je joins la grâce et l'élégance;
Chaque jour, mon utilité
Me vaut sur vous la préférence.

---

1. Fatuité pure, car ce malheureux pont est un de eux qu'on répare le plus souvent.

J'en conclus que le pont de fer,
Quoi que l'on dise et quoi qu'on fasse,
Aux Parisiens sera cher.....

LE PONT-NEUF

Oui, par le droit de passe [1].

LE PONT-NEUF

Air du *Jockey*.

Depuis plus d'un siècle à Paris
Ma réputation est faite,
Mon nom même dans tout pays
De bouche en bouche se répète [2].

LE PONT DES ARTS

D'accord, vous êtes en crédit,
On peut bien, je crois, sans peine
Dans le monde faire du bruit,
Quand on a la Samaritaine [3].

---

1. Le Pont des Arts était alors assujetti à un péage qui devait expirer le 30 juin 1897, mais qui fut racheté par la Ville après la Révolution de 1848.

2. Le Pont-Neuf, commencé en 1578, fut terminé en 1604.

3. A l'extrémité septentrionale du Pont-Neuf était une pompe dite *de la Samaritaine*, parce qu'on y voyait un bas-relief représentant la Samaritaine offrant de l'eau à Jésus-Christ. Cette pompe, formant un édifice à trois étages, était célèbre par une horloge à carillon. Construite en 1607, réparée en 1712, rebâtie en 1772, elle fut entièrement démolie en 1813.

### LE PONT-NEUF

Air : *Trouvez-vous un Parlement ?*

Par un antique monument
Dont le nom ajoute à ma gloire,
J'ai d'un roi juste et bienfaisant
Longtemps conservé la mémoire.
Sans une horde de brigands
Dont le système était d'abattre,
J'offrirais encore aux passants
Le portrait chéri d'Henri quatre[1].

### LE PONT DES ARTS

Air : *Comme tout cela me chagrine !*

Je rends justice à la vaillance
Du roi qu'ici tu fais valoir,
Mais d'un héros cher à la France
Je puis aussi me prévaloir.
Si ses exploits vont d'âge en âge
Jusques à la postérité,
Oui, je dois, étant son ouvrage,
Prétendre à l'immortalité.

### L'AUTEUR A SES CONFRÈRES

Air du *Petit Matelot.*

En vous établissant arbitres
Entre mes deux ponts concurrents,
Ainsi je vous soumets leurs titres :
Mettez fin à leurs différents.

---

1. La première statue équestre de Henri IV, établie en 1614, avait été renversée en 1792. En 1814, on en rétablit une en plâtre qui fut remplacée, en 1818, par celle en bronze de Lemot qu'on voit encore aujourd'hui.

Sachez qu'il faut du caractère
Pour bien prononcer; car, morbleu !
Ici ce n'est pas une affaire
Où l'on puisse prendre un milieu.

---

### LA FEMME ET LE MARI

*Sur le procès du sieur Caron de Beaumarchais avec M<sup>r</sup> Goësman, Conseiller au Parlement.*

C'est Beaumarchais le persifleur
Qui tire au court bâton avec son rapporteur,
Juge intègre, sçavant et sage,
Très digne conseiller du nouveau Parlement
Et vrai Caton du temps présent,
L'honneur et le flambeau de cet aréopage.
Quand Dieu créa le père Adam,
Ah! que ne lui fit-il la tête d'un Goësman?
Insensible aux attraits d'Ève la libertine,
Il aurait rejeté son funeste présent.
Redoutant en secret la colère divine,
Il eût laissé sa femme au pouvoir du serpent;
Il n'eût pas accepté la moitié de la pomme,
Dieu de son paradis ne l'eût jamais chassé,
Enfin si l'Éternel t'eût fait le premier homme,
Par toi, divin Goësman, le monde était sauvé.

*Sur l'arrêt rendu par le Parlement de Paris en février 1774*
*Contre madame Goësman, condamnée à être blâmée.*

Quand pour ouïr sa destinée
Aux pieds du sacré divan,
S'humiliant, interdite, étonnée,
La tendre épouse de Goësman
Avec pompe fut amenée,

Monsieur le premier président,
Fort expert en galanterie,
Au nom de la docte curie
Lui fit ce joli compliment :
Calmez vos sens, rassurez-vous, Madame,
Vos juges par ma voix vous déclarent infâme.
Soudain, reprenant ses esprits :
Quoi ! ce n'est que cette misère,
Répond la dame aux quinze louis.
En vérité, dans cette affaire
Soins superflus vous avez pris.
Il n'étoit pas besoin de tout ce formulaire,
De ce fatras, de tous ces riens,
Pour condamner à l'infamie
L'épouse d'un sujet de votre compagnie :
Avec mon cher mari je suis commune en biens.

De ces deux pièces, la dernière au moins est connue, et si je la copie ici, c'est pour ne pas séparer ce digne ménage Goësman, fidèle observateur de l'adage juridique : La femme doit suivre son mari.

# RAMEAU

## SES DÉBUTS ET SON OPÉRA DE CASTOR ET POLLUX

La ville de Dijon s'est enfin décidée à élever une statue à Rameau, à ce musicien hors ligne, l'un des plus grands de tous les pays. Rameau, en effet, qu'on néglige volontiers, peut-être parce qu'il est Français, et qu'on écrase entre l'Italien Lulli et l'Allemand Gluck, a fait faire un tel pas à la musique dramatique après Lulli, a tellement fait progresser la tragédie lyrique au triple point de vue de la justesse de l'expression, de la rapidité de la déclamation et de la variété de l'orchestre, que Gluck n'eut qu'à l'étudier et à l'imiter pour créer ses admirables chefs-d'œuvre. Rameau, en un mot, fut sur tous les points le modèle et l'inspirateur de Gluck, qui l'a trop facilement supplanté dans l'admiration de la foule, car sans Rameau l'auteur d'*Alceste* serait peut-être resté le compositeur italien du début, et simplement l'auteur de *Siface* et de *la Fedra*.

Rameau, on l'a souvent répété, avait déjà trente-quatre ans lorsqu'il revint s'établir à Paris, en 1717, et il atteignait la cinquantaine lorsque son premier opéra, *Hippolyte et Aricie*, fut représenté avec un éclatant succès à l'Académie de musique, en 1733. C'était débuter assez tard dans la carrière dramatique; mais il n'y avait pas

de sa faute, qu'on le croie bien, s'il n'avait pu surmonter plus tôt les obstacles qui se dressaient de toutes parts devant lui et semblaient devoir l'écarter de la scène à jamais. Tout en attirant sur lui l'attention à différents points de vue, tout en se mettant en lumière comme théoricien, comme claveciniste, comme organiste, comme compositeur de musique de concert, Rameau était obsédé par une idée fixe : celle d'écrire pour le théâtre. Il avait fait part de ses désirs à son compatriote Piron, Dijonnais comme lui, et celui-ci, pour l'aider à se faire la main, lui avait donné à écrire la musique de quelques petites pièces mêlées de chant et de danses qu'il fournissait à l'Opéra-Comique ; on cite parmi ces pièces l'*Endriague*, représentée le 3 février 1723, et l'*Enrôlement d'Arlequin*, en février 1726. Malheureusement pour Rameau, le retentissement même obtenu par ses ouvrages théoriques éloignait de lui les poètes dramatiques, qui pensaient que cet étalage de science ne pouvait se produire qu'aux dépens de l'imagination. Aussi les auteurs à succès du temps, les Roy, les Danchet, les Lafont, se refusaient-ils absolument à lui confier un poème. Il en fut de même de Houdard de La Motte, qu'il avait fait pressentir à ce sujet, et qui ne s'était pas montré mieux disposé que ses confrères ; il écrivit alors à cet académicien la lettre que voici :

Paris, le 25 octobre 1727.

Quelques raisons que vous ayez, monsieur, pour ne pas attendre de ma musique théâtrale un succès

aussi favorable que celle d'un auteur plus expérimenté en apparence dans ce genre de musique, permettez-moi de les combattre et de justifier en même temps la prévention où je suis en ma faveur, sans prétendre tirer de ma science d'autres avantages que ceux que vous sentirez aussi bien que moi devoir être légitimes.

Qui dit un savant musicien entend ordinairement par là un homme à qui rien n'échappe dans les différentes combinaisons des notes ; mais on le croit tellement absorbé dans ces combinaisons qu'il y sacrifie tout, le bon sens, l'esprit et le sentiment. Or, ce n'est là qu'un musicien de l'école, école où il n'est question que de notes, et rien de plus : de sorte qu'on a raison de lui préférer un musicien qui se pique moins de science que de goût. Cependant celui-ci, dont le goût n'est formé que par des comparaisons à la portée des sensations, ne peut tout au plus exceller que dans certains genres, je veux dire dans des genres relatifs à son tempérament. Est-il naturellement tendre ? il exprime la tendresse. Son caractère est-il vif, enjoué, badin, etc.? sa musique pour lors y répond. Mais sortez-le de ces caractères qui lui sont naturels, vous ne le reconnaîtrez plus. D'ailleurs, comme il tire tout de son imagination, sans aucun secours de l'art par ses rapports avec ses expressions, il s'use à la fin. Dans son premier feu, il était tout brillant; mais ce feu se consume à mesure qu'il veut le rallumer, et l'on ne retrouve plus chez lui que des redites ou des platitudes.

Il serait donc à souhaiter qu'il se trouvât pour le théâtre un musicien qui étudiât la nature avant de la peindre, et qui, par sa science, sût faire le choix des couleurs et des nuances dont son esprit et son goût lui auraient fait sentir le rapport avec les expressions

RAMEAU,
d'après le portrait de Caffieri (1760), gravé par Aug. Saint-Aubin.

nécessaires. Je suis bien éloigné de croire que je suis ce musicien; mais, du moins, j'ai au-dessus des autres la connaissance des couleurs et des nuances dont ils n'ont qu'un sentiment confus et dont ils n'usent à proportion que par hasard...

Informez-vous de l'idée qu'on a de deux cantates, qu'on m'a prises depuis une douzaine d'années, et dont les manuscrits se sont tellement répandus en France que je n'ai pas cru devoir les faire graver... Vous verrez, pour lors, que je ne suis pas novice dans l'art et qu'il ne paraît pas surtout que je fasse de grandes dépenses de ma science dans mes productions, où je tâche de cacher l'art par l'art même ; car je n'y ai en vue que les gens de goût, et nullement les sçavans, puisqu'il y en a beaucoup de ceux-là et presque point de ceux-ci. Je pourrais vous faire entendre des motets à grands chœurs, où vous reconnaîtriez si je sens ce que je veux exprimer. Enfin, en voilà assez pour vous faire faire des réflexions.

Pour être écrite par un solliciteur, cette lettre ne laisse pas d'être assez rogue, et La Motte ne dut pas être peu surpris de lire une profession de foi aussi ferme et aussi fière sous la plume d'un pauvre musicien qui n'avait encore donné que des bagatelles à la Comédie Italienne. C'est que Rameau avait conscience de son génie et qu'il avait une légitime fierté, moins pour ce qu'il avait eu l'occasion de faire que pour ce qu'il se savait capable de créer. Ainsi parlait Rameau, presque inconnu, sollicitant un poème au début de sa carrière théâtrale ; ainsi parlera-t-il lorsqu'il aura écrit *Hippolyte et Aricie*, *Castor et Pollux*,

*Dardanus*, lorsque ces chefs-d'œuvre auront fait de lui le maître souverain à l'Opéra, et qu'il sera consulté à son tour par quelque jeune auteur désireux de se livrer à la composition dramatique.

A Paris, ce 29 mai 1744.

Vous me demandez, monsieur, par quel moyen un musicien jeune, inspiré et de bonne volonté, pourrait parvenir à composer un opéra ?

Je suis très-sensible à l'honneur que vous me faites, et en même temps très-mortifié de ne pouvoir vous être que d'un faible secours; d'abord, mes affaires ne me permettent pas de m'en détourner, et puis ce que vous souhaitez demande un bien plus long détail que vous ne vous l'imaginez. Il faut être au fait du spectacle, avoir longtemps étudié la nature, pour la peindre le plus en vrai qu'il est possible; il faudrait aussi se connaître en toutes les grandes passions et toutes les grandes douleurs, être sensible à la danse, à ses mouvements, sans parler de tous les accessoires; connaître les voix, les acteurs, commander à l'orchestre et parfois même à l'auditoire. Il faut connaître à fond ce que peut donner chaque instrument. Un peu de génie est nécessaire, un peu de goût l'est peut-être davantage. Laissez-moi vous dire aussi, monsieur, qu'en cette grande œuvre il ne faut rien laisser au hasard; c'est pourquoi, si j'étais que de vous, avant que d'entreprendre un si grand ouvrage, je voudrais en avoir fait de petits : des cantates, des divertissements et mille bagatelles de cette sorte qui nourrissent l'esprit, échauffent la verve et rendent insensiblement capable de plus grandes choses. J'ai suivi le spectacle depuis l'âge de

douze ans; je n'ai travaillé pour l'Opéra qu'à cinquante ans; encore ne m'en croyais-je pas capable. J'ai continué. Enfin, j'étais courageux... téméraire, et j'ai réussi.

Rameau se fait ici plus modeste qu'il n'était, et il suffit d'avoir lu la première de ces deux lettres pour savoir que, bien avant d'avoir atteint la cinquantaine et d'écrire son premier grand opéra, il se croyait parfaitement capable de travailler pour l'Académie de musique; il l'avait marqué à La Motte en termes assez fiers.

*Castor et Pollux*, le troisième opéra de Rameau (il n'avait donné auparavant qu'*Hippolyte et Aricie* et *les Indes galantes*), fut représenté à l'Académie de musique le jeudi 24 octobre 1737. C'est sûrement un de ses chefs-d'œuvre et peut-être son chef-d'œuvre absolu. Le poème, qu'on s'accorde généralement à louer à cause de la variété des scènes qu'il offrait au compositeur en allant de la terre aux cieux pour redescendre aux enfers, semble aujourd'hui bien décousu, un peu cherché de style, et de sentiments trop quintessenciés; mais c'était le goût de l'époque, et Rameau, qui n'en était déjà plus à implorer un poème, ayant trouvé celui de Gentil-Bernard à son goût, il ne faut pas se montrer plus difficile que lui, d'autant plus que cette pièce renfermait quelques scènes vraiment belles et dramatiques, celle des funérailles de Castor, par exemple, ou celles du sacrifice et des enfers. Cette dernière produisit même un tel effet de surprise à l'origine

par son énergie barbare, que le musicien Mouret,
déjà très jaloux de Rameau, en perdit, assure-t-on,
le peu de cervelle qui lui restait, et qu'une fois
enfermé à Charenton, il eut de fréquents accès
de folie où il chantait à tue-tête le fameux air des
démons, de *Castor*.

Les principaux sujets de la danse et du chant
tenaient les premiers rôles : M<sup>lles</sup> Eremans, Fel,
Rabou et le sieur Lepage dans le prologue; dans
l'opéra même, M<sup>lles</sup> Antier et Pellissier, les
sieurs Tribou, Chassé, Dun, Cuvillier; sans ou-
blier les deux athlètes, Albert et Bernard, ni les
danseuses, M<sup>lles</sup> Sallé, Petitpas, Durocher, Car-
ville, Saint-Germain, Leduc, etc. Le *Mercure*
annonce, dès la fin d'octobre, que « le nouvel ou-
vrage a été extrêmement applaudi », et il se
réserve d'en parler plus au long. Il attend ainsi
deux grands mois, et, après ce temps donné à la
réflexion, il porte gravement le jugement qui
suit : « ..... Le concours des spectateurs fut
des plus complets, attendu la célébrité de l'auteur
de la musique; les applaudissements que M. Ra-
meau s'était attirés dans ses deux premiers opéras
donnaient une grande idée du troisième; ce n'est
pas à nous de juger si cette idée a été remplie; le
public n'est pas encore d'accord sur ce point, et
ce n'est que par lui que nous devons nous déter-
miner. D'ailleurs nos extraits n'ont ordinaire-
ment que le poème pour objet. Ce sera donc uni-
quement sur ce qu'on appelle les paroles que
nous nous arrêterons.... ». J'aime cette prudente
réserve, et si elle prouve que les œuvres de génie

furent de tout temps peu accessibles au public, elle montre aussi qu'en ce temps, les gens mêmes qui, par leur position, devaient juger une œuvre d'art, s'abstenaient quelquefois d'en parler, quand ils n'y comprenaient rien, et qu'ils n'injuriaient pas toujours l'artiste dont les créations les déroutaient : exception rare, bel exemple à suivre pour la postérité qui, naturellement, ne l'a pas suivi.

Le dimanche 8 décembre, l'Académie de musique donnait déjà la vingt-et-unième représentation de *Castor et Pollux*, et comme en ce temps-là, aussi bien qu'aujourd'hui, un grand succès n'allait pas sans quelque parodie, les Comédiens italiens donnaient, cinq jours après, une pièce, en vaudeville, intitulée *Castor et Pollux*, de la façon de Riccoboni et Romagnesi, avec nombreux divertissements et décorations « très bien caractérisées ». La parodie profita de la vogue du modèle et tint l'affiche pendant un assez long temps. Ce qui prouve mieux encore qu'une parodie la continuité du succès, c'est la série des reprises effectuées à l'Opéra pendant quarante-sept années de suite et le chiffre élevé des recettes à chaque « *remise* ». La première date de janvier 1754, et le célèbre Jélyotte y jouait le rôle de Castor. A la seconde, effectuée dix ans plus tard, les principaux personnages étaient joués par Pillot, Gélin, Larrivée, les demoiselles Chevalier et Sophie Arnould. C'est lors de cette reprise, exécutée d'abord à Fontainebleau, que Rameau, se promenant le soir dans une salle écartée et

sombre, fut aperçu par un de ses amis, qui courut à lui pour l'embrasser. Et comme Rameau s'était écarté brusquement jusqu'à ce que l'autre se fût nommé : « Je fuis les complimenteurs, lui dit-il pour excuser la bizarrerie de cet accueil, parce qu'ils m'embarrassent et que je ne sais quoi leur répondre. » Puis, comme il s'expliquait avec cet ami sur les changements qu'on lui avait demandés pour cette reprise et qu'il avait refusé de faire : « Mon ami, ajouta-t-il tristement, j'ai plus de goût qu'autrefois, mais je n'ai plus de génie du tout. » Il comptait alors soixante-dix-neuf ans sonnés et n'avait plus qu'une année à vivre.

M. de Lajarte a noté quelques particularités curieuses sur les reprises successives de *Castor*, dans son catalogue de la bibliothèque musicale de l'Opéra. Le mercredi 23 décembre 1778, par exemple, au cours de la sixième reprise (chantée par M<sup>lles</sup> Levasseur et Duplan, Legros, Larrivée et Gélin), un spectacle gratuit fut donné « à l'occasion de la naissance d'une princesse le 19 du même mois », et le journal de service rend compte en ces termes de cette représentation de *Castor* : « Tout s'est passé dans la plus grande tranquillité. Le *Corps des Charbonniers* a occupé la loge du Roy, qu'ils sont dans l'usage de jouir depuis Henri IV, et celle de la Reyne l'a été par les *Poissardes*. Les applaudissements ont eu lieu aux *endroits les plus justes*. Ce qui a surtout fixé leur attention est le chœur : *Chantons notre reine* (d'*Iphigénie en Aulide*), qui a été exécuté à

la fin de l'opéra d'après l'idée qui en a été donnée par la demoiselle Le Vasseur, jouant le rôle de Télaïre. M. de Vismes, pour rendre le spectacle plus complet, ajouta le ballet de *la Chercheuse d'esprit*, auquel les spectateurs prirent beaucoup d'intérêt. A la fin de l'opéra, les Poissardes demandèrent à danser la *fricassée*, mais il leur fut refusé. Le défilé se fit ensuite avec beaucoup d'ordre et sans accidents. » La neuvième reprise fut donnée le vendredi 14 juin 1782, en présence de la reine et du comte d'Artois, du comte et de la comtesse du Nord (le grand-duc de Russie, fils de Catherine II, depuis Paul Ier, et sa femme, princesse de Würtemberg), dont la présentation à la cour de France avait eu lieu le 20 du mois précédent. Enfin, la dixième et dernière reprise, qui n'obtint que sept représentations, eut lieu le jeudi 24 juin 1784, le roi de Suède étant présent[1].

1. Lorsque l'ouvrage de Rameau ne fut plus du goût du public, au moins dans son entier, même avec les retouches successives qu'il subit, le musicien Candeille imagina de traiter à son tour le même sujet, mais en conservant les morceaux les plus applaudis depuis cinquante ans : le fameux air : *Tristes apprêts*, un chœur du second acte et la scène des démons au quatrième. Ce furent précisément les morceaux du vieux Rameau qui soutinrent l'opéra de Candeille, joué d'abord en 1791, puis repris en 1814 et une dernière fois en 1817. La dernière fois que Louis XVI et la famille royale vinrent à l'Opéra, le 20 juin 1791, on jouait le nouveau *Castor et Pollux*, et comme des spectateurs applaudissaient vivement quelques phrases du livret qui se prêtaient à une allusion flatteuse pour la reine : « Voyez ce bon peuple, dit Marie-Antoinette à son entourage, il ne demande pourtant qu'à nous

Ce sont précisément ces reprises fréquentes qui, en jetant de plus en plus le trouble dans l'œuvre originale, devaient rendre la tâche plus difficile pour celui qui essaierait jamais d'en faire une édition réduite. Les partitions gravées de Rameau sont assez rares en effet, et celle de *Castor et Pollux*, éditée chez Prault en format oblong, est la seule qui donne le texte et le plan dans leur forme originale; il se rencontre, en revanche, beaucoup de partitions d'orchestre manuscrites, mais elles se rapportent toutes à des exécutions ultérieures. Or, à chacune de ces reprises, il y avait presque toujours quelque changement, soit des morceaux coupés ou intervertis, soit le prologue supprimé, etc.; à mesure aussi que le temps marchait et que l'oreille s'était habituée à un orchestre plus nourri, on retouchait, on renforçait un peu l'orchestration de Rameau : c'est ce que firent surtout Rebel et Francœur, qui mirent la main dans tout le répertoire du vieux maître. Il y a notamment, à la bibliothèque du Conservatoire, une partition de *Castor* portant le timbre de Francœur, et où tout l'orchestre est détaillé comme sur les partitions modernes, mais un orchestre dont Rameau n'eut jamais idée, aussi complet que celui de Gluck, et, signe indiscutable des retouches, avec des clarinettes, dont Rameau ne s'est jamais servi

---

aimer. » — En 1806 enfin, Winter, renouvelant la tentative de Candeille avec moins de bonheur, écrivit sur ce même poème une nouvelle musique qui n'eut absolument aucun succès.

dans ses premiers ouvrages : ce volume manuscrit, qui se retrouve aussi à l'Opéra et à la Bibliothèque nationale, se rattache sûrement à l'une des dernières reprises et ne donne plus qu'une idée lointaine de l'œuvre originale.

La partition gravée dont M. Ch. Lecocq s'est servi pour la réduction qu'il a entreprise n'est pas complète à tous égards. Rameau en est encore à la « symphonie » de Lulli, à laquelle il donne, il est vrai, plus d'importance et de mouvement : il emploie toujours les deux premiers dessus, la haute-contre, la taille et la basse de violon, mais il donne des parties essentielles et distinctes aux flûtes, hautbois et bassons, qui ne doublent pas seulement le violon et la basse, en même temps qu'il commence à tirer de bons effets des cors, trompettes et timbales. Mais toutes ces parties ne sont indiquées dans la partition que d'une façon sommaire, et si ce volume gravé est le seul complet en ce sens que c'est le seul où l'on n'ait pas fait de coupures, il offre bien des lacunes dans les parties d'orchestre, quelquefois même dans les chœurs. Le plus souvent, l'orchestre est indiqué par les instruments à cordes ou à vent qui chantent ou concertent, au-dessous desquels court la basse chiffrée qu'il faut réaliser en remplissant les parties intermédiaires, et la même disposition se rencontre quelquefois pour les chœurs. Il y avait là un travail difficile et délicat pour l'arrangeur, qui se trouvait d'ailleurs avoir le champ libre, car, les partitions où tout l'orchestre est réalisé ne remontant pas à l'origine, il ne pou-

vait se guider dessus, sous peine de réduire non plus l'œuvre de Rameau, mais celle d'un correcteur quelconque, exactement comme il arriverait si l'on prenait l'orchestration renforcée d'Adam pour celle de Grétry dans *Richard Cœur de Lion*. M. Ch. Lecocq, et c'est là le grand mérite de sa réduction, a rempli cette partie épineuse de sa tâche avec intelligence et discrétion ; or ces deux qualités sont trop rares chez les arrangeurs pour qu'on ne l'en loue pas.

Cette partition, ainsi réduite, est très intéressante à jouer, mais légèrement monotone : aussi vaut-il mieux la lire acte par acte que d'un seul trait [1]. Ce qu'il y a de vraiment admirable, c'est la justesse et la vigueur de la déclamation dans les scènes pathétiques, et la grâce qui règne dans ces nombreux divertissements dansés et chantés : il y a donc chez Rameau deux caractères bien tranchés, qui expliquent le double succès qu'il obtint dans la tragédie lyrique proprement dite et dans le genre tempéré de l'opéra-ballet. Rameau ne progresse pas seulement sur Lulli par la variété et le coloris de l'orchestre, mais aussi par la rapidité du récit, par l'allure moins pompeuse des airs. D'habitude, il change encore de mesure à tout moment et brise chaque mesure de mille façons pour mieux suivre l'accent prosodique, mais il rencontre souvent des accents d'une ten-

---

1. *Castor et Pollux*, tragédie en cinq actes et un prologue, de Gentil-Bernard, mise en musique par J.-P. Rameau. Partition arrangée pour chant et piano par Charles Lecocq. (G. Legouix, éditeur.)

dresse exquise, d'un élan superbe, tels que Gluck n'en a jamais eu de plus beaux. Au premier acte, par exemple, le chœur du peuple : *Que l'Enfer applaudisse*, est d'une vigueur incomparable et s'élance tout d'un jet du cerveau du compositeur; l'air de Pollux se révoltant contre l'insensibilité de Jupiter : *Ah! laissez-moi percer jusques aux sombres bords!* est superbe d'indignation et de fierté ; l'évocation des démons par Phœbé au troisième acte, le trio qui suit entre elle, Télaïre et Pollux, accompagné par un premier chœur de démons qui n'est que le prélude de celui qui est devenu fameux : autant de passages dont la vigueur dramatique ne saurait être dépassée. Et notez que je cite seulement là des morceaux dont on ne parle jamais et qui sont au moins aussi admirables que les plus réputés de *Castor*.

Adam, qui connaissait bien l'œuvre de Rameau, qui a même placé dans *le Bijou perdu*, comme effet bouffe, l'air des athlètes : *Éclatez, fières trompettes*, a écrit d'excellentes choses sur cet opéra, mais sans discerner toutefois ce que certains airs de bravoure, pour voix de haute-contre en général, ont de ridicule, et quelle triste idée ils donnent du goût de chant qui régnait alors. « Dès le début du second acte, écrit Adolphe Adam, le génie de Rameau se révèle dans toute sa puissance; le chœur : *Que tout gémisse!* est d'une couleur et d'une expression admirables. Cette gamme en demi-tons, exécutée à trois parties, en imitation, est du meilleur effet et produit l'harmonie la plus pittoresque; les

voix ne font entendre que quelques notes entrecoupées pendant que se poursuit le dessin d'orchestre. Certes, cette analyse incomplète ne peut donner l'idée d'une chose bien neuve; mais tout cela était tenté pour la première fois; et, d'ailleurs, il règne dans cet admirable morceau un sentiment de grandeur et de tristesse qu'on peut comprendre en l'écoutant ou en le lisant, mais qu'il serait impossible de faire apprécier autrement que par la citation même du chœur... L'air : *Tristes apprêts*, est peu mélodique; mais il offre le type de la plus noble déclamation, et je n'en sache pas de plus beau dans tout le répertoire des plus grands musiciens qui ont adopté cette école de déclamation, sans en excepter Gluck lui-même. Dans l'acte de l'enfer se trouve le chœur : *Brisons tous nos fers*, dont le rythme syllabique est si puissamment accentué. C'était encore une invention de Rameau. Avant lui, tous les chœurs de démons qu'on avait faits n'avaient guère d'autre expression que celle de gens en colère; la couleur infernale, — si je puis m'exprimer ainsi, — leur manquait complètement. Rameau sut l'imprimer à ses compositions; et il n'a pas fallu moins que les admirables chœurs de démons du second acte de l'*Orphée* de Gluck pour faire oublier ceux du quatrième acte de *Castor et Pollux*. »

Quoi qu'il en soit, ce bel ouvrage ne ferma pas la bouche aux détracteurs de Rameau; ceux-ci, qu'on le sache bien, ne désarmèrent jamais, et cela est si vrai que pas un seul de ses opéras

ne put passer sans combat et sans opposition. Rameau, en somme, eut le sort commun à tous les génies novateurs : il fut nié et bafoué par beaucoup de ses contemporains, qui le condamnaient sans l'écouter, qui avaient plus tôt fait de rire et de l'écraser en le comparant à Lulli que d'étudier ses créations et de chercher à les comprendre. On sait ce que valent ces condamnations injurieuses et de quel poids elles pèsent dans la balance de la froide postérité. MM. Edmond et Jules de Goncourt ont tracé, dans un de leurs livres sur le siècle dernier, un tableau très exact de l'impression produite et des conflits soulevés par la musique de Rameau, sans trop discerner eux-mêmes en quel genre éclatait surtout le génie du novateur et jusqu'à quel point il se montrait supérieur à Lulli.

« La musique de Rameau parut enfin. Que de bruit! Que de critiques au café Gradot! à l'Opéra! en tout Paris! que de colères! que de cris! que d'avis! que de craintes! Devait-on permettre à la voix de M$^{lle}$ Petitpas de se hasarder dans cette musique dangereuse? Que de foudres! que de pamphlets! Rameau était traité de Marsyas et, comme Marsyas, écorché vif :

> J'entends, je vois l'anthropophage
> Col d'autruche, sourcil froncé,
> Cuir jaune et de poil hérissé
> Nez creux, vrai masque de satyre,
> Bouche pour mordre et non pour rire,
> Teste pointue et court menton,
> Jambes sèches comme Ericton!

» C'était un admirable déchaînement, un de ces déchaînements nationaux dont nous donnons toujours l'honneur aux tentatives, aux œuvres nouvelles, aux esprits qui sortent des rangs. Les oreilles étaient étonnées, les vieillards scandalisés, le public dépaysé. Et l'ombre de Lulli eût eu, dans les premiers temps de cet étonnement et de ce scandale, une grande joie à écouter, non l'opéra, mais la salle, ainsi que nous la content assez heureusement les *Réflexions d'un peintre sur l'Opéra.*
« — Les opéras depuis Perrin ont été de mal en
» pis; oui, depuis Perrin. Parlez-moi de la Ro-
» chois, de la Journey, de la Subligny. — Ah!
» bonjour, vous voilà! que venez-vous faire ici?
» le tambourin est manqué, les paroles sont hor-
» ribles, et j'ai compté plus de cinq rimes qui ne
» seraient pas reçues à l'Opéra-Comique. » Ici, deux femmes de la cour, nonchalamment couchées dans leur loge : « — En vérité, il faut avoir
» perdu l'esprit pour venir s'ennuyer à ce chari-
» vari; c'est de la musique pour les étrangers. Je
» m'y connais un peu; je jouais même de la gui-
» tare quand elle était à la mode, et j'avoue que
» je n'entends rien à cette façon de composer. On
» ne retient pas une mesure, et toutes ces parties
» sont si fort mêlées les unes dans les autres qu'il
» faudrait un concert pour en entendre le premier
» mot. On dit que c'est de l'harmonie. Harmonie
» tant qu'il vous plaira! ce n'est pas la mienne! »
— A peine quelques timides : *C'est comme un ange!* — l'applaudissement d'alors — étouffés dans la salle. « Monsieur, hasarde quelqu'un, la

» musique française... — Et moi, répond l'autre
» avec un geste colère, je dis qu'il n'y a qu'une
» musique, musique de toutes les nations, mu-
» sique par excellence, musique qu'on doit aimer
» à moins d'être imbécile, musique italienne, ma
» musique à moi ! » Même un laquais, qui vient
s'installer au balcon, murmure tout haut : « *Il faut*
» *bien faire quelque divertissement ; je viens voir*
» *ce fâcheux opéra.* » Et ce laquais, que fait-il
autre chose que répéter la parole de son maître,
qui, mon Dieu ! ne sent et n'apprécie pas plus
qu'un autre la musique de Lulli, mais qui se
rappelle qu'à la première représentation de cet
opéra qu'il revoit, il s'était enivré avec Beauma-
vielle et qu'il soupait avec la Deschar ? »

Ce tableau pris sur le vif de la représentation
d'un nouvel opéra de Rameau, quel qu'il soit,
n'offre-t-il pas l'image exacte des critiques et in-
jures soulevées en ce même Paris, cent cinquante
ans plus tard, par quelque opéra d'un novateur
ni plus ni moins audacieux que ne fut Rameau
en son temps, ce novateur s'appelât-il Berlioz
ou Wagner ? Décidément le public ne varie pas
d'une ligne en l'espace d'un siècle ou de deux ;
il chante toujours le même refrain avec un égal
contentement de lui-même et un pareil entrain.
Harmonie peu harmonieuse, parties trop com-
pliquées, mélodie insaisissable : tout ce qu'on
avait dit, autrefois, pour Rameau comparé
à Lulli, pour Gluck comparé à Piccinni, pour
Salieri comparé à Sacchini, pour Spontini com-
paré à ces deux derniers, on l'a fidèlement répété,

sans y changer un mot ni une injure, pour Rossini comparé à Spontini, pour Meyerbeer comparé à Rossini, pour Berlioz et Wagner comparés à Meyerbeer et à Rossini. On va même souvent plus loin, et le public répugne tellement à confesser de prime abord la valeur d'une nouvelle œuvre ou d'un maître nouveau, que si les compositeurs viennent à manquer et qu'il ne puisse les déprécier entre eux, il sacrifie alors l'un à l'autre les ouvrages successifs d'un même musicien. Ainsi fit-il en immolant d'abord *Fernand Cortez* à *la Vestale*, puis *Olympie* à *Fernand Cortez*; en rabaissant tour à tour *les Huguenots* avec *Robert le Diable*, *le Prophète* avec *les Huguenots*, et finalement *l'Africaine* avec *Robert le Diable*, *le Prophète* et *les Huguenots* réunis.

C'est là la suprême justice, celle qui varie constamment et qui se croit immuable, celle du peuple en politique et du public en beaux-arts. Les frères de Goncourt l'ont très bien dit eux-mêmes en parlant de la danse novatrice de la Camargo : « ...Un siècle ne laisse jamais toucher à ses habitudes de goût, même par une danseuse, sans réclamer... » Peut-être pas par une danseuse et moins encore par un compositeur, car la danseuse est femme, et, alors même qu'elle innove et révolutionne, elle jouit toujours des privilèges et ménagements accordés au simple talent chez le beau sexe et refusés même au génie chez le sexe fort.

# DEUX COMPOSITEURS FRANÇAIS

## I

### BOIELDIEU

« Ça ? c'est du Boieldieu ! » répondait un jour Georges Bizet, en faisant la moue, à qui lui demandait son avis sur un nouvel opéra, où ce qu'on est convenu d'appeler « la mélodie » coulait à pleins bords. Le futur auteur de *Carmen* était alors dans la période de ses débuts, et l'irritation qu'il devait ressentir en s'entendant traiter de wagnérien farouche, en voyant ses œuvres tomber l'une après l'autre sous les coups d'une critique aveugle, excitait encore le dédain que tout compositeur entrant dans la carrière croit devoir marquer pour l'opéra-comique en général, pour son plus illustre représentant en particulier. Un peu plus tard, et lorsqu'il aurait eu perdu, avec l'âge, un peu de cette fièvre agressive, avec le succès, un peu de cette amertume dépitée, Bizet aurait salué sans doute en Boieldieu un des compositeurs qui, dans un genre secondaire, avec une science très restreinte, font le plus d'honneur à l'école françoise, et dont certains morceaux ont chance de durer parce qu'ils reposent sur la justesse de l'expression, sur la

vérité dans la diction, qui sont deux des conditions essentielles de vie pour toute œuvre ou toute page de musique dramatique.

C'est un prétexte à railleries courantes que le genre troubadour ou galant, auquel appartiennent la plupart des sujets traités par Boieldieu; mais il est plus facile aux beaux esprits d'aujourd'hui de s'en moquer qu'il ne l'eût été à Boieldieu de s'y soustraire, car, à moins qu'on ne se trouve en face d'un génie créateur de premier ordre, il n'est pas de branche de la littérature ou de l'art qui puisse échapper aux influences combinées d'une époque, d'un régime ou d'une société. Mais ce n'est là que le revêtement extérieur d'une œuvre, et l'important est de savoir si, sous cet appareil purement de mode, les sentiments gais ou tristes, tendres ou chevaleresques, qui animent les personnages, sont traduits avec assez de sincérité, de précision, pour n'avoir pas à redouter les changements de mode ou les atteintes du temps. En effet, les contemporains sont facilement charmés par des œuvres conformes à leurs préférences passagères, mais il n'en va pas de même avec la postérité, qui trouve assez ridicules, le plus souvent, les agréments qui ont fait tout d'abord le succès d'une création musicale, et qui, cependant, l'admire encore, en dépit de ces rides, lorsqu'il s'en dégage une chaleur de sentiments, une vérité d'expression sur lesquelles le temps ne peut absolument rien.

Or, c'est par là justement que, sinon des

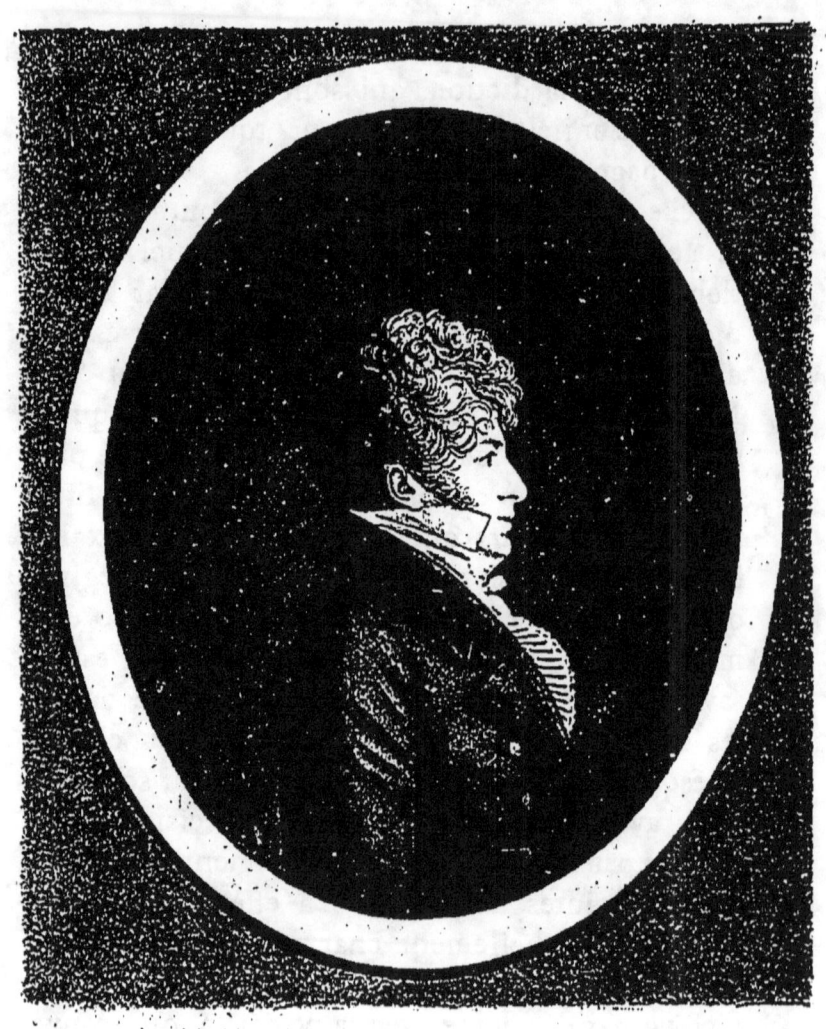

**BOIELDIEU.**
Dessin au physionostrace, gravé par Quenedy (1811).

œuvres entières, au moins certains fragments des partitions de Boieldieu ont chance de vivre encore longtemps. Sa science était assez mince, et ce n'est que lentement qu'il est arrivé à donner plus d'ampleur à sa musique; mais la mélodie chez lui coulait de source, elle avait une grâce, un charme particuliers, tant qu'il ne cherchait pas à rendre des situations trop pathétiques, des sentiments trop élevés, et, par instants, ses motifs chantants sont si bien appropriés à la scène, aux paroles, qu'ils en sont comme inséparables. Il n'est presque pas d'ouvrages de Boieldieu qui ne renferment un ou plusieurs morceaux qui se sont gravés dans la mémoire du public, soit par l'élégance ou le charme de la mélodie, comme les couplets : *Simple, innocente et joliette*, de *la Fête du village voisin;* comme la romance : *Du noble éclat du diadème*, dans *le Petit Chaperon rouge;* soit par le juste accord de la phrase chantée avec la parole, comme le duo de la vieille fille et du jardinier : *Quoi, vous avez connu l'amour?* ou celui de la soubrette et du valet : *De toi, Frontin, je me défie,* dans *Ma Tante Aurore*.

Mais le plus joli de ses ouvrages, celui où se trouvent réunis, dans un seul acte, les morceaux les plus fins, celui qui restera sans doute au répertoire, à côté de l'éternelle *Dame blanche*, c'est cette gracieuse et coquette comédie, *le Nouveau Seigneur de village*, où chaque scène est traitée de la façon la plus piquante, où chaque personnage est dépeint d'un trait simple et juste. Avez-vous jamais entendu chanter le ravissant duo de

Babet avec Frontin : *Vous n'êtes plus à votre place*, ou, mieux encore, celui demeuré célèbre sous le nom de *Duo du Chambertin*, avez-vous observé, ou plutôt avez-vous senti — car il n'est pas ici besoin de réflexion — comment le musicien y avait subordonné la partie vocale à la parole, en soulignant chaque phrase d'une instrumentation tout à fait spirituelle ? Avez-vous remarqué combien cette façon de procéder différait de celle que les successeurs de Boieldieu auraient immanquablement adoptée ; en un mot, comme il a bien fait de suivre exactement le dialogue au lieu de hacher, de couper, de disloquer les paroles, pour les adapter à de petits airs sautillants ou les accommoder avec des vocalises, ainsi que l'auraient fait Auber, Herold, Adam, tous ceux, en un mot, qui vinrent un peu plus tard et subirent entièrement la domination de Rossini ?

*Le Nouveau Seigneur de village*, étant de 1813, échappait encore entièrement à l'influence rossinienne et se rattachait directement à l'école française de Monsigny, de Grétry, de Berton, de Méhul, à l'école où le juste accord de la musique avec la scène, avec la parole, était le principal objectif des compositeurs et leur semblait bien préférable aux agréments de la virtuosité vocale pour charmer ou toucher le public. Mais, dès que les ouvrages de Rossini eurent pénétré en France, il aurait fallu plus de force et de conviction que n'en possédait Boieldieu pour résister aux envahissements de la muse italienne. Et de là provient le mélange de musique purement

française et de virtuosité foncièrement italienne, qu'on trouve dans le plus populaire de ses ouvrages, dans cette *Dame blanche* où son talent, après sept années de repos, semble avoir acquis une puissance, une ampleur inattendues, mais où l'idée mélodique, fraîche et piquante au début, se recouvre à la fin de vocalises inutiles et qui jurent avec les premières mesures de l'air ou du morceau, presque toujours très exactement prosodiées et d'une diction très juste. Il n'est peut-être pas de meilleur exemple à citer que le joli duo de *la Peur*, au premier acte de *la Dame blanche*, où l'accent comique des paroles est, par instants, souligné de la façon la plus plaisante, où, l'instant d'après, les deux chanteurs vocalisent à l'italienne et ne se soucient de rien autre que de faire briller leur voix légère. Il n'y a plus là ni paysanne coquette ni galant officier : il n'y a que deux chanteurs qui roucoulent pour roucouler.

Cette distinction, si facile à poursuivre, à justifier, sur la valeur relative des différentes pages ou même des divers fragments de morceaux dans une même partition, résulte donc des influences successives que Boieldieu a subies, car l'une de ses qualités caractéristiques fut de marcher avec son temps, de ne pas rejeter de parti pris les nouveaux procédés. Mais s'il les mettait en pratique, il le faisait avec une rare intelligence, et, tout en accueillant la musique plus brillante de Rossini, il était trop profondément imbu des principes de l'école expressive et dramatique de Méhul, de

Je suis fâché mon cher Mercus d'accompagner Phillis et sa sœur au théâtre Feydau, comme elles sont sans homme, je ne peux leur refuser de prendre une place dans leur loge, tâchez donc d'avoir une cinquième personne de connaissance afin qu'on ne vous donne point un étranger.

Je vous verrai ce soir, avant qu'on ne commence car je suppose que vous serez là à 5h ½ au plus tard, sans cela vous ne pourriez entrer par le théâtre.

Je me fesais une fête de passer la soirée avec vous et Madame Mercus, mais il ne faut pas désobliger ses anciens amis, et deux femmes seules pourraient se trouver dans l'embarras.

Présentez je vous prie mes hommages à Madame et recevez pour vous l'assurance de mon sincère attachement

Boieldieu

Samedi.

Berton, de Cherubini, pour ne pas discerner que l'imitation aveugle de cette nouvelle musique italienne, si pimpante et si scintillante, détruirait la vérité, ruinerait le sentiment en musique et les remplacerait par une grâce superficielle, par un babillage spirituel. Il n'avait que trop raison. De là vient sa supériorité indiscutable sur tous ceux qui lui succédèrent à l'Opéra-Comique et qui, eux, se sont laissé enivrer par les fumées capiteuses de la mélodie rossinienne, sans pouvoir s'élever, comme leur modèle, aux grandes et sublimes inspirations de *Moïse* et de *Guillaume Tell*.

« Je croirais le don d'improviser un fléau plutôt qu'un don », écrivait Boieldieu à propos de la musique italienne. Et ailleurs : « Je crois que l'on peut faire de très bonne musique en copiant Mozart, Haydn, Cimarosa, etc., etc., et qu'on ne sera jamais qu'un singe en copiant Rossini. Pourquoi ? C'est que Mozart, Haydn, Cimarosa, etc., etc., parlent toujours au cœur, à l'esprit. Ils parlent toujours le langage du sentiment et de la raison, tandis que Rossini est plein de *traits*, de *bons mots* dans sa musique. On ne peut pas copier ce genre ; il faut le voler tout à fait ou se taire, quand on ne peut inventer d'autres bons mots, ce qui serait une nouvelle création. » Savez-vous que le musicien qui pensait et parlait de la sorte en 1823 marquait par là une rare justesse de pensée et une grande lucidité de vue, tout comme lorsqu'il remerciait publiquement Cherubini, comme d'un bienfait sans

pareil, de lui avoir appris « que la science n'enlève rien à l'expression ».

Est-il bien nécessaire, à présent, de rechercher le témoignage des musiciens étrangers, surtout des Allemands, pour l'opposer aux écrivains français qui seraient enclins à rabaisser, à railler ce charmant compositeur, celui qui nous a laissé le modèle accompli de l'opéra-comique français, ni trop sérieux, ni trop futile, à la fois galant, tendre, aimable et chevaleresque? Au moins sera-ce instructif et amusant, ne fût-ce que pour aviser certains présomptueux qu'on peut avoir un génie hors pair, comme Weber, et tenir Boieldieu en grande estime, et que c'est montrer un esprit bien étroit que de voir seulement dans une œuvre musicale certaines maladresses de prosodie, certains effets de voix singuliers, que de prêter l'oreille uniquement aux *la-i-tou* des montagnards écossais, afin d'amener une plaisanterie facile et de qualifier *la Dame blanche* « un opéra tyrolien dont l'action se passe en Écosse ». Le compositeur allemand Reichardt, que l'Opéra de Paris avait fait venir tout exprès en 1803, pour lui commander un *Tamerlan* qu'on ne joua pas, et qui était choyé, fêté par la société du Consulat, avait déjà trouvé que la musique de *Ma tante Aurore* était « délicieuse »; mais c'est peu que Reichardt, tandis que Weber possède une bien autre autorité. Et lorsque celui-ci fit jouer *Jean de Paris* sur le théâtre de Dresde, où il occupait le poste de directeur de la musique, — c'était en mai 1817, — il publia dans le *Journal de Dresde* un long

article, ainsi qu'il avait coutume de le faire avant tout nouvel opéra, pour en indiquer au moins le sujet à ses compatriotes. Cette note est assez développée et débute par des considérations sur le genre de l'opéra-comique français au commencement du siècle qui sont quelque peu nuageuses; mais la comparaison entre l'opéra français, l'opéra italien et l'opéra allemand est bien déduite, et toute la fin de l'article est aussi remarquable par la netteté de la pensée que par le bonheur de l'expression.

« Il appartient aux plus grands maîtres de l'art de tirer les éléments de leurs œuvres de l'esprit même des nations, de les assembler, de les fondre et de les imposer au reste du monde. Dans le petit nombre de ceux-ci, Boieldieu est presque en droit de revendiquer le premier rang parmi les compositeurs qui vivent actuellement en France, bien que l'opinion publique mette Isouard (Nicolo) à ses côtés. Tous deux possèdent assurément un admirable talent; mais ce qui place Boieldieu bien au-dessus de tous ses émules, c'est la mélodie coulante et bien menée, le plan des morceaux séparés et le plan général, l'instrumentation excellente et soignée, toutes qualités qui distinguent un maître et donnent droit de vie éternelle et de *classicité* à son œuvre dans le royaume de l'art. Ces qualités, il les partage, à la vérité, avec Méhul; mais son penchant le portant vers la forme italienne, sa mélodie s'en trouve plus pure, sans qu'il sacrifie pour cela, bien entendu, le sens des paroles. Ce trait carac-

téristique de ses œuvres est un double témoignage en faveur de son propre talent. Grand admirateur de Cherubini, il a fait la plus grande partie de ses études sous la direction de ce maître... »

Certes, cet article est très curieux, et il ferait bon relire et étudier les raisons par lesquelles Weber explique la haute estime qu'il a pour cet ouvrage; mais je connais deux jugements encore plus curieux sur Boieldieu et son *Jean de Paris*, encore plus élogieux sous une forme plus brève, et qui pourtant n'ont jamais été publiés en France. Ce sont tout justement ceux des deux compositeurs qu'on pourrait croire les plus dédaigneux pour le talent du musicien français, et qui montrent envers lui une impartialité dont on use trop peu à leur égard. Pourquoi faut-il que tous ceux qui les attaquent et les dénigrent profitent si mal de cet exemple de modération?

Voici le jugement de Schumann sur *Jean de Paris* : « Voilà un opéra modèle. Deux actes, deux décors, deux heures de spectacle; cela forme un tout heureux à souhait. *Jean de Paris*, *Figaro* et *le Barbier* sont les premiers opéras-comiques du monde, de clairs miroirs où se réfléchit la nationalité des compositeurs. L'instrumentation, actuellement ma principale préoccupation, est partout d'un travail achevé. Les instruments à vent, notamment les clarinettes et les cors, sont traités avec prédilection et ne couvrent le chant nulle part; la voix des violoncelles se fait entendre à découvert en maint passage, et produit bon effet. Les notes élevées des cors, même quand la

partie chantante domine, se fondent avec elle le mieux du monde. »

Voici maintenant l'avis de Wagner : « ... Le genre rossinien gagna beaucoup à se combiner ainsi avec les qualités positives d'un style arrêté, et les artistes français produisirent dans cette direction des ouvrages dignes d'une admiration sans réserves, miroirs fidèles en tout temps des éminentes qualités du caractère national. C'est ainsi que l'aimable esprit chevaleresque de l'ancienne France semble avoir inspiré à Boieldieu sa délicieuse musique de *Jean de Paris*, car la vivacité et la grâce de l'esprit français sont empreintes surtout dans le genre de l'opéra-comique. »

Puissé-je, en publiant ces témoignages d'estime et d'approbation, ne pas aliéner à Boieldieu le suffrage des gens timorés que le seul nom de Schumann et de Richard Wagner fait tomber encore en pâmoison !

## II

### HALÉVY

Combien Halévy a-t-il laissé couler d'ouvrages de sa plume abondante ? Opéras, opéras-comiques, ballets, cantates, etc., on en compterait bien pour le moins une trentaine, — sans parler de ceux qui n'arrivèrent pas à la scène, — et ce fut peut-être, avec Auber, le musicien français qui s'accommodait le mieux de tous les genres, de tous les cadres ; mais que reste-t-il à présent de cette pro-

duction incessante, infatigable? Un grand opéra, un seul, vous savez bien lequel, et vraiment ce n'est pas beaucoup après une carrière aussi laborieuse, aussi remplie de succès et d'honneurs. Les honneurs ne sont que néant ; ils disparaissent avec l'homme, et, dans l'art musical, le nombre est infini des ouvrages qui eurent, à leur apparition, un succès honorable ou mieux encore et dont il ne reste absolument que le titre au bout de vingt ou trente ans. C'est le cas pour la plupart des partitions d'Halévy, encore qu'elles portent presque toutes à certain endroit la marque d'un travail intelligent et persévérant; mais, que voulez-vous ? intelligence, persévérance et travail, autant en emporte le vent, dans le domaine de l'art : une toute petite parcelle de génie, une étincelle d'inspiration, une note tant soit peu personnelle, à la bonne heure et voilà seulement ce qui compte aux yeux de la postérité.

C'est précisément parce que Halévy a eu cet élan d'inspiration dans *la Juive* que cet opéra le représente aujourd'hui tout entier et survit seul, encore qu'on le joue assez rarement, à tant d'autres partitions enfouies dans les catacombes, autrement dit dans les archives de nos théâtres lyriques. Ses opéras, d'ailleurs, remarquez-le, ont eu une destinée toute particulière et qui s'explique d'elle-même. A l'exception de *la Reine de Chypre*, qu'on peut considérer comme enterrée après la reprise essayée par M. Halanzier en 1877; à l'exception de *la Juive*, qui se défend encore, aucun des grands opéras d'Halévy n'a pu non

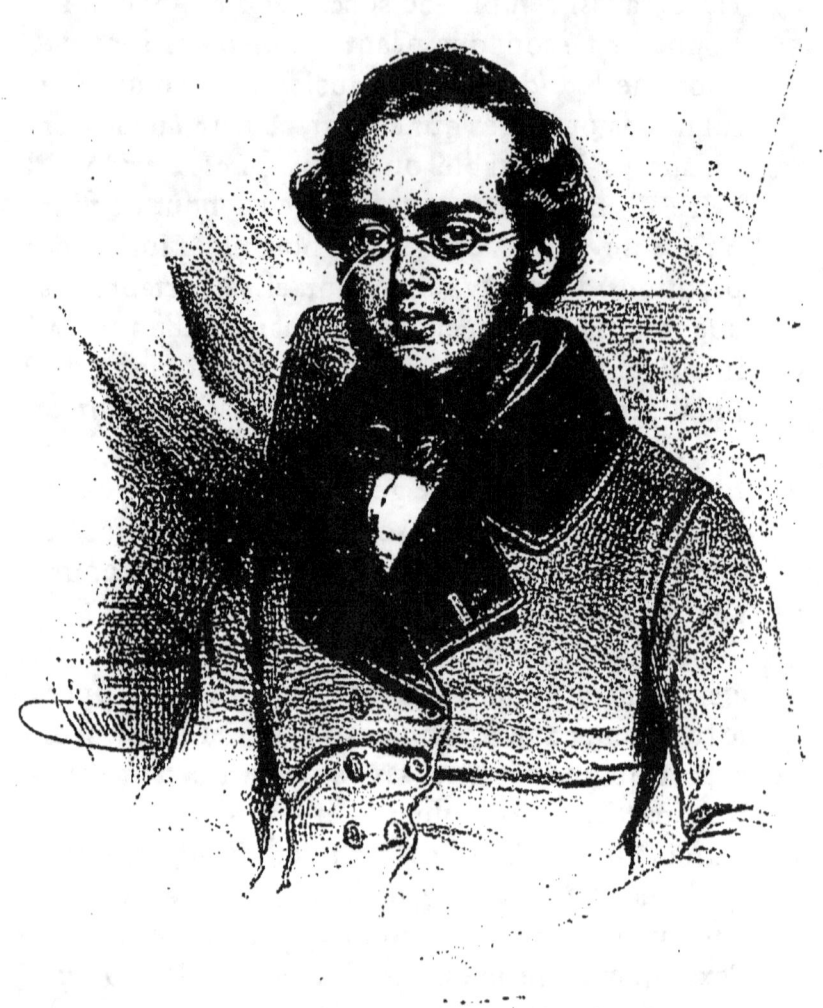

F. HALÉVY.
Lithographie de Julien.

seulement rester au répertoire, mais même fournir de temps à autre une reprise fructueuse. Ce fut, pour chacune de ses partitions, comme un feu de paille qui s'éteignit dès que la curiosité, excitée un instant par la magnificence de la mise en scène, se fut calmée, et qui ne put jamais se rallumer, si fort que soufflât le vent de la réclame.

Cependant, ces opéras, rayés du répertoire à Paris, ou dont on essayait de loin en loin une reprise improductive, obtenaient les suffrages des amateurs des départements et se maintenaient dans leur faveur, à ce point que *la Reine de Chypre* et *Charles VI* faisaient partie intégrante, obligée, du répertoire courant des ténors, des barytons ou contraltos de province. De plus, ces partitions, qui n'avaient pu se fixer sur l'affiche de notre première scène lyrique, demeuraient dans la mémoire des amateurs de spectacles par quelque morceau que le talent des interprètes, plus encore que sa valeur propre, avait mis en relief. A mesure que le temps passait, plus on s'éloignait de la première reprise effectuée et plus la masse du public, oubliant ou n'ayant jamais pu apprécier la pauvreté générale de ces ouvrages, s'habituait à les condenser dans le seul morceau qui surnageât et en venait à se demander alors, de la meilleure foi du monde, pourquoi on ne rejouait pas une partition qui renfermait peut-être d'autres pages de valeur. De là à tenter une nouvelle reprise, il n'y avait qu'un pas; on le franchissait, et l'opéra était remonté, puis, après quelques représentations, qui suffisaient à faire

revenir les spectateurs de leur bienveillante illusion, il rentrait en magasin pour une longue période de temps.

Ne parlons même pas pour le moment d'opéras-comiques comme *les Mousquetaires de la Reine* ou *l'Eclair*, l'un se résumant dans la romance : *Quand de la nuit l'épais nuage*, l'autre dans la chanson du *Roi Henri*, mais n'ayant pu, ni l'un ni l'autre, s'établir jamais fermement à l'Opéra-Comique, et plus appréciés des connaisseurs provinciaux que des amateurs parisiens. Tenons-nous-en simplement aux trois grands opéras d'Halévy les plus réputés après *la Juive* : les trois se valent, en somme, et leur destinée ne diffère que de peu.

C'est d'abord *Guido et Ginevra*, qui a dû un succès éphémère à la romance de Guido : *Hélas! elle a fui comme une ombre*, et à la scène terrifiante de la peste. Jamais on ne put reprendre cet ouvrage à l'Opéra, si grand bruit qu'on fît autour, et lorsque, en février 1870, M. Bagier, étourdi par ce concert d'éloges rétrospectifs, voulut jouer une partie considérable en s'appropriant cette partition traduite en italien, il ne réussit qu'à empirer ses affaires, bien qu'il eût fait donner dans cette pièce toute l'élite de sa troupe : Bonnehée, Agnesi, Nicolini et M$^{lle}$ Krauss.

Ce fut bien pis deux mois après, quand les artistes du Théâtre-Lyrique, réunis en société après la triste retraite de Pasdeloup, jugèrent que le meilleur moyen de frapper un coup d'éclat était de reprendre *Charles VI*, qu'on n'avait pas

entendu à Paris depuis 1843. Il s'était même formé une légende autour de *Charles VI*, et l'on assurait que les représentations de cet ouvrage hostile à l'Angleterre étaient interdites par prudence politique; on ne pouvait vraiment pas laisser chanter à Paris un opéra où se trouvait ce cri réputé admirable : *Guerre à l'Anglais,* alors que nous étions en si bons rapports avec nos voisins d'outre-Manche, et le regret de ne pas entendre ce prétendu chef-d'œuvre était encore accru par l'importance du motif qui le faisait écarter.

C'est le duo des cartes, entre Odette et Charles VI, qui a survécu à l'opéra de *Charles VI;* c'est le duo de la chevalerie, entre Gérard de Coucy et Jacques de Lusignan, qui, seul, a prolongé le renom de *la Reine de Chypre,* et encore la phrase célèbre du *cantabile : Triste exilé sur la terre étrangère,* commence-t-elle, note pour note, comme une romance très répandue alors : l'*Ave Maria,* composé par M<sup>lle</sup> Loïsa Puget et dédié à la princesse Marie. Le mérite de ce duo est donc bien relatif; il ne vaut que par l'exécution des chanteurs et plaît fort à la masse des auditeurs, parce qu'il y est beaucoup question de la France, de la valeur française, de l'honneur français, mots que les artistes font toujours sonner avec un accent particulier. Mais n'y a-t-il que ce duo dans *la Reine de Chypre?* Eh, mon Dieu oui ; du moins pour le public, car les amateurs plus délicats pourraient préférer un joli petit air de danse, la Cypriote, égaré dans un ballet fastidieux, et le quatuor final qui commence dans un

Il y a si longtemps que je ne vous ai vus, tous les deux, vous mon cher et bon maître, et vous, madame Madame Chevreul, qu'il faut que je vous écrive, ne pouvant trouver le loisir de m'entretenir avec vous, par écrit, puisque je ne puis le faire autrement. Depuis huit jours, j'ai toujours voulu venir vous voir, et j'en ai toujours été empêché par quelque chose d'imprévu. J'espère que vous allez bien tous les deux, ou même tous les trois, en comprenant le grand Salvador, qui mène une vie très occupée, et vous savez bien que je ne fais jamais que je vous [...].

Au premier jour je viendrai m'asseoir à votre table, où je n'ai pas pris place depuis longtemps, peut-être demain, si le bon Dieu le permet, en supposant un bon jeudi, que j'aime mes respects. D'après ce que j'ai pu... ces détails. En attendant ce jour, toujours à madame les vieilles amitiés, et conservez moi une place dans votre cœur, et à votre table.

Halévy.

21 janvier

bon mouvement dramatique, mais qui se termine lourdement et brutalement à l'unisson. Comment se fait-il, dès lors, que le public en fasse aussi peu de cas?

La lourdeur et surtout la longueur, voilà les deux défauts essentiels d'Halévy, qui n'atteint pas souvent à la grandeur dans l'opéra et qui, dans l'opéra-comique, est loin d'avoir la légèreté sémillante d'Auber. Et jamais ces défauts n'éclatèrent mieux que dans un de ses opéras-comiques, justement dans celui qui a le plus longtemps attiré le public, grâce à certain livret mélodramatique où les moyens les plus vulgaires d'exciter l'émotion sont employés tour à tour et entremêlés de scènes soi-disant comiques, mais d'une gaieté si froide et si fausse qu'elles engendrent encore plus d'ennui que les épisodes les plus tristes. En a-t-on vu défiler sur la scène de ces poltrons qui ont peur de leur ombre et tremblent de tous leurs membres à la moindre alerte; de ces officiers galants et buveurs qui courtisent à la fois la belle et la bouteille, portent le chapeau de côté et font ronfler les *r*? Vous vous doutez bien, n'est-ce pas? que c'est du *Val d'Andorre* que je veux parler, de ce *Val d'Andorre* qui sauva de la ruine, en 1848, le directeur de l'Opéra-Comique, Émile Perrin; qui retarda seulement celle de M. Réty, au Théâtre-Lyrique du boulevard du Temple, en 1860, et qui n'empêcha nullement celle de Pasdeloup au Lyrique de la place du Châtelet, en janvier 1870.

Voilà donc encore un ouvrage d'Halévy, un

de ceux dont les destins furent tout d'abord très brillants, qui, progressivement et même assez vite, a vu décroître son crédit, aujourd'hui réduit à rien. A la vérité, ce qui assura le succès de cet ouvrage à l'origine, c'est la couleur sombre du poème, c'est telle ou telle scène pathétique qui faisait verser des pleurs aux spectateurs attendris ; mais les véritables musiciens ne se sont jamais mépris sur la valeur de la musique. Certes, Halévy a montré là sa conscience et son talent ordinaires, comme dans mainte autre de ses productions ; mais la lourdeur et la longueur de ses morceaux, la monotonie de ses romances, assez jolies à entendre une par une, et très fatigantes à la file ; la composition froidement académique de ses ensembles, aux endroits précis qui exigeraient le plus de chaleur et de mouvement ; son orchestration même, intéressante à étudier pour l'homme du métier, mais sans éclat ; l'emploi excessif de la clarinette, du hautbois, du cor anglais, geignant et pleurnichant à tour de rôle, tous ces défauts réunis impriment à cet opéra — comme à bien d'autres — un cachet de monotonie, une couleur uniformément grise, et font qu'il s'en dégage une lassitude, une torpeur insurmontables.

Et il en va malheureusement de même avec toutes les partitions d'Halévy, qui fut, dans son art, un excellent élève, un maître excellent et qui, après avoir appris tout ce qui se peut apprendre, le transcrivit consciencieusement dans ses ouvrages et le transmit à ses élèves. Je vous

entends me dire : Et *la Juive?* Eh bien, je vous le concède : *la Juive*, avec des morceaux interminables, avec des longueurs fastidieuses, renferme au moins certaines parties où la pensée a de l'élévation et, par là même, elle est et demeurera l'œuvre-type d'un musicien de savoir, profondément honnête, ardent au travail, mais rebelle à l'inspiration et que le sentiment religieux éleva certain jour au-dessus de lui-même. Assurément, la scène de la Pâque a de la grandeur par sa simplicité même, et forme un tableau sévère; c'est très certainement le plus bel épisode et la page la mieux traitée de l'opéra; mais par ailleurs, et jusque dans les scènes les plus applaudies, que de pauvretés vocales et orchestrales, que d'interminables périodes, que de reprises énervantes où se noie la pensée hésitante du compositeur!

A quoi tient pourtant la carrière d'un artiste? C'est la fin prématurée d'Herold qui ouvrit en quelque sorte la route à Halévy, et si l'auteur de *Zampa* eût vécu plus longtemps, c'est à lui probablement que les directeurs de l'Opéra auraient demandé d'écrire un opéra pour notre première scène lyrique, tandis qu'Halévy aurait continué à lutter obscurément, comme il le faisait depuis sept ou huit ans, aucun de ses ouvrages ne le désignant suffisamment à l'attention publique. Herold meurt, Halévy le remplace à l'Opéra comme chef du chant; tout aussitôt il acquiert dans l'administration une influence légitime et obtient la faveur insigne de mettre en musique, pour son début à l'Académie de Musique, un

drame de Scribe. Et voyez aussi de quoi dépend
le succès d'une œuvre. Lorsque parut cette *Juive*,
autour de laquelle on avait fort excité la curiosité
publique en parlant de remaniements intermi-
nables et de dépenses considérables, ce fut le luxe
et le développement de la mise en scène qui
ravirent le public et firent affluer les spectateurs :
« Au sortir de la première représentation, écri-
vait Nourrit avec une certaine aigreur, on n'avait
vu que les décors et les costumes de *la Juive*. »
Et, quelque temps après, Delacroix écrivait au
grand chanteur, qu'il trouvait admirable et « juif
des pieds à la tête » dans Éléazar : « Où allons-
nous, qu'il faille tant de secours étrangers à la
musique, qui est le plus puissant des arts, à la
poésie, qui devrait attacher à elle seule, à la
déclamation, au geste, au chant, qui fait valoir
tous les autres ? »

Mais tous ces somptueux costumes, que
Delacroix appelait un « ramassis de friperie »,
tout cet étalage de décors, de figuration et de
cavalerie, qui avait valu à *la Juive* le surnom
d'opéra-Franconi, si bien imaginé par Castil-
Blaze, Halévy s'était bien gardé d'en faire fi ; car
il était à tous égards de l'école de Meyerbeer, et
savait de quelle importance sont les beaux décors
dans l'opéra français, de quel secours avaient été,
pour *Robert*, le magnifique tableau du cloître et
le saisissant réveil des nonnes de pierre. Dès le
principe, il avait adopté le genre de l'opéra avec
ses pompes les plus éclatantes, — si bien que *la
Juive* était pour Mendelssohn le modèle accompli

de ce qu'il appelait dédaigneusement « l'opéra spectaculeux », — et jusqu'au dernier jour il ne s'en départit jamais; car ses grands opéras, jusqu'au *Juif errant*, jusqu'à *la Magicienne*, furent toujours montés avec un faste incomparable : il avait même trouvé moyen de renchérir encore sur son chef de file, sur Meyerbeer, dont il fut, dans la mesure de ses forces, le fidèle imitateur. Car Halévy, qu'on s'est efforcé de poser en grand musicien français, en regard de l'Allemand Meyerbeer et de l'Italien Rossini, marcha toujours sur les talons de l'auteur de *Robert le Diable*, et ne connut pas d'autre idéal que celui de l'opéra tel que Meyerbeer l'avait traité, avec le plus grand luxe possible, en cherchant à flatter tous les goûts par une musique où les styles les plus divers se trouveraient juxtaposés.

Cette influence meyerberienne, à vrai dire, s'étendait alors sur presque toute la musique dramatique qui s'élaborait en France en vue de l'Opéra; mais Halévy, avec ses facultés exceptionnelles de travailleur, sut approcher de son modèle plus qu'aucun autre, et l'un de ses ouvrages les plus goûtés autrefois, *les Mousquetaires de la Reine*, offre cela de particulier que l'influence directe des *Huguenots*, déjà vieux de dix ans en 1846, se fait sentir à la fois dans le poème et dans la musique. Ce Capitaine Roland, en particulier, ce débris d'un autre âge, égaré dans une cour facile et brillante; ce vieux soldat blessé qui protège, morigène et défend le fils d'un ancien compagnon d'armes, qui guide un peu brusquement ses pre-

miers pas dans la voie de l'honneur, n'est-ce pas tout simplement Marcel adapté au cadre de l'Opéra-Comique ? Et le début du finale du premier acte, lorsque les mousquetaires acceptent les conditions imposées par les demoiselles d'honneur à leurs futurs chevaliers, ne rappelle-t-il pas de très près, par la scène et la disposition des voix, le serment que catholiques et huguenots prêtent à la reine Marguerite dans les jardins de Chenonceaux ?

Je me résume : artiste de second ordre et sans génie personnel, imitateur inconscient peut-être, et cependant très expert, des maîtres dont les ouvrages captivaient généralement le public ; moins puissant que Meyerbeer à l'Opéra, moins sémillant qu'Auber à l'Opéra-Comique, et tout aussi banal qu'Adam en ses mauvaises pages, Halévy, comme aujourd'hui M. Ambroise Thomas, représente honorablement le musicien de volonté, artiste à l'esprit sagement pondéré, formé par le travail, honoré de toutes les récompenses académiques ou autres, ne voyant rien au delà de ce qui se produit couramment dans son art, ne négligeant aucun moyen pour obtenir un succès immédiat, dût-il être éphémère, et se conformant d'instinct au cadre, au style, aux procédés musicaux assurés de la faveur publique à l'époque où le hasard l'a fait vivre et composer.

Que s'il doit vivre au milieu d'un temps de crise musicale et qu'il vienne à se manifester un changement quelconque dans le goût public, vite, il essaye de s'y rallier, et termine alors sa car-

rière en écrivant *Mignon* et *Hamlet,* après avoir commencé par *le Caïd* et *le Songe d'une nuit d'été* : toujours des pastiches ou des œuvres de compromis. Que si toute sa vie s'écoule, au contraire, dans un temps où ne se révèle aucun novateur, où le public applaudit régulièrement le même opéra sous des titres différents et ne marque aucune lassitude de ce qu'on lui offre, aucune velléité d'entendre un peu de nouveau ; alors le musicien classé, patenté, honoré, toujours égal et pareil à lui-même, arrive au bout de la vie, ainsi que ferait un bon employé, sans avoir un instant changé d'objectif, sans avoir jamais soupçonné qu'un jour pourrait venir où les formes et le moule auxquels il s'est scrupuleusement assujetti seront brisés et bouleversés par l'irrésistible effort d'un novateur de génie.

Après tout, celui-là est encore le plus heureux qui meurt comme il a vécu, tranquille et plein de confiance en la durée de ses œuvres, sans qu'aucun doute ait jamais effleuré son esprit sur les conditions essentielles et l'immuable autorité de l'art, tel qu'il l'a compris et servi.

# CHORON ET FÉTIS

Ces deux artistes, ces deux professeurs, ces deux savants qui s'employèrent si activement toute leur vie à la propagation du goût musical, à la diffusion des connaissances de leur art, à la recherche et la restitution des chefs-d'œuvre de la musique ancienne, étaient presque contemporains : Choron était né à Caen en 1772 et Fétis à Mons en 1784. Et quand celui-ci, arrivant de Douai où il avait tenu pendant six ans les fonctions d'organiste à la collégiale de Saint-Pierre et de professeur de chant et d'harmonie à l'école municipale, était venu se fixer à Paris — en 1818 — pour y prendre enfin position, dit-il, en poursuivant ses travaux sur la littérature, la théorie et l'histoire de la musique, il avait tout de suite entendu parler de l'École royale de musique qu'Alexandre Choron venait de fonder, à laquelle il se consacrait corps et biens, et qui, malgré sa courte existence, contribua tellement à propager les vrais principes de l'art, eut une si grande part au mouvement musical sous la Restauration.

Choron, qui avait fait partie de l'École Polytechnique à sa fondation, comme chef de brigade, et s'y était distingué, puis s'était tourné entièrement du côté de la musique, l'étudiant d'abord dans les livres au seul point de vue de ses rapports

avec les sciences géométriques, ensuite apprenant les principes et la pratique de cet art nouveau pour lui sous Bonesi et l'abbé Rose, avait été un moment administrateur de l'Opéra, de 1816 à 1817. Il aurait rêvé alors d'ouvrir toutes grandes les portes de ce théâtre aux jeunes compositeurs ; il fit même décider qu'une certaine quantité de pièces leur serait réservée, mais il ne paraît pas qu'il ait pu poursuivre ce beau projet. Le ballet du *Carnaval de Venise*, de Persuis et Kreutzer, le petit opéra du *Rossignol*, de Le Brun, l'opéra-ballet des *Deux Rivaux*, de Spontini, Persuis, Berton et Kreutzer, le grand opéra en trois actes, *Natalie ou la Famille suisse*, de Reicha, tous ouvrages qui virent le jour sous la courte direction de Choron, ne rentrent pas dans la catégorie des ouvrages qu'il aurait voulu jouer : tous ces musiciens-là étaient déjà chevronnés et jouissaient d'une grande notoriété.

Choron, quand il eut été congédié de l'Opéra sans recevoir aucun dédommagement, tourna immédiatement ses vues vers la réalisation d'un projet qu'il caressait depuis longtemps : il ne rêvait pas, comme on l'a dit, de faire concurrence à l'École royale de chant et de déclamation, au Conservatoire, en un mot, car s'il avait été d'abord l'ardent antagoniste de cette école, il en avait reconnu la réelle utilité par la suite et, en sa qualité de directeur de l'Opéra, il avait proposé et obtenu la réorganisation de cette école fermée en 1815 ; il avait lui-même été chargé de rédiger le plan des études à l'École royale et

Paris ce 7 Août 1825.

Mon cher Choron, je m'étais complètement trompé sur le Te Deum de Handel qui est au Conservatoire: on n'y trouve point de paroles, soit allemandes, soit latines.

J'ai retrouvé votre Meibomius. Je vous le reporterai la première fois que j'irai vous voir, à moins que vous n'aimiez mieux l'envoyer chercher.

Venons à l'objet principal de votre lettre. Ma situation s'est fort améliorée, mon cher ami; mais ce n'est pas tout à fait pour le moment présent. Les fermages ne se paient dans mon pays qu'à la Saint-Martin, en sorte que je ne recevrai mes 2276 francs de rentes qu'alors. A l'égard de mes tableaux, je suis en marché pour les vendre 20 mille francs à la maison du Roi: on me fait espérer la réussite de cette affaire, mais ce n'est point chose

faite. En somme, Je ne jouis encore qu'en expectative, et sans les droits d'auteur que J'ai reçus, Je serais maintenant gêné.

Toutefois si Je ne puis faire Votre affaire Moi Même, Je pourrais peut être vous faire prêter par un autre. Cet autre est un certain M. Laurent, qui demeure rue St Martin n° 223. Dans mes jours de détresse il m'a quelquefois tiré d'embarras. C'est un assez brave homme qui fait les choses rondement; seulement il vend son argent un peu cher. Si Vous le Voulez, Je lui parlerai du besoin que Vous avez, et puis Vous irez le Voir. Avec lui, c'est oui ou non, et l'on ne languit pas. Voyez.

tout à Vous de Cœur

Petit

l'avait fait avec la conscience et la justesse d'esprit qu'il apportait en toutes choses. Non, quand il résolut de fonder une école en face du Conservatoire, il voulait bien moins former des artistes isolés, faire des éducations individuelles de chanteurs que généraliser le goût de la musique et répandre en France l'enseignement des masses vocales tel qu'il existe en Allemagne : son idée dominante consistait à faire passer le goût de la bonne musique dans toutes les classes et c'est ainsi qu'il fit, sur de grandes masses d'enfants pris dans les écoles de charité, des essais qui furent tout à fait heureux.

« La nouvelle carrière où Choron était entré, dit Fétis, devait lui fournir l'occasion de déployer des facultés qu'on ne lui connaissait pas encore, facultés d'un ordre élevé et qui étaient en lui toutes d'instinct. Ce n'est pas seulement par une activité peu commune qu'il se distingua comme chef d'une institution musicale ; son âme ardente y sut communiquer à ses élèves un amour de l'art et un sentiment du beau qui n'existent pas à un degré si élevé dans des écoles plus renommées. Doué d'une sagacité singulière qui lui faisait discerner au premier coup d'œil les enfants bien organisés pour la musique, il n'était pas moins habile à faire comprendre ses intentions aux individus qu'aux masses. Je l'ai vu, dans des répétitions, adresser une allocution à ses élèves, lorsqu'il voulait insinuer dans leur âme le sentiment d'un morceau de musique, s'énonçant avec assez de difficulté, préoccupé de

la multitude d'idées qui se croisaient dans sa tête, et pourtant éloquent par l'accent qui animait sa parole. Souvent il voulait joindre l'exemple au précepte ; alors, sans avoir fait lui-même d'études vocales et gêné par une voix faible et tremblante, il faisait entendre quelque phrase de chant dont un musicien de profession n'aurait peut-être aperçu que le côté ridicule, mais qui ne manquait jamais de produire un heureux effet sur les jeunes gens qui l'écoutaient, parce qu'une belle intention rachetait des défauts accidentels. »

D'Ortigue, aussi, a parlé de cet apôtre de la musique en des termes qu'il est bon de connaître : « ... Un piano ou un petit orgue, un violoncelle et deux ou trois contre-basses lui tenaient lieu d'orchestre. Pour les ouvrages à exécuter, il mettait à contribution son propre cabinet et les richesses que lui offraient les manuscrits des bibliothèques, manuscrits qu'il faisait copier par de jeunes élèves. Tandis qu'au dehors, des virtuoses, des compositeurs, après plusieurs années d'étude, en étaient à se demander les noms des musiciens qui avaient précédé Haydn, Mozart, Gluck et Beethoven, Choron faisait retenir de mémoire à des enfants de dix ans et livrait à l'admiration du public des œuvres non moins belles, non moins intéressantes que celles de ces grands maîtres. Et lorsque l'Académie Royale de Musique, poussée par une émulation privée aujourd'hui de tout stimulant, voulut faire excursion dans le répertoire de Choron et exécuter quelques-uns

de ses morceaux, l'*Alleluia* de Hændel, par exemple, leur effet ne fut pas supportable, parce que les sujets de l'Académie Royale n'entendaient rien au caractère de cette musique, parce que Choron seul possédait et savait communiquer l'intelligence de ces ouvrages, qu'il aimait de prédilection et dont il avait pénétré le sens et l'esprit. »

Voici, du reste, un exemple éclatant de sa force de travail, de son activité, de l'influence, électrique en quelque sorte, qu'il exerçait sur les individus qu'il entreprenait d'initier à la musique et de faire chanter. Choron, certain hiver, se fit fort de mettre, dans l'espace de quinze jours, tous les enfants pauvres de son arrondissement, soit huit cents garçons et quinze cents filles, en état de donner un grand concert à leur propre bénéfice : « A merveille, avait-il dit, avec deux mille trois cents voix, nous donnerons un concert qui retentira dans la France entière. » Et c'est ce qui eut lieu.

Mais Choron n'avait que des ressources très restreintes ; il avait mis sa modeste fortune patrimoniale, en 1805, dans une maison d'édition de musique pour publier d'anciens ouvrages classiques, entre autres les cantates de Porpora, les solfèges à plusieurs voix de Caresana, ceux de Sabbatini, le *Stabat* de Palestrina, celui de Josquin de Prés, le *Requiem* et le *Miserere* de Jomelli, etc., et ces publications auxquelles presque personne, alors, ne s'intéressait, avaient rapidement englouti son petit pécule. Au mo-

# Mr. A. CHORON,

### DIRECTEUR

DE L'ÉCOLE ROYALE ET SPÉCIALE DE CHANT,

*Rue de Vaugirard*, N°. 69,

A Paris.

---

L'Ecole royale et spéciale de Chant est instituée à l'effet de donner gratuitement l'instruction musicale aux jeunes sujets de l'un et de l'autre sexe doués d'une belle voix et de grandes dispositions pour le chant. Ceux qui se distinguent par leur talent et leur bonne conduite sont élevés et entretenus aux frais de l'Etablissement. Les personnes qui auraient connaissance de jeunes sujets ayant une belle voix et du goût pour le chant, sont invitées à les présenter ou à en donner avis.

S'adresser au Directeur, par écrit ou de vive voix : il est visible à l'établissement tous les jours, avant deux heures.

FACE ET ENVERS D'UNE CARTE DE CHORON.

ment de fonder son école, il avait obtenu un subside du gouvernement et s'efforçait de l'augmenter par tout ce que le zèle, la persévérance, l'amour de l'art ont de plus inventif et de plus ingénieux ; mais les ressources dont il disposait étaient toujours trop faibles à son gré et lui seul avait assez de parcimonie et d'habileté pour en tirer parti : c'est merveille qu'il ait pu arriver de la sorte à d'aussi beaux résultats.

Tous les ans, il voyageait à pied dans la province afin d'y recruter de futurs élèves. Il allait dans les bourgs, dans les villages ; il pénétrait dans les collèges, dans les pensions, dans les divers établissements d'instruction publique et faisait comparaître devant lui tous les écoliers. Dans la rue, il avait toujours l'oreille au guet et sitôt qu'il entendait une jolie voix, il s'approchait de l'enfant, allait trouver sa famille et quoi qu'il ne fût d'un aspect ni bien luxueux ni très engageant, il déployait une telle force de persuasion qu'il obtenait le plus souvent d'emmener avec lui le petit bonhomme ou la petite fille en qui il avait découvert d'heureux dons pour la musique. Et ces voyages à la recherche de jolies voix ou de jeunes enfants bien doués se faisaient dans des conditions d'économie telles que certaine personne disait un jour au ministre : « Votre laquais n'irait pas à Saint-Cloud avec ce qui suffit à M. Choron pour une tournée dans les départements. »

Ces promenades d'exploration, qu'il faisait à ses frais et sans solliciter même une indemnité

qu'on lui donnait parfois, ne constituaient pas le
plus lourd de son budget : pensez à ce qu'il de-
vait dépenser à Paris pour subvenir à la location,
à l'entretien des bâtiments de son école, au trai-
tement, si léger qu'il fût, des professeurs, aux
gages des employés et domestiques, à la nourri-
ture et à l'entretien de sa propre famille et des
élèves dont le nombre dépassait toujours celui
sur lequel avait été calculé le subside gouver-
nemental. Mais cela ne l'empêchait pas de
prendre autant d'élèves qu'il en trouvait d'heu-
reusement doués ; après chacune de ses tournées,
il rentrait triomphant à Paris avec une douzaine
d'enfants en sabots qu'il présentait aux anciens
de l'école en disant : « Voici l'espoir de la
France. » Et cette expression familière à Choron
était tellement connue, à ce qu'il paraît, dans le
monde musical, que les contrôleurs de l'Opéra,
quand ils voyaient passer sa petite phalange
d'élèves, répétaient en chœur : « Voici l'espoir de
la France. »

Choron avait un coup d'œil d'une divination
presque prophétique ; il ne se trompait presque
jamais sur l'avenir réservé aux bambins qu'il fai-
sait chanter devant lui et Duprez, le grand
Duprez n'avait encore que quinze ans et une
faible voix d'enfant que Choron lui disait avec
assurance : « Va, tu seras le premier chanteur de
ton temps ». Duprez est, en effet, sans compa-
raison, le plus grand artiste qui soit sorti de
l'école de la rue de Vaugirard ; mais Rosine
Stoltz, aussi, y fut recueillie et préparée à la car-

Tours, le 5 août 1833. (lundi.)

Ma chère amie,

Arrivé avant-hier à Tours, en venant d'Angers, je
croyais passer droit pour me rendre à Blois, puis à Orléans,
puis enfin à Paris où je serais arrivé demain ou après-demain au
plus tard ; mais on m'a retenu pour faire un essai de ma méthode
de Chant Choral. Cet essai a parfaitement réussi ; la méthode
est adoptée et sera mise en activité ; mais, comme on entre en vacances
sous peu de jours, l'affaire est remise à la rentrée, c.-à-d. à la Toussaint,
époque où je ferai en ce pays ma dernière tournée.

Je partirai d'ici après-demain mercredi à 6 h. du matin
pour Blois ; j'y passerai la journée ; j'en repartirai le soir, pour
arriver jeudi matin à Orléans. Je passerai en cette ville un jour
ou deux et je serai à Paris Samedi au plus tard.

J'ai trouvé ici ce que j'y attendais ; je vais écrire à Mécène.
Adieu, ma chère amie ; souhaite le bonjour à tout notre
monde.

J'ai parfaitement réussi dans toute ma tournée et j'aurai mieux
réussi pour la suite. J'ai du plaisir pour Brunot, Paul,
Hubert, Mortimer &c.

Adieu, je t'embrasse tendrement.

A. Chevé.

rière lyrique; mais bien d'autres artistes y ont été formés qui sont devenus célèbres dans diverses branches de l'art : Hippolyte Monpou, l'auteur de *la Marquise* et de *Gastibelza*; Dietsch, qui fut maître de chapelle à la Madeleine et chef d'orchestre à l'Opéra; Boulanger-Kunzé, qui devint à son tour un professeur de chant; Wartel, Canaple et Jansenne qui firent bonne figure à l'Opéra et à l'Opéra-Comique; M<sup>lle</sup> Hébert, devenue M<sup>me</sup> Hébert-Massy, qui remporta de brillants succès à ce dernier théâtre; Adrien de Lafage, un bénédictin de la musique et qui fut aussi professeur dans l'école où il avait été élève; enfin l'organiste et compositeur Nicou qui épousa la fille de son maître et s'appela dès lors Nicou-Choron.

Comprenez-vous à présent pourquoi Choron, malgré toute son économie, en était réduit souvent, sinon positivement à emprunter, du moins à demander des avances de droite et de gauche, et sentez-vous mieux, maintenant que vous connaissez un peu l'homme, l'intérêt de la lettre ici reproduite et par laquelle Fétis répond à une demande de ce genre? Et le pauvre Choron, à court d'argent, devait alors se priver lui-même et priver ses élèves favoris, ceux qu'il appelait « ses artistes » : Duprez, Boulanger-Kunzé, Vachon, Scudo, d'une de ces parties à La Râpée où il les emmenait parfois manger une matelote; et M<sup>me</sup> Choron, qui présidait maternellement aux repas de l'école, en était réduite à user d'expédients pendant quelques jours pour que rien ne

transpirât de la gêne momentanée où ils se trouvaient, elle et son mari.

« Choron, nous dit Scudo dans un charmant portrait qu'il a tracé de son maître, était un petit homme rondelet, presque entièrement chauve, au visage chiffonné, aux traits délicats et fins, d'une physionomie vive, riante, où se peignait une rare bienveillance ; ses petits yeux étaient remplis de vie, d'esprit et de malice ; il ne marchait pas, il courait, il sautillait en chantant, sifflant, s'arrêtant tout court pour réfléchir, puis reprenant sa course et n'arrivant au but qu'après avoir fait dix ou douze stations semblables. Tous ses mouvements étaient brusqués ; il parlait vite, et souvent se frappait le front, comme pour en faire jaillir avec plus de rapidité l'idée qu'il voulait mettre au jour. C'était un homme d'infiniment d'esprit, possédant une instruction variée et solide... Homme impressionnable, il s'abandonnait à l'émotion du moment. Il gesticulait, il riait, il chantait aussi bien dans le salon d'un ministre que dans sa maison. Choron était un excellent homme, bon, serviable, généreux, prêt à aider de sa bourse et de ses conseils ceux qui en avaient besoin. Il aimait beaucoup ses élèves, dont il était adoré ; il savait les enthousiasmer et les diriger dans la voie qui convenait à leurs dispositions. Personne n'était plus passionné pour son art que lui ; il s'y était dévoué corps et âme ; et ce dernier mot ne paraîtra pas exagéré quand on saura qu'il est mort de douleur en voyant le gouvernement de Juillet abandonner son école... »

L'école dirigée par Choron fit toujours d'excellente besogne, même quand la foule entendait peu parler d'elle, mais elle frappa surtout l'attention publique par des concerts qui, sous le titre modeste d'*Exercices*, excitaient l'admiration des artistes et de la haute société à Paris. C'est là, en effet, qu'on entendit exécuter pour la première fois en France, par des masses considérables de voix et avec cet amour de l'art et ce profond sentiment du beau que Choron savait si bien inspirer à ses élèves, les sublimes compositions de Bach, de Hændel, de Palestrina et d'autres grands maîtres de l'Allemagne et de l'Italie. Et durant trois années, de 1826 à 1828, Choron fit passer en revue aux amateurs ce répertoire de trois siècles, soit à l'église de la Sorbonne, soit dans les graves séances des jeudis de carême, à l'école même de la rue de Vaugirard.

Mais une salle lui manquait pour ces grandes exécutions; muni d'une autorisation ministérielle, il en avait fait bâtir une lui-même, garanti qu'il était ou croyait l'être par les engagements du ministre. Celui-ci, en effet, s'était reconnu en débet à l'égard de Choron en raison des avances considérables que ce dernier avait faites ; il avait été convenu que tous les produits des exercices seraient dévolus au maître, et que dans le cas où il viendrait à être troublé dans sa jouissance, il aurait droit à une indemnité. Mais cette convention, qu'il la connût ou non, ne paraît pas avoir arrêté le gouvernement de Juillet qui, en réduisant dans des proportions considérables la sub-

vention attribuée à cet établissement (12,000 francs au lieu de 46,000), en réduisant le nombre des élèves de près de cent à douze, en arrêta complètement la marche : autant aurait valu le tuer net.

Choron, cependant, essaya encore de continuer. Il combattit tant qu'il put pour ses dieux, mais il était frappé à la tête; il fallut le faire admettre dans une maison de santé et tous les soins qu'on lui prodigua ne purent enrayer le mal qui l'emporta, en 1834. A la nouvelle de sa mort, tous les journaux déplorèrent sincèrement la perte que venait de faire l'art musical; des milliers de personnes se pressèrent dans l'église des Invalides pour assister au service funèbre où plus de cent élèves firent entendre autour du cercueil de leur maître ces chants sublimes qu'il leur avait appris : un *Introït*, de Jomelli, le *Dies iræ*, de Mozart, un chœur de Palestrina, le *De profundis* en faux-bourdon.

Voulez-vous savoir à présent, en le laissant parler lui-même, quel but Choron prétendait atteindre en fondant son école ? Le voici : « 1° La conservation des œuvres classiques de la musique, c'est-à-dire le soin de recueillir, principalement parmi les grandes compositions vocales en tout genre des maîtres de toutes les écoles et de toutes les générations, les portions de leurs œuvres dignes d'être conservées à la postérité, d'en faire l'objet d'études spéciales et de les faire exécuter avec toute la perfection dont elles sont susceptibles; 2° Le perfectionnement du chant national

et l'accroissement de la civilisation par l'enseignement universel de la musique élémentaire et la propagation générale du chant choral ; le perfectionnement des méthodes et l'instruction des jeunes professeurs destinés à seconder les vues des législateurs relatives à l'introduction du chant dans l'enseignement primaire. » Il ne s'agissait pas là, grands dieux ! des orphéons.

Avouez que ce programme avait bien quelque grandeur, qu'il soulevait en tout cas des questions et visait à des résultats dont le Conservatoire ne s'est jamais inquiété, qu'on pouvait donc laisser vivre et même soutenir cette école en face de celle de la rue Bergère, et convenez qu'il était juste d'évoquer ici, puisque l'occasion s'en présentait, cette belle figure d'un homme entièrement voué à son œuvre, à son rêve d'artiste..... Le hasard a donc bien conduit les choses en faisant tomber sous mes yeux de vieux papiers qu n'ont plus de sens que pour les amateurs du passé, comme cette lettre de Choron à sa femme ou cette autre de Fétis à Choron : elles en disaient plus long qu'on n'aurait cru.

---

# LE CENTENAIRE DE ROSSINI

Février 1892.

Combien n'ai-je pas ri en voyant les journaux annoncer gravement, il y a un mois ou deux, que l'Opéra, pour célébrer le centième anniversaire de la naissance de Rossini, — 29 février 1892, — allait remonter en grande pompe un de ses chefs-d'œuvre! Y avait-il tant à choisir dans le nombre et les nouveaux directeurs, déjà si occupés par la préparation de *Salammbô*, allaient-ils entreprendre de remettre sur pied *le Siège de Corinthe* ou *Sémiramis*, *Moïse* ou *le Comte Ory*? Mais, peu de jours après, nous étions tirés d'incertitude et le chef-d'œuvre en question était tout simplement *Guillaume Tell*, dont tous les rôles, pour ce soir-là, allaient être confiés aux meilleurs artistes que l'Opéra pût mettre en ligne. Entendez qu'il s'agissait de MM. Duc, Bérardi, Gresse et de M<sup>me</sup> Bosman, pour les personnages principaux, puis d'autres chanteurs de valeur égale au moins pour les plus petits emplois; ajoutez enfin que la fameuse Tyrolienne dansée du troisième acte réunissait les deux danseuses étoiles de l'Opéra : M<sup>lles</sup> Mauri et Subra, plus le tourbillonnant M. Vasquez.

Après un tel effort de la part de l'Opéra, Rossini n'a pu qu'être ravi, dans l'autre monde, et

cet hommage, si modeste qu'il fût, valait toujours mieux que celui de l'Opéra-Comique, où se joue pourtant *le Barbier de Séville*. A la place du Châtelet, M. Carvalho n'a rien fait du tout, et les Concerts, de leur côté, ont totalement oublié que Rossini avait écrit une ouverture de *Sémiramis*, une prière de *Moïse*, une Bénédiction des drapeaux, du *Siège de Corinthe*, auxquelles on aurait pu donner place pour honorer, fût-ce du plus modeste souvenir, le grand compositeur. Triste célébration de centenaire, à ce qu'on peut voir, et qui prouve quelle petite place tient dans l'art musical de notre époque l'artiste de génie dont la renommée a traversé, comme un éclair, toute l'Europe, a rempli le premier tiers du siècle et qui, mourant chez nous, au milieu du peuple pour lequel il avait écrit un chef-d'œuvre, a cru devoir nous laisser un gage pécuniaire de son attachement en fondant ce fameux prix-Rossini destiné à sauvegarder la mélodie, un peu trop menacée par les brutales dissonances d'outre-Rhin...

Après tout, l'Opéra a fait tout ce qu'il pouvait faire pour Rossini en donnant cette représentation de *Guillaume Tell*, et ç'aurait été courir au-devant d'un échec certain que d'organiser un concert où auraient défilé plusieurs de ses morceaux les plus célèbres, ainsi qu'on le fit pour Auber, à l'Opéra-Comique, en 1882. On en pourrait entendre un par hasard, à l'occasion, et même y prendre un certain plaisir; mais tout un programme, rempli de cette musique ornée et fleurie, entièrement

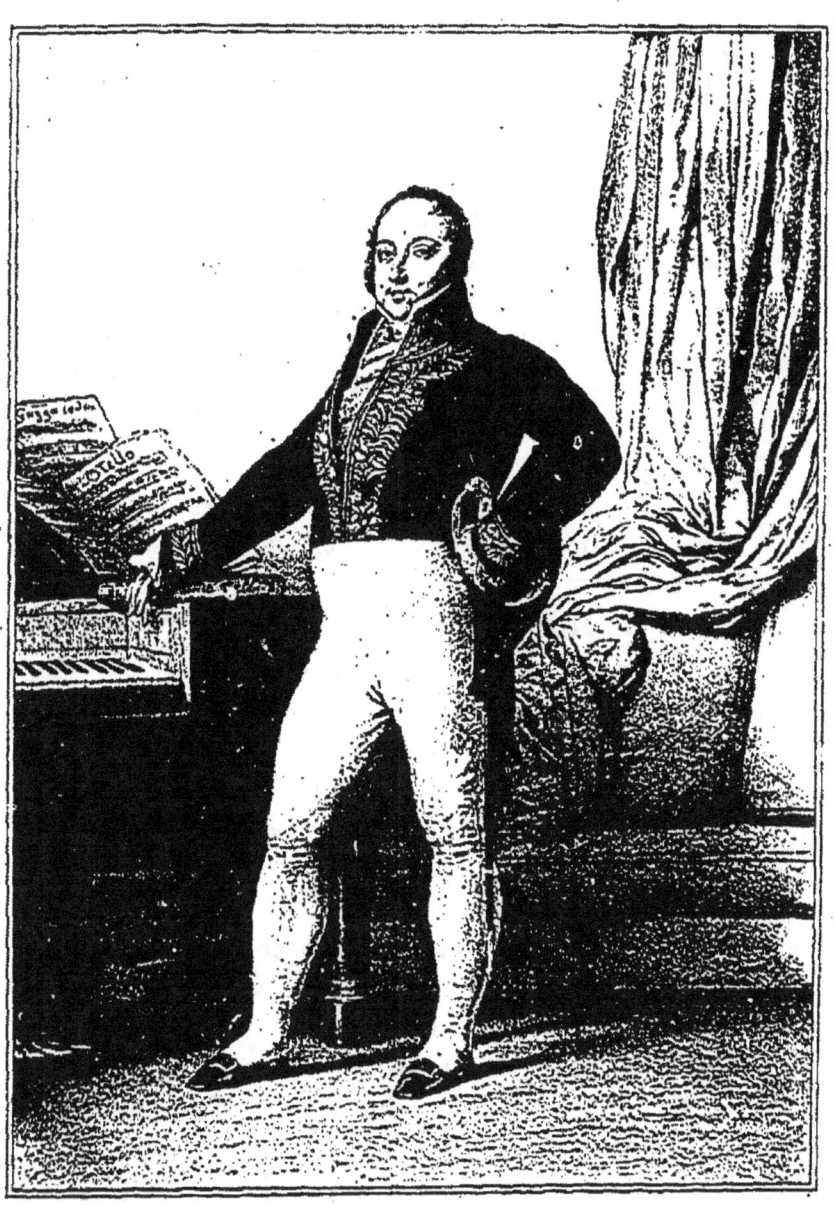

ROSSINI.

Lithographie de L. Dupré (1829).

opposée aux justes préférences du public actuel, aurait nui plutôt qu'aidé à la glorification de Rossini. Rappelez-vous seulement quelle déception ce fut que la reprise du *Comte Ory*, tentée par Vaucorbeil en 1880, même pour ceux qui, par leur propre souvenir ou la tradition orale, étaient enclins à trouver quelque charme à cet opéra léger, gai, spirituel, etc. Il a suffi d'un soir pour détruire cette légende et rejeter dans l'ombre éternelle un prétendu chef-d'œuvre auquel la virtuosité de brillants chanteurs avait prêté un certain lustre ; mais, dans cet opéra tout farci de vocalises qui ravissaient nos pères, nous n'avons vu, nous, qu'une séance d'exercices vocaux et je ne crois pas franchement qu'on y puisse rien trouver d'autre. Outre que Rossini se soucie aussi peu que possible des paroles et des situations qu'il doit rendre en musique, il n'a pas plus tôt exposé un chant de quelques mesures qu'il le brode à perte de vue et le rend absolument pareil à tous les autres. Il n'est rôle ni scène qui tiennent contre une pareille débauche de roulades.

Après cette épreuve décisive et d'autant plus grave que les gens les mieux disposés ont tourné casaque, il était certain que *le Comte Ory* disparaîtrait de l'affiche, et pour toujours. Il reste encore *Guillaume Tell* pour glorifier la mémoire de Rossini à l'Opéra, mais c'est bien sa faute, après tout, s'il ne reste rien de plus. Il a gaspillé, en effet, ce musicien divinement doué sous le rapport de l'inspiration mélodique, les plus belles

facultés qui se puissent rencontrer dans le cerveau d'un homme. Par la rapidité toute italienne avec laquelle il produisit d'abord autant de partitions que lui en commandaient les directeurs aux gages desquels il était, par l'insouciance qu'il eut toujours de faire concorder sa musique avec le sens des paroles ou le dramatique des situations qu'elle devait accompagner, par l'indifférence affectée avec laquelle il parlait de ses créations, même de celles qui lui tenaient le plus au cœur, par sa façon de plaisanter sur l'art qui lui avait donné la gloire et de se persifler lui-même, avec tout ce qui coulait de sa plume, il a mérité d'être, avant qu'il fût longtemps, traité par le public avec un dédain qu'il semblait défier et qui ne l'a frappé que trop vite. En art, dans tous les arts, il n'y a que les créations sérieusement traitées qui puissent résister aux atteintes du temps ; il est juste, il est bon que des œuvres jetées sur le papier au courant de la plume aient courte vie et tombent en poussière. Or, dans toute la musique improvisée par Rossini, il y a tellement de pages traitées par dessous la jambe qu'on ne peut pas s'étonner de voir des partitions entières réduites à rien : le souvenir en a complètement disparu de la mémoire des connaisseurs même les mieux renseignés.

De 1810, année où fut joué à Venise son premier opéra : *il Cambiale di matrimonio*, à 1829, l'année de *Guillaume Tell*, Rossini n'a pas produit moins de quarante ouvrages dramatiques ; mais combien dans ce nombre ont été entendus

ou simplement lus par les amateurs les plus
acharnés ? Dix tout au plus. J'appartiens à une
génération qui a pu entendre encore aux Italiens
*Otello, l'Italiana in Algeri, la Gazza Ladra, Ce-
nerentola, Mathilda di Shabran, Semiramide*;
je suis de ceux qui ont pu voir à l'Opéra *Moïse,
Sémiramis, le Comte Ory*, j'ai même eu la cons-
cience de lire autrefois certaines partitions de
Rossini qu'il n'était pas possible d'entendre à
Paris : *Tancredi* et *Bruschino* par exemple ; je
suis donc, ou je me tromperais fort, un de ceux
qui ont lu ou entendu le plus d'ouvrages de
Rossini — sans parler du *Stabat*, de la *Messe
Solennelle* et de l'*Hymne à Napoléon III* accom-
pagné à coups de canon. Eh bien, je dois déclarer
que, pour le critique aussi éloigné d'un dénigre-
ment systématique que d'un enthousiasme aveugle,
tout Rossini se résume à présent dans ces deux
créations : *il Barbiere di Siviglia* et *Guillaume
Tell*.

Il se trouve assurément des pages d'une ins-
piration puissante, — une fois le style admis, —
dans *Moïse* et *Sémiramis*; mais que ces passages
isolés comptent peu auprès d'une œuvre aussi
sublime et d'inspiration et d'orchestration que
l'est *Guillaume Tell* dans une notable partie ! Et
s'il y a de la verve et du brio bouffe en plus d'un
morceau demeuré célèbre de *l'Italiana in Algeri*
et de *Cenerentola*, ces fragments, si brillants au
milieu de partitions de second ordre, pâlissent
auprès de cet étincelant *Barbier* qui, d'un bout
à l'autre, est une merveille de gaieté et de belle

humeur. Mais il n'a pas coûté plus de peine à Rossini, diront ceux qui veulent tout admirer de lui, que *l'Italienne* ou *Cenerentola*; vous ne devez pas penser qu'il ait écrit cette partition avec plus de sérieux ou de convicton qu'une autre et, dès lors, vous auriez tort de la mettre au-dessus de *Cenerentola* ou de *l'Italienne*. Il est exact que Rossini n'a pas apporté plus de soin à composer *il Barbiere* que tout autre opéra-bouffe; mais son génie, soit qu'il fût plus éveillé ce jour-là, soit qu'il fût plus excité par la mordante comédie de Beaumarchais, a atteint là au suprême degré du comique et de la verve bouffonne — et cela presque sans défaillance d'un bout à l'autre de l'opéra. C'est donc son chef-d'œuvre en fait de musique légère, — qu'il ait eu ou non conscience de l'écrire, — et voilà, du coup, toutes ses partitions de même caractère éclipsées : on ne les joue plus nulle part et *le Barbier* se joue dans le monde entier.

Ils sont d'ailleurs très amusants à écouter, les derniers zélateurs de Rossini, ceux qui prétendent qu'il est égal à lui-même en toutes ses œuvres, et qui ne tombent, au surplus, dans cette plaisante exagération que parce qu'ils s'appuient sur cet Italien, comme ils le feraient avec Verdi ou Mascagni, pour s'élever contre les tendances symphoniques de la musique actuelle et les productions parfois si travaillées, mais si peu géniales, de l'école française en général. Il ne faut pas, disent-ils, distinguer entre les opéras sérieux ou les opéras-bouffes de Rossini; tous se valent

et sont d'ordre égal parce que le maître italien les a tous traités de même façon, laissant couler son inspiration débordante sur les sujets les plus divers et sans plus s'inquiéter d'approprier les mélodies qui jaillissaient sous sa plume aux sujets qu'il mettait en musique ; intervertissez ses partitions, mettez, à de très rares pages près, les airs d'*Otello* sous le texte de *Cenerentola*, ceux de *l'Italiana* sous celui de *Semiramide*, et les œuvres seront également parfaites, car Rossini ne s'est jamais soucié de chercher l'expression juste : il écrit, d'inspiration, de la musique pure, caressante par le charme de l'idée, étincelante par les fusées vocales, et quant à la trame du scénario qu'il adopte, pathétique ou gaie, lugubre ou plaisante, il ne lui en chaut d'aucune façon.

Le plus triste est que ces belles raisons, ainsi déduites par nos gens pour exalter Rossini, ne sont pas dépourvues de fondement, mais elles n'aboutissent qu'à le déprécier et à le ranger parmi les simples amuseurs de l'oreille, au moins pour toutes ses partitions italiennes. Ces prétendus éloges constituent la plus grave critique qu'on puisse formuler contre l'œuvre entier de Rossini, et il est malheureusement vrai que sa musique roucoulante et gazouillante lui paraissait également propre à traduire la douce résignation de Cendrillon, les fureurs jalouses d'Othello ou la verve ironique de Figaro. Ses fameuses ouvertures, toutes conçues sur le même plan, peuvent servir de préfaces aux pièces les plus différentes sans qu'il en résulte aucun dé-

saccord : l'ouverture de *Sémiramis* irait tout aussi bien en tête de *Cenerentola* et celle d'*il Turco in Italia* en tête d'*Otello* ; l'ouverture universellement applaudie d'*il Barbiere* figura d'abord en tête d'*Aureliano in Palmira*, puis elle servit pour une *Elisabetta* qui n'avait rien de badin, et Rossini, si *le Barbier* n'avait pas eu de succès, l'aurait peut-être utilisée une quatrième fois, pour *Otello* ou *Semiramide*. Toutes ses ouvertures sont également vives, légères, pétillantes et c'est par une sorte de tradition que nous attachons même à la belle phrase des quatre cors qui sert de début à l'ouverture de *Sémiramis*, un caractère dramatique et solennel que l'auteur ne devait pas lui attribuer. Il a écrit cela par caprice et mis par hasard ce morceau-là plutôt qu'un autre en tête de *Sémiramis* : supposer un instant le contraire et qu'il a voulu nous causer une courte impression de grandeur, serait lui faire injure, au gré des rossinistes échauffés.

Tout cela revient à dire que la musique de Rossini, si abondante en jolies idées mélodiques, d'une orchestration si brillante et si mousseuse, avec ses roulades interminables aux voix et ses traits pétillants aux instruments, s'adaptait merveilleusement aux sujets bouffes et comiques, et ne s'accordait nullement avec les drames ou les tragédies. Certes, c'est un style conventionnel aussi bien dans le genre bouffon que dans le genre dramatique, et ces enfilades de notes et de syllabes débitées à toute vapeur sur un accompagnement brillant et léger n'ont pas la justesse

d'expression, dans le sentiment comme dans le comique, que comportait la musique de Grétry et des musiciens de son école, avant tout préoccupés de traduire exactement la parole et le sens triste ou gai qu'elle devait avoir. Il est incontestable, par exemple, que le célèbre duo : *Non, je n'ai pas la soixantaine !* de la *Fausse Magie* est d'une diction beaucoup plus juste et d'un effet comique autrement fin que le fameux trio de de *l'Italienne à Alger : Papataci* ; mais enfin ce genre tout conventionnel et d'un brio irrésistible, avec ses fulgurants crescendos, ses bourrasques de paroles sonores, s'adapte on ne peut mieux à l'exubérante bouffonnerie italienne... Et voilà pourquoi *le Barbier de Séville* nous enchante encore et nous ravit, tandis qu'*Otello* nous fait sourire et bâiller, car ce *Barbier de Séville* est vraiment d'une alacrité musicale extraordinaire ; il y règne une gaieté juvénile irrésistible et la richesse de l'orchestre est aussi surprenante que la verdeur de l'inspiration sous la plume d'un gamin de vingt-quatre ans.

Savez-vous, à propos du *Barbier*, ce qu'en pensait, à l'origine, en 1819, quand il parut à Paris, le critique du *Censeur européen*, qui n'était autre que le jeune historien Augustin Thierry ? « Rossini, dit-il, n'a rien ajouté au progrès musical. Le chant et l'harmonie y sont prodigués par lui au hasard et sans discernement, de manière à flatter l'oreille, mais de manière aussi que, quand l'oreille est flattée, il faut que l'esprit s'absente pour que le déplaisir moral ne détruise

Pregiatiss.mo Sig. Conte

Ebbi l'onore di venire da Lei questa mane a presentarle il Sig. Masi editore Italiano in nome del Sig.r C. Larochefoucauld; egli ha un' opera sul Egitto moderno che ha presentata al Rè, e desidera che V. S. La osservi onde farne il rapporto al Sig.r Visconte; questo Sig. Masi Porgitore della presente desidera che il ministero sottoscriva per un numero di esemplari, e non dubito che V. S. dopo avere esaminata la dett'opera vorrà essere favorevole a questo mio compatriota, e prima della Partenza del S.r Visconte; perdoni se La importuno con questa mia ma conoscendo il di Lei buon cuore non ho calcolato che il piacere di giovare all'amico, e dirmi suo

De.v.o Serv.re
G. Rossini

pas la jouissance physique... Rossini ne prétend pas émouvoir par son génie... Il ignore complètement le grand secret de l'art d'intéresser par les impressions fugitives de l'oreille. Il ne fait aucun cas de la passion principale. Des scènes d'imbroglio, de surprise, de confusion, de fracas, voilà ce qui a paru digne de sa verve. Il ne s'est pas inquiété de faire sentir que Rosina et son amant s'aiment. » Augustin Thierry faisait là d'ailleurs une objection qu'on a souvent répétée, et très justement, mais, dans son parti pris, il refusait tout au jeune compositeur. Les rôles de Figaro et de Bartholo lui paraissent ampoulés et grotesques; l'air de la Calomnie est une « longue charge, lourde et guindée, de peu d'effet parce qu'on y voit trop la prétention d'en faire »; enfin « tout l'ouvrage a peu d'intérêt; la hardiesse des modulations bizarres, la singularité originale des mouvements d'orchestre peuvent divertir à la longue, mais rien de tout cela n'attache, etc., etc. »

Remarquez que ces critiques, formulées par un simple mélomane auquel incombait la tâche de juger une œuvre nouvelle assez embarrassante, étaient celles que portaient contre la musique éblouissante de Rossini la plupart des maîtres de l'école française, attachés aux lois de l'expression dramatique et soucieux avant tout d'accorder la musique avec le sens des paroles et le jeu des acteurs. Berton, l'auteur de *Montano et Stéphanie*, a assumé, aux yeux de la postérité qui simplifie tout, la responsabilité et le ridicule — puisqu'en somme il fut vaincu — de la campagne

entreprise et menée avec aigreur, à Paris, contre l'envahissement de la musique rossinienne, avant même que n'arrivât Rossini; mais il n'était pas seul à blâmer, à redouter celui qui bouleversait d'un seul coup toute la musique dramatique. Il avait derrière lui presque tout le personnel enseignant du Conservatoire et c'était bien naturel : tous ces compositeurs, pénétrés d'idées totalement différentes sur le but et le sens de la musique théâtrale, ayant grand souci de la déclamation expressive et cherchant à bien approprier leurs idées musicales au drame ou à la comédie imaginés par leurs collaborateurs, étaient tout déroutés par les airs aussi brillants qu'inexpressifs de Rossini et ne pouvaient que souhaiter, toute jalousie involontaire à part, le brusque échec de ce brillant vainqueur. Berton, plus audacieux ou plus grincheux, alla de l'avant; mais combien d'autres, et des plus illustres, de ceux mêmes qui, plus tard, firent fête à Rossini, devaient soutenir Berton de leurs vœux timides et brûlaient de le voir enrayer, si faire se pouvait, ce triomphe universel!

Mais le nouveau venu, dans son genre, avait une nature tellement entraînante, un génie tellement exubérant qu'en France, aussi bien que par toute l'Europe, il renversa tous les obstacles et balaya tous les opposants en un clin d'œil. Tout le beau monde était pour lui contre les représentants de la musique applaudie pendant la Révolution ou sous l'Empire et, parmi les musiciens mêmes, tous ceux qui n'avaient pas acquis toute

la force de leur talent subirent manifestement son influence. Il n'est pas jusqu'à Boieldieu auquel l'audition des opéras italiens de Rossini n'ait ouvert un champ plus vaste et *la Dame blanche*, si française encore en quelques-unes de ses parties, comme le charmant duo de la Peur, décèle, aussi bien par le développement des chœurs que par la plénitude de l'instrumentation ou la puissance relative des ensembles, l'indiscutable influence de Rossini. Mais ce furent surtout Herold et Auber, puis tous ceux qui procèdent d'eux : Adam, Massé, Clapisson, Grisar, Thomas même en ses premiers ouvrages, qui ont fait prévaloir pendant si longtemps les formules rossiniennes dans la musique française, avec ses crescendos uniformes et ses dessins d'orchestre au-dessus desquels court un *parlante* à l'italienne, et ses grands airs à deux mouvements, avec vocalises, pour la première chanteuse. Et Meyerbeer aussi, à qui son camarade Weber avait amèrement reproché ses défaillances en face de la musique italienne, ensuite Halévy, tous les fournisseurs enfin de nos grands théâtres lyriques eurent leur crise rossinienne, et n'en sortirent — quand ils purent en guérir — qu'au bout d'un temps plus ou moins long.

Mais le parti opposé à Rossini, tout écrasé qu'il parût être et pour toujours par ce succès universel, ne désarma pas en face du nouveau venu et Berlioz en France, comme Weber en Allemagne, eut, surtout dans les commencements, une haine féroce contre l'auteur d'*il Barbiere*,

une haine qui se traduisit par les exclamations les plus violentes et les souhaits les plus cruels : « Si j'avais pu mettre un baril de poudre sous la salle Louvois et la faire sauter, avec tous les gens qu'elle renfermait, tandis qu'on y chantait *il Barbiere* ou *la Gazza*, certes, je n'y aurais pas manqué », criait Berlioz. Et avec quelle indignation n'avait-il pas refusé d'être présenté à cet Italien de malheur, à ce Figaro qui lui était odieux pour toutes les plaisanteries qu'il avait lancées contre Weber au foyer du Théâtre allemand et qu'on se répétait entre musiciens; combien il aurait souhaité d'être là présent, pour lui servir ses vérités en face, lorsque ce pitre italien avait dit que *le Freischütz* lui donnait la colique ! Et finalement, ce très petit groupe d'artistes opposés pour quelque raison que ce fût, par rivalité de métier comme Berton ou conviction de néophyte comme Berlioz, au triomphateur venu d'Italie ne fut pas tellement vaincu qu'il en eut l'air, car Rossini semble avoir reconnu la justesse de leurs critiques et quelque peu profité des sévères observations formulées sur sa musique, quand il écrivit chez nous et pour nous son ouvrage capital : *Guillaume Tell*.

Ceux qui ne veulent voir dans Rossini qu'un compositeur purement italien et qui nient à la France toute importance musicale affirment bien — et c'est, ma foi, fort plaisant — que *Guillaume Tell* est de style italien dans toute la force du terme et que Rossini n'a subi en rien, pour écrire son dernier opéra, l'influence de la scène fran-

çaise et des idées qui prévalaient chez nous pour la composition dramatique. Je ne transcris ici ce curieux paradoxe que pour vous faire rire, et l'idée d'affirmer que *Guillaume Tell* ne diffère en rien des précédentes productions de Rossini est, vous l'avouerez, une des choses les plus divertissantes qu'on puisse imaginer. Et c'est, du reste, absolument contraire aux faits historiques. On sait pertinemment que, quand Rossini fut engagé par le gouvernement de la Restauration pour travailler en vue de notre Opéra, il ne voulut pas tout d'abord composer une partition nouvelle. Il prétendait juger auparavant de l'opinion et du goût du public français en lui soumettant deux de ses opéras italiens qu'il aurait déjà légèrement retouchés dans le sens de nos exigences dramatiques, et c'est ainsi qu'il nous offrit *le Siège de Corinthe*, ensuite *Moïse*, et put se rendre compte à loisir de ce qu'il devait créer pour la scène française avant de s'attaquer lui-même à *Guillaume Tell*.

Il serait absurde, évidemment, de soutenir que Rossini a entièrement dépouillé le vieil homme en entreprenant *Guillaume Tell*. On y retrouve beaucoup d'airs et de morceaux qu'il n'aurait pas conçus d'autre sorte avant d'avoir tâté de la scène française, et toute la partie amoureuse, en particulier le rôle entier de Mathilde, et l'appel aux armes d'Arnold, et plusieurs marches et récits du troisième acte n'auraient pas été écrits différemment pour les amateurs d'Italie; on retrouve aussi dans les magnifiques chœurs du

premier acte et dans le finale du dernier l'ampleur d'inspiration, la richesse d'instrumentation qui brillent déjà dans les larges ensembles de *Moïse;* enfin l'allegro final du premier acte avec sa strette deux fois identique à elle-même est du plus ancien Rossini qu'on connaisse. Mais quel souffle et quelle grandeur dans toute la partie patriotique, dans le trio d'abord, si pathétique en certains endroits, puis dans les chœurs qui signalent l'arrivée successive des trois cantons et dans leur serment solennel ; quelle énergie et quelle surprise pour les oreilles qui s'attendaient aux redondances italiennes, dans cette conclusion si brève et si pathétique, dans ce cri s'échappant de toutes les poitrines : *Aux armes !*

Ce tableau de la réunion du Grütli n'est pas seulement ce que le génie de Rossini a créé de plus grandiose ; c'est peut-être aussi la page la plus inspirée à proprement parler que l'Opéra français ait produite au commencement de ce siècle. Il est bien évident que l'Évocation et le réveil des nonnes dans *Robert*, que la Bénédiction des poignards, des *Huguenots*, que la scène de la Cathédrale, dans *le Prophète*, sont, dans leur genre, des créations magnifiques ; mais la complication des moyens et le travail si habile du compositeur y sont plus appréciables que dans *Guillaume Tell* où ces répliques si vigoureuses et ces chœurs superbes se succèdent avec une abondance et une facilité extrordinaires. C'est la plus merveilleuse expansion du pur génie musical qui se puisse voir, soutenue par un orchestre admi-

rable et dont les riches sonorités se déploient aussi franchement sous la main de l'auteur que les motifs inspirés jaillissent de son imagination.

Que si l'on voulait trouver encore dans *Guillaume Tell* des pages que Rossini n'aurait pas écrites avant d'avoir frayé avec les maîtres de la scène française, il serait facile de citer toute l'introduction du premier acte où la douloureuse phrase de Guillaume : *Il chante en son ivresse*, forme contraste et se marie avec la barcarolle du pêcheur et le joyeux salut matinal des bergers; il faudrait aussi se reporter au troisième acte, à cette émouvante scène de la Pomme où la dureté de Gessler se heurte à la fierté de Guillaume, où la célèbre romance : *Sois immobile*, traduit en quelques mesures avec une intensité extraordinaire toute l'émotion poignante des adieux de Guillaume à son fils. Et point de vocalises, ici, s'il vous plaît, ni de roulades. Vous voyez bien que Rossini s'était modifié, si peu que ce fût, depuis qu'il faisait roucouler à bouche que veux-tu Moïse et Pharaon. Bien plus, dans *le Comte Ory*, qui nous parut insipide il y a douze ans et qui n'est, vous le savez, qu'une adaptation d'un à-propos italien écrit pour le sacre de Charles X : *il Viaggio a Reims*, il n'y a plus à présent qu'un morceau qui nous paraisse excellent, qu'un épisode tout plein de vie et de gaieté, sans la moindre roulade, et ce long tableau de buverie interrompu par la prière des fausses pèlerines ne figurait justement pas dans *il Viaggio a Reims :* il fut écrit

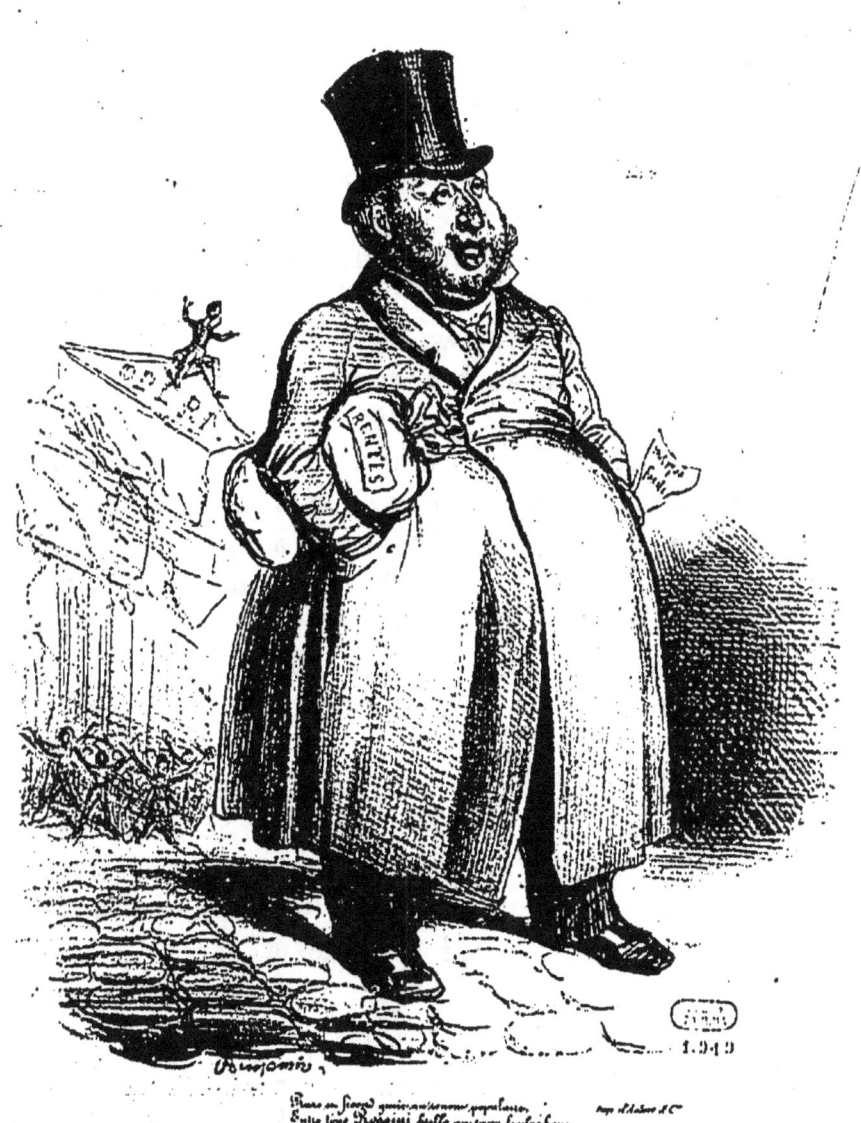

ROSSINI.

Caricature de Benjamin.

spécialement pour *le Comte Ory*. Allez donc dire après cela que Rossini n'avait rien appris des maîtres qu'il venait éclipser et supplanter chez nous.

Et d'ailleurs, jusqu'au dernier moment, même alors qu'il affectait de se désintéresser des choses de la musique, en attendant que les Juifs eussent fini leur sabbat, comme il avait dit en visant Meyerbeer et Halévy, il ne restait pas étranger, le fin matois, au mouvement de l'art musical qu'il raillait pour la galerie, et, si l'on veut en avoir la preuve, il suffit de comparer sa *Petite Messe solennelle*, éclose en 1865, au *Stabat mater*, antérieur de vingt-cinq ans, pour découvrir un changement très appréciable. Il serait téméraire, à coup sûr, de prétendre établir que Rossini ait jamais imaginé de traiter un texte liturgique quelconque autrement qu'en style d'opéra et qu'il ait, sur le tard, prétendu faire de la véritable musique religieuse; mais, sans aller aussi loin, il saute aux yeux que le *Stabat* est écrit tout entier dans ce style éblouissant et fleuri où les voix semblent avant tout vouloir réjouir l'auditoire, en dépit du texte sacré qu'elles devraient traduire. Il appert, au contraire, que s'il y a encore dans la *Messe* de nombreux passages où règnent les vocalises et fioritures chères à Rossini, il s'y rencontre en revanche quelques inspirations d'une émotion poignante à force de simplicité, comme le *Crucifixus*, et certains chœurs où la largeur de l'idée et la beauté du style atteignent au plus haut degré d'expression :

feuilletez seulement le *Kyrie* si vous avez le moindre doute à cet égard.

Rossini, ne vous en déplaise, est donc un génie musical de premier ordre sous le rapport de l'inspiration mélodique et de la richesse naturelle de l'instrumentation, car il tira tout de lui-même avant que d'avoir eu le temps de se reposer et de réfléchir un peu sur ce qu'il devait écrire. Mais tant qu'il produisit à la hâte, pour le plus grand profit des directeurs qui avaient affermé son talent et dont le plus célèbre est l'*impresario* Barbaja, il put obtenir les succès les plus retentissants par toute l'Europe ; il ne put pas créer des œuvres qui fussent en état de braver les atteintes du temps parce qu'il ne travaillait que pour gagner de l'argent, à la vapeur, en ne s'inspirant que de lui-même. Et cependant ses opéras, conçus et écrits dans un style qui devait si rapidement vieillir en raison des ornements qui le surchargent, renfermaient des inspirations de premier ordre et des trouvailles de génie. Aussi, lorsqu'il put mettre, en quelque sorte, un peu d'ordre dans ses idées et contrôler sa musique, en la comparant à celle qu'on goûtait avant sa venue en France et qui avait bien quelque valeur — n'oublions pas Méhul — il lui fut donné d'améliorer d'abord certains de ses opéras éclos en Italie et d'écrire ensuite une des plus puissantes créations de la musique dramatique de ce siècle... Après quoi, il rentra dans la retraite et garda le silence avec obstination.

Rossini, on l'a répété bien souvent, avait cou-

tume de dire : « Il restera de moi le troisième acte d'*Otello*, le deuxième de *Guillaume Tell* et tout *le Barbier* peut-être. » Il ne se jugeait pas trop mal, encore que cette modestie affectée fût pure comédie et qu'il comptât certainement sur le succès d'autres de ses partitions pour aller à la postérité; mais n'était-il pas trop réservé en ce qui concernait *Guillaume Tell*? Il fut une époque, on le sait, où ce chef-d'œuvre était constamment mutilé sur notre première scène lyrique, où le second acte se jouait seul au lever du rideau pour précéder un ballet d'importance, et l'on connaît cette spirituelle réplique de Rossini : « Eh bien, maître, lui disait un directeur de l'Opéra, ne viendrez-vous pas ce soir au théâtre? on y joue le second acte de *Guillaume Tell*. — Tout entier? » repartit l'auteur en souriant avec malice. Et n'est-il pas pitoyable de penser que si depuis le 3 août 1829 *Guillaume Tell* a figuré tous les ans sur l'affiche de l'Opéra, — sauf en 1849, — et n'a pas obtenu moins de sept cent quatre-vingt-une représentations jusqu'à la fin de février 1892, il faut comprendre dans ce chiffre un grand nombre d'exécutions incomplètes où l'on chantait seulement tantôt un seul acte, tantôt les trois premiers avec le tableau initial du quatrième. Le *Guillaume Tell* absolument complet n'a pas dû se jouer plus de quatre cents fois et c'est seulement depuis la reprise solennelle effectuée en 1867 par Émile Perrin qu'il est enfin classé comme un chef-d'œuvre qu'on peut bien délaisser, mais non morceler.

Qu'est-ce que devait bien penser de Rossini l'artiste qui a créé le drame lyrique en face du grand opéra français, qui a bouleversé l'art musical au théâtre et occupé en cette fin de siècle une situation comparable à celle que Rossini avait conquise au milieu de la Restauration? L'auteur de *Guillaume Tell*, pour Richard Wagner, était le compositeur le plus voluptueusement doué qui se pût voir, mais cela le gênait de ne savoir dans quelle catégorie le classer, non pas parmi les bons, parmi les médiocres encore moins; et comme il ne pouvait pas le mettre en ligne avec les génies de la musique allemande, il en était réduit à voir là un phénomène très difficile à s'expliquer — et ne l'expliquait pas. Il avait, d'ailleurs, été très séduit par le bagout de Rossini qu'il jugeait très naïvement « le premier homme vraiment grand et digne de vénération qu'il eût rencontré à Paris, dans le monde musical ». Tout cela parce que le maestro lui avait dit dans le tuyau de l'oreille, avec une mine contrite, qu'il aurait dû, lui Rossini, naître en Allemagne et qu'alors sa destinée aurait été accomplie : « J'avais de la facilité et j'aurais pu arriver à quelque chose. » Et Rossini, le voyant accepter cette énorme bourde argent comptant, développait, amplifiait cette idée avec une verve intarissable, sans que son interlocuteur soupçonnât la farce une seule minute... Aussi quand Rossini mourut, Wagner prit aussitôt la plume afin de raconter ce qu'il se rappelait sur ce « musicien bien doué, de mérite et de valeur, que le public de son époque et le milieu où il vécut avaient

empêché de s'élever au-dessus de son temps et, par là, de participer à la grandeur des véritables héros de l'art ». Il y avait, disait-il, des morceaux ravissants dans *Guillaume Tell*, des morceaux tels qu'ils faisaient passer sur un poème odieusement parodié d'après Schiller — et l'éloge, à tout prendre, est assez gros sous la plume d'un Allemand.

Rossini, dirai-je à mon tour pour finir, Rossini, avec les plus riches dons qu'un artiste pût tenir du ciel, n'a pas eu d'idéal réfléchi ni d'élévation de pensée; il semble ne s'être jamais préoccupé que du succès pécuniaire, n'avoir écrit de la musique, avec la plus grande facilité du monde, que pour gagner de quoi se procurer toutes les jouissances de la vie. A dix-huit ans, ce grand beau garçon était déjà l'enfant gâté de la fortune et des femmes; il préludait à toute une existence de victoires et de joies continuelles ; paresseux dans l'âme, il ne travaillait qu'à la dernière minute et quand il lui fallait absolument gagner de quoi vivre; alors, par exemple, il abattait son ouvrage avec une vitesse merveilleuse et jamais aucun compositeur, même Mozart, n'eut l'inspiration plus facile et la production plus rapide. Une fois qu'il eut sa vie et sa fortune assurées, il ne pensa plus à rien créer d'important dans son art et affecta de s'en désintéresser complètement pour ne plus s'occuper que de cuisine et faire des mots plus ou moins spirituels que ses visiteurs habituels colportaient dans le monde. Avec beaucoup de malice et de fausse

bonhomie, il lançait des traits perfides sur le tiers et le quart ou d'inoffensives plaisanteries sur lui-même et, déjà mort pour son art depuis trente-neuf ans, mourut en 1868, sans laisser, malgré le grand nombre de ses opéras, beaucoup d'œuvres durables après lui. Et dire qu'il avait dans sa triomphante carrière éclipsé le renom de Weber, excité la jalousie de Beethoven qu'il battait en brèche à Vienne même ! Aujourd'hui, lequel croyez-vous qui soit le plus grand pour nous et la postérité, de Rossini ou de Beethoven ?

# LA CRITIQUE ET BERLIOZ

Août 1893.

Il est généralement connu que Berlioz, toute sa vie, eut beaucoup à souffrir des attaques de la presse, ou pour être plus exact, non pas de la presse en général, mais de certains journalistes et de certaines feuilles qui ne désarmèrent jamais. Cependant on reste habituellement dans le vague, on se contente d'une affirmation sur ce sujet, et les écrivains mêmes qui ont composé les ouvrages les plus étendus sur Berlioz, entraînés par les innombrables détails qu'une existence si agitée comporte, ont dû — j'en sais quelque chose — se contenter de citer de très courts extraits pour confirmer leur dire : il serait bon cependant d'en connaître un peu plus. Entre tous les détracteurs de Berlioz, Scudo et Jouvin ont dû à leur notoriété, à leur acharnement et aussi à cette particularité qu'ils furent les derniers à lutter contre Berlioz, de voir leurs articles moins oubliés, moins enterrés que d'autres ; mais ils ne sont pas les seuls, parmi les ennemis de Berlioz, qui mériteraient de voir leurs sots et vaniteux arrêts passer à la postérité, pour la distraire, en face des chefs-d'œuvre triomphants du grand musicien.

Je vais donc, si vous le permettez, vous offrir quelques autres spécimens des articles que la

presse a consacrés à Berlioz aux différentes époques de sa vie et, comme il ne faut pas s'en tenir à la note défavorable, je commencerai par divers écrits qui durent faire un sensible plaisir au jeune compositeur. Il s'agit des jugements portés sur le grand concert que Berlioz donna dans la salle du Conservatoire, à la Toussaint de 1829, et dans lequel il fit exécuter de nouveau ses ouvertures des *Francs-Juges*, de *Waverley*, et donna place à deux nouveautés : son sextuor de Sylphes, pour le *Faust* de Gœthe, et sa scène du *Jugement dernier* (le *Resurrexit* de sa messe antérieure). Ovation dans la salle au milieu du concert, ovation dans la rue à la sortie, ovation le soir à l'Opéra, quand les musiciens l'aperçurent ; bref, succès complet, « volcanique », écrit-il ; articles aux *Débats*, au *Correspondant*, au *Figaro*, mais articles trop courts au gré de l'auteur qui s'écrie : « Ces animaux ne savent parler que quand il n'y a rien à dire ».

L'article de Castil-Blaze, aux *Débats*, n'était, il est vrai, qu'une série de doléances sur le triste sort des jeunes musiciens français qui ne savaient ni où ni comment se faire entendre, avec hommage à Berlioz pour la persévérance et l'habileté dont il avait fait preuve, sans nul éloge pour ses morceaux ; mais l'article du *Figaro*, que Berlioz trouvait si court, occupe une colonne entière où il n'est question que de lui, de son talent précoce malgré son dédain trop marqué pour la mélodie, de son génie incontestable, encore que sa manière soit incorrecte, et sa volonté de fer. Diable, il

était difficile s'il n'était pas content d'un article où l'on rappelait sa constance héroïque devant les sévérités de l'Institut et les refus des directeurs, sa persistance louable à ne pas faire comme tous les compositeurs jeunes ou vieux qui copiaient platement Rossini, sa volonté très arrêtée de demeurer lui-même et de résister aussi bien à l'engouement pour les fioritures, qu'aux conseils desséchants des contrapuntistes français; où l'on proclamait enfin sa parenté avec Beethoven, établie à tous les yeux par son *Resurrexit* et son ouverture des *Francs-Juges*, œuvre d'un homme de génie ou peu s'en faut.

Au *Correspondant* même, où Berlioz écrivait d'habitude, on n'en dit pas davantage. Et, cependant, ce fut d'Ortigue qui fit l'article : il commençait ainsi sa tâche de suppléant qu'il remplit tout le long de la vie de Berlioz et qui finit par lui faire attribuer le feuilleton musical des *Débats*. Avec quelle chaleur il loue, avec quel soin minutieux il étudie l'ouverture de *Waverley!* Mais il place encore au-dessus celle des *Francs-Juges*, pour la hardiesse de la conception et quoiqu'elle lui paraisse entachée de bizarrerie ; il estime qu'on retrouve également, dans les morceaux pour voix et orchestre, « la même connaissance des ressources de l'harmonie et celle des rapports du chant vocal et de l'instrumentation »; enfin, pour ce critique ami, le *Concert de Sylphes* n'a pas été moins applaudi que le *Resurrexit* et que les deux ouvertures : succès égal pour tous ces morceaux. N'était-ce pas pousser l'éloge un peu

loin, puisque Berlioz lui-même a dû convenir
que le *Concert de Sylphes* avait lassé l'auditoire
et fait tache au milieu du succès général ?

Fétis, aussi, continuait à défendre Berlioz,
mais avec plus de réserve qu'après son premier
concert. Il insistait beaucoup sur l'absence totale
de mélodie qui l'avait frappé dans l'ouverture de
*Waverley*, dans le *Concert de Sylphes*, sur son
manque de style et ses gaucheries d'harmonie,
sur sa maladresse à écrire pour les voix, sur sa
tendance au bruit, sur la rage de bizarreries qui
le tourmentait et lui valait les applaudissements
fanatiques d'une jeunesse ardente, avide de nou-
veautés bonnes ou mauvaises ; mais enfin il écri-
vait encore : « Vraiment, le *diable au corps* est
on ne peut mieux dit à propos d'un compositeur
comme M. Berlioz ! Quelle musique fantastique !
Quels accents de l'autre monde ! En écrivant
ceci, j'en crois à peine mes souvenirs. Jamais
l'originalité, jamais la bizarrerie n'eurent une
allure plus décidée, plus vagabonde. Des effets
variés de mille manières, tantôt heureux, tantôt
repoussants, mais presque toujours neufs et trou-
vés, voilà ce qui remplit d'un bout à l'autre, et
l'ouverture de *Waverley*, et celle des *Francs-
Juges*, et le *Concert de Sylphes*, et le *Resurrexit*,
qui ont ébranlé le cerveau de tous les auditeurs
de ce concert étrange. De plan, je ne puis dire
qu'il y en ait dans tout cela, car je n'ai pas eu la
sagacité d'en découvrir ; mais je n'y comptais
guère. Un homme de vingt ans, quand il a la
fièvre, n'a point de plan dans ce qu'il fait. Il va,

Mercredi 16 Janvier

Mon cher Jannin

Je vous prie d'accueillir M. Mialle qui vous remettra cette lettre et de faire pour lui tout ce que vous pourrez. Il vous expliquera le but et la nature de ses travaux dont l'analyse rentre, je crois, dans les attributions de M. Philarète Chasles; mais vous pourrez en tout cas lui donner un bon coup de main.

Adieu mille amitiés

Je suis bien triste aujourd'hui, je viens de perdre mon frère, un pauvre garçon de 19 ans que j'aimais.
            adieu encor.    H. Berlioz

vient, se meut par instinct, tombe et se relève sans en avoir eu le dessein, sans y avoir songé. C'est ce qui arrive à M. Berlioz dans toute sa musique. C'est la fièvre qui le domine ; mais cette fièvre n'est point celle d'un homme ordinaire. »

Le désaccord allait s'accentuer vite entre Fétis et Berlioz et la déclaration de guerre eut lieu dans le concert du 9 décembre 1832, au Conservatoire, où Berlioz toucha définitivement le cœur de miss Smithson. Il fit exécuter, ce jour-là, la *Symphonie fantastique* avec l'appendice dramatico-lyrique : *Lelio*, qu'il venait de combiner et dans lequel il vengeait Beethoven des corrections de Fétis. C'est Bocage qui, figurant Lelio, lança cette violente tirade contre le coupable, assis au balcon, et qui ne broncha pas plus qu'un terme. Et l'article que Fétis consacra à ce concert est vraiment d'une habileté extraordinaire, en ce sens que l'écrivain ne se met pas en désaccord avec lui-même, ayant auparavant loué la *Symphonie fantastique*, et que, sans hostilité trop apparente, il résume et condense toutes les critiques qu'on pouvait formuler contre la musique et le système de Berlioz. Cette étude renferme ainsi, très adroitement groupés, tous les arguments, dont quelques-uns assez spécieux, qu'on pouvait présenter au public pour discréditer l'auteur de la *Fantastique;* en les reprenant, en les aiguisant, les ennemis du maître arrivèrent à se forger des armes bien trempées et dont ils purent faire usage pendant trente, quarante, cinquante

ans, sans les émousser. Ce sont eux qui ont harcelé Berlioz, qui l'ont criblé de blessures cuisantes; c'est Fétis qui les avait armés.

Bien loin de méconnaître ses premières sympathies à l'égard du jeune compositeur, Fétis s'en fait gloire au contraire; il se vante — à bon droit — d'avoir compris un des premiers que cet artiste avait une rare intelligence musicale et d'avoir protesté contre les dédains que tant de gens montraient à son égard. Cependant, dit-il, il avait signalé dès lors ses défauts de facture, ses harmonies mal attachées, et surtout l'absence de mélodie qui semble être le caractère distinctif de sa musique, en observant toutefois qu'il convenait de donner du temps au novateur pour qu'il parvînt à voir clair dans son propre esprit, à savoir exactement ce qu'il voulait faire. Mais les années sont passées, les qualités ne sont pas devenues plus grandes, et les défauts ne se sont nullement atténués. Au contraire, le jeune homme, exalté par ses amis, par des gens férus de cette idée qu'on naît artiste et que l'art ne s'apprend pas, montre le plus grand mépris pour les règles et pour ce qu'on nomme la *science* en musique; mais est-il bien venu à tellement mépriser ce qu'il ignore, et croit-il qu'il suffira de méconnaître les traditions d'un art pour trouver des chants plus suaves, des accents plus passionnés, des harmonies plus neuves et plus piquantes, des rhythmes mieux cadencés, etc.? Ses essais infructueux prouvent le contraire; sa mélodie, si toutefois on peut employer ce mot trop flatteur, est

gauche, mal bâtie et conclut mal; son harmonie est incorrecte, avec des accords qui ne se lient pas, et cependant dépourvue de nouveauté, commune quand elle n'est pas monstrueuse, etc. Bref, Berlioz, doué d'une présomption peu commune, s'est promis de continuer l'œuvre des plus grands musiciens avant même d'avoir acquis les premières notions de musique, et, comme il avait dépassé l'âge où ces choses s'apprennent aisément, il est demeuré à l'état de phénomène : artiste ayant entrevu des nouveautés qu'il est hors d'état de réaliser, esprit inventeur dont les conceptions avortent, homme, enfin, dont l'impuissance trahit les dessins et la folle ambition.

Selon Fétis, Berlioz n'est donc pas musicien, au sens large du mot, et ne saurait plus le devenir; il possède, à tout prendre, un instinct naturel des effets d'instrumentation qu'il conçoit presque toujours comme la réalisation de bruits physiques et matériels, tels que l'orage, le vent dans le feuillage, le zéphir caressant les cordes d'une harpe, le grondement de la foule, et pour les produire, il a besoin tantôt de six ou huit parties de violon différentes, tantôt de plusieurs timbales, de harpes, du secours des voix jointes aux instruments, etc. Tout cela, soyons juste, il le groupe parfois avec assez de bonheur et de pittoresque; mais il prétend être un musicien dramatique et n'est apte qu'à imiter les bruits extérieurs, bien loin de savoir traduire et provoquer les grands mouvements de l'âme : en ce qui regarde spécialement son dernier ouvrage, la

mélodie dominante qui parcourt toute la symphonie et qui devrait être d'un caractère exquis, son idée fixe, personnification de la femme adorée, est tellement misérable, qu'elle suffit à faire juger ce présomptueux novateur, musicien sans inspiration, tout au plus bon à combiner de piquants effets de sonorité. D'ailleurs, Fétis ne dit pas un traître mot de *Lelio*, qu'il semble considérer comme non avenu ; il parle rapidement, mais favorablement, de la *Marche au supplice* et du *Bal*, qu'il avait déjà loués deux ans plus tôt et termine ainsi : « Un programme en prose pompeuse précède chacun des derniers morceaux qui ont été entendus dans le dernier concert de M. Berlioz. Il y est dit que Beethoven, nouveau Cortez, a découvert des pays inconnus dans le domaine de la musique et que cet art attend un Pizarre. J'ai cru comprendre que l'artiste espère remplir une mission analogue à celle de l'illustre aventurier ; je crains bien, toutefois, pour me servir d'une vulgaire locution, qu'il ne trouve pas le Pérou. »

S'il se sentait atteint par ces critiques si habiles et si perfides, le jeune musicien pouvait se délecter en lisant les éloges que le dévoué d'Ortigue lui décernait dans la *Revue européenne* et qui devaient être des plus doux à son cœur : « Berlioz est le premier compositeur qui ait tenté, au moyen de la symphonie, des accents des divers instruments, de la combinaison de leurs effets variés, du langage propre à chacun d'eux, et enfin de la réunion de toutes les masses de

l'orchestre, de reproduire ces effets pittoresques, ces couleurs vives et fortes, cette expression élégiaque et mystique auxquelles nous avaient initiés les grandes conceptions de Weber et de Beethoven. Et c'est, il faut le dire, plus qu'un effort individuel ; le souffle du nord avait répandu parmi nous les germes d'une nouvelle inspiration : ces éléments avaient fermenté au sein de notre nation, mais l'explosion s'est faite dans une seule tête, celle de Berlioz. »

Enjambons quelques années et sautons en 1840, à l'époque où Berlioz, ambitionnant la succession d'Habeneck à l'Opéra, avait obtenu du directeur Pillet d'y donner un festival monstre, annoncé pour le jour de la Toussaint. Toutes les inimitiés plus ou moins justifiées qui se coalisaient contre Berlioz trouvaient alors dans *le Charivari* un organe toujours disposé à l'attaquer. Aussi parut-il dans ce journal un article extrêmement agressif, dès que l'organisation de ce concert fut divulguée : « Il vous faut du nouveau, a dit M. Berlioz
« aux directeurs de l'Opéra ; je vous apporte des
« trompettes marines, des tambours mouillés,
« des timbales percées et des casseroles fêlées.
« Voici une *Symphonie fantastique* méconnue,
« un *Requiem* presque inconnu et une *Symphonie*
« *militaire* très connue... » Le lendemain, un concert monstre est annoncé en tête des affiches de théâtre et l'on voit apparaître une réclame orientale, une réclame à grand orchestre, proclamant de nouveau M. Berlioz le plus grand musicien du siècle. Oh ! M. Berlioz, que vous

êtes à plaindre! Voilà bientôt quinze ans que votre musique fait le désespoir des artistes qui l'exécutent et de ceux qui l'écoutent; voilà bientôt quinze ans que votre musique est antipopulaire, voilà bientôt quinze ans que vous tombez de chute en chute, que vous êtes ballotté dans les concerts, dans les théâtres, sur les places publiques, et personne ne sait encore où vous allez et ce que vous voulez. Et pourquoi, s'il vous plaît? l'Opéra a-t-il consenti à donner sa salle à M. Berlioz? Quels titres ce compositeur a-t-il donc à la reconnaissance de M. le directeur de l'Opéra?... » Puis, après un parallèle tout à l'avantage d'Habeneck, après avoir dit que beaucoup de musiciens de l'orchestre avaient adressé une pétition au ministre afin de n'être pas forcés d'exécuter la musique de Berlioz et d'être employés plutôt aux travaux des fortifications, le journaliste concluait ainsi : « Ce concert, annoncé pompeusement sous le titre de festival, et qui promet d'être une séance profondément assoupissante, est tout simplement une satisfaction d'amour-propre donnée au critique du *Journal des Débats*. Nous ne voulons pas dire que c'est une spéculation de l'auteur de *Benvenuto Cellini*, car on ne spécule pas avec une musique semblable... Gluck, Hændel, Palestrina, et... M. Berlioz sont mis sur la même ligne. M. Berlioz à côté de Gluck, de Hændel et de Palestrina, quelle profanation! »

Le matin même du 1er novembre, il parut un nouvel article on ne peut plus spirituel, comme on va voir : « Aujourd'hui dimanche, 1er no-

vembre 1840, grande fête à l'Académie de musique. QUATRE CENT CINQUANTE musiciens échelonnés, hommes, femmes et enfants en bas-âge, mêleront leurs cris aux aboiements de quatre cent cinquante trompettes, ophycléides, contre-basses et autres instruments de même nature pour exécuter, en l'honneur de M. Hector Berlioz, une réclame sur tous les tons et modes imaginables. A la demande générale, le spectacle sera suivi de l'ascension, dans une grosse caisse, de M. Hector Berlioz; au même moment, les violons feront entendre une explosion de gammes chromatiques ascendantes et descendantes. Arrivé aux frises, le créateur de la musique fantastique sortira de son ballon et prononcera un discours, avec accompagnement de tambours mouillés, sur son système musical, le plus fabuleux de tous les systèmes. Nous avons pu nous procurer une copie exacte de cette allocution, que nous venons d'entendre à la séance préparatoire qui a eu lieu aujourd'hui samedi : « Messieurs et mesdames, je suis ce
« fameux Hercule-musicien dont vous avez sans
« doute entendu parler, et qui, depuis quinze
« années, étreint dans des flots d'harmonie l'Alle-
« magne, l'Angleterre, la Russie, l'Italie et autres
« lieux. La France seule, cette ingrate patrie, a
« renié mon génie. Et que lui ai-je fait, à cette
« patrie, messieurs et mesdames, pour qu'elle me
« méconnaisse?... Ce que je lui ai fait? De la mu-
« sique !!! » Et ce discours funambulesque, où le rédacteur prête toutes les inepties possibles à Berlioz, et aussi des ironies fort méprisantes à

l'adresse de Rossini, d'Auber, d'Herold et de Boïeldieu, continue durant toute une colonne. Voici la fin : « ... Au moment où l'orateur cessait de parler, un bruit sourd s'est fait entendre : la grosse caisse dans laquelle s'était enlevé M. Hector Berlioz a été crevée par le poids, et le compositeur, passant au travers, est tombé lourdement sur le parquet. Ce n'est qu'une chute préparatoire; nous en verrons ce soir une plus belle dont nous rendrons compte demain. » — Quel dommage que d'aussi jolies choses ne soient pas signées et qu'on ne sache à qui les attribuer !

Après toutes ces facéties musicales, il est assez curieux de voir comment *le Charivari* parla « sérieusement » de ce concert, et comment le rédacteur jugea définitivement la musique de Berlioz. Il commence en proclamant que Musard et Jullien, ces ménétriers de premier ordre, ces créateurs de la musique industrielle, sont éclipsés à jamais et qu'on ne fera jamais rien de plus fort en fait de charlatanisme musical; il blâme ensuite ce mot de festival, d'importation anglaise, justifié seulement en ce sens que l'ennui qui règne ordinairement dans un festival anglais n'a pas cessé de régner au concert de Berlioz; puis, après avoir dit que jamais la salle de l'Opéra n'avait été livrée à pareille sauvagerie musicale, il se décide à se prononcer sur la valeur du *Requiem*. Et voici comme : « Ensuite (après *Iphigénie en Tauride*), est venu le *Requiem* de M. Berlioz, c'est-à-dire Musard après Rossini. Ce qu'il y a de remarquable dans cette œuvre,

c'est l'absence complète d'idées, une confusion sans égale dans les voix et dans l'orchestre, un bruit enfin à nul autre pareil. M. Berlioz a voulu nous donner un avant-goût des trompettes qui se feront entendre au jugement dernier... Pour le *Tuba mirum*, il avait fait placer dans une tribune, tout à fait hors de l'orchestre, un grand nombre de trompettes dont les sons, admirablement combinés, produisirent une profonde sensation. Mais tout est burlesque dans ce *Requiem*, comme dans toutes les compositions de M. Berlioz. Ainsi, dans un passage, pour imiter l'accordéon, le moins important de tous les instruments, il fait jouer à la fois quatorze altos! Bientôt, pour imiter une flûte, on emploiera un nombre illimité de clarinettes. Et c'est là ce qu'on appelle le progrès! Assez sur les folies musicales dont fourmille le *Requiem* de M. Berlioz. Des sifflets ont protesté à la fin du morceau contre cette musique d'invalide. Dès ce moment M. Berlioz était jugé! »

Oui, jugé, mais autrement que ne le pensait le rédacteur anonyme de cet article, et *le Charivari* ne se lassait pas de débiter ses farces à outrance et ses lourdes parodies. A quelques années de là, par exemple, et lorsque Berlioz se décida à partir pour la Russie, en février 1847, ce même journal célébra son départ par une fantaisie intitulée : *Départ de la Symphonie*, où la gaîté, très laborieuse, est d'un formidable poids.

« C'était hier : une grosse caisse, attelée de quatre chevaux, stationnait à l'entrée de la rue Blanche.

M. Berlioz y est entré. Le postillon a fait claquer son fouet et bientôt une musique guerrière s'est fait entendre Les quatre chevaux étaient ferrés avec des cymbales. Ils battaient des symphonies en courant... M. Berlioz se dirige vers la Russie. La température de nos climats intermédiaires ne va pas à sa musique. Elle ne se porte bien que dans les pays à trente degrés au-dessous de zéro, dans la zone des renards bleus. Le mouvement perpétuel d'oscillation que décrit la tête de M. Berlioz suffit pour trahir son origine hyperboréenne. L'été, on était obligé à chaque instant de lui verser des seaux de glace sur la nuque. Déjà on sentait l'ours blanc dans ses symphonies... Ce n'est point, comme quelques personnes pourraient le croire, une simple tournée d'agrément que M. Berlioz va faire en Russie. Il compte s'y fixer pour jamais. Il y vivra de l'exécution de quelques concerts monstres et de l'exhibition de la *Puce mélomane*, qui figure avec tant de bonheur dans sa dernière symphonie. » Entendez qu'il s'agit ici de la Chanson de la puce et de *la Damnation de Faust*.

Ce n'était là que le commencement, et tant que dura ce voyage, le *Charivari* poursuivit Berlioz de ses brocards les plus spirituels. Il l'appelait Berliozkoff, Berliozki, Berliozko, et parodiait, avec quelque drôlerie parfois, les lettres triomphantes que l'heureux voyageur adressait au *Journal des Débats*. « Il est arrivé à Saint-Pétersbourg en parfaite santé, lui et ses partitions. Seulement il a eu la douleur de perdre sa

guitare ; il n'avait pas eu la précaution de l'envelopper de fourrures et elle s'est gelée en route. La description que M. Berlioz nous fait de son voyage est des plus intéressantes. A Prague, l'épicier, devant la porte duquel il avait écrit les premières notes de la symphonie de *Faust*, s'est porté à sa rencontre et l'a salué des plus vives acclamations... » Un peu plus tard, le même journal imagine que Berlioz est devenu le favori de l'empereur Nicolas, qu'on a fait là-bas une marche militaire avec la Chanson du rat, que la Chanson de la puce est devenue le chant national russe, enfin, que le czar a donné au compositeur le titre de prince, avec permission de porter d'or sur champ d'azur avec des moustaches en pal et des barbes en abîme, et que Berlioz a vite fait peindre ces armoiries sur sa fameuse guitare. Enfin, quand Berlioz repasse par Berlin, la nouvelle est lancée que le roi de Prusse, afin de ne pas faire moins que le czar, avait voulu tenir la partie de clarinette dans le concert de Berlioz, mais qu'en présence de l'opposition de ses ministres il avait dû renoncer à cette idée ; que la musique de *Faust*, en Allemagne, était appréciée à l'égal d'un chapitre de « psychologie émérite » et qu'on louait surtout Berlioz d'avoir renforcé le panthéisme de *Faust* par certains arguments de trombone et de grosse caisse auxquels Gœthe n'avait pas songé.

Ces plaisanteries, si lourdes dans la forme, avaient cependant le don d'exaspérer le pauvre grand homme, en le touchant parfois à l'endroit

sensible, et elles continuèrent tant qu'il vécut, même après qu'il fut mort. Et ces énormes farces, lancées par des écrivains qui voulaient amuser le public à tout prix, en raillant ce qu'il était de mode, à tel moment, de railler, sont plus excusables, en somme, et moins coupables que les articles sérieux et prétentieux de critiques pénétrés de leur importance et rendant sur Berlioz des arrêts définitifs. Certes, ce ne fut pas un spectacle rare en ces dernières années — après la mort de Berlioz — que de voir des écrivains faire amende honorable, et crier bien fort à la gloire, au génie, en parlant de Berlioz — comme le fit Jouvin, — pour cacher leurs erreurs passées et prévenir la curiosité qu'on aurait pu avoir de rechercher leurs articles d'antan. Mais ce fut un spectacle unique et tout à fait surprenant que d'entendre un critique, un musicien, jeune encore et qui n'était engagé par nul article antérieur, s'élever avec passion contre Berlioz mort au moment précis où se dessinait un succès réparateur, que de le voir s'approprier toutes les critiques si souvent formulées par les ennemis du maître et les lui relancer avec une violence au moins égale à celle des Scudo, des Jouvin, des Lasalle et des Azevedo.

Pour M. Victorin Joncières, car c'est de lui qu'il s'agit, le premier morceau de la *Symphonie fantastique* est une véritable *olla podrida*, où toutes les sonorités, toutes les formules les plus disparates sont froidement combinées de façon à produire une cacaphonie imposante, propre à

frapper l'esprit des personnes faciles à être impressionnées par la pose et le charlatanisme... Le *Bal* est d'un réalisme enfantin, la sonorité grêle de l'instrumentation y rappelle le cliquetis agaçant des tableaux à musique, et l'analogie est d'autant plus frappante que certaines lacunes dans la mélodie sembleraient indiquer que les crans se sont rompus dans le mécanisme de la boîte ; enfin, la *Scène aux champs* est un morceau champêtre digne d'être pointé sur la serinette d'une bergerie de Nuremberg. La *Marche au supplice* trouve grâce aux yeux du jeune compositeur, tout secoué par cette phrase d'un réalisme poignant et prêt à convenir « que, lorsqu'il était véritablement ému, Berlioz, malgré son inexpérience des procédés de l'art musical, malgré la stérilité de son imagination, pouvait encore écrire de belles choses » ; mais le plaisir que lui a causé ce dernier morceau ne l'empêche pas d'inviter Pasdeloup à ne plus rejouer de pareilles folies, qui feraient détester la musique et pourraient pervertir le goût du public : « Pas une lueur dans cette nuit noire, pas une apparence de plan, rien de ce qui constitue le style symphonique : le néant. Tout ici trahit l'intelligence d'un cerveau épuisé, par une désespérance précoce, voulant à tout prix créer du nouveau et s'en remettant la plupart du temps aux combinaisons du hasard pour atteindre ce résultat. C'est en vain qu'on chercherait dans ce chaos une audace harmonique, une invention quelconque. Des sons ! des sons ! des sons ! »

C'est en mars 1873 que parut cette protestation suprême, au moment où Pasdeloup venait d'exhumer la *Symphonie fantastique* et de la jouer dans ses Concerts populaires, non sans avoir supprimé, par prudence, le morceau final : *Nuit de sabbat*. Le tout reçut un accueil très froid, mais sans hostilité bruyante, et Pasdeloup put achever de « pervertir le goût du public » en faisant répéter tant et plus la *Symphonie fantastique* : ainsi arriva-t-il que Berlioz conquit, précisément avec cet ouvrage, une faveur à laquelle était loin d'atteindre alors Richard Wagner. Or, c'est là sans doute la raison cachée de cet article, qui, autrement, serait inexplicable à cette date et sous la signature d'un vrai musicien. M. Joncières, qui ne jurait en ce temps-là que par Richard Wagner, mais sans avoir jamais pris position contre Berlioz, et qui, comme Jouvin, reconnaissait dans le septuor des *Troyens* une « page inspirée », dut être exaspéré de voir qu'on posait Berlioz non seulement en rival, mais en précurseur de son idole, et peut-être alors aura-t-il cédé, avec une ardeur irréfléchie, au plaisir de faire payer à Berlioz les attaques haineuses et perfides dont celui-ci avait poursuivi l'auteur de *Tannhæuser* ; peut-être aussi, sa plume, emportée par une passion toute juvénile, aura-t-elle dépassé sa pensée vraie. En tout cas, cette charge, une des plus violentes qu'on ait jamais lancées contre Berlioz, fut aussi la dernière et demeura sans effet.

Son exagération même devait la rendre vaine, à supposer que le public ne se sentît pas invinci-

blement entraîné vers Berlioz et qu'il fût encore
en humeur de discuter ses œuvres, de lui marchander la gloire; mais telle n'était déjà plus la
situation des esprits au commencement de 1873,
et cette manifestation d'un sentiment sincère et
personnel, soit, mais excessif à tous égards, ne
pouvait nullement entraver le revirement favorable à Berlioz qui se produisait enfin dans son
pays. La musique de Wagner était momentanément prohibée en France, et tous les gens épris
d'un art supérieur, d'innovations audacieuses, se
retournaient graduellement vers Berlioz, saluaient
avec enthousiasme en sa personne un artiste
supérieur. C'est qu'il leur procurait ces jouissances
nouvelles dont ils avaient si grand désir, c'est
qu'il leur ouvrait de lointains horizons où leur
œil, encore incertain, discernait, à travers des
nuages se dissipant de jour en jour, de radieuses
et lumineuses beautés.

# SUR RICHARD WAGNER

## I

### A PROPOS DE LOHENGRIN

*Mars 1887.*

Cette fois, c'est bien décidé. La partie est sérieusement engagée, et, avant deux mois, le public français pourra connaître un chef-d'œuvre que tous les autres pays admirent et applaudissent depuis nombre d'années, un chef-d'œuvre après lequel il soupirait en vain, et que les fabricants brevetés d'opéras français, jaloux du génie et conscients de leur médiocrité, parvenaient toujours à écarter de nous.

Cette fois, tous les moyens d'opposition paraissent épuisés. Le théâtre où va se jouer *Lohengrin* est absolument libre et le directeur ne reçoit aucun subside gouvernemental; les compositeurs français ne pourront donc plus provoquer la charité publique avec de grands hélas, ni crier qu'on leur arrache le pain de la bouche en donnant asile à la création maîtresse qui tient une si glorieuse place, actuellement, sur tous les théâtres lyriques en Europe et même au delà de l'Océan.

Tandis que Wagner errait en exil et tournait autour de la terre allemande, où son chef-d'œuvre

se jouait avec un succès croissant depuis dix longues années : « Vous verrez, disait-il avec une gaieté un peu forcée, que je serai bientôt le seul Allemand qui n'ait pas entendu *Lohengrin*. » Eh bien ! nous aurions pu tristement parodier ce mot, nous autres gens de France, les seuls du monde civilisé qui n'ayons pas encore eu licence d'écouter cette partition géniale en restant tranquillement chez nous. Ce n'était pas faute de le désirer, grands dieux ! mais entre la coupe et les lèvres... vous connaissez le proverbe ! Et quand on pense que voilà vingt ans que cela dure, que depuis vingt ans ceux des amateurs français qui ne s'entêtent pas dans une fière ignorance, soupirent vainement après la représentation d'un ouvrage qui fuit toujours devant eux ! On admire, en vérité, la résignation de ces gens assez patients pour ne pas se révolter contre ceux qui les circonviennent et les endorment afin de les mieux exploiter.

Les premiers pourparlers pour la représentation de *Lohengrin*, à Paris, ne remontent-ils pas à l'année 1868, et, cet opéra n'avait-il pas un retentissement si grand par tout le monde musical, que deux directeurs parisiens prétendirent à l'honneur de le jouer, malgré le lamentable échec de *Tannhæuser* présent encore à toutes les mémoires ? Est-ce que M. Carvalho, fort de ses anciennes relations avec le maître, dès son arrivée à Paris en 1859, ne réclamait pas *Lohengrin* pour le Théâtre-Lyrique, en même temps que M. Émile Perrin, dont le flair commercial se

trompait rarement, sollicitait pour l'Opéra le même ouvrage qui lui paraissait devoir être une excellente affaire ?

Et n'est-ce pas à propos des ouvertures de ces deux directeurs, plus prodigues de belles paroles que d'argent, que Wagner prononça cette sage parole : « Je ne puis juger du plus ou moins grand désir qu'on a de représenter mes œuvres, que d'après le taux de la prime. » Il disait là tout haut, ce que d'autres plus habiles, mais non moins avides, pensent tout bas, et, par ce brusque accès de franchise, il interrompit des pourparlers trop lents, déconcerta des négociateurs trop parcimonieux à son gré.

Et depuis lors, combien de fois n'a-t-on pas reparlé de jouer *Lohengrin*, à Paris; combien de ballons d'essai n'a-t-on pas lancés dans la presse, depuis M. Pasdeloup, voulant procéder par ordre et commençant par *Rienzi*, puis faisant la culbute après, jusqu'à M. Carvalho qui regarde toujours un peu cette partition comme sienne et qui ne démordra pas facilement de cette opinion ! Mais avec un peu de courage et de décision, ne la pouvait-il pas définitivement conquérir l'année dernière, et n'est-ce pas en hésitant au lieu d'agir, en reculant devant les criailleries des patriotes en délire et des compositeurs en détresse, qu'il a laissé passer ce terme fatal du mois de mars 1886, après lequel les représentants de Wagner, redevenus libres de leur parole, traitèrent avec un homme qu'ils savaient ne pas devoir faiblir au dernier moment ?

M. Lamoureux, c'est vrai, est plus libre de ses mouvements que ne l'était M. Carvalho, enchaîné par les liens dorés de la subvention, et, comme d'autre part il s'est fait directeur de théâtre uniquement pour jouer *Lohengrin*, il n'y a pas à craindre qu'il cède devant les braillards et se rejette avec effroi sur *la Sirène* ou *la Traviata*. C'est égal, si M. Carvalho a perdu deux fois la partie dont *Lohengrin* était l'enjeu, il ne doit s'en prendre qu'à lui-même. Une année durant, il fut le maître du jeu ; il a follement jeté les cartes et son adversaire les a ramassées : que ne donnerait-il pas, à présent, pour empêcher celui-ci de mener l'entreprise à bonne fin ?

C'est que les conversions vont vite depuis cinq ou six ans ; c'est que les gens absolument rebelles à la musique du maître sont en infime minorité ; c'est qu'on est stupéfait de voir avec quel enthousiasme on accueille aujourd'hui ses inspirations les plus graves et d'un caractère purement contemplatif, quand on se rappelle avec quel acharnement on sifflait jadis toute œuvre signée de ce nom abhorré ; c'est qu'on reste confondu en voyant sinon des détracteurs, au moins des rieurs de la veille, emboucher la trompette à leur tour et sonner des fanfares en l'honneur d'œuvres aussi grandioses, mais aussi sévères que le deuxième tableau de *Parsifal*, qu'ils avaient, qu'ils ont peut-être, auparavant, traité d'insipide et de mortellement ennuyeux, — pour le moins.

Il faut hurler avec les loups, dit un proverbe auquel se conforment prudemment la plupart de

ceux qui font métier de critiques en art musical ou dramatique : attendons, se disent-ils, de voir ce que pensera le public et sifflons s'il siffle, applaudissons s'il applaudit. Très sagement pensé, mes compères ! De la sorte, il ne doutera jamais de votre compétence et se rangera sans peine à l'avis que son caprice et son ignorance vous auront dicté.

Si vous êtes directeur de théâtre au moment où le seul titre de *Tannhæuser* provoque une explosion de rires après l'échec de cet ouvrage, offrez à vos spectateurs de l'Adam, de l'Halévy, du Grisar; si vous êtes critique un peu plus tard, et lorsque tous les amateurs, las de ces pauvretés, ne souhaitent plus que d'entendre du Wagner, faites le saut à leur suite et n'allez pas leur dire que *Parsifal* n'est pas un chef-d'œuvre impérissable. Ils riraient de vous — M. Réty-Darcours le sait bien — aussi fort qu'ils raiaient de Wagner, naguère, et vous renverraient avec mépris au *Bijou perdu*, à *la Chatte merveilleuse*, à *Jaguarita*.

Le revirement est général, irrésistible. Et cependant, certains musiciens absorbés par leur propre gloire et leurs intérêts immédiats, certains éditeurs, inquiets d'une concurrence aussi redoutable pour leur commerce, luttent désespérément contre le flot qui monte et qui menace de les engloutir tous avec leurs méchants articles et leurs tristes partitions. Ils ont prudemment changé de tactique, ils comprennent qu'ils éventeraient la mèche en allant trop violemment contre les préférences du public, et qu'il vaut mieux abon-

der un peu dans son sens, afin de l'abuser, de modérer, si faire se peut, ce bel élan vers un maître aussi dominateur.

Ils ne lui rompent donc plus en visière ; au contraire. Ils affectent une impartialité scrupuleuse, ils assurent qu'ils n'ont jamais eu de parti pris contre un tel génie et qu'ils ont toujours rendu justice à ses éminentes qualités tout en signalant ses dangereux défauts ; ils ajoutent qu'ils sont très désireux, à présent, de voir une œuvre telle que *Lohengrin* arriver à la scène et qu'ils souhaitent ardemment une épreuve qui fixera définitivement le public sur la valeur d'un homme autour duquel on fait beaucoup de bruit. Bref, à les entendre, il n'y aurait jamais eu de plus chauds partisans de Wagner qu'eux-mêmes et ce sont, au contraire, ceux qui l'ont défendu avant le temps qui le desservent par des éloges exagérés, qui indisposent le public à son endroit. C'est toujours la même règle de critique : le public a toujours raison, si capricieux qu'il soit, si souvent qu'il se démente ; à lui de rendre des arrêts, aux écrivains de les enregistrer.

Faussetés que ces belles apparences d'impartialité envers le maître et de déférence envers le public : on déteste l'un, on méprise l'autre et l'on cherche en flagornant celui-ci à faire un tort irrémédiable au premier. Par exemple, on renonce à l'attaquer de front, mais on ne laisse échapper aucune occasion de lancer quelque propos insidieux, quelque plaisanterie malveillante ; on crie au chef-d'œuvre, en ce qui le concerne, mais on

ne tarit pas de réserves ou de railleries sur l'influence malheureuse qu'il exerce autour de lui, par tout le monde musical.

Dans les articles improvisés sur l'*Otello* de M. Verdi, combien de traits décochés par dessus la tête de celui-ci, contre l'auteur de *Lohengrin!* On avait pourtant bien prévenu Verdi à propos d'*Aïda* et la critique avait gravement signalé le péril où courait un compositeur de cet ordre, en ne riant pas aussi de cette folle conception du « drame musical », réprouvé par elle; on ne lui avait pas ménagé les avertissements, les conseils! Insensé qui n'écoute pas des avis aussi salutaires et qui, entre un novateur de génie et les augures de la critique, se préoccupe moins de ceux-ci que de celui-là. Tant d'audace confond l'imagination; aussi faut-il voir de quelle façon le traitent ceux qui étaient partis avec l'intention de l'exalter, s'il avait suivi leurs conseils. Ils n'arrêtent pas de gémir sur la faiblesse ou l'aberration d'un tel homme, ils excusent tout au plus ce volontaire abaissement par la vieillesse et ne s'associent au triomphe qu'on lui a décerné qu'autant qu'il s'adressait au compositeur disparu d'*Il Trovatore* et de *Rigoletto*.

En vérité, voilà qui me réconcilie avec Verdi, moi qui n'ai jamais marqué beaucoup d'enthousiasme à son égard, et ces réserves perfides, ces éloges rétrospectifs, ces lamentations sur les « défaillances d'un talent qui menace ruine », uniquement parce qu'il ne reste pas étranger au mouvement progressif de l'art musical, me donnent

Cher ami,

Voici la partition reçue. Il y a encore des lacunes comme vous verrez.
Vous est-il possible de venir ce soir à 8 heures chez Mr. Flaxland?
J'y dînerai. Nous pourrons peut-être arranger là de suite ce qu'il y a encore à arranger. Si vous ne voulez pas venir, alors je viendrai vers 8 heures chez vous.
Adieu. Tout à vous

Richard Wagner

quelque envie de connaître *Otello*. En vérité, son adhésion aux doctrines wagnériennes doit être aussi superficielle, aussi vague dans *Otello* que dans *Aïda,* pour laquelle on avait déjà parlé de conversion regrettable ; il n'importe, il paraît impossible qu'un ouvrage ainsi maltraité par les gens que vous savez ne renferme pas quelques belles parties, celles-là mêmes probablement qui leur ont paru les plus insupportables, — ou bien ce serait à désespérer du faux jugement de certains critiques. Pourvu que ce bel espoir n'aille pas s'en aller en fumée à l'audition d'*Otello* comme à celle d'*Aïda !*

Quoi qu'il en soit, que le résultat soit bon ou médiocre, il n'en est pas moins acquis que M. Verdi a fait fi des conseils rétrogrades, et que, depuis *Don Carlos,* il est visiblement préoccupé de la rénovation opérée dans l'art dramatique et musical, qu'il y prête une attention soutenue et ne demanderait pas mieux que de se convertir. A supposer que sa nature ou les moyens d'exécution dont il dispose ne lui aient pas permis d'en tirer tout le profit possible et de se modifier d'une façon radicale, il n'en est pas moins vrai qu'il subissait plus ou moins consciemment l'influence souveraine de cet audacieux réformateur, et que lui, Verdi, le musicien le plus réfractaire qu'on crût être à de telles idées, l'auteur acclamé de tant d'opéras, qui pouvait dès lors se croire à l'apogée d'une gloire inviolable, un beau jour confessait son infériorité, ses imperfections et prêtait l'oreille à d'aussi pernicieux conseils.

Modestie inquiétante, hésitation coupable, exemple d'autant plus déplorable qu'il tombait de plus haut sur tant d'autres compositeurs tellement infatués de leur mérite et de leurs productions qu'ils n'admettent pas un instant qu'on les puisse mettre en balance avec celles de Richard Wagner. En vérité, Verdi, le seul compositeur dramatique qui eût hérité de la popularité de Rossini, faisait de belle besogne en retournant à l'école auprès d'un faux artiste que les amateurs, critiques et compositeurs français avaient déclaré nul et sans valeur. Les opéras de cet hérétique, il est vrai, paraissaient triompher dans le monde entier? Illusion pure, il n'en fallait tenir aucun compte et nier d'autant plus son génie qu'il étendait davantage son domaine et devenait plus menaçant pour ceux de ses contemporains qui travaillaient aussi dans la musique.

Et c'est à ce moment critique, à l'heure où toutes les forces musicales devaient s'allier contre l'envahisseur, que Verdi lâchait pied, qu'il modifiait son style et semblait ainsi, qu'il le voulût ou non, rendre hommage à la souveraineté musicale de l'auteur de *Lohengrin*. Trahison envers ceux qui se réclamaient de lui, perfidie insigne et dont on ne pouvait le trop durement châtier. Alors les quolibets pleuvent sur lui comme ils pleuvaient jadis sur Wagner; on raille et ses goûts et ses instincts d'économie, enfin, on lui décoche un propos à double sens de Rossini, comme tous ceux que lançait ce maître railleur, et pour le rendre plus piquant, on le fait certifier par M. Gounod

qui l'avait précieusement noté dans sa mémoire :
*Ecco l'ultimo dei Romani.*

Combien j'aurais été surpris si l'auteur de *Faust*, de sa personne ou par ses amis, n'était pas intervenu dans une question touchant le moins du monde à Richard Wagner! On pourrait disserter, discuter longtemps sur celui-ci sans que les noms de M. Thomas, de M. Reyer, de MM. Massenet et Delibes — je ne parle que des membres de l'Institut — vous vinssent sur les lèvres ou sous la plume, ces musiciens ayant suivi leur route dans un sens ou dans un autre, en avant ou à reculons, sans avoir toujours devant les yeux le spectre inquiétant de Richard Wagner, sans pousser des cris de terreur à l'idée que cet étranger viendrait faire exécuter quelque ouvrage et toucher quelques droits d'auteur en France. Ils ne l'en aimaient peut-être pas davantage pour cela, ces quatre Académiciens, sauf un qui l'admire à bon escient; mais ils n'ont pas pris franchement position contre lui et profitent à l'heure actuelle de la réserve qu'ils ont habilement observée.

Impossible, au contraire, d'écrire ou de prononcer deux mots sur Richard Wagner sans se heurter aux noms réunis de MM. Saint-Saëns et Gounod. Ceux-ci, je le sais, protestent et s'indignent des sentiments qu'on leur prête; il leur plairait de desservir Wagner en France autant que faire se peut sans encourir de réprobation trop bruyante ; ils ont voulu jouer un jeu double et n'y ont pas réussi. Leurs finasseries ont

pu tromper certaines gens sans malice et faciles à duper, mais elles n'ont pu complètement donner le change au public jugeant avec son gros bon sens.

Le sentiment général est aujourd'hui formé en Allemagne aussi bien qu'en France, et voici ce que je lisais dernièrement dans un journal d'Autriche, absolument désintéressé dans la question qui se débat entre les deux pays : « Les Français n'ont plus désormais qu'une chose à faire : jouer *Lohengrin* à Paris, pour réduire à l'état légendaire les ruses et manèges mis en usage par les compositeurs de ce pays, Saint-Saëns et Gounod en tête, afin de faire obstacle à l'exécution en France des œuvres de Wagner. » C'est là l'opinion qui restera.

Quoi qu'ils disent, fassent ou écrivent désormais, ces deux artistes n'en demeureront pas moins, à tort ou à raison, sous cette inculpation d'avoir apprécié, vanté Wagner tant qu'ils ont pensé n'avoir rien à redouter de lui, de l'avoir aigrement combattu dès qu'il a menacé d'envahir leur domaine et de diminuer le crédit de leurs opéras jusque dans leur propre pays. Irréfléchis et bavards, ils ont écrit trop vite ou parlé trop fort. Après avoir semé le vent, ils récoltent la tempête : alors de quoi se plaignent-ils, et que parlent-ils encore de leur ancienne admiration pour Richard Wagner?

Une différence entre eux, cependant. Pour M. Gounot, c'est l'ennemi héréditaire, depuis qu'il a su quel cas Wagner faisait de M. Jules

Barbier, travaillant sur le *Faust* de Gœthe, et de lui-même, « un talent subalterne, écrit Wagner, qui voudrait arriver au succès et, dans sa détresse, se raccroche à tous les moyens. » Depuis cette révélation, le musicien français et son compère le parolier, poursuivent Wagner d'une rancune implacable et ne manquent pas une occasion de l'anéantir. Tandis que Barbier l'extermine en vers, Gounod le pulvérise en prose; il lui jette à la tête Bach, Mozart et Beethoven; il l'excommunie avec des airs de chef de l'Eglise, et le traite imprudemment de sophiste et de rhéteur musical, de charlatan — gros mots dont on devrait peu se servir. Puis il rappelle en passant qu'il réconforta et soutint Wagner, lors de ses débuts, dans le monde parisien; mais là-dessus, il n'insiste pas plus que de raison, le bon apôtre, afin qu'on ne l'accuse pas de rancune. Il y a quelques années, il méditait d'écrire un grand article, à seule fin de rendre entière et pleine justice à ce rare génie; il s'ouvrait volontiers de ce projet charitable à ses visiteurs attendris; mais il n'en a toujours rien fait. Combien c'est regrettable! « Du vivant de Wagner, assurait-il un jour, on a dit beaucoup trop de mal de lui, et, maintenant qu'il est mort, on en dit beaucoup trop de bien. » C'est sans doute la crainte de céder à la contagion générale et d'en dire, lui aussi, beaucoup trop de bien, qui retient sa plume et le rend muet.

M. Saint-Saëns a moins de suite dans les idées. Et d'ailleurs, comment pourrait-il marquer pareille animosité contre un homme qui lui

fit toujours glorieux accueil, qui l'honorait de son estime et le traitait de « premier musicien français »? Seulement, avec sa mobilité d'esprit qui lui fait exalter ou réprouver un jour ce qu'il réprouvait ou exaltait la veille, avec son impétuosité de plume et de parole, ce musicien, tout du premier mouvement, sincère, mais versatile et toujours convaincu du bien fondé de ses préférences actuelles, est une sorte de Protée musical avec lequel il est très difficile de s'entendre. Il sait bien ce qu'il pense et ce qu'il veut dire; mais, par une malchance inconcevable, il l'exprime de telle façon qu'on comprend exactement le contraire; il se récrie alors et blâme les gens de s'être mépris sur sa pensée au sujet de Wagner.

En fin de compte et comme dernier argument en sa faveur, il pourrait assurer qu'au moment même où on lui reprochait de desservir ce grand génie, il poussait à la représentation de *Lohengrin* et se chargeait par pur dévouement d'un travail de révision sur la partition française. Accordez, si faire se peut, ces contrariétés. Le plus singulier, c'est que cela est exact. Mais que vaudraient ces explications tardives contre le sentiment public, fixé par des écrits sur l'intention desquels l'auteur est seul de son avis; et qu'importe, après tout, ce qu'il pense aujourd'hui, puisque, de son propre aveu fait à propos du quintette de Schumann, ce sera peut-être l'opposé qu'il pensera dans quelques jours? La grande scène entre Parsifal et Kundry, par exemple, qu'il juge inférieure à ce que pourrait faire « un

jeune musicien bien doué », ne lui semblera-t-elle pas demain un vrai chef-d'œuvre, tandis qu'il découvrira dans le tableau du Temple « énormément de défauts qui lui en rendront l'audition très pénible » ? Exactement comme pour la quintette de Schumann.

Allons, décidément, pour que MM. Saint-Saëns et Gounod éprouvent une joie sans mélange en applaudissant un maître qu'ils adorèrent des premiers ; pour que les amateurs français ne se sentent plus dans une infériorité humiliante en face des mélomanes étrangers ; pour que M. Verdi soit enfin lavé du reproche de wagnérisme aux yeux de ses anciens admirateurs, il est urgent qu'on joue à Paris *Lohengrin*. Et on va l'y représenter. Ce sera le moment ou jamais pour M. Gounod de publier son prône, article ou sermon sur Richard Wagner.

## II

LES OPÉRAS DE WAGNER A BRUXELLES

Mars 1887.

Tandis que nous en sommes toujours à espérer et que nous comptons les jours qui nous séparent encore de la représentation de *Lohengrin*, nos voisins les Belges vont plus vite en besogne et ne s'attardent pas à de vaines discussions. Quand il s'agit d'un tel compositeur de génie, ils commencent par le jouer et l'applaudissent de toutes leurs forces. Après, discutez si vous voulez ; les ama-

teurs n'en ont pas moins la faculté d'entendre un chef-d'œuvre et de se mettre au courant, s'il leur plaît, des créations qui passionnent à cette heure le monde musical.

Avant que *Lohengrin* n'ait vu le jour à Paris, *la Valkyrie* aura été représentée à Bruxelles; ainsi se trouvera réalisé le double vœu formulé par un de mes confrères en 1878, en sortant d'une représentation de *Lohengrin* au théâtre de la Monnaie, à Bruxelles : « Et maintenant, disait-il, à quand *Lohengrin* à Paris, à quand *la Valkyrie* à Bruxelles ? » Déjà neuf ans passés !... Les choses n'auront pas marché plus vite d'un côté que de l'autre; mais il faut dire aussi que *la Valkyrie* est autrement déconcertante que *Lohengrin* pour un public encore imbu des opéras de Meyerbeer et d'Halévy.

Les Belges, il est vrai, ont déjà fait de nombreuses étapes sur la route wagnérienne, et des auditeurs pour lesquels *Lohengrin* est une œuvre classique, des mélomanes qui ont entendu et sérieusement goûté *les Maîtres Chanteurs de Nuremberg*, devaient, par la force acquise, arriver à *la Valkyrie* avant qu'il fût longtemps. Il faut ajouter que, depuis plus de quinze années, Richard Wagner a conquis droit de cité en Belgique, et l'on aurait tort de dire, ainsi qu'on l'a fait souvent, que nos voisins, en se piquant de comprendre et d'admirer le compositeur que nous connaissions, se vantaient à tort et ne se donnaient ces faux airs de profonds connaisseurs que pour nous faire honte, à nous autres Français, et nous humilier.

Cette invention, qui a eu beaucoup de succès en France, auprès des détracteurs de Wagner, est assez sotte et l'on ne voit pas bien comment tout un peuple imaginerait de feindre, et cela pendant de longues années, une admiration qu'il n'éprouverait pas, dans le seul but de faire de la leçon à des voisins plus ou moins clairvoyants en matière d'art. A supposer que cette idée baroque ait pu germer à l'origine dans l'esprit de quelques wagnéristes belges, il était de toute impossibilité qu'elle gagnât tout le pays et qu'elle arrivât à modifier dans un sens ou dans l'autre l'impression générale du public belge, en face de telle ou telle œuvre. Et cela est tellement vrai qu'il n'a pas, pour une raison ou pour une autre, accueilli favorablement *le Vaisseau Fantôme* et que *Tannhæuser* n'a jamais, à Bruxelles, joui d'une vogue égale à celle de *Lohengrin* : en marquant ainsi moins de goût pour ces deux opéras, les Belges auraient donc oublié le mot d'ordre antifrançais, par lequel certains écrivains expliquaient hier encore le grand succès des *Maîtres Chanteurs*, la popularité constante de *Lohengrin*, par lequel ils expliqueront peut-être demain le fait seul de la représentation de *la Valkyrie*? En vérité, c'est trop bête, et qui se paye de pareilles raisons mérite qu'on lui rie au nez.

Avouons donc tout simplement que nous avons eu tort pendant neuf années, de 1861 à 1870, de nous entêter dans cette négation absurde de Richard Wagner parce qu'il avait plu à certains abonnés de l'Opéra, plus épris de ronds de jambes

que de musique, de faire congédier le barbare qui refusait de sacrifier à la danse. Avouons donc aussi que nous nous sommes trop longtemps, depuis 1870, complus dans cette idée de représailles, de proscription contre un musicien qui ne nous avait pas payés de nos sifflets par des compliments. Avouons donc une bonne fois que nous avons été les dindons de la farce en nous privant, pour le punir, d'entendre ses magnifiques créations, et reconnaissons aussi que si les Belges l'ont applaudi, compris avant nous, c'est que par leur tempérament musical, par leur situation intermédiaire entre l'Allemagne et la France, ils sont plus aptes que nous à percevoir, à sentir les beautés de l'art trans-rhénan, qu'ils sont moins enclins à rire et plus disposés à traiter sérieusement les questions d'art... D'ailleurs, qu'on le reconnaisse ou non, cela revient au même et voilà plus de quinze ans qu'ils le prouvent à nos dépens.

C'est au mois de mars 1870 qu'un opéra de Richard Wagner fut représenté pour la première fois à Bruxelles, et comme, à cette date, aucune raison tirée d'un patriotisme exagéré ne pouvait nous empêcher d'applaudir aussi Richard Wagner, si telle avait été notre envie, il faut bien confesser que nos voisins auraient singulièrement choisi leur temps pour nous donner une leçon de goût artistique. A ce moment même, il était couramment question de représenter *Lohengrin* à Paris. Ce titre, un peu surprenant pour le commun des mortels, revenait sur tous les programmes de directeurs, au commencement de chaque hiver.

L'année précédente, on avait vu MM. Émile Perrin et Carvalho se disputer cet ouvrage; on avait aussi prêté à M. Bagier l'intention de le monter aux Italiens. Bref, cette représentation était « dans l'air », pour employer une expression courante aujourd'hui, et nul doute que, sans la guerre de 1870, *Lohengrin* n'eût été exécuté à Paris presque aussitôt qu'à Bruxelles. Ah! la belle avance, alors, que nos voisins auraient eue sur nous! Une avance de quelques semaines ou de quelques mois, et comme il est vraisemblable de croire que c'est pour cela qu'ils applaudirent *Lohengrin*, au lieu de le siffler!

C'est donc par *Lohengrin* que les Belges firent connaissance avec Wagner; tandis que nous, les oreilles encore pleines des sifflets de *Tannhæuser*, nous nous complaisions à nous remémorer les bons mots décochés jadis contre l'auteur, à ne voir dans sa musique que le vacarme infernal qu'on nous avait dit y être. Aurions-nous modifié ce jugement hâtif, notre opinion première aurait-elle été différente si, au lieu de *Tannhæuser*, l'auteur avait choisi *Lohengrin* pour être représenté à l'Opéra en 1861 ? Certains critiques, d'ailleurs favorables à Wagner, le pensent et déplorent le choix du maître; ils disent que le drame de *Lohengrin*, sans même parler de la musique, est plus accessible à un public français, et n'offre pas les côtés ridicules, l'attirail mythologique, l'appareil troubadouresque qui mirent le public en joie à la première représentation de *Tannhæuser* et servirent de prétexte à ceux qui

voulaient déchaîner la tempête. Il me semble, à moi, que ç'aurait été tout de même, et que la musique ou le poème en jeu ne préoccupaient pas le moins du monde les cabaleurs de 1861. On avait juré la perte de ce personnage envahissant, de ce novateur insupportable, et l'on se souciait fort peu de l'opéra qu'on allait siffler pour se débarrasser de l'auteur. C'est pure illusion que de croire que les meneurs se seraient arrêtés devant le génie qui éclate à chaque page de *Lohengrin*; ils n'en auraient rien fait pour plusieurs raisons. La première c'est qu'ils n'y auraient pas vu plus clair que dans *Tannhæuser*, et qu'ils auraient été encore plus désorientés par cette partition bien autrement distante de celles ayant cours à cette époque; ils n'en auraient que crié davantage à la barbarie et sifflé plus fort.

C'est le 22 mars 1870 que *Lohengrin* fut joué pour la première fois à Bruxelles, avec une distribution tout à fait insuffisante et qui, cependant, ne put complètement enrayer le succès. Le théâtre de la Monnaie était alors dirigé par M. Vachot, et les interprètes qu'il avait pu réunir : le ténor Blum, le baryton Troy, la basse Pons et le mezzo-soprano Derasse, étaient très sensiblement inférieurs à leur tâche, tandis que M<sup>lle</sup> Sternberg rendait le rôle d'Elsa avec de la puissance et de la passion, mais sans charme ni tendresse. Enfin, Hans Richter, le disciple et l'ami dévoué du maître, était venu diriger les études, et, à la première représentation, le chef d'orchestre Singelée lui avait, par déférence, cédé

sa place. En dépit de tous ces efforts et d'une mise en scène habilement réglée, il s'en fallut bien que cette représentation produisît tout l'effet qu'en attendait le directeur. Aussi faut-il voir avec quelle hâte certains journaux français, qui jugent une œuvre seulement d'après les écus qu'elle rapporte, annoncèrent qu'il y avait beaucoup de places inoccupées dans la salle dès le second soir, et que « ç'avait été d'un froid glacial ».

Il y avait assez peu de représentants de la presse parisienne à cette première apparition de *Lohengrin* en français ; mais entre tous un certain M. Wittmann, envoyé là-bas par le journal républicain *la Cloche*, exprimait le plus vif enthousiasme et publiait à son retour deux grands articles se terminant ainsi : « Wagner est le premier compositeur dramatique de l'époque actuelle, le seul qui, à une inspiration intarissable, à une science sans bornes, joigne l'instinct infaillible de la scène... La vie a droit à la lumière, *Lohengrin* a droit à l'Opéra. Si M. Perrin ne comprend pas cela, qu'on le casse aux gages ! » N'est-ce pas le même M. Wittmann qui, vivant depuis en Autriche, a envoyé de Vienne à la *Nouvelle Revue* une charge à fond contre Richard Wagner, qu'il traitait de Bismarck musicien, exalté, encensé, enivré par l'orgueil national allemand après les triomphes militaires de 1870 ? « Qu'était-ce que M. Wagner avant cette date ? Un compositeur plus ou moins contesté faisant autant de bruit que de musique, toujours cahoté entre le

succès et la défaite. » Il a dû joliment s'amuser, cet écrivain versatile, en bâtissant une pareille théorie ; il a dû surtout bien rire en songeant comme il se moquait agréablement des Français en général et de « la Grande Patriote » en particulier.

Cependant, certains reporters français s'étaient trop hâtés d'annoncer l'insuccès de *Lohengrin* et si la caisse du directeur ne s'était pas emplie, au moins le chef-d'œuvre avait-il jeté des racines profondes parmi le public belge, si bien qu'il fallut le reprendre dès la saison suivante, le 14 avril 1871, avec les même chanteuses, plus MM. Warot, Monnier et Jamet. Avril 1871 : c'était une époque où les Parisiens n'avaient pas le loisir de prêter l'oreille à la musique qui se faisait en Belgique. Mais il se trouvait alors beaucoup de Français réfugiés à Bruxelles et qui, pour se distraire, allèrent voir jouer un opéra dont le titre seul suffisait à piquer leur curiosité, tant il avait d'écho dans le monde entier. Ce n'étaient plus là des journalistes, des critiques de profession, toujours assez bien disposés pour les œuvres qu'ils vont entendre un peu loin ; c'étaient de simples curieux, des spectateurs indifférents que leur éloignement forcé de Paris ne devait pas rendre très bienveillants pour cette musique nouvelle — à moins qu'ils ne subissent l'influence favorable du milieu où le hasard des voyages les avait jetés.

Toujours est-il qu'à dater de cette époque — et Wagner étant proscrit des scènes françaises

pour un assez long temps — le théâtre de la Monnaie, à Bruxelles, devint une sorte de scène neutre où se rendirent les amateurs français désireux d'entendre et d'applaudir quelque opéra de lui. Ce fût bientôt comme un Théâtre-Lyrique hors frontière, où se représentaient en français les opéras marquants de l'étranger comme en jouait le Théâtre-Lyrique de Paris avant la guerre, où devaient trouver accueil des partitions françaises comme *Hérodiade* et *Sigurd*, devant lesquelles s'était fermé l'Opéra de Paris.

M. Vachot, qui dirigeait toujours la Monnaie en 1871, vit clairement que les ouvrages de Wagner traduits en français allaient devenir un excellent filon à exploiter dans ce théâtre. Il n'y avait guère plus d'un an qu'il avait joué *Lohengrin* et ce chef-d'œuvre avait déjà si bien conquis le public qu'on le devait reprendre encore au mois d'octobre 1871. Alors le directeur, mis en goût par ce succès croissant, résolut d'offrir *le Vaisseau Fantôme* à ces nouveaux partisans de la musique wagnérienne et il le fit représenter le 6 avril 1872. Mais c'était singulièrement reculer que d'aller de *Lohengrin* au *Vaisseau Fantôme*, et les nombreux amateurs que le charme et la grandeur de *Lohengrin* avaient séduits et subjugués furent tout surpris de se trouver en face d'une œuvre indécise, où l'influence italienne alternait avec celle de Weber, où l'auteur s'éloignait très peu de la voie suivie avant lui par les maîtres consacrés, et ce n'aurait pas été de trop d'une exécution supérieure pour atténuer ce dé-

senchantement bien naturel. Les chanteurs, au contraire, étaient généralement médiocres, surtout M. Brion d'Orgeval qui succombait sous le poids d'un rôle aussi lourd que le Hollandais; c'était sur lui que reposait la pièce entière et tout s'écroula avec lui, sans que les efforts de M. Warot dans Eric, de M<sup>lle</sup> Sternberg dans Senta, servissent le moins du monde à pallier ce grave échec.

Avec quel plaisir les journaux français répandirent la mauvaise nouvelle, avec quelle joie ils annoncèrent que la salle, pleine à la première représentation, était presque vide à la deuxième et qu'il y avait eu, d'un jour à l'autre, une diminution de recettes de 3,000 fr.! Sans doute, ils s'imaginaient que c'en était fait de Wagner à Bruxelles comme à Paris, d'autant plus que la première soirée avait provoqué de bruyants conflits entre les auditeurs ordinaires, qui sifflaient une exécution défectueuse, et les partisans décidés du maître qui soutenaient son opéra quand même, en passant sur les défaillances. Le rapprochement se fit de lui-même. On évoqua tout aussitôt le souvenir de *Tannhæuser*, on enseigna que la vogue éphémère de *Lohengrin* avait été une surprise et que nos voisins en étaient déjà revenus, que la cause était entendue et que Wagner avait définitivement perdu son procès auprès des Belges. Pauvres gens qui ne voyaient pas que la raison de cet échec, outre la faiblesse des artistes, était principalement dans le peu d'intérêt que pouvait offrir une partition de ce

genre à des amateurs déjà pénétrés des idées nouvelles mises en pratique dans *Lohengrin*.

Ce fut une fausse joie pour les détracteurs français de Wagner, une fausse joie qui dura peu. Dès l'année suivante, le nouveau directeur de la Monnaie, Avrillon, qui sentait le terrain glisser sous ses pas et qui voulait conjurer la malchance en frappant un grand coup, comprenait qu'il n'avait rien de mieux à tenter que de se mettre à nouveau sous la protection de Wagner et il montait bravement ce *Tannhœuser*, tant honni par les journaux parisiens. Ce coup d'audace fut un coup d'éclat qui aurait rétabli la fortune du directeur, si elle avait pu être rétablie, et je me rappelle encore exactement cette représentation du 20 février 1873. C'était la première fois que j'entendais, à la scène, un opéra complet du maître — autant vaut ne pas parler du *Rienzi*, joué à Paris en 1869, — et l'émotion que je ressentis est très présente à mon souvenir, tant elle différait des impressions musicales que m'avaient causées les ouvrages les plus haut placés dans l'estime du public français. Ce fut comme un envahissement de tout mon être qui ne fit qu'augmenter durant trois heures, malgré les inégalités frappantes de l'œuvre, et qui arriva à son apogée après le récit du pèlerinage à Rome, une des pages musicales les plus saisissantes qui se puissent voir, après la scène finale où Vénus et Wolfram, personnifiant la volupté et la vertu, se disputent avec une séduction, une grandeur inconcevables, l'esprit flottant de Tannhæuser.

Les journalistes français n'étaient pas nombreux à cette représentation. Qu'avaient-ils besoin, pensaient-ils, d'entendre à nouveau *Tannhœuser*; n'étaient-ils pas fixés, depuis douze ans, sur le peu de valeur de cet ouvrage et sur le faux talent de l'auteur ? Dès lors à quoi bon se déranger ? Nous n'étions pas plus de six ou sept, et, sur ce petit nombre, il s'en trouva encore un pour écrire à propos de Wagner des choses de ce genre : « Ce musicien vaniteux et boursouflé de son mérite — un pendant tout trouvé du poète faiseur de Cambden House, — qui pose toujours pour le génie méconnu, pour le martyr de la pensée, n'avait pas besoin que les lazzis, d'un goût contestable, du public parisien lui fissent un solide piédestal sur lequel il pût se hisser et débiter son petit boniment... Je n'approuverai jamais les huées et les quolibets adressés à un homme de talent qui s'égare, mais, enfin, on peut excuser un public énervé qui, n'y voyant goutte au milieu de la nuit qui règne dans une partition, se fâche pour revoir le jour et respirer un peu. » Respirez-vous à présent, cher Monsieur de Lajarte, avez-vous enfin retrouvé la lumière, y voyez-vous plus clair ?

Le directeur sombra, malgré la réussite de *Tannhœuser*, mais l'œuvre survécut et le nouvel entrepreneur, M. Campo-Casso, n'eut rien de plus pressé que de la rejouer au commencement de la saison suivante, afin de bien disposer les esprits pour lui. Cet opéra tenait alors la tête du répertoire, si bien qu'on le choisit pour une

représentation de gala offerte au duc et à la duchesse d'Edimbourg, qui passèrent par Bruxelles, au mois de mars 1874. Mais la direction nouvelle était aussi chancelante que les précédentes, et elle s'écroula subitement au mois de décembre de la même année, en laissant le théâtre et les artistes dans le plus grand désarroi... C'est alors qu'arrivèrent MM. Stoumon et Calabresi, dont l'heureuse gestion de dix années est encore dans toutes les mémoires et constitue la période la plus brillante de l'histoire du théâtre de la Monnaie.

Eux aussi comprirent bientôt qu'il n'était pas de meilleur atout dans leur jeu que la musique de Wagner, et après avoir attendu quelque temps afin de mieux aiguiser le désir des amateurs trop longtemps privés, à leur gré, des opéras de ce maître, ils firent une reprise éclatante de *Lohengrin*, le 25 février 1878. Cette fois, ce n'était pas seulement des critiques parisiens, mais aussi des amateurs, qui firent le voyage de Bruxelles, afin d'entendre un opéra qu'on leur promettait en vain depuis si longtemps à Paris. L'année suivante également; car ces habiles directeurs connaissaient trop bien le goût de leurs abonnés pour ne pas le satisfaire au moins par quelques exécutions d'ouvrages favoris. J'y retournai alors, et, comme je n'avais encore vu à Bruxelles que des premières représentations, assez semblables aux nôtres par l'empressement des spectateurs à se donner eux-mêmes en spectacle au lieu de s'occuper de la partition qu'on leur soumet, je

fus d'autant plus frappé de la profonde attention prêtée par le public ordinaire, une fois la fièvre du premier soir passée, et de son respectueux silence en face de l'œuvre qu'on exécute. Ah! pour le coup, voilà qui me changeait du public parisien et de ses bavardages interminables.

J'étais absolument seul de France à ces deux ou trois représentations données en fin de saison et qui n'offraient rien de particulier ni de solennel. Nul n'en devait donc parler dans la presse. Aussi quelle fut ma surprise, en rentrant à Paris, de lire un journal dont le rédacteur avait gravement inséré cette dépêche, expédiée par un correspondant spécial, disait-il; ah! oui tout à fait spécial : « Quoique nous n'aimions pas énormément cette musique, nous devons constater que les *trois derniers actes* ont produit un grand effet. » Ah bah, vraiment! rien que les trois derniers? Mais j'ai beau compter et recompter, je n'en trouve jamais que trois dans *Lohengrin*.

Faut-il rappeler ici la récente apparition des *Maîtres Chanteurs de Nuremberg*, par laquelle MM. Stoumon et Calabresi couronnèrent leur glorieuse direction, et qui provoqua une véritable caravane d'amateurs et de journalistes français pour Bruxelles, au mois de mars 1885 ? Après leurs dix années d'exercice, au courant desquelles ils avaient repris *Lohengrin*, monté en français le *Mefistofele*, de M. Boïto, accueilli l'*Hérodiade* errante de M. Massenet, et produit à la lumière une œuvre hors pair, le *Sigurd* de M. Reyer, ces deux directeurs avaient justement pensé qu'ils

ne pouvaient mieux terminer qu'en rendant honneur au musicien dont les Belges étaient particulièrement épris ; et cette représentation des *Maîtres Chanteurs* dans notre langue eut un grand retentissement, un résultat très fructueux, que les fabricants et débitants de musique française s'efforcèrent d'atténuer autant que possible, afin de continuer ici leur petit commerce en toute tranquillité.

La seule réponse qu'on pût faire à ces allégations de marchands exaspérés était de monter *la Valkyrie*. Et les nouveaux directeurs se hâtent de le faire, ainsi que l'auraient fait leurs prédécesseurs, s'ils n'avaient résigné leurs fonctions, parce que le courant musical était irrésistible, parce que le public belge, après *le Vaisseau Fantôme* et *Tannhœuser*, après *Lohengrin* et *les Maîtres Chanteurs*, devait fatalement souhaiter d'entendre *la Valkyrie*, à moins que ce ne fût *Tristan*, et qu'il était radicalement impossible de le priver plus longtemps d'une nouvelle partition de Richard Wagner. Aussi, pour mieux répondre à son désir, va-t-on la lui offrir dans des conditions toutes spéciales, avec des dispositions matérielles se rapprochant autant que possible des exigences du maître, entièrement réalisées à Bayreuth.

Comment l'accueillera-t-il ? C'est ce qui reste à savoir. Mais qu'il l'accueille bien ou mal, il n'en reste pas moins constant que nous aurons, nous autres Français, terriblement de chemin à faire avant de rattraper nos voisins. Pauvres

niais, qui durant vingt-cinq années, nous sommes bouché les oreilles, pensant empêcher les autres d'entendre, et qui nous étonnons après cela d'être à moitié sourds !

# GOUNOD CAUSEUR ET ÉCRIVAIN

## I

SUR MORS ET VITA ET HÉLOÏSE ET ABÉLARD

*Juillet 1886.*

Comment l'ilustre auteur de *Faust* a-t-il encore le loisir de composer de la musique avec les visites qu'il reçoit, les préfaces qu'il rédige et les explications qu'il fournit sur ses œuvres? Du temps où il était dans toute la force de l'âge et la verdeur de l'inspiration, alors qu'il était l'auteur peu illustre de *Sapho*, d'*Ulysse* et du *Médecin malgré lui*, il n'aurait pas perdu son temps à commenter les œuvres qu'il venait de produire ou qu'il allait écrire. Il se contentait de les faire jaillir de son cerveau, de leur donner la forme la plus parfaite à son gré, sans se guider sur les préférences d'un public qui le tenait alors en suspicion, et jamais l'idée ne lui serait venue d'expliquer *Faust*, *Mireille* ou *Roméo et Juliette* : il lui suffisait de les avoir composés. Mais avec l'âge et le déclin de la puissance créatrice est venue la manie de parler pour ne rien dire. A chaque occasion qui se présente, il prend la plume et noircit du papier sans trêve : œuvre passée, œuvre future, tout lui fournit matière à commentaire; élèves à couronner, livre à patron-

ner, œuvre charitable à seconder : tout lui est bon pour disserter. Il s'élève alors au-dessus de terre, il explique et commente le sujet le plus simple avec une exaltation prophétique, il s'épanche en périodes mystico-philosophiques dont le sens échappe à tout le monde, échappant sans doute à l'écrivain lui-même : des mots, des mots, des mots.

M. Gounod aurait pu devenir peintre et il a failli se faire prêtre. Il a gardé de cette vocation manquée un goût très prononcé pour les sermons et les homélies, et jamais il ne prêche avec autant de feu que lorsque sa musique est en question. Il aime à disserter sur ses œuvres, à les expliquer, à dévoiler le fond de sa pensée et de son cœur à qui n'en comprendrait pas, sans cette aide, toute la profondeur. Et, de fait, on n'imaginerait jamais ce qu'il a dans la tête et comme il s'exprime avec bonhomie, souplesse et clarté dès qu'il s'agit de ce qui l'intéresse par-dessus tout : de ses partitions.

Écoutons-le donc. Il y a trois ans, tout au plus, il recevait la visite du correspondant parisien d'un grand journal américain, le capitaine Haynie. Il l'accueillait avec sa bonne grâce accoutumée, lui rappelait qu'il venait d'entrer dans sa soixante-cinquième année et qu'à cet âge il ne pouvait guère accepter l'invitation qu'on lui faisait d'aller aux États-Unis; puis il tenait à peu près ce langage au capitaine attentif et qui a pieusement recueilli cette importante profession de foi :

« ..... Je n'écrirai plus pour le théâtre. L'ouvrage que vous voyez sur mon « piano-bureau », auquel je travaille en ce moment, sera un des plus importants que j'aie composés. Je le prépare pour le prochain festival triennal de Birmingham. C'est un oratorio avec *Requiem*. Le sujet est : *la Mort et la Vie*. La première partie se compose de motifs pris dans la *Messe des morts*, et dans la seconde partie, qui n'est autre que la *Destruction de la Jérusalem céleste*, de *l'Apocalypse de saint Jean*, je répète les motifs que vous connaissez, mais avec des développements exprimant la joie des âmes des sauvés, dans la nouvelle Jérusalem des saints. C'est un sujet auquel j'ai longuement réfléchi; j'y travaille maintenant très sérieusement, et il m'intéresse chaque jour davantage. A mon avis, c'est dans les idées et dans les sentiments religieux que la musique trouve ses formes les plus nobles et les plus élevées. Vous trouverez un fil religieux parcourant tous mes opéras et ouvrages de quelque importance[1]. Exemple : la scène de la cathédrale, dans *Faust*, et *Polyeucte*, qui est un opéra absolument religieux. C'est un peu en raison de ce sentiment que j'ai renoncé à écrire pour le théâtre... »

---

1. Ce « fil religieux » sans lequel M. Gounod n'aurait jamais rien pu composer, dans *Sapho*, c'est sans doute le chant d'actions de grâce de Sapho à Vénus; dans *Cinq-Mars*, ce devait être le Père Joseph; dans *Abélard*, ce sera l'incisif chanoine Fulbert; dans *On ne badine pas avec l'amour*, œuvre sacrée entre toutes, ce sera sûrement ce goinfre de Bridaine. Et dans *le Médecin malgré lui*?.....

Là-dessus, le capitaine, évincé, battit en retraite et M. Gounod reprit sa partition de *Sapho* qu'il était en train de remanier pour l'Opéra[1].

*Mors et Vita*, dans la pensée de l'auteur, faisait suite à *Rédemption*, et de même que sa première trilogie sacrée avait été exécutée au festival triennal de Birmingham en 1882, de même la

---

1. Cet acte de renonciation au monde et au théâtre ne serait pas complet si l'on ne transcrivait ici certain passage d'une lettre adressée de Paris à M<sup>me</sup> Weldon, au mois de juin 1874. « ... L'avenir te fera voir avant peu et fidèlement que *ma vie publique est terminée*. Ne crois pas que je parle un langage de comédie : il faudra pourtant bien que tu *croies*, comme saint Thomas, quand tu *verras*. Ma vie, maintenant, c'est une *retraite*, c'est une *cellule* dont voici la règle : 1° *Recueillement*, vie de l'âme; 2° *Intimité*, vie du cœur; 3° *Travail*, vie de l'intelligence. Quant au *monde*, j'ai dit, comme dans la prison de mon *Polyeucte* : « Monde ! pour moi tu n'es plus rien ! » C'est le mensonge et l'inutilité; des deux côtés, c'est le VIDE. Je veux recueillir ce qui me reste de jours dans une solitude que je regarde comme *ma vie* POSTHUME ! Le public contemporain n'existe plus pour moi; je n'ai plus rien à démêler avec lui; *je n'expose plus mes tableaux*. *Polyeucte* est une œuvre d'art *apostolique;* c'est l'apologie et la glorification d'un martyr : j'espère que Dieu me permettra de le terminer avant ma mort; et si j'ai laissé dans cette œuvre une action de plus au service d'une cause que j'ai adorée, je ne demande pas à en voir le succès : le bien fait par moi après moi me suffit. Plus de représentations; plus de relations ni d'arrangements avec la tourbe des directeurs ou éditeurs; c'est *fini,* c'est *mort*; entends-tu? *Personne ne jouera mon Polyeucte, ni Georges Dandin, ni aucune œuvre nouvelle de moi, de mon vivant.* Ce que je désire seulement, c'est de les achever dans *la paix de mon couvent,* comme un vieux bénédictin. » — Depuis qu'il écrivait cela, M. Gounod a donné au théâtre ou au concert *Cinq-Mars, Polyeucte, le Tribut de Zamora, Sapho* remaniée, *Rédemption, Mors et Vita,* le tout vendu le plus cher possible à cette « tourbe d'éditeurs ».

GOUNOD PEIGNANT DANS L'ATELIER DE PILS,
A LA VILLA MÉDICIS.

Dessin de G. Clairin, d'après une étude de Pils (Rome, 1842).

seconde le fut en 1885, avant d'arriver à Paris. La première avait été dédiée par l'auteur, fervent catholique, à la reine d'Angleterre, pays protestant dans lequel il s'égara longtemps comme le chevalier Tannhæuser dans le royaume de Vénus; la seconde fut dédiée à Sa Sainteté le pape Léon XIII comme pour mieux accentuer le retour du pécheur repentant dans le giron de la sainte Église. Et s'il écrit une troisième trilogie sacrée, ainsi qu'il est probable, à quel souverain la dédiera-t-il pour ne point descendre et déroger ?

Donc *Mors et Vita*, nous en sommes avertis, renferme un *Requiem* suivi d'une sorte de vision apocalyptique de la vie surnaturelle, éternelle, qui attend l'âme après l'anéantissement du corps. « On se demandera peut-être, — écrit l'auteur en tête de sa partition, — pourquoi j'ai placé dans le titre la mort avant la vie. C'est que si, dans l'ordre du temps, la vie précède la mort, dans l'ordre éternel c'est la mort qui précède la vie. La mort n'est que la fin de l'existence, c'est-à-dire de ce qui meurt chaque jour; elle n'est que la fin d'un « mourir » continuel; mais elle est le premier instant et comme la naissance de ce qui ne meurt plus. » Rien à répondre à cela.

Puis, comme il ne veut s'exposer ni au reproche de boniment, — saine prudence, — ni à celui de subtilité, il se borne à signaler les traits essentiels des idées qu'il a voulu exprimer : d'abord les larmes que la mort nous fait répandre ici-bas, puis les espérances d'une vie meilleure,

enfin la crainte solennelle de la Justice sans tache et la confiance filiale et tendre dans un amour sans bornes. Tout cela est textuel, je vous prie de le croire. Et savez-vous comment il traduit la terreur qu'inspire le sentiment de la Justice seule et, par suite, l'angoisse du châtiment? Par deux mesures, ascendantes ou descendantes, peu importe, qui présentent une suite de trois secondes majeures et donnent un total de quarte augmentée dont l'expression farouche se retrouve dans les arrêts de la justice divine, dans les souffrances des damnés, etc., etc. Ah! l'expression farouche de la quarte augmentée! quel trait digne du Maître de musique dans *le Bourgeois gentilhomme!* Ensuite, une simple tierce mineure exprime les tristesses et les larmes; qu'elle devienne majeure, et tout aussitôt, grâce à cette altération d'une seule note, à ce demi-ton miraculeux, elle rendra de la façon la plus éclatante et la joie et les consolations. Enfin, telle autre forme, par sa simple superposition, qui donne un cadre de quinte augmentée, annonce à n'en pas douter le réveil des morts par cette effrayante fanfare de trompette angélique dont parle saint Paul dans l'une de ses épîtres aux Corinthiens.

En vérité, c'est à se demander auquel des deux, de M. Gounod ou de Mistress Weldon, une cohabitation prolongée a causé le plus de trouble irréparable. Elle ne s'y est pas trompée, l'Anglaise acharnée, elle a reconnu son bien dans cette production merveilleuse, et, du fond de sa prison d'Halloway, elle en a violemment réclamé

sa part, sa part de gloire ou de quolibets, à choisir. « Je n'ai pas d'exemplaire de *Mors et Vita*. Tout ce que je puis dire, c'est que Gounod, en écrivant cette musique, n'a fait qu'exécuter une des idées que je lui ai mises en tête pendant son séjour à Tavistock House. La forme devait, il est vrai, en être un peu différente et le titre devait être : *les Quinze Mystères*. Il avait été si vivement frappé de ma conception du Nouveau Ciel et de la Nouvelle Terre qu'il sortit aussitôt pour acheter un gros livre de papier à musique, relié à l'antique, et me dit qu'il le remplirait pour moi de tous les sujets que je lui désignerais dans l'Écriture. Ce même jour, il se mit au travail et composa, séance tenante, un magnifique chœur double sur le dernier chapitre de la Révélation, avec un solo pour voix de soprano, sur le texte : « Et Dieu essuiera les larmes de tous les yeux; il « n'y aura plus de pleurs, ni de cris, car tout le « reste sera effacé. » Je viens de lire les comptes rendus de *Mors et Vita* : il me semble que je revois un vieil ami sorti du tombeau... »

Quel tableau délicieux on ferait avec ces deux personnages associés pour la procréation d'un tel chef-d'œuvre, et quel sujet plus attrayant fournir aux pinceaux d'un Fantin-Latour, s'il consentait jamais à le traiter! Le maître assis, présentant de face au public son vaste front dépouillé, sa belle barbe de moine, et notant au vol quelque céleste idée, tandis que la muse inspiratrice, la tête mollement appuyée sur son épaule et l'enlaçant de ses bras amoureux, suit d'un regard avide la

pensée qui jaillit bouillonnante et se fixe sur le papier. Quel plus beau groupe offrir à l'inspiration d'un maître et comme, rien qu'à le décrire, il me semble le voir prendre la vie et s'animer à mes yeux !

« Je voudrais me bâtir une cellule dans l'accord parfait », a dit un jour M. Gounod en associant ces deux idées de musique et de religion qui hantent constamment son cerveau. Cela ne veut rien dire, absolument rien : mais les mots font image et notre auteur n'en demande pas plus, tellement l'apprenti peintre a déteint sur le musicien. Qu'il écrive ou qu'il pérore, il se grise au bruit des mots qui s'entre-choquent, sans jamais s'inquiéter de leur signification particulière ou du sens général de la phrase ainsi lancée au hasard. Je vous signale en particulier ce couplet sur le Génie et l'Amour : « Or, de même que l'Amour, le Génie est, avant tout, l'abnégation. Les lois du Beau sont les mêmes que celles du Bien ; car le Beau et le Bien, consubstantiels dans leur essence absolue, ne se distinguent entre eux, comme pour nous, que par leurs propriétés respectives et par leurs relations spéciales avec les diverses facultés de notre entendement dans lequel leur rayon unique se *réfrange*, en quelque sorte, comme dans un prisme intellectuel ; et c'est pourquoi, dans la valeur esthétique d'une œuvre d'art, aussi bien que dans la valeur d'un acte moral, il entre pour le moins autant de ce qu'on s'y interdit que de ce qu'on s'y permet. Le génie, c'est toujours la *personnalité* sans doute,

mais *s'oubliant elle-même* et s'élevant ainsi jusqu'à l'expression de l'Humanité tout entière, c'est-à-dire jusqu'à la plus haute *impersonnalité*. » Pauvre langue française, si claire et si précise autrefois !

Et quand il a bien écrit ou péroré de la sorte, aimant à fasciner qui le lit ou l'écoute, à éblouir les naïfs par les images fulgurantes d'un langage apocalyptique, il s'étonne ou feint de s'étonner que ses plans soient divulgués, ses pensées dévoilées, ses projets livrés en pâture à la curiosité publique... A quoi sert-il donc de parler si ce n'est pas pour que ce qu'on dit soit répété et commenté par les mille voix de la Renommée ?

Tout dernièrement encore, on révèle au public, à grand renfort de précautions oratoires, que l'illustre auteur de *Mors et Vita*, qui ne devait plus jamais sacrifier au démon du théâtre, est en train de concevoir une œuvre unique et sans précédent qui s'appellera *Maître Pierre*, autrement dit *Abélard*. La presse, aussitôt, se met en campagne ; on interroge l'auteur qui bavarde à plaisir ; puis quand la nouvelle a pris son vol pour le monde entier, il s'arrête indigné devant les commérages de la presse et ferait verser des larmes au plus sceptique par la sincérité de ses doléances.

« C'est désolant, désolant, clame ce nouveau Jérémie. C'est à faire frémir, ces indiscrétions de journalistes. Les voilà bien contents, parce qu'ils ont donné dans le détail l'analyse d'un ouvrage inachevé, d'un ouvrage qui, je puis le dire, m'est

encore à moi-même inconnu. De ce qu'on met toute son âme, tout son cœur au service d'une idée qui vous a traversé la cervelle; de ce qu'on aime, entre amis, à causer de l'embryon auquel on essaye de faire un sort, s'ensuit-il que le public doive être tenu au courant de toutes les alternatives du travail, de toutes les péripéties de la gestation? Mais voilà dix ans que j'y travaille, à ce *Maître Pierre!* On n'en avait pas parlé jusqu'ici; que ne le laissait-on dans les limbes jusqu'au jour où j'aurai gloire à le montrer? »

Quelle désolation sincère! Et comme on s'y laisserait gagner si l'on ne se rappelait que cet *Abélard* auquel le maître réfléchit depuis dix ans, et dont jamais rien n'a transpiré, il l'a raconté lui-même en détail à certain journaliste allemand qui ne se cachait pas d'en vouloir entretenir ses lecteurs! « On n'en a jamais parlé », c'est bientôt dit; mais il y a sept ou huit ans, toute la presse européenne a reproduit le canevas de cet ouvrage et les commentaires que M. Gounod lui-même avait donnés d'abondance à l'écrivain-voyageur qui lui rendait ses devoirs.

C'était au moment de l'Exposition universelle, en 1878, à la veille de la représentation de *Polyeucte* à l'Opéra. Un critique viennois, M. Édouard Hanslick, qui vient de temps à autre à Paris pour y suivre le mouvement musical, y ayant fait un long séjour à cette occasion, n'avait rien eu de plus pressé que d'aller faire visite à l'auteur de *Polyeucte*, et celui-ci, questionné par un écrivain dont la profession était d'être indis-

cret, n'avait rien eu de plus pressé que de lui raconter son futur opéra, non sans y joindre une grande théorie esthétique[1]. Une fois sur ce sujet, il ne cause plus ; il parle, il enseigne, il annonce ainsi qu'un prédicateur ferait en chaire et son catéchumène attentif ne fait guère qu'écouter la bonne parole et la recueillir.

« J'ai pour principe, dit l'auteur de *Faust*, de ne plus m'inquiéter des ouvrages terminés et de m'absorber tout entier dans ceux qui sont en train. Ainsi, je ne songe plus à *Polyeucte*, qui va être

---

[1]. Dans ses articles : *Souvenirs musicaux de l'été 1878*, publiés dans la revue de M. Paul Lindau : *Nord et Sud*, à la fin de l'hiver 1879, le critique-voyageur commence par protester, non sans acrimonie, contre le culte d'origine récente inauguré en France en l'honneur de Berlioz, le *Berlioz-Cultus*, suivant son ironique expression. Il tient que c'est là pure affaire de mode, de patriotisme tout au plus. Il fallait découvrir un révolutionnaire français pour l'opposer à Wagner, le grand révolutionnaire allemand, et, vu l'insignifiance notoire des musiciens vivants, force a été de déterrer un mort : de là, l'invention de Berlioz. Au demeurant, — c'est toujours M. Hanslick qui parle, — la musique n'a rien à voir en tout cela et les Français en sont toujours au même point, c'est-à-dire peu avancés dans la culture de cet art et médiocrement doués. En France, dit-il, la musique n'est pas le principal objectif des musiciens, et leur plus ardente préoccupation est d'obtenir la croix de la Légion d'honneur ou d'entrer à l'Institut. L'Institut constitue de la sorte une manière de retraite ou d'hôtel des Invalides, et dès lors il n'y a pas lieu d'être surpris si l'on y donne accès à des médiocres comme M. Reber, auteur d'un traité d'harmonie, ou M. Ernest Reyer, qui n'a écrit qu'un mauvais opéra. — C'est de *la Statue* qu'il s'agit, s'il vous plaît, car ni *Sigurd* ni *Salammbô* n'existaient encore, et M. Reyer en pourra marquer une vive gratitude à son confrère autrichien.

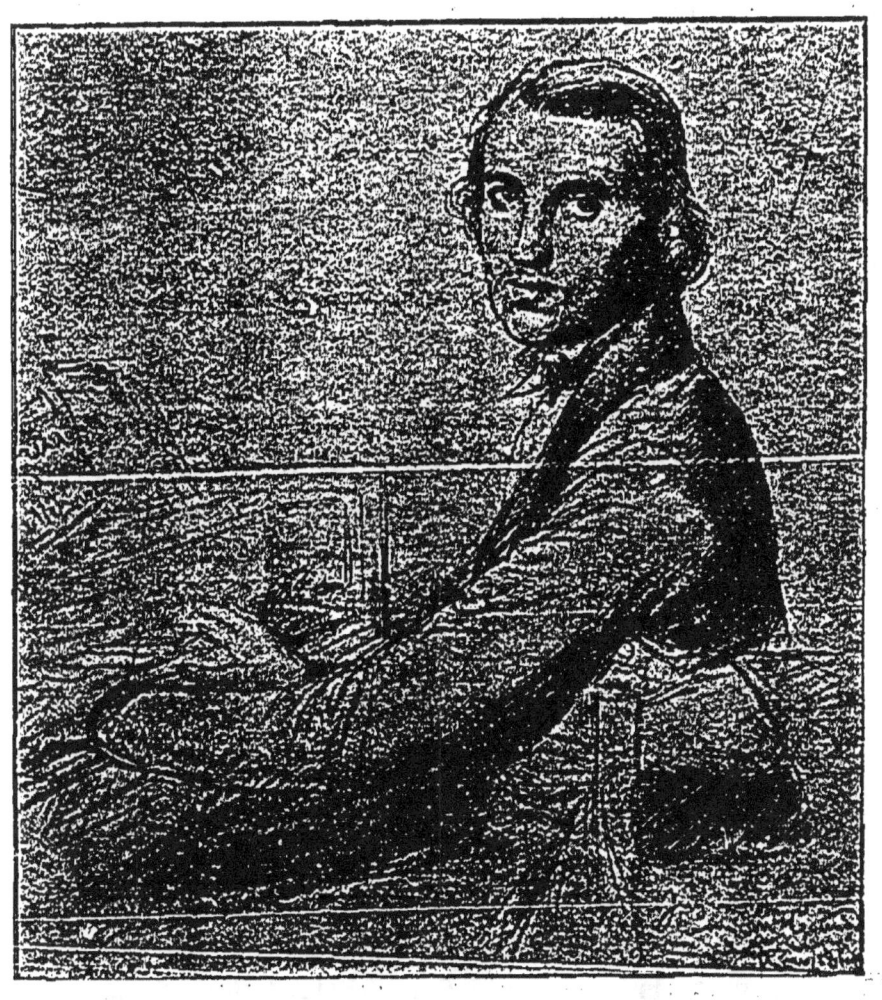

CHARLES GOUNOD A VINGT-SIX ANS,
d'après un dessin d'Ingres fait à Rome en 1844.

représenté, et je ne m'occupe plus que de mon nouvel opéra, dont j'ai déjà écrit deux actes : c'est *Héloïse et Abélard.*

« Tout naturellement, ajoute alors M. Hanslick, je marquai quelque frayeur. Il y a, en effet, dans ce sujet, une péripétie qui ne peut être laissée de côté, et, quelque soin qu'on prenne de la reléguer à la cantonnade ou de la loger discrètement dans un entr'acte, le spectateur ne peut ignorer de quelle mésaventure il s'agit, mésaventure très particulière, et qui, pour comble de malheur, ne va pas sans un arrière-goût comique.

« — N'ayez crainte, me dit Gounod, en pénétrant mon inquiétude avant que j'eusse ouvert la bouche, mon Abélard est tout bonnement mis à mort par ses ennemis, sans aucun raffinement préalable. N'allez pas croire d'ailleurs que mon opéra soit une suite de duos d'amour ; c'est plutôt une personnification, une incarnation des idées philosophiques et religieuses les plus élevées.

« Encore que catholique, et catholique à tendances exaltées et mystiques, — observe M. Hanslick, — Gounod est un grand admirateur de la Réforme allemande. Dans son opinion, l'Allemagne a parlé haut à partir du xvie siècle, tandis que la France est demeurée muette encore pendant trois cents ans. Son Abélard doit personnifier la lutte de la conscience contre les lois de l'Église, et défendre les droits de la liberté spirituelle et de la civilisation.

« — Le point culminant de l'action, me dit-il, se trouve au quatrième acte, où Abélard brûle

ses livres sous les yeux du tribunal ecclésiastique. Puis, en rentrant chez lui, il est assailli dans une ruelle obscure et massacré à l'instigation du clergé.

« — Que se passe-t-il alors au cinquième acte ? fis-je avec une curiosité facile à comprendre.

« — Le cinquième nous montre Héloïse au cloître, entourée de nonnes. L'esprit, *l'ombre* d'Abélard vient la visiter, et il y a là un duo. Abélard annonce prophétiquement la France à venir, qui doit effacer le crime d'une époque de ténèbres et révérer les deux amants à l'égal des saints. Au cours de cette vision, les nuages qui voilent le fond du théâtre se déchirent et l'on aperçoit le cimetière actuel du Père-Lachaise, avec le tombeau d'Héloïse et Abélard, vers lequel le peuple ému accourt en pèlerinage. D'après la légende, Abélard mort se soulève en son suaire pour embrasser la dépouille mortelle d'Héloïse quand elle est apportée auprès de lui. Cette scène était impossible à réaliser au théâtre, mais elle est acceptable sous forme d'une vision planant sur le tombeau réel, et je placerai là un accord final plein d'harmonie et de pardon. »

Sur ce, M. Gounod cessa de parler et M. Hanslick d'écouter. L'un retourna à son *Héloïse* et l'autre à son journal [1].

---

1. A repêcher dans les articles de M. Hanslick un mot assez plaisant d'Auber sur M. Ambroise Thomas et que celui-ci, d'ailleurs, se plaît à raconter. La mine de l'auteur du *Caïd*, on le sait, n'est rien moins que joyeuse, et

Et dire que toute cette littérature aurait été perdue si certain critique parisien, l'ayant découverte dans une revue allemande, où elle avait d'abord paru sans provoquer grand émoi, n'avait rendu à M. Gounod le service de la traduire et de la signaler aux lecteurs français, qu'elle visait de préférence! Une fois informés, les journaux d'ici la reproduisirent tous à la file et M. Gounod dut bénir du fond du cœur celui qui l'avait si bien servi en repêchant cette nouvelle au fond d'une revue étrangère, en lui donnant le plus rapide essor. Raison de plus pour ne pas méconnaître, aujourd'hui, les services passés et pour ne pas affirmer qu'on n'avait jamais parlé de cet ouvrage avant le mois dernier. Voilà ce dont M. Gounod aurait été fort chagrin — il y a huit ans.

Qu'il en croie un ami : si grand compositeur qu'on soit, si haut que vous ait placé la mode ou le goût de vos contemporains, il faut toujours se croire incertain de l'avenir, s'efforcer à conquérir la postérité par des ouvrages qui marquent un pas en avant, au lieu de rétrograder, au lieu de chercher à enrayer le mouvement musical, qui ne s'arrête jamais par des écrits sans portée et de creux discours. Pour un musicien, mieux vaut composer qu'écrire et discourir; et s'il ne produit que des œuvres veules et sans nerf, il aura beau recourir aux développements de rhétorique,

comme un tiers s'affligeait quelque jour de le trouver très changé: « Allons donc, fit Auber; moi, j'y suis fait et je trouve toujours Thomas *très changé.* »

aux épanchements mystiques et décorer du beau nom de simplicité l'impuissance et la pauvreté résultant de l'âge, il aura beau s'atteler à des sujets extra-humains en les accompagnant de commentaires exaltés, il aura beau passer et repasser du profane au sacré en proclamant chaque fois sa conversion définitive, il n'arrivera, par tout ce bavardage et ce bruit, qu'à se donner le change à lui-même sur le déclin de son talent, sans jamais tromper le public qui n'a pas les mêmes raisons de se faire illusion.

Dans tout ce verbiage, une seule vérité, que voici : « Qui placera sa force et sa joie dans le succès trouvera sa faiblesse et son découragement dans un échec. » C'est absolument vrai, et M. Gounod l'a trop souvent vérifié par lui-même en ces derniers temps pour s'y tromper.

II

SUR LE DON JUAN DE MOZART

Août 1890.

De temps à autre, et lorsqu'il se sent un peu négligé du public, lorsqu'il n'a ni messe à écrire en l'honneur de Jeanne d'Arc sur les dalles de la cathédrale de Reims, ni cerf-volant gigantesque à construire avec madrigal en vers, ni enfant quelconque à bénir parce qu'il visite une église à l'instant même où des inconnus viennent faire baptiser leur rejeton, alors M. Gounod, désespéré de voir les journaux ne rien dire de lui tandis

qu'on parle encore et toujours de Richard Wagner, appelle Mozart à la rescousse. Il s'agenouille et croisant dévotement les mains sur sa poitrine, avec des airs inspirés de saint en extase, il clame à tous les vents : « Mozart, exquis Mozart, divin Mozart, toi seul es grand, toi seul es parfait, toi seul es Dieu ! » Et les badauds de s'attrouper, les niais ou les compères de s'écrier à leur tour : « Voyez quel beau et réconfortant spectacle : un homme de ce génie, un si grand compositeur, proclamant le génie surhumain, la supériorité quasi divine d'un autre artiste et rappelant l'humanité au culte des vrais dieux, se peut-il voir impartialité plus sereine, esprit plus large et plus grand ? »

Mais bonnes gens que vous êtes, M. Gounod se donne ainsi des airs d'apôtre et porte Mozart aux nues moins par amour de Mozart lui-même que par haine et jalousie du grand musicien qu'il n'ose plus nommer, mais qui l'obsède et qu'il vise tout seul lorsqu'il parle de « charlatan en musique », — un qualificatif tout à fait bien placé dans la bouche de M. Gounod ; — en un mot, il ne cherche à « tomber » Wagner avec l'aide de Mozart que parce qu'il n'a rien à redouter du « divin maître » et qu'il a tout à craindre au contraire du « charlatan ». Tout à craindre au point de vue pécuniaire s'entend, car en ce qui touche l'influence sur l'art contemporain et la place qu'ils occuperont dans l'histoire de l'art musical, le plus fort est fait et M. Gounod, avec ses mines de rêveur, est bien trop fin, trop avisé pour ne

Quand on a eu le bonheur de connaître et d'entendre Madame Van Hasselt - Barth, c'est une inspiration de mettre qu'on rendant les hostes pour souvenir et pour hommage. à Défaut de celles que sont dignes de son beau talent, qu'elle accepte du moins, de celui qu'elle a bien voulu encourager et accueillis avec tant de bonté, quelques lignes d'étude, et surtout l'assurance du plus sincère dévouement.

Anvers, Jeudi 30 Mars /43 -

Mb Gounod

Canon à 8 voix, composé de deux différents Canons à 4 voix, l'un pour 4 voix de femmes (égales) et l'autre pour 4 voix d'hommes (égales).

pas s'en rendre compte. Et c'est ce dont il enrage.
Tenez, faites une supposition invraisemblable.
Admettez pour un instant que Wagner et ses
œuvres telles qu'elles existent soient vieilles d'un
siècle et ne tiennent plus grande place au réper-
toire des théâtres lyriques en France aussi bien
qu'à l'étranger, imaginez par contre que Mozart,
avec *les Noces*, *la Flûte enchantée* et *Don Juan*
tels que nous les connaissons, soit un maître
encore combattu, violemment contesté et qui
tende à exercer une suprématie universelle dans
l'art musical. Eh bien, alors, M. Gounod, tel
qu'il se connaît, serait le plus ardent défenseur
de Wagner et le plus perfide ennemi de Mozart :
l'intérêt seul le guide et c'est un sentiment trop
humain pour qu'on lui en sache mauvais gré.
Seulement, il ne faudrait pas le dissimuler sous
des airs de saint homme et d'apôtre extasié.

De conviction, voyez-vous, il n'y en a pas
l'ombre dans toutes ces belles phrases et ces
extases folles. Aujourd'hui, c'est Mozart l'incom-
parable, Mozart le Messie de la musique; un
autre jour, c'était ou ce sera Bach ; un autre
encore, il encensera Beethoven comme le sou-
verain maître des sons. « Tu es le musicien par
excellence, plus que le premier, le seul », crie-t-il
aujourd'hui à l'auteur de *Don Juan;* mais, moi
qui vous parle, je vis un jour le même M. Gou-
nod sortant d'un concert du Conservatoire en
agitant la *Symphonie avec chœur* qu'il venait
d'entendre et clamant dans la cour : « *C'est la
Bible du musicien!* » Une autre fois, dans une

société où l'on discutait des mérites relatifs des plus grands compositeurs, M. Gounod s'écria, comme inspiré : « Si les plus grands maîtres, Beethoven, Haydn, Mozart, étaient anéantis par un cataclysme imprévu, comme pourraient l'être les peintres par un incendie, il serait possible de reconstituer toute la musique avec Bach. *Dans le ciel de l'art, Bach est une nébuleuse qui ne s'est pas encore condensée* ». Il faudrait pourtant s'entendre : est-ce Bach, est-ce Mozart, est-ce Beethoven, le dieu de la musique aux yeux de M. Gounod ?

Ce n'est ni l'un, ni l'autre, ni le troisième, — vous devinez bien qui ce peut être, — et s'il enfourche plus souvent le dada Mozart que le dada Bach ou le dada Beethoven, c'est que l'auteur de *Don Juan*, dont on a pu entendre différents opéras à la scène, en causant le plus qu'on pouvait pour s'égayer, répond mieux aux goûts du monde, aux futiles conversations de boudoirs, tandis que l'auteur de *la Passion* et celui de la *Messe en ré* déconcertent par leur grandeur et leurs combinaisons arides les innombrables gens frottés de musique et qui ne connaissent tant soit peu que les créations musicales appropriées au théâtre. Et puis, il ne fait pas bon jouer avec des géants tels que Bach et Beethoven. Ceux-là sont tellement grands et tellement forts qu'on risque de se faire écraser par eux rien qu'en les mettant au-dessus de soi, tandis que le suave Mozart est moins redoutable et l'on sait très bien qu'on ne court aucun risque à le porter au pinacle. Les

gens du monde et les niais y verront une preuve de respectueux amour qui leur fera découvrir une analogie entre les œuvres du divin créateur et celles de son humble disciple, tandis que les vrais musiciens ou les gens clairvoyants considéreront cette effusion chronique comme une monomanie inoffensive et ne s'en montreront pas autrement irrités. Ils pourraient ne plus rire et prendre la chose de travers si l'on continuait longtemps semblable comédie avec Bach ou Beethoven.

Certes, *Don Juan* est un chef-d'œuvre ; mais l'avis des juges qui examinent sérieusement un ouvrage et n'en dissimulent pas les taches, lorsqu'il s'en trouve, a plus d'intérêt pour le lecteur, plus de poids pour le connaisseur que l'admiration fulgurante de gens qui s'aveuglent eux-mêmes afin de ne pas discerner le plus petit défaut dans l'œuvre qu'ils entreprennent de glorifier. Certes, *Don Juan* renferme des passages qui sont fort beaux, d'une beauté éternelle, et sur lesquels les années à venir n'exerceront sans doute aucune atteinte parce qu'ils ont déjà traversé, intacts, tout un siècle, et ces pages-là sont de véritables sommets, pour employer un mot cher à M. Gounod, abstraction faite de la forme un tantinet monotone de l'instrumentation, qui nous paraît parfois trop limpide, ou des répétitions de dessins à l'orchestre ou aux voix, qui nous fatiguent un peu. Mais, *la Flûte enchantée*, est-ce qu'elle n'a pas aussi son prix ; est-ce que *les Noces de Figaro* ne sont pas également estimables,

même pour les gens qui ne mettent pas Mozart au-dessus de tous les maîtres passés, présents et à venir, et cette façon de résumer tout l'art musical en un seul artiste, tout le génie de cet artiste en une seule œuvre, n'est-elle pas bien primitive et ne semble-t-elle pas émaner d'un homme qui aurait tout juste le cerveau d'un enfant?

Voilà déjà longtemps que M. Gounod joue ainsi de Mozart et de *Don Juan*. Il a commencé par se faire portraire tenant sur son cœur l'œuvre par excellence; ensuite, il nous a raconté ses impressions de jeunesse à une représentation de *Don Giovanni*, et, partant de là, nous a donné une première analyse enthousiaste du chef-d'œuvre; aujourd'hui il reprend, il échauffe encore ce premier article et offre au monde ébahi tout un livre uniquement rempli de l'analyse, morceau par morceau, mesure par mesure, note par note, de la partition divine. Et croyez-vous qu'il la connaisse à fond pour cela? Que non pas. Déjà, dans sa première épître aux Wagnériens, ce fougueux avocat de Mozart s'était laissé aller à parler du *septuor* de la forêt, ce qui donnait à penser qu'il n'avait pas la partition très présente à la mémoire; aujourd'hui, dans ce livre qui nous apporte enfin toute la bonne parole, il fait bien pis. Il analyse certain morceau et non le moins beau, l'entrée impétueuse de don Juan poursuivi par dona Anna, au premier acte, en lui donnant un sens absolument contraire à celui du drame; c'est à croire qu'il n'a ni vu jouer *Don Juan*, car les jeux de scène ne laissent aucun doute à cet

égard, ni même lu les paroles de l'opéra, car elles n'ont pas deux sens. « Anna, dit-il, parvient à s'échapper des mains de son ravisseur... » Contre-vérité, ne vous en déplaise. C'est don Juan qui cherche à fuir, au contraire, et ne peut échapper à l'étreinte de l'irascible Anna : c'est lui qui fuit, elle qui s'acharne à sa poursuite. Et voilà comment on explique un chef-d'œuvre à l'envers.

Mais un homme de la trempe de M. Gounod ne se préoccupe pas d'aussi minces détails. Il admire et comprend à rebours ; ce n'en est que plus touchant. « *Don Juan*, ce chef-d'œuvre incomparable et immortel, cet apogée du drame lyrique, compte aujourd'hui cent ans d'existence et d'universelle renommée ; il est populaire, indiscuté, consacré à jamais. Est-il compris ? Cette merveille de vérité dans les caractères, de profondeur dans le drame, de pureté dans le style, de richesse et de sobriété dans l'instrumentation, de charme et de séduction dans la tendresse, d'élévation et de force pathétique, ce modèle achevé, en un mot, de l'art dramatique musical, est-il admiré, est-il aimé comme il devrait l'être ? Je me permets d'en douter... Il y a dans l'histoire certains hommes qui semblent destinés à marquer, dans leur sphère, le point au delà duquel on ne peut plus s'élever : tels Phidias dans l'art de la sculpture, Molière dans celui de la comédie. Mozart est un de ces hommes ; *Don Juan* est un sommet... » Et voilà ! Maintenant, soyez sculpteur, auteur dramatique ou musicien, si le cœur vous en dit, mais n'aspirez pas à devenir sommet.

Heureux les peintres, qui peuvent encore espérer :
M. Gounod n'a pas nommé Raphaël.

Ce paragraphe éminemment suggestif est tiré d'un préambule assez bref; puis l'auteur entre en matière et va s'efforcer de faire comprendre *Don Juan* aux jeunes compositeurs et aux chanteurs. « L'intuition, cette clairvoyance spontanée du Génie, n'est rien autre qu'une philosophie inconsciente : c'est la raison devinée par le sentiment qui est, chez l'homme, la première phase de la virtualité créatrice. De là, l'infaillibilité du Génie; il *voit*, tandis que nous *raisonnons*. » Et cela continue ainsi pendant deux cents pages, — de petites pages, il est vrai, — le commentateur prenant à la file chaque numéro de la partition, expliquant la portée et le sens caché de chaque note, de chaque soupir et s'efforçant de rendre dans un style mi-musical, mi-pictural, les intentions secrètes que Mozart, dit-il, a mises dans chacune des mesures de son opéra.

Exemple pris au hasard : « Peut-on rien imaginer de plus câlin, de plus apaisant, de plus résigné que ce début : « Frappe, cher Mazetto, ta pauvre Zerline; je resterai là comme une brebis, prête à supporter tes coups. » D'un côté, le chant, doublé par les caressantes octaves des violons; de l'autre, cet accompagnement obstiné et obligé du violoncelle solo, dont le dessin ininterrompu circule, comme un philtre, à travers tout le morceau, tout cela est d'une séduction de sourire, de regard et d'attitude irrésistible. Les seize premières mesures établissent tout d'abord la forme

mélodique du morceau avec cette tranquillité tonale qui révèle la sécurité de l'inspiration, et qui, de plus, est un véritable enchantement pour l'oreille et pour l'esprit de l'auditeur. *C'est, le plus souvent, l'absence ou l'insuffisance de l'idée qui entraîne à l'abus des modulations, si fréquent dans une foule de compositions modernes.* » Très opportun cet avis aux musiciens de nos jours, et pour comprendre à quel point M. Gounod se devait de le formuler, relisez, je vous prie, en comptant les modulations, la cavatine, d'ailleurs fort jolie de son Roméo.

Mais cueillons encore quelques fleurs : « En deux accords, dit M. Gounod, Mozart nous donne instantanément l'impression des ténèbres, en passant, par un accord de septième de dominante, de la tonalité de *sol mineur* à celle de *mi bémol mineur*. Cette apparition soudaine de quatre bémols de plus dans la nouvelle tonalité suffit à faire la nuit : on se sent dans l'obscurité. » Merveilleux, n'est-ce pas ? Toutefois, la perle de ce volume, — et peut-être beaucoup de lecteurs n'iront-ils pas jusque-là, — me paraît être le commentaire exquis de M. Gounod sur l'attitude et l'effroi de Leporello durant toute la scène du cimetière : « Ici commence un dialogue d'orchestre d'une analyse merveilleuse et qui pénètre jusque dans les détails physiques les plus intimes de la peur. Mesures 32, 33, Leporello se met en garde contre le tour que pourraient lui jouer ses entrailles ; il appelle à son aide les premiers et seconds violons, qui se rapprochent prudemment.

Mais voici que, mesures 34, 35, le danger s'annonce dans les flûtes et les bassons. Une plus grande vigilance devient nécessaire, mesures 36, 37. Le danger s'accentue, mesures 38, 39. Redoublement de précautions, mesures 40, 41, 42, 43. Hélas! vains efforts!... La déroute est consommée, en dépit de toutes les digues opposées au courant par les dissonances de seconde arcboutées les unes contre les autres. Toute cette période, de la mesure 32 à la mesure 43, s'appuie sur un battement obstiné d'altos dont le regard fixe et hébété est à mourir de rire, jusqu'à ce que la modulation sur la mesure 44 vienne révéler le désastre!... Oh! alors, sur le trémolo des violons et sur la désolation des basses, le blêmissement du pauvre diable est à son comble; il ne parle plue, il grelotte, il geint, il bêle. »

Que pensez-vous de cette glose odorante et n'êtes-vous pas ravis de voir ainsi transformer Mozart en une sorte de Thomas Diafoirus ? Vous voilà maintenant pleinement renseignés sur la valeur de *Don Giovanni* et vous y découvrez des beautés inattendues. Mais cessons de plaisanter. De pareils commentaires, scatologie à part, prouveraient, si, par malheur, ils étaient vrais, tout le contraire exactement de ce qu'on nous prétend démontrer, et Mozart, le modèle absolu de la musique pure, est certainement le compositeur que hantaient le moins de petites préoccupations de ce genre. Il ne considérait même le caractère et le sens d'un morceau que d'une façon très sommaire; loin de s'absorber dans la

recherche de ces minuties descriptives; il écrivait d'inspiration, il chantait pour chanter, et, chez lui, la formule mélodique prévalait toujours. Qu'elle fût bonne ou mauvaise, adorable ou très ordinaire, souverainement expressive ou gâtée par des vocalises parasites, elle formait telle quelle, la base immuable d'un morceau, d'une scène, et c'était tant mieux si le sens général du morceau ou l'épisode du drame était bien rendu par la mélodie ou le dessin qui avait passé, à ce moment, dans le cerveau du maître. Il ne cherchait nullement la petite bête et laissait couler au hasard de l'inspiration les mélodies qui bouillonnaient dans sa tête. Heureusement qu'il en était beaucoup d'admirables dans le nombre et de si belles qu'elles peuvent supporter sans en être affaiblies des commentaires pareils à ceux de M. Gounod.

Car ce sera la marque la plus éclatante du génie supérieur de Mozart que de résister au ridicule que déverse sur lui le compositeur français. Sans le vouloir, je consens à le croire, mais aussi sans nullement s'en inquiéter, car c'est le moinde des soucis de M. Gounod de savoir quel avantage ou quel tort pourra résulter de ses explications pour le grand musicien qu'il prétend vouloir honorer. Au fond, il ne se préoccupe ici que de lui-même, et j'en apporterai, pour finir, une nouvelle preuve. « Ah! Malibran, ah! Lablache, ah! Rubini, s'écrie-t-il tout le long du volume, incomparables et merveilleux chanteurs, qui ne vous a pas entendus n'a rien entendu, etc., etc. » Mais, à la fin, il

se ravise : ils sont bien morts, tous ces grands artistes, et ne seront jamais d'aucun secours à l'auteur de *Faust*. Alors, par une transition opérée au moyen de Duprez, de Faure, il arrive à célébrer les chanteurs actuels, tous parfaits, tous merveilleux, tous incomparables, et Pauline Viardot, et Caroline Miolan-Carvalho, et Gabrielle Krauss, — je l'accorde, — et les frères de Reszké, et M. Lassalle... Espérons que les uns et les autres ne tiendront pas rigueur au musicien pour les aigres propos qu'ils échangeaient naguère et consentiront encore à jouer ses opéras, à chanter ses mélodies : il sied à d'aussi grands artistes d'user de générosité, d'indulgence, et, du reste, ils ne sauraient exiger plus humble réparation.

Conclusion : ce livre de rhétorique enfantine et rempli de prétendues explications contre lesquelles Mozart se révolterait ne peut être d'aucune utilité, ni pour ceux qui admirent *Don Juan* et qui s'en font une idée beaucoup plus juste à la lecture, ni pour ceux qui ne le goûtent guère et que cette exégèse interminable éloignerait plutôt du maître. De plus, il était tout à fait inopportun d'englober Mozart dans le ridicule auquel on se vouait par cette admiration déréglée et cette débauche de gloses en un style aussi prétentieux que prudhommesque... A propos, n'a-t-on pas dit un jour que Gounod viserait volontiers à l'Académie française, et l'avortement des dernières candidatures n'explique-t-il pas la confection de ce stupéfiant discours sur Mozart?

## III

A PROPOS DE LA MORT DE CHARLES GOUNOD.

*Novembre 1893.*

Le jour où l'on apprit la mort de l'auteur de *Faust*, un théâtre de musique fit relâche en signe de deuil : c'était le théâtre de la Monnaie, à Bruxelles. Le jour où se célébrèrent les funérailles de l'auteur de *Roméo et Juliette*, l'Opéra-Comique, afin de bénéficier de l'émotion du public, représenta *Mireille* et *Philémon et Baucis*. L'Opéra, lui, continua tout tranquillement à encaisser de belles recettes en jouant cette curieuse *Fête russe*, mélange de danses et de chants, imaginée pour rappeler la patrie absente aux marins russes qui nous visitaient ; mais le deuil était dans tous les cœurs, si l'on en croit le discours prononcé par M. Gailhard sur le cercueil du maître. Et voilà comment les trois grands théâtres, je ne dis pas français, mais où l'on chante en français, ont honoré l'illustre musicien qui venait de passer de vie à trépas.

Et dans les concerts ? Eh bien, mais M. Colonne, au Châtelet, M. d'Harcourt dans les Concerts Éclectiques qu'il vient d'organiser à la salle de la rue Rochechouart, ont donné chacun une séance en l'honneur de Gounod, et je pense que des deux côtés ce pieux zèle aura reçu sa récompense. En ce qui regarde le Châtelet, j'en suis sûr et la sélection de morceaux très célèbres : *le*

*Vallon,* strophes de *Sapho, Jésus de Nazareth, Ave Maria* sur le prélude de Bach, *Hymne à sainte Cécile,* lamentation de *Gallia,* airs de *la Reine de Saba,* de *Tobie,* etc., que M. Colonne offrit à son public habituel avec le concours de M<sup>lles</sup> Krauss et Pacary, de MM. Auguez et Warmbrodt, eut un tel succès qu'il l'a fait entendre deux dimanches de suite. Et M. d'Harcourt, aussi, a dû rejouer après coup la scène fantastique du Rhône, extraite de *Mireille,* qui constituait le principal attrait de son programme en l'honneur de Gounod. Donc, le célèbre compositeur n'a pu que se réjouir de voir, du haut des cieux, ses œuvres et son nom faire monter les recettes et croître la prospérité de grands concerts voués à la diffusion de cette admirable musique qui fut le culte de toute sa vie : à quelque chose malheur est bon.

Ç'a été pour moi une grande joie que de lire les discours qui furent débités devant la dépouille du maître, au seuil de la Madeleine, et je regretterais que vous n'en eussiez pas apprécié, comme moi, toutes les beautés. J'ai déjà signalé celui de M. Gailhard, disant en termes brefs, mais énergiques, « quelle affreuse tristesse s'empara de tous les cœurs, à l'Opéra, et ne craignant pas d'affirmer que l'œuvre de Gounod, d'un caractère essentiellement français, demeurera impérissable ». Un directeur qui s'apprête à faire une fructueuse reprise de *Faust* ne pouvait pas parler différemment, fût-il un orateur rompu à toutes les finesses de la langue, et je ne crois pas que

M. Gailhard ait aucune prétention à cet égard. Vous auriez été bien surpris aussi, n'est-ce pas? si M. Jules Barbier, le collaborateur habituel de Gounod, avait apporté la moindre restriction à ses éloges en considérant l'illustre mort « sous trois aspects distincts qui se fondent et se complètent dans un ensemble d'une admirable harmonie : l'homme, le philosophe, l'artiste; grand cœur, grande âme, grand esprit ». Il faut bien passer quelque exagération au librettiste qui fut mêlé de si près à la vie de Gounod, associé à toutes ses entreprises, et ne pas s'étonner si, entre autres choses légèrement outrées, il nous présente cette assez pauvre lamentation de *Gallia* non plus seulement comme une simple création de musicien, mais comme le cri douloureux de la France en deuil.

Ce qui m'a frappé surtout dans les discours prononcés aux funérailles de Gounod, c'est l'idée qui se fait jour et qu'on tend à faire prévaloir que le musicien chrétien l'emporte, en Gounod, sur le compositeur dramatique et que ses grandes compositions religieuses pourraient bien avoir plus de valeur et de durée que ses créations théâtrales. Il y a là comme un mot d'ordre, ou simplement une opinion qu'il peut très bien avoir suggérée aux siens, répandue autour de lui, en mesurant les énormes progrès réalisés dans ces derniers temps par telle école ou tel maître à qui il se montra toujours résolument hostile, en quoi il aurait eu tort, et ses amis serviraient bien mal sa mémoire en cherchant à faire prévaloir

cette opinion. N'est-il pas déjà singulier, par exemple, de voir M. Gérôme, parlant ici comme président de l'Académie des Beaux-Arts, insinuer « que les compositions religieuses de Gounod l'emportent, au point de vue intrinsèque, sur ses œuvres profanes », en reconnaissant toutefois que ce sont ces dernières qui lui ont acquis un si grand renom, une popularité vraiment universelle? Après tout, ce sont là paroles de peintre et qui n'ont pas grande autorité.

Mais la chose devient plus grave lorsque c'est M. Saint-Saëns qui se prononce en des termes qui n'ont rien d'ambigu. « La postérité, dit-il, le verra peut-être autrement que nous, pour qui Gounod est surtout l'auteur d'opéras célèbres, applaudis dans le monde entier. Les œuvres de théâtre sont plus ou moins éphémères et Gounod a mis le meilleur de son génie dans des œuvres religieuses qui lui conserveront l'admiration du public futur, quand les siècles écoulés auront relégué dans les archives de l'art les œuvres théâtrales qui nous passionnent aujourd'hui. Alors, le monde musical appréciera à sa vraie valeur le grand artiste que nous pleurons aujourd'hui... » Cette affirmation est tellement audacieuse qu'on se prend, malgré tout, à douter de la sincérité de l'orateur, ou plutôt de sa clairvoyance d'esprit. Lui qui, malgré le sérieux mérite de ses opéras, n'a jamais vu qu'un seul d'entre eux, *Samson et Dalila*, obtenir les suffrages constants du public, ne doit-il pas être enclin à penser que les œuvres symphoniques ou les compositions religieuses

ont plus de valeur, absolument, que les autres ; ne doit-il pas être porté à diminuer le prix des succès de théâtre et à formuler cette loi du plus grand mérite et de la plus grande vitalité des œuvres d'église ou de concert comparées aux créations de la musique dramatique? Et la mort de son illustre confrère lui aura paru une occasion très favorable pour entamer ce plaidoyer tout personnel, en ayant l'air de défendre la cause de Charles Gounod.

Singulier éloge, en vérité, car les compositions religieuses de Gounod, inspirées, je le veux bien, par une foi très fervente, sont, sous le double rapport de l'invention et de la facture, empreintes le plus souvent d'une grande monotonie. L'auteur, y érigeant en système le style et les procédés qu'il avait adoptés à mesure que faiblissait son inspiration et les opposant, avec une illusion touchante, aux envahissements progressifs de la musique et des théories de Richard Wagner, prétendait faire ici de la « musique plane et peinte à fresque », comme il disait; mais ces grands mots cachaient tout simplement le déclin de son imagination fatiguée. Et quand il avait constamment recours à ces grands ensembles où les voix, doublées par les instruments, psalmodient longtemps sur la même note, avec d'interminables batteries d'accords; à ces longs crescendos amenant une éclatante explosion après laquelle arrivait un *pianissimo* subit ou même un brusque silence, il devait bien soupçonner, pauvre grand musicien qui cherchait à se tromper lui-même, qu'il n'avait

CHARLES GOUNOD.
Caricature de Carjat (1867).

plus ni la richesse d'idées, ni la fraîcheur d'imagination qui lui avait fait écrire autrefois *Sapho*, *Faust*, *Philémon*, *Mireille* et *Roméo*.

Certes, il y a de la noblesse et de la sérénité dans certaines pages de *Rédemption*, de *Mors et Vita*, et ce n'est pas un mince mérite pour le musicien que d'avoir pu obtenir quelques effets de grandeur par la plénitude et la largeur de certains accords, ou par la simplicité de la déclamation, malgré ce parti pris de pauvreté qui semble être une gageure; mais les belles pages sont très rares dans ces œuvres de la fin de sa vie, et quand il s'y montre vraiment touchant et personnel, c'est qu'il retombe involontairement dans sa première manière et redevient le Gounod des anciens jours. Mais alors il ne se soucie aucunement de son nouveau système et fait tout tranquillement chanter de façon identique et ses personnages sacrés et ses héros d'opéra. C'est d'ailleurs ce qu'il pouvait faire de mieux et je ne crois pas qu'on puisse trouver, par exemple, une différence sensible entre l'ancien Gounod et celui qui a écrit dans *Rédemption*, soit le morceau de la montée au Calvaire, soit la plainte de Marie au pied de la croix, soit enfin quelques mesures qui peignent la marche des Saintes Femmes allant en Galilée et qui rappellent un peu le chœur qu'on entend dans la coulisse, au premier acte de *Faust*. Allez donc parler d'un système quelconque après avoir entendu ces morceaux-là.

Vraiment, si Gounod n'avait écrit que les grandes compositions religieuses de la fin de sa

vie, il n'occuperait pas un rang si élevé dans la musique contemporaine et l'influence qu'il a exercée sur toute l'école française, à de très rares exceptions près, se réduirait à néant. Non, il faut le dire, parce que cela est la vérité et l'affirmer en face du paradoxe de M. Saint-Saëns : Gounod se montra artiste d'ordre supérieur dans plusieurs de ses ouvrages dramatiques qui resteront ses plus beaux titres de gloire. Et quand ils disparaîtront, hélas, car il serait surprenant qu'ils ne disparussent pas un jour ou l'autre, il ne restera plus rien dans la mémoire des hommes que le souvenir de certaines mélodies amoureuses et caressantes de Charles Gounod. Oui, celui-là eut une note très personnelle, une inspiration chaste et sensuelle à la fois, si l'on peut juxtaposer ces deux mots, pour traduire les tendres élans d'un cœur qui s'ignore, et les langoureuses rêveries, et les douces pâmoisons d'amour. Voilà les dons indiscutables qu'il avait reçus du ciel et qui lui valurent un si grand succès dans le monde entier, le public ayant été conquis par le charme enivrant qui se dégageait de sa musique, et s'étant refusé à voir les défauts parfois assez saillants de son style : la monotonie, une chaleur artificielle, la mièvrerie ou la fausse sentimentalité, que certains critiques s'efforçaient de lui faire discerner. A quoi bon, c'est vrai, gâter le plaisir de gens qui ne se soucient pas d'analyser ou de justifier leurs sensations ?

Mais Gounod possédait autre chose que ce don de la mélodie amoureuse. Il avait une intelligence

très ouverte, une culture musicale très étendue et, le premier en France, il sentit que l'opéra ne devait pas être un simple chapelet de morceaux se suivant et découpés selon des règles déterminées d'avance. Il a trop souvent, lui-même, observé ces anciennes divisions, mais, dans son œuvre maîtresse, il rompit en partie avec ces formes consacrées; il s'occupa beaucoup plus de suivre le mouvement de la scène ou du dialogue entre ses personnages que de ramener coûte que coûte une reprise à deux ou trois voix, et ces innovations si frappantes dans tout l'acte du jardin, de *Faust*, innovations qui, peu à peu, devinrent un modèle pour tous les musiciens de son pays, trouvèrent d'abord le public fort défiant et la presse ouvertement hostile. Il eut donc le premier, chez nous, la prescience de ce que pouvait devenir sinon un acte, au moins toute une scène traitée en dehors des règles jusqu'alors respectées, et il sentit aussi comment l'orchestre, au lieu d'accompagner simplement la voix, pouvait former comme le fond du tableau musical qu'il rêvait de peindre : il fallait donc le marier si bien avec les voix qu'il ne pût, pour ainsi dire, plus se séparer d'elles et qu'il formât, durant toute la scène, une sorte de symphonie intimement liée à l'action.

Et c'est de lui qu'on put dire aussi, tout d'abord, qu'il subordonnait les voix à l'orchestre ou plutôt les fondait, les enveloppait trop dans l'ensemble instrumental; mais ce qui pouvait être un reproche il y a trente ou quarante ans,

lorsque parut *Faust*, est devenu, avec le temps, le plus précieux des éloges. Ces rares qualités d'inspiration mélodique, d'entente orchestrale et d'intelligence scénique expliquent donc grandement, en se reportant à l'époque où les opéras de Gounod parurent dans le monde, et les critiques acerbes qu'ils soulevèrent tout d'abord, et les délicieuses jouissances qu'ils procurèrent aux amateurs, et l'influence souveraine qu'ils exercèrent sur tous les compositeurs de son pays. Influence à ce point générale que ce ne furent pas seulement les jeunes musiciens entrant dans la carrière après Gounod, au moment de ses plus grands succès, qui la subirent, mais aussi ses aînés, dont l'orientation se modifia tout à coup et qui, pour n'en citer que deux, écrivirent *Mignon* après *le Roman d'Elvire*, *Paul et Virginie* après *le Fils du brigadier* : se peut-il voir preuve plus éclatante du grand empire exercé par Gounod sur tout le monde musical français ?

Pourquoi faut-il qu'un homme si admirablement doué et qui, lui aussi, dans la mesure de ses forces, fut indiscutablement un novateur, ait été pris sur le tard d'une jalousie un peu puérile à l'égard du révolutionnaire allemand qui bouleversait l'art lyrique, et qu'il ait alors modifié sa propre musique dans un sens absolument contraire à celui qu'il avait d'abord suivi ? Ce revirement fut tel, je l'ai déjà dit, qu'on n'en avait jamais vu de pareil chez aucun compositeur. Ordinairement, les musiciens, à mesure qu'ils avancent dans la carrière, acquièrent de nouvelle forces et

suivent une marche ascendante, au moins tant qu'ils ne sont pas arrivés à la vieillesse. Il se produit même avec certains d'entre eux, tels que Rossini et Verdi, une révélation sur le tard qui leur fait entrevoir un nouvel idéal auquel ils s'efforcent d'atteindre avec plus ou moins de bonheur selon que leur génie est plus ou moins grand. Même pour celui qui n'atteint pas ce but, c'est un mérite que de l'avoir aperçu.

Rien de semblable avec Gounod. Après le long temps de repos qui suivit l'éclosion de ses meilleurs ouvrages, de *Faust* à *Roméo et Juliette*, il est rentré dans la carrière avec des idées absolument modifiées; il est retourné tout droit au vieux type de l'opéra-comique et de l'opéra, découpant chaque acte en airs et récits, chaque romance ou mélodie en petites périodes, très nettes, simplifiant l'orchestre possible et le subordonnant aux voix, qu'il lui fait souvent doubler. Il a écrit dans ce système rétrograde ses derniers opéras : *Cinq-Mars*, *Polyeucte* et le *Tribut de Zamora*, tandis que tous les jeunes musiciens français, prenant ses ouvrages antérieurs pour point de départ, s'efforçaient de renchérir sur ses délicatesses d'orchestre et de fondre chaque acte en une symphonie à la fois vocale et orchestrale. C'est là que tend, à n'en pas douter, la musique dramatique de nos jours et il était d'autant plus étrange de voir Gounod aller contre ce mouvement irrésistible qu'il y avait aidé tout le premier.

Il n'importe, et si regrettable que soit cette évolution de Gounod sur ses vieux jours, quelque

fâcheux que soient ses derniers ouvrages, il n'en reste pas moins, grâce à *Faust*, à *Roméo*, à *Mireille*, à *Philémon*, à *Sapho* même et à plusieurs mélodies délicieuses, — ne parlons ni de sa *Messe à Jeanne d'Arc*, ni de sa *Messe à Sainte-Cécile*, — un des plus glorieux parmi les musiciens dont la France a le droit de s'honorer. Celui-là n'était certes pas un artiste ordinaire et, à l'heure de la mort, toutes les faiblesses de l'homme, ses exaltations plus ou moins calculées, ses rancunes et ses haines plus ou moins justifiées ne doivent plus compter aux yeux de qui veut le juger sagement. C'est le musicien seul qu'il convient d'apprécier et certes celui-là avait assez le culte de son art, avec des dons très précieux et une intelligence hors ligne ; il a porté assez haut le renom de la musique française, il a surtout produit assez de belles pages, et des pages bien personnelles, pour justifier tous nos regrets. Il serait dangereux de vouloir déterminer dès aujourd'hui jusqu'à quel point ses œuvres maîtresses, déjà légèrement entamées, pourront subir l'épreuve des années, et il ne faut pas lancer à la légère le grand mot d'immortalité — rappelez-vous Auber ; — mais Gounod aura déjà donné une grande preuve de sa force en résistant aux éloges excessifs sous lesquels ses amis et ses admirateurs ont failli l'écraser, quand il est mort... A présent, laissons faire le temps.

---

# JULES PASDELOUP

## ET LES CONCERTS POPULAIRES

### I

#### LA RETRAITE DE M. PASDELOUP

Juin 1884.

Le dimanche 27 octobre 1861, une foule innombrable emplissait, jusqu'aux plus hauts gradins, le Cirque Napoléon. Depuis plusieurs jours de longues affiches rouges, collées dans tout Paris, annonçaient pour ce dimanche *un grand concert de musique classique* où l'on devait entendre l'ouverture d'*Oberon* et la *Symphonie pastorale*, le concerto de violon de Mendelssohn exécuté par M. Alard, l'*Hymne* d'Haydn, par tous les instruments à cordes, et l'ouverture, dite la Chasse du *Jeune Henri*. Le chef d'orchestre avait un nom singulier et facile à retenir, il s'appelait Pasdeloup. Cette annonce avait excité la plus vive curiosité non seulement chez les personnes aimant la musique et qui, faute de place ou d'argent, ne pouvaient entrer aux concerts du Conservatoire, mais aussi parmi les gens occupés la semaine et qui ne savaient trop, l'hiver, comment employer leur après-midi du dimanche. Et tous accoururent.

Je me souviens de cette invasion du Cirque et de ce premier concert comme si cela datait d'hier, et je vois encore la mine étonnée des gens qui, croyant trouver vingt places pour une dans ce cirque immense et pour un concert donné par un inconnu, se casaient à grand'peine sur les escaliers ou s'en retournaient arpenter le boulevard. M. Pasdeloup était alors absolument ignoré de la foule. Les artistes seuls ou ceux qui touchaient au monde musical savaient que c'était un homme enthousiaste, actif, qui depuis dix ans avait formé un orchestre excellent, la Société des jeunes artistes, avec les élèves des classes du Conservatoire; que depuis dix années il donnait à la salle Herz des concerts peu fructueux où il avait fait exécuter les chefs-d'œuvre symphoniques des maîtres allemands, où il avait aussi accueilli les premières compositions orchestrales de jeunes musiciens français, de MM. Gounod, Saint-Saëns et Gouvy; qu'il avait persévéré pendant dix ans dans cette entreprise ingrate avec l'aide de quelques patrons mélomanes, mais qu'il était à bout de ressources et qu'en se transportant au Cirque Napoléon, pour y donner un « concert populaire », il tentait un grand coup définitif. Combien de gens avaient dû le détourner de cette folle entreprise ! Et cependant ce coup d'audace fut un coup de fortune et le même individu qui réunissait à peine autour de lui deux cents auditeurs à la salle Herz en voyait quatre et cinq mille assiéger le Cirque et prendre toutes les places d'assaut.

Mais comment M. Pasdeloup avait-il eu l'idée

de fonder cette Société des jeunes artistes ? Lauréat du Conservatoire pour le piano, puis répétiteur d'une classe de clavier, élève estimé de ses maîtres, Zimmermann, Amb. Thomas, Dourlen et Carafa, le jeune Pasdeloup, après la Révolution de 1848, avait dû accepter la place de régisseur du château de Saint-Cloud pour subvenir aux besoins de sa famille, dont il était devenu le chef et le soutien naturel avant le temps. Il employait ses loisirs à composer de la musique; un jour qu'il venait d'écrire un *Scherzo* pour orchestre, il eut l'idée folle de l'aller porter à Habeneck avec l'espoir insensé qu'on l'exécuterait peut-être au Conservatoire. Habeneck, de naturel un peu bourru, n'aimait pas à faire languir les gens, en quoi il avait bien raison ; il déclara tout net au visiteur qu'il ne lirait même pas sa partition, la Société qu'il avait l'honneur de diriger n'exécutant que les œuvres des maîtres consacrés. Le solliciteur s'en retourna tout déconfit; mais une idée lumineuse avait surgi dans son esprit : celle de former un orchestre avec les élèves des classes du Conservatoire et d'exécuter ainsi les productions des jeunes compositeurs qui, autrement, n'avaient aucun débouché pour leurs œuvres de début. Il reprenait, par le fait, une idée utile et féconde à laquelle avaient déjà donné corps Seghers dans ses Concerts Sainte-Cécile, Elwart dans ses Concerts d'émulation ; mais il le fit avec une ardeur extrême et se voua tellement à son œuvre qu'il en oublia son propre *Scherzo* et ne fit jamais entendre une seule note de lui durant ses trente-

trois ans de direction d'orchestre. Il n'a sûrement pas perdu au change : en M. Pasdeloup le chef d'orchestre est tout, le compositeur n'est rien.

Le premier concert de la Société des jeunes artistes du Conservatoire avait eu lieu le 20 février 1851 ; le premier Concert populaire eut lieu, je l'ai dit, le 27 octobre 1861. Ce n'était d'abord qu'un concert d'essai ; à la suite de ce succès merveilleux, colossal, M. Pasdeloup en donna un deuxième, puis un troisième, enfin une série de huit, après lesquels les Concerts populaires étaient définitivement fondés. Telle est la force irrésistible d'une idée juste, éclose au moment favorable et s'appuyant sur un mot retentissant et justifié — par exception. Les Concerts populaires ! Populaires, ils le furent, en effet, et par leur but et par leur prix, par leur force d'expansion musicale et par le retentissement qu'ils obtinrent dans toutes les classes de la société. Certainement les gens qui, à l'ouverture des bureaux, prenaient d'assaut les places à quinze sous, n'étaient pas tous du peuple, à proprement parler ; mais, outre qu'il y avait de véritables ouvriers dans le nombre, c'étaient des gens de fortune très modeste et qui n'avaient jamais cru qu'ils pourraient un jour avoir de telles jouissances musicales à si bon marché ? C'est par là, c'est par le développement du goût musical en France, en mettant l'audition des plus grands chefs-d'œuvre à la portée des moins fortunés, que M. Pasdeloup mérita ce succès foudroyant, cette popularité qui s'attacha à sa personne et que

tout devait lui faire acquérir, et son œuvre, et son nom, et sa tournure, et jusqu'à sa façon si comique de poser le bâton pour haranguer l'auditoire aux jours de grand tapage : on n'entendait pas un mot de son discours et l'on applaudissait à tout rompre. Après quoi, on se remettait à crier plus fort que jamais.

Si le public français actuel doit son éducation musicale à M. Pasdeloup, que ne lui doivent pas les compositeurs! C'est grâce à lui que tous les jeunes musiciens français, actuellement dans le plein de leur gloire, ont remporté leurs premiers succès : M. Saint-Saëns et Bizet, M. Massenet et M. Guiraud, M. Th. Dubois et M. Lalo. C'est lui qui forma cette génération de musiciens aujourd'hui passés maîtres dans le métier symphonique et qui doivent le meilleur de leur talent, d'abord à la fréquente audition des chefs-d'œuvre des maîtres de la symphonie, ensuite à la facilité qu'ils avaient de produire leurs œuvres et de s'entendre eux-mêmes à l'orchestre. En même temps qu'il était comme un père nourricier pour tous ces jeunes compositeurs, M. Pasdeloup continuait une aide précieuse à leurs aînés, à ceux qui, comme MM. Reyer et Gounod, avaient déjà conquis leur place au théâtre, et qui, cependant, usèrent souvent de sa large hospitalité. Mais tous aussi, tous, sachant bien ce qu'ils doivent à M. Pasdeloup, lui ont gardé la plus vive reconnaissance : ils se pressent autour de lui et font comme une escorte d'honneur au chef d'orchestre atteint par l'âge et lassé par l'insuccès.

JULES PASDÉLOUP.

M. Pasdeloup fut donc le grand « éducateur » musical de notre pays, aussi bien du public que des compositeurs, en les initiant aux chefs-d'œuvre d'abord d'Haydn, de Mozart, les premiers compris et fêtés, puis de Beethoven dont la *Symphonie pastorale* obtint dès le premier jour un succès étourdissant, mais dont les autres symphonies, notamment la neuvième, eurent quelque peine à s'imposer à la foule. Et Mendelssohn qu'on discutait assez vivement lors des premiers concerts ; et Schumann qu'on sifflait joyeusement à chaque nouvelle symphonie qu'essayait M. Pasdeloup ; et tous les musiciens étrangers contemporains, Niels Gade, Abert, Lachner, Brahms, Raff, Svendsen, Ten-Brink, Glinka, Tschaïkowski, etc., dont il jouait tour à tour les œuvres principales, au grand contentement des amateurs désireux de se tenir un peu au courant de la production musicale hors de France ! Enfin, faut-il parler ici de Berlioz et de Richard Wagner ? Mais tout le monde aujourd'hui se rappelle avec quelle énergie il tenait tête aux sifflets, aux cris qui éclataient indistinctement lorsqu'il essayait de jouer un morceau quelconque de ces deux grands compositeurs, que cela provînt de la *Symphonie fantastique* ou de *Lohengrin*, de *Tannhæuser* ou de *la Damnation de Faust* ? Dès que reparaissait un de ces noms réprouvés, c'était le signal d'une lutte acharnée entre les rares défenseurs de ces deux compositeurs de génie et ceux qui les sifflaient sans miséricorde. Actuellement, ceux qui essaieraient de siffler risqueraient d'être écharpés par

une foule en délire. Essayez plutôt pour voir !

Il n'est peut-être pas de plus beau titre de gloire pour M. Pasdeloup que d'avoir lutté avec un tel acharnement pour faire au moins connaître aux gens plus désireux d'écouter que de crier tant d'admirables compositions. Il avait déjà fait faire à son public habituel des progrès considérables dans ce sens ; mais ce n'est pas lui qui a récolté ce qu'il avait semé. C'est lui qui a travaillé dès la première heure à faire accepter par tous ces deux génies méconnus, et les bénéfices de ce labeur obstiné sont allés pour Berlioz à M. Colonne, à M. Lamoureux pour Wagner. Aujourd'hui que ces deux excellents chefs d'orchestre ont fait en quelque sorte leur chose et leur bien, celui-ci de Wagner, celui-là de Berlioz, il n'est pas inopportun d'insister sur ce point : à savoir que c'est M. Pasdeloup qui a donné le branle et qui a contribué de toutes ses forces à l'exaltation de ces deux grands musiciens.

Qu'on se rappelle et le finale de la *Symphonie fantastique*, accompagné avec des sifflets, et l'ouverture des *Maîtres chanteurs* exécutée d'un bout à l'autre sans qu'on en pût percevoir une note, et M. Pasdeloup, excité par cette violente hostilité remettant le dimanche d'après les mêmes morceaux sur le programme et les imposant presque au public à force d'énergie. Aujourd'hui, on les admire, on les applaudit, on les fait recommencer où qu'on les exécute, et chez M. Pasdeloup, et chez M. Colonne, et chez M. Lamoureux. Je cite deux morceaux entre trente ou quarante.

Et la marche funèbre du *Crépuscule des Dieux*
qu'on fit jouer quatre et six dimanches de suite
aux Concerts-Lamoureux, l'hiver dernier, vous
rappelez-vous qu'on n'en put rien discerner,
lorsque M. Pasdeloup l'essaya en novembre 1876 ?
Et comme je l'avais alors chaudement défendu, il
m'écrivait en propres termes : « Merci de m'aider
dans mon œuvre ; votre article si vigoureux me
donne l'espoir que nous pourrons surmonter
l'obstacle. Si nous devions rester étrangers au
mouvement imprimé à la musique par Wagner,
dans une trentaine d'années nos jeunes composi-
teurs pourraient bien être de *petits vieillards*.
Encore une fois merci. » Personne, aujourd'hui,
qui ne pense exactement ce que M. Pasdeloup
écrivait il y a huit ans.

La période véritablement brillante des Con-
certs populaires s'étendit depuis leur fondation
jusqu'en 1873 ou 1874. Avant la guerre, il fallait
s'assurer de billets dès le mercredi matin, si l'on
voulait pouvoir trouver place, et l'on devait se
faire inscrire une année d'avance afin d'avoir des
abonnements aux premières ou au parquet. Qui
n'était pas alors à Paris ne saura jamais à quel
point on s'occupait de ces concerts, quel reten-
tissement ils avaient dans tout Paris, quel fou-
droyant succès obtint, par exemple, le *Carnaval*
de M. Guiraud, et comment dès le soir même on
était partout instruit de son triomphe. On était
alors en 1872, encore en pleine prospérité des
Concerts populaires, le concert rival ne devant
surgir que l'année suivante et les théâtres ne son-

geant pas encore à donner de ces matinées comme ils en donnent tous aujourd'hui et qui font une concurrence insurmontable aux concerts.

En 1868, M. Pasdeloup, qui avait toujours trouvé un protecteur intelligent dans la personne de M. Haussmann, le préfet de la Seine, obtenait la direction du Théâtre-Lyrique après l'abandon de M. Carvalho. Ce fut une grande faute à lui que de vouloir mener de front ses concerts, alors en pleine vogue, et un théâtre lyrique; de ce jour commencèrent ses déboires et ses malheurs. Il avait cependant adopté un plan très sage et c'est précisément celui qu'on propose à tous les aspirants directeurs d'un théâtre lyrique futur, sans s'apercevoir que l'expérience tentée par M. Pasdeloup est la condamnation même de ce système. Il avait une bonne troupe d'ensemble, avec des sujets aimés en tête, par exemple, Monjauze et Mlle Schrœder, mais sans étoile qu'il dût payer trop cher; il reprenait très convenablement un chef-d'œuvre, *Iphigénie en Tauride;* il jouait des ouvrages importants de compositeurs ayant encore peu produit : MM. Joncières et Boulanger; il montait avec éclat le *Rienzi* de Richard Wagner; il donnait des traductions intéressantes : *la Bohémienne* de Balfe et *le Bal masqué* de M. Verdi; sans oublier *le Val d'Andorre, le Barbier de Séville* et *le Brasseur de Preston;* bref, il faisait tout ce qu'assurent devoir faire les gens qui se croient de force à ressusciter l'ancien Théâtre-Lyrique, — et il s'y ruina totalement en moins de deux années. Comme il est l'honnêteté

6 avril 1884.

Monsieur

Mon absence de Paris est la cause qui m'a empêché d'aller vous remercier aujourd'hui de l'article si sympathique que vous avez bien voulu me consacrer. Je rentrerai à Paris jeudi et vous me permettrez de vous aller serrer la main.

J'espère aussi pouvoir dire à Monsieur Magnard combien je lui suis reconnaissant pour la gracieuse publicité du Figaro si généreusement mise à la disposition de mon festival de bienfaisance

*[Handwritten letter in French — largely illegible cursive script]*

même, il quitta sa direction, la tête haute, après avoir engagé, pour se libérer, les bénéfices de plusieurs années à venir des Concerts populaires. Par là-dessus la guerre éclata; puis, quand la guerre eut pris fin, les circonstances étaient toutes différentes et les recettes allaient bientôt diminuer.

Pendant le siège de Paris, M. Pasdeloup maintint tant qu'il put ses concerts pour distraire un peu les Parisiens et pour donner de quoi vivre aux musiciens assiégés. Après la guerre, il reprit ses séances dès octobre 1871 et compta encore là quelques belles années. Puis vint la décadence. Assurément M. Pasdeloup eut encore de beaux succès dans ces dernières années et jusqu'à la fin de cet hiver il a rendu de signalés services aux artistes; mais à mesure qu'il avançait en âge et que la double concurrence des théâtres et des concerts lui rendait la vie plus difficile, il perdait de sa décision, de son énergie. Au lieu de suivre délibérément la voie où il s'était engagé dès la première année et qui lui avait valu gloire et profit, il hésitait, louvoyait, temporisait. Il n'osait plus rien tenter d'audacieux et laissait d'autres le devancer dans le chemin qu'il avait frayé; puis, quand il les avait vu réussir, il cherchait tantôt à les imiter, tantôt à faire exactement le contraire, en un mot il était tout désorienté. Ceux qui connaissaient les dessous s'étonnaient de le voir poursuivre ainsi d'année en année une lutte inégale contre la fortune et la mode qui l'avaient abandonné; mais lui s'obstinait par légi-

time amour-propre et par activité naturelle. Il y
renonce enfin et prend une glorieuse retraite à
dater de ce printemps.

A peine cette nouvelle était-elle connue qu'on
put voir à quel point M. Pasdeloup était vérita-
blement populaire et sympathique à tous. Ce fut
un élan général pour assurer une existence tran-
quille à l'excellent homme qui avait travaillé à la
fortune de tant d'artistes et qui n'avait pas pu
faire la sienne. Non seulement les artistes et
compositeurs qui ont le plus la mémoire du
cœur et qui lui ont prouvé leur reconnaissance
en toute occasion, MM. Faure et Gounod, Reyer
et Saint-Saëns, Ritter et Guiraud, sans oublier
M$^{me}$ Adler-Devriès, qu'il fit débuter autrefois au
Théâtre-Lyrique, accouraient se mettre à sa dis-
position; mais tous les artistes de Paris, instru-
mentistes et chanteurs, réunis dans un bel élan
de gratitude, organisaient ce festival sans pareil
qui vient d'avoir lieu et dont je dirai seulement
qu'il a produit près de cent mille francs.

Rien pour la musique et tout pour la charité.

## II.

PASDELOUP ET M. SAINT-SAËNS

Septembre 1890.

On a bien tort de mourir. Jamais cette
réflexion, peu consolante, ne m'a paru plus juste
qu'après avoir lu certain article de la *Nouvelle
Revue*, autour duquel on a fait quelque réclame

en raison du nom dont il est signé. Voilà trois ans que Pasdeloup, le glorieux propagateur de la musique classique en France, a disparu de ce monde, et M. Saint-Saëns, qui lui doit tant, vient de tracer à l'occasion, de cet anniversaire, un portrait du pauvre Pasdeloup, qui n'est pas précisément flatté. Je n'insisterai pas sur le caractère général de cet article, car dans la pensée de M. Saint-Saëns il devait être certainement favorable à Pasdeloup; mais j'en veux retenir au moins certains détails. D'abord parce qu'ils sont absolument contraires aux faits que tout le monde peut vérifier, ensuite parce que cet examen montrera une fois de plus que M. Saint-Saëns, dès qu'il prend la plume, est saisi d'une sorte d'agitation qui le fait écrire à l'aventure, trouble sa mémoire et l'induit en des erreurs ou des oublis incroyables sur les faits qu'il devrait le mieux se rappeler, ceux de sa propre carrière musicale. Alors jugez de ce que ce doit être quand il parle des autres.

Que Pasdeloup fût d'une « incompétence énorme » en musique et qu'une présomption égale à son ignorance lui donnât cette fougueuse assurance qui éblouissait le public; qu'il dirigeât de façon pitoyable et les œuvres des maîtres classiques et celles des compositeurs vivants; qu'il ne voulût recevoir aucune observation de personne et crût mieux comprendre et connaître les morceaux que les auteurs eux-mêmes; qu'il fût bourru, brutal et sujet à des enthousiasmes comme à des répulsions inexplicables, tout cela est fort pos-

sible — encore qu'on eût pu le dire avec un peu plus de retenue ; — mais tous ces défauts disparaissaient dans la chaleur de l'action, dans cet amour passionné pour l'art qu'il communiquait à son orchestre, à ses auditeurs, et qui le transformaient en une sorte de moine prédicant, d'apôtre illuminé de la musique classique. Avec des lacunes énormes dans son éducation musicale, avec une science très insuffisante pour approfondir toute la musique d'orchestre qu'il jugeait d'un coup d'œil et conduisait avec frénésie, avec une confiance démesurée en lui-même, il eut au suprême degré les qualités de chaleur, d'entrain, de courage et de conviction qui soulèvent les masses et dominent le public.

Pasdeloup, quoi qu'on puisse dire contre lui, a été le chef d'orchestre le plus populaire qui fût jamais en France, et cette popularité était méritée, car par son initiative hardie il a ouvert des champs inexplorés à notre curiosité musicale. En même temps qu'il révélait à d'innombrables amateurs les chefs-d'œuvre auxquels les seuls abonnés du Conservatoire étaient initiés, sans toujours les comprendre, il poussait dans le sens de la musique symphonique nombre de jeunes musiciens qui, auparavant, ne pensaient qu'à écrire des ouvrages de théâtre, et, de la sorte, il aidait puissamment au renouvellement de la jeune école musicale française. Et cela malgré les vœux de son public ; car, il faut bien le dire, et M. Saint-Saëns paraît l'ignorer, au commencement des Concerts populaires, tous les désœuvrés du dimanche : employés,

rentiers, bourgeois, financiers, ouvriers, qui se ruaient en foule à ces concerts, n'avaient aucun désir d'entendre là des productions de compositeurs français, d'aider au développement de l'école française. Ah ! voilà qui les touchait peu !

J'en parle à bon escient, car j'allais au Cirque Napoléon à peu près tous les dimanches avec mes parents ou des amis. Dans ce public innombrable, il y avait une grande majorité de gens fort ignorants en musique auxquels le grand nom de Beethoven inspirait le respect, mais qui ne goûtaient vraiment que certains andantes ou menuets de Haydn et de Mozart; Mendelssohn était tenu en médiocre estime et, quant à Berlioz ou Schumann, on les repoussait avec horreur. Les gens tant soit peu versés dans la musique et qui trouvaient enfin la possibilité d'entendre une quantité d'œuvres classiques qu'ils ne connaissaient que par ouï-dire étaient certainement plus accessibles aux vrais mérites des morceaux inconnus qu'on pouvait leur offrir et les jugeaient, à l'occasion, d'une oreille plus exercée. Mais ils avaient, ces vrais amateurs de musique classique, une telle soif de Beethoven, de Mozart, d'Haydn, de Weber, de Mendelssohn, qu'ils ne voulaient que de ces auteurs-là et faisaient la grimace aussitôt qu'on mettait sur le programme quelque nom moins célèbre : il leur semblait que ce fût une place volée et du temps perdu.

Je touche ici à l'un des griefs les plus injustes de M. Saint-Saëns contre Pasdeloup. Il lui

reproche non seulement de pas avoir ouvert plus largement les portes de ses concerts aux compositeurs français, mais même de leur avoir violemment barré la route aussi longtemps qu'il a pu, soit jusqu'après la guerre et pendant dix années, de 1861 à 1871. J'avoue que ce reproche me stupéfie sous la plume de M. Saint-Saëns, et j'ose affirmer que c'est déjà bien beau à Pasdeloup d'avoir donné le peu de morceaux de musique française qu'il fit exécuter pendant ces dix années. D'abord parce que les compositeurs français cultivant la musique simplement orchestrale étaient alors en très petit nombre, et puis parce que le public emplissait le Cirque Napoléon jusqu'au cintre pour entendre avant tout, je dirai même : exclusivement, les maîtres allemands dont les chefs-d'œuvre ne lui étaient connus que par des transcriptions pour piano. Il est possible que M. Saint-Saëns, jeune compositeur qui savait déjà par cœur les productions de la musique symphonique allemande, ait cru trouver dans ces concerts un débouché pour ses propres œuvres, et ait été surpris de voir qu'ils étaient presque toujours remplis par Beethoven, Mozart, Haydn, Weber et Mendelssohn, les cinq auteurs dont les noms brillaient en tête de tous les programmes et de toutes les affiches ; mais, moi, simple auditeur, je garantis à M. Saint-Saëns que Pasdeloup répondait parfaitement de la sorte aux désirs de son public. Et la preuve en est dans son formidable succès.

Écoutez M. Saint-Saëns voulant prouver que

ce pauvre Pasdeloup s'ingéniait à barrer la route aux musiciens français. « L'ouverture de *la Muette*, deux symphonies de MM. Gounod et Gouvy, d'ailleurs fort jolies, et l'ouverture des *Francs-Juges*, tels sont, ou peu s'en faut, — dit-il à peu près, — les seuls productions de musiciens français qu'il ait offertes à ses auditeurs avant 1870. » Mais c'est proprement monstrueux, et sans parler de l'ouverture de *Zampa*, qui ne peut pas plus compter que celle de *la Muette*, sans parler des œuvres de M. Saint-Saëns lui-même, auquel je reviendrai tout à l'heure, est-ce que Pasdeloup n'a pas dès le début commencé sa campagne en faveur de Berlioz d'abord par l'ouverture du *Carnaval romain*, même avant celle des *Francs-Juges*, et par des fragments de *Roméo*, dont il était arrivé à faire écouter presque sans brouhaha les trois principales scènes orchestrales : *Roméo seul*, *la Reine Mab* et la *Scène d'amour* ? Mais parlons seulement des compositeurs vivants et déjà classés à cette époque. En plus de MM. Gounod et Gouvy, je ne vois que Reber dont Pasdeloup aurait pu faire exécuter quelque ouvrage, mais ses symphonies, qui ne sont que d'adroits pastiches de celles d'Haydn, auraient sans doute paru bien pâles auprès de celles de son modèle et c'est peut-être un bonheur pour Reber que d'avoir été négligé par Pasdeloup.

Et maintenant parlons des jeunes prix de Rome, de ceux auxquels Pasdeloup, selon M. Saint-Saëns, a barré la route. Est-ce que ce n'est pas lui qui donnait dès 1863 le scherzo d'une

*Symphonie inédite* de Georges Bizet, prix de Rome de 1857, et, dès 1867, une *Suite d'orchestre* de M. Jules Massenet, prix de Rome de 1863? Notez qu'il était obligé de faire suivre ces noms ignorés de ce titre académique afin d'attirer l'attention du public, d'apprendre à ses auditeurs habituels pourquoi ces inconnus lui paraissaient, à lui Pasdeloup, mériter l'honneur de figurer à côté des maîtres. Est-ce qu'il n'a pas rejoué plus d'une fois ces deux ouvrages; est-ce qu'il n'a pas produit encore avant la guerre, en 1869, la fantaisie symphonique en trois morceaux de Bizet, intitulée *Souvenir de Rome;* est-ce qu'enfin, le vendredi saint de l'année 1870, il ne faisait pas exécuter *les Sept paroles du Christ*, de M. Théodore Dubois, un autre prix de Rome auquel il ne montra pas, ce me semble, une trop grande hostilité?.... Mais je m'arrête à la guerre et ne vais même pas jusqu'à Ernest Guiraud, qui, deux ans plus tard, allait sortir célèbre du Concert populaire avec son *Carnaval*, dont tout Paris s'entretenait le soir même. Allons, Bizet, Massenet, Dubois, ce n'est pas mal pour Pasdeloup que d'avoir fait sortir de l'ombre — avant 1870 — ces musiciens-là, et je ne vois que M. Saint-Saëns pour l'avoir oublié. Peut-être, après tout, n'avait-il pas sujet de s'en réjouir.

Maintenant, j'arrive à M. Saint-Saëns lui-même, et ici son manque de mémoire et son injustice atteignent des proportions vraiment curieuses. D'abord, une histoire assez amusante. La première fois que son nom parut sur l'affiche

des Concerts populaires, ce fut sans qu'il en fût averti. Il se rendit au concert dans la foule, entendit son morceau et fut assez satisfait de l'exécution comme de l'accueil du public : c'était, je complète ici son récit, sa *Marche-Sherzo*, exécutée le 27 décembre 1863. Quelques jours après, il va chez Pasdeloup pour le remercier ; mais celui-ci l'arrête au premier mot : « Vous me remerciez ; et pourquoi ? J'ai joué votre morceau parce qu'il m'a paru bon, non pour vous faire plaisir et je n'ai que faire de vos remerciements. » M. Saint-Saëns n'est pas encore revenu de cet accueil. Eh bien, je paraîtrai peut-être très singulier, mais ces allures de bourru bienfaisant, ces bougonneries ne me déplaisent pas, et j'aime assez cet homme qu'on devait chercher à flatter, car il était tout-puissant à cette époque, et qui se préoccupait non de l'artiste, mais de l'œuvre. Il pouvait se tromper ; mais au moins le faisait-il hardiment, honnêtement, sans arrière-pensée ou bas calcul.

Toutefois il ne paraît pas qu'il ait tenu rancune à M. Saint-Saëns de ses remerciements, car il lui fit plus large accueil qu'à tout autre. Et c'est ce que le compositeur a totalement oublié, car il écrit : « Je crois bien qu'il s'est écoulé au moins dix ans après ma visite, avant que Pasdeloup rejouât quoi que ce soit de moi. » Nous sommes en décembre 1863 : feuilletons donc les programmes jusqu'à la fin de 1873. Et d'abord Pasdeloup rejoue cette *Marche-Sherzo* tout comme si l'auteur n'était pas venu le voir ; en 1867, il approuve que M. Sarasate vienne exécuter le

deuxième concerto de violon de M. Saint-Saëns ; en 1868, il s'entend avec celui-ci pour qu'il vienne jouer lui-même son concerto de piano en *sol mineur;* en 1871, il exécute sa *Marche héroïque;* en 1872, son *Rouet d'Omphale* et rejoue chacun de ses ouvrages plusieurs fois... Et notez qu'à cette époque, M. Saint-Saëns, très apprécié comme pianiste, était violemment contesté comme compositeur, que ses œuvres soulevaient des discussions assez aigres, que le public le tenait pour un wagnériste abominable et qu'il y avait quelque courage à le produire. Allons, décidément, ce pauvre Pasdeloup a fait pour l'école française et pour M. Saint-Saëns, même avant la guerre, un peu plus que l'auteur d'*Ascanio* n'en veut convenir.

M. Saint-Saëns insiste aussi, non sans raison, sur les prodigieuses bévues que Pasdeloup commettait en dirigeant la *Symphonie avec chœur* et sur cette présomption inouïe qui lui faisait rabrouer les compositeurs devant tout son orchestre. La position de ces malheureux, qui n'avaient le droit de faire aucune observation, était vraiment piteuse, et je me rappelle avec quelle raideur dédaigneuse il répondit un jour à M. Lalo, à Mlle Holmès, qui avaient timidement et de loin proféré quelque remarque : « Si vous croyez mieux faire, venez à ma place, et j'irai à la vôtre. » Et tranquillement il continuait à diriger le morceau comme il l'entendait. Je suis allé souvent, durant les dernières années, à ses répétitions du samedi matin, et je n'ai vu que Reyer pour lui

tenir tête : furieux et rouge comme un coq, celui-ci sautait dans l'arène et courait à l'estrade où il frappait de sa canne jusqu'à ce que Pasdeloup voulût l'écouter... Alors c'était une belle algarade. Mais l'instant d'après il n'en restait plus trace, et le compositeur n'en gardait pas moins la plus vive reconnaissance à l'homme qui, pour le dédommager d'attendre si longtemps la représentation de *Sigurd*, lui avait dit : « Ecrivez une ouverture pour votre opéra, confiez-la-moi et vous verrez qu'elle deviendra célèbre. » Il avait dit vrai, le brave Pasdeloup.

C'est qu'il avait la passion de la musique; il était tout du premier mouvement et apportait dans ses impressions, dans ses jugements, une violence, une sincérité irrésistibles. En voulez-vous un exemple ? A la fin de sa carrière, exténué, ruiné par la redoutable concurrence de MM. Colonne et Lamoureux, il assistait à cette glorieuse et magnifique représentation de *Lohengrin* à l'Eden-Théâtre qui demeura sans lendemain. A la fin du premier acte, étourdi, surexcité par la merveilleuse exécution du finale, il pleurait presque et se tournait vers ses voisins : « J'ai entendu cela vingt fois en Allemagne, criait-il, je sais ce morceau-là par cœur et l'ai fait exécuter vingt fois; non, jamais je n'aurais cru qu'on pût obtenir un résultat pareil. Bravo, bravo, Lamoureux ! » Ce chef d'orchestre abattu n'avait donc pas l'ombre de rancune, et je ne crois pas qu'on puisse rien raconter qui lui fasse plus d'honneur. Je ne l'ai pas connu dans le particulier, je n'ai eu

avec lui que des rapports intermittents et qui tournaient parfois à l'aigre; eh bien, c'est égal, il me plaisait, ce gros homme exubérant, lunatique et rageur, mais enflammé, sincère et convaincu. Et cependant je ne lui devais rien : c'est peut être pour cela que je lui rends justice.

# A L'OPÉRA

## I

### LES CONCERTS HISTORIQUES

Mai 1880.

Les concerts historiques organisés à l'Opéra par M. Vaucorbeil auront-ils longue vie ? Il est permis d'en douter. Assurément c'est une idée louable que d'offrir au public un résumé de l'histoire de l'Opéra, avec spécimens chantés, mais le public, pris en masse, apprécie peu ces cours d'histoire au théâtre et il l'a marqué dès la première leçon, en écoutant d'une oreille distraite, en levant même la séance avant la fin. Et pourtant, pour le mieux mettre en goût, on avait combiné ce premier programme de la façon la moins aride possible : après la partie historique, durant une heure au plus, venait la première audition d'une œuvre due à l'un des compositeurs préférés du jour, d'une œuvre annoncée depuis longtemps et dont on se promettait un régal véritable. Or, c'est justement au milieu de cet ouvrage que les désertions ont commencé.

Lulli, Rameau, Gluck, et les autres maîtres qui ont illustré l'Académie de musique, ont pro-

duit de nombreux chefs-d'œuvre, et les gens qui aiment vraiment la musique ont bien su s'en assurer en lisant ces partitions; mais le grand public aime mieux le croire de confiance que d'y aller voir. Voilà pourquoi de courts fragments comme ceux exécutés l'autre jour sont tout à fait insuffisants pour satisfaire les vrais amateurs de musique historique et sont déjà trop longs pour ne pas ennuyer la masse des auditeurs. Et puis, que voulez-vous ? Notre époque est moins propre qu'aucune autre à ces restitutions fragmentaires d'opéras en costumes de ville et sans décors. On a flatté tant qu'on a pu le penchant naturel du public à juger l'opéra par les yeux et à n'admirer une partition que lorsqu'elle est encadrée dans une mise en scène de féerie; à défaut d'œuvres de génie, on est arrivé à lui faire prendre ainsi le change sur des productions parfaitement médiocres, et c'est lorsqu'on a tellement faussé son goût qu'on le met en face d'œuvres fort belles, il est vrai, mais dépourvues de toute parure extérieure, et qu'on prétend le retenir en place alors qu'on a déjà si grand'peine à le faire avec des ballets ! C'est extravagance ou naïveté : au théâtre comme ailleurs, on récolte uniquement ce qu'on a semé.

Il faut dire aussi que Lulli, Rameau, Gluck sont des génies absolument dramatiques, qu'ils ne composent pas de la musique contemplative comme en font tant de compositeurs modernes et que leurs plus belles inspirations s'accommodent mal de cet exécution en habit noir. Cela a sauté

aux yeux dès le premier morceau, la belle scène de Caron et des Ombres dans l'*Alceste* de Lulli, une page d'une vigueur telle que le public n'y est pas resté insensible; mais s'il a franchement applaudi les beaux récits de Caron et les phrases suppliantes des Ombres, il a été un peu dérouté par la phrase scénique où Caron fait payer chaque Ombre tour à tour et répète dix fois : « Paye, passe! » sur un très joli dessin d'orchestre. Il aurait fallu qu'on vît alors les Ombres défiler et monter une à une dans la barque. Et cela nous a encore plus vivement frappé dans le duo d'Oreste et Pylade de l'*Iphigénie en Tauride*, de Gluck. Cet admirable morceau remuait l'auditoire, il y a douze ans, quand M. Pasdeloup reprit *Iphigénie* au Théâtre-Lyrique, et cependant MM. Aubéry et Bosquin, qui le chantaient alors, n'avaient ni les grandes voix, ni l'autorité de MM. Maurel et Villaret qui n'ont produit aucun effet. C'est qu'il faut le théâtre, et non pas seulement le concert, à la musique de Gluck; il la faut jouer et non seulement chanter, car c'est là du drame musical et non pas un poème spéculatif.

L'histoire de l'opéra français se subdivise naturellement en six ou sept périodes, représentées chacune par un homme de génie autour duquel gravitent les autres compositeurs de la même époque, et dès lors il n'y avait qu'à exécuter une page capitale de chacun de ces maîtres pour établir la filière ininterrompue de la musique française à l'Opéra. Mais encore fallait-il prendre exactement le compositeur qui caractérise chaque

époque et choisir entre les morceaux de ce maître un de ceux qui montrent son génie à son apogée. Au lieu de cela, pour Rameau, qui sert de lien entre Lulli et Gluck, n'est-on pas allé chercher deux ou trois de ses morceaux les plus démodés, de ces airs à roulades, à gazouillements, de ces *volers*, de ces *coulers*, que les philosophes-musiciens condamnaient dès le milieu du dernier siècle et qui nous apparaissent aujourd'hui du dernier ridicule ? Il fallait, bien au contraire, adopter un des airs de *Castor*, une des scènes de *Dardanus*, aussi remarquables par la puissance de la déclamation que par la force de l'orchestre, et laisser de côté les ariettes vocalisées des *Fêtes d'Hébé*, qui n'ont pas valu grand succès à M<sup>lles</sup> Daram et Janvier, et qui semblent dix fois plus vieilles que les phrases vigoureuses de Lulli.

Pour la période intermédiaire entre Gluck et Rossini, on a fait pis encore. Au lieu de choisir quelque fragment hors ligne de Salieri ou de Spontini (car ils sont deux pour cette époque : l'un procédant directement de Gluck, l'autre précédant immédiatement Rossini) on a exhumé une assez jolie ariette de l'*Anacréon* de Grétry, de Grétry qui n'a jamais occupé une place en évidence à l'Opéra, qui n'y a donné que des ouvrages de demi-caractère et n'a nullement contribué aux transformations successives de l'opéra français. Ce mauvais choix de morceaux pour Rameau et cette apparition inattendue de Grétry, là où il n'avait que faire, augmentaient la distance au lieu de ménager une transition, d'abord entre

24 7bre

Mon cher Directeur,

Monsieur Widor, organiste du grand orgue de St Sulpice dont je vous ai parlé vous remettra cette lettre. Je vous le présente comme un véritable musicien. Écoutez sa partition. C'est un acte, précisément celui que vous cherchez. L'œuvre est prête, achevée, orchestrée.

Je ne saurais trop vous recommander Monsieur Widor. Mille compliments
De vous dévoué
A. Vaucorbeil

Lulli et Gluck, ensuite entre Gluck et Rossini. Pour ce dernier, on avait pris un bon morceau de concert, le grand finale du troisième acte de *Moïse*, où cette merveilleuse nature musicale, encore tout imbue de formules et de phrases italiennes, discerne un idéal de drame plus élevé, plus sévère, et s'en rapproche par instants dans des récits d'une fermeté rare, orchestrés avec puissance, alors que pour les andantes et les allegros proprement dits, elle retombe dans les banalités, les pauvretés et les brutalités italiennes les plus choquantes. Cet andante piteusement accompagné par la harpe et cet allegro scandé à coups de grosse caisse annoncent-ils le moins du monde cette conclusion foudroyante avec ces montées de voix et d'instruments d'un si bel effet?

Après Rossini, Meyerber, dont on joue couramment tous les opéras, et après Meyerbeer, rien... jusqu'à nouvel ordre. Aucun de ses successeurs n'a su prendre une place assez considérable à l'Opéra pour que la postérité désigne de son nom l'époque actuelle. Combien ont pu l'espérer, qu'on a oubliés dès qu'ils furent morts! Quant à ceux dont on se souvient, parce qu'ils vivent encore, ils peuvent bien produire autant d'ouvrages qu'ils voudront et faire le plus grand tapage alentour; ni eux, ni leurs éditeurs ne feront qu'ils survivent à leur époque. L'opéra qui caractérisera la période actuelle aux yeux de la postérité peut exister, mais Paris ne le connaît pas. M. Vaucorbeil avait donc toute liberté pour

choisir le spécimen de musique moderne qui lui plairait le mieux et, à défaut de *Mahomet* qui ne doit cependant pas lui déplaire, il a pris *la Vierge,* de M. Massenet. *La Vierge* est tout l'opposé d'un ouvrage dramatique ; c'est une légende sacrée, un poème biblique en quatre scènes, en quatre tableaux pour mieux dire, car le musicien ici fait œuvre de peintre : *l'Annonciation, les Noces de Cana, la Montée au Calvaire* et *l'Assomption.* M. Massenet qui est d'une nature très délicate, presque féminine, et que les femmes apprécient d'autant plus qu'il les flatte en travaillant pour elles, a entrepris de peindre en musique les principales figures féminines des Écritures et de dégager surtout les sentiments terrestres, *humains,* qui devaient agiter ces femmes, alors qu'elles vivaient; il veut donc écrire de la musique *humaine,* et c'est là l'expression que lui-même emploie afin d'expliquer ce qu'il a prétendu produire.

En vérité, je ne vois pas trop ce qu'il a essayé de faire et je vois trop bien ce qu'il a fait. Au lieu de conserver à ces figures la noblesse et la sereine grandeur qu'elles ont dans la Bible, il les modernise et les rapetisse à plaisir ; il en fait non plus même des héroïnes antiques comme aurait fait un Lesueur, un Cherubini, mais de petites femmelettes de notre siècle, tendres, rêveuses et coquettes. Il applique à ses légendes bibliques une formule, ainsi que Hændel le pratiquait pour ses oratorios : seulement celui-ci y mettait infiniment de grandeur, tandis que celui-là y met infiniment de maniérisme. Après *Marie-Magde-*

*leine*, une partition sérieusement travaillée et d'un mérite indiscutable, il a écrit son *Ève* beaucoup trop vite, en ne donnant à son héroïne que de la coquetterie, et il produit maintenant sa *Vierge*, où l'on ne distingue qu'une certaine tendresse caressante et sensuelle, ainsi qu'il s'en trouve en toutes les œuvres de M. Massenet. Cette partition est, de conception, d'idée mélodique et de mise en œuvre, aussi simple que possible et simple au point de produire assez vite lassitude et langueur. Je ne m'explique pas comment un compositeur de mérite, et qui a su, dès son début, user de toutes les surprises de l'orchestre pour séduire et charmer le public, oublie à ce point ce qui faisait son succès naguère et écrit toute une partition où l'orchestre double pauvrement les parties vocales, aussi bien dans les phrases de douceur que dans les morceaux visant à la terreur. Si, comme il arrive souvent, l'idée mélodique, élégante, mais uniforme et sans relief, n'est pas relevée par le ragoût orchestral, la partition s'empreint d'une langueur monotone à laquelle succombe bientôt l'attention du public.

C'est précisément là ce qui est arrivé pour *la Vierge*, et M. Massenet ne doit s'en prendre qu'à lui-même de l'inattention de l'auditoire et du maigre succès qu'on a fait à son œuvre et à sa personne, puisqu'il dirigeait lui-même l'exécution. Des quatre scènes qui la composent, aucune n'a de relief non plus qu'aucun personnage; on dirait que l'auteur les a laissés exprès dans la demi-teinte afin de les estomper davantage, et la

figure principale elle-même n'a aucun caractère qui la distingue des précédentes femmes bibliques peintes par M. Massenet : elle serait tout aussi bien Ève ou Marie-Magdeleine que la Vierge, et le contraire est également vrai. Son ange Gabriel, le seul des autres rôles qui ait quelque importance, n'a ni plus d'accent ni plus de couleur. Le meilleur morceau chanté est celui où la Vierge se lamente, ainsi que ferait Fidès, de voir son fils l'abandonner pour prêcher une religion nouvelle, et le meilleur morceau d'orchestre est celui qui peint le dernier sommeil de la Vierge au tombeau : tel le dernier sommeil de Juliette en l'opéra de M. Gounod, tel celui de la Vierge en la légende de M. Massenet. M<sup>lles</sup> Krauss et Daram, qui personnifient la Vierge et l'ange Gabriel, ont dû à de magnifiques toilettes de soirée le meilleur de leur succès. Quel malheur pour M. Massenet qu'il ait été forcé de rester en habit noir !

Ces concerts de l'Opéra, qu'ils réussissent ou non, auront toujours eu un bon résultat. Voici lequel. Depuis que la nouvelle salle est reconnue comme étant parfaitement défavorable à la musique, on s'est ingénié à trouver un moyen de l'améliorer. Un journal spécial, non d'architecture, mais de musique, avait maintes fois déclaré qu'il suffirait d'avancer le *proscenium* pour que les chanteurs, plus rapprochés du public, se fissent beaucoup mieux entendre. Et si M. Halanzier avait toujours refusé de se prêter à ce bouleversement, c'était, disait-on, qu'il ne voulait pas perdre toute une rangée d'excellents fau-

teuils d'orchestre. Arrive M. Vaucorbeil, et tout aussitôt la chanson recommence. Celui-ci fait d'abord la sourde oreille; il augmente même d'un rang pris sur le parterre ses fauteuils d'orchestre; puis, à l'occasion du concert, il fait couvrir d'un plancher tout l'orchestre des musiciens, et les chanteurs se trouvent bien en avant de leur place habituelle. Mais, plus ils avancent dans la salle et moins on les entend; ce n'était que médiocre auparavant, cela devient détestable et l'on en revient piteusement à la disposition première. Et notre journal, toujours le même, d'affirmer qu'on n'aurait jamais dû avancer le *proscenium*, et M. Garnier, toujours le même aussi, de s'étonner qu'on ait pu rendre sa salle encore plus mauvaise qu'il ne l'a faite. C'était invraisemblable — et c'est vrai.

\* \* \*

Je l'avais bien prévu : les concerts de l'Opéra ont déjà pris fin. Il devait y en avoir trois — pour commencer; — il n'y en aura eu que deux. Vu la recette ridicule du deuxième, on s'est hâté de modifier l'ordre des spectacles pour la semaine suivante et l'on a substitué bien vite *Aïda* au troisième concert historique, dont les affiches étaient déjà faites et les programmes commandés. En l'espace d'une nuit, tout fut renversé. M. Vaucorbeil a montré là une rapidité de décision de bon augure, et, si l'artiste avait eu le dessus en organisant ces concerts, l'administrateur a bientôt repris l'avantage en les arrêtant net. Et cepen-

dant l'idée qui avait conduit M. Vaucorbeil à donner ces auditions était louable; mais elle était plus fertile en mécomptes qu'en bénéfices.

En somme, M. Vaucorbeil, qu'on a poussé à la direction de l'Opéra en opposant ses goûts d'artiste et ses aspirations élevées aux instincts terre à terre et par trop commerciaux de son prédécesseur, n'a pas encore trouvé le moyen de suivre une voie bien différente de celle suivie par M. Halanzier. Celui-ci avait voulu jouer *Aïda* et n'avait pas su se le faire permettre; M. Vaucorbeil l'a voulu jouer et a su s'y faire autoriser : voilà toute la différence que je vois jusqu'à nouvel ordre entre ces directeurs. Et je ne veux par là ni rabaisser l'un ni exalter l'autre. Au théâtre aussi bien qu'en politique, il est beaucoup plus facile de dire ce qu'on ferait tant qu'on aspire à gouverner que de réaliser, une fois gouvernant, ce qu'on a promis de faire. On se trouve entraîné fatalement dans le chemin que vos prédécesseurs ont suivi, que suivront aussi ceux qui vous succéderont, et qui mène à la fortune ou à la ruine : entre les deux issues, pas de milieu possible. Et, au bout de quelques années, le public en arrive à confondre la réussite pécuniaire avec le sens artistique, et ceux-là sont réputés artistes qui ont fait fortune, alors que ceux qui ont culbuté, même s'ils ont fait d'excellentes choses, passent pour des étourneaux et des cerveaux brûlés.

Voyez plutôt ce pauvre M. Bagier, qui vient de mourir après avoir dirigé dix ans l'Opéra-

Italien de Paris et celui de Madrid; il allait s'enfonçant chaque année dans une impasse plus étroite et n'a dû d'éviter la catastrophe finale qu'à la guerre de 1870, qui l'a empêché de risquer une dernière partie; aussi l'enterre-t-on sans nulle oraison funèbre. Il s'est fait pourtant l'honneur — sur les demandes réitérées de M<sup>lle</sup> Krauss — d'exécuter le premier à Paris *le Paradis et la Péri*, de Schumann, dans deux concerts qui attirèrent encore moins de monde que ceux de M. Vaucorbeil, et il a fait ensuite une bonne reprise de *Fidelio*, avec M<sup>lle</sup> Krauss et Fraschini, qui révélèrent aux amateurs parisiens le chef-d'œuvre de Beethoven dans toute sa beauté. Qu'il eût fait fortune en jouant les pires ouvrages qui soient et sans plus penser à *Fidelio* qu'au *Paradis*, et il passerait aujourd'hui pour l'homme le plus artiste qui fût entre tous les directeurs. M. Vaucorbeil, lui n'est encore qu'un artiste-directeur, puisqu'il a composé avant de diriger; qu'il fasse fortune en jouant tels opéras qu'il voudra, et on le sacrera tout aussitôt directeur-artiste au premier chef.

Les directeurs, si grand que soit le théâtre qu'ils gouvernent, sont surtout des entrepreneurs, bien qu'ils s'effarouchent un peu de ce terme; ils font exclusivement du commerce et de la spéculation, mais ils n'aiment pas qu'on le leur dise; ils aiment mieux le dire à autrui. M. Halanzier est tombé sous ce mot de commerçant lancé tant et plus contre lui, et cependant il n'avait pas agi autrement que son prédécesseur

Dimanche —

Mon cher Docteur,

Quand je vous ai parlé hier soir de Jeudi pour aller voir le "Courrier de Lyon" je n'y avais plus pensé que j'avais déjà accepté une invitation à dîner chez M.ᵐᵉ de Beaumont pour le même jour. Je vous demande donc pardon pour mon oubli et je pense que nous pourrons combiner un autre jour pour ce spectacle.

Mille amitiés sincères de votre
Gabrielle Kreuss

immédiat. Celui-ci était M. Emile Perrin, qui passe encore à présent pour le directeur-artiste par excellence et qui n'a jamais eu d'autre objectif que le *maximum* de la recette. Il a toujours manœuvré de même, et sa grande habileté fut de s'enrichir partout où il a passé. Aujourd'hui encore, à la Comédie-Française, il ne pense qu'à accumuler recettes sur recettes, grâce à des pièces qui font tapage, à des artistes qui font scandale, et il détruit le répertoire classique, qui lui rapporterait un peu moins, comme il l'a détruit à l'Opéra, qui porte aujourd'hui la peine de ses huit années de direction. Ce directeur, artiste aux yeux du monde, est le directeur-spéculateur par excellence; il a fait du commerce à l'Opéra, il en a fait à la Comédie-Française, il en ferait aux Folies-Marigny. Moins homme du monde et moins souple, M. Halanzier a payé pour son prédécesseur et soldé les pots qu'il n'avait pas tous cassés. Et voyez un peu à quoi tient le souvenir que laisse un directeur? Roqueplan, qui passe aux yeux de tous pour le directeur le plus fou qu'on ait pu voir, a produit au moins M. Gounod avec *la Nonne sanglante* et *Sapho*. Et il n'a gouverné que cinq ans! M. Perrin, en huit ans de règne, a mis en évidence un seul homme, une seule œuvre : M. Mermet avec *Roland à Roncevaux*. Et M. Halanzier, qu'on a tellement daubé, n'a pas fait pis en jouant *Jeanne d'Arc*, du même M. Mermet.

M. Vaucorbeil, auquel il en faut toujours revenir, me dira qu'il est plus facile de découvrir

des Membrée et des Mermet que des Gounod, qu'il joue les opéras qu'on lui apporte sans les prendre pour des chefs-d'œuvre et qu'il n'espère pas renouveler l'art musical avec *Hérodiade* ou *Françoise de Rimini*. Ce sont là paroles de directeur arrivé; les promesses du directeur à venir étaient toutes différentes. M. Halanzier aussi aurait joué volontiers ces ouvrages, sans oublier *le Tribut de Zamora*, tout comme il aurait voulu monter *Aïda*. Mais il est d'autres opéras que M. Halanzier n'aurait jamais eu l'idée de représenter, et M. Vaucorbeil sait bien lesquels, puisqu'il en parlait souvent avant d'occuper le fauteuil directorial. Il en est un au moins en France, il en est au moins un à l'étranger. Et la reprise d'*Alceste*? Et celle d'*Armide*, approuvée par M<sup>lle</sup> Krauss? M. Vaucorbeil fera bien d'y penser et de se hâter un peu, s'il veut mériter mieux que d'autres ce titre de directeur-artiste qu'on accorde si souvent à la légère et qu'on lui a attribué par avance en haine de son prédécesseur. Aussi bien les recettes d'*Aïda* ne sont déjà plus ce qu'elles étaient en commençant, et l'événement lui prouve qu'il ne suffit pas d'ouvrages à grand fracas, même montés très richement, pour emplir indéfiniment la caisse. Un succès immérité, même chauffé à blanc, tourne bien vite au feu de paille. Et, pour n'obtenir qu'un demi-succès pécuniaire, autant vaut jouer un véritable chef-d'œuvre. On en tirerait honneur, sinon profit, comme M. Bagier pour avoir exécuté *le Paradis* et *Fidelio*.

## II

ENTRE DEUX CHEFS D'ORCHESTRE

Juin 1887.

C'est M. Altès qui a conduit la récente reprise du *Prophète*. Et le plus étonné de l'affaire a dû être M. Vianesi qui, avec son assurance d'Italien et d'Italien ayant parcouru le monde entier en battant la mesure, estimait que son rival français allait s'éclipser devant lui. Même, afin d'entrer plus tôt dans la place, il offrait de n'être pas payé pendant tout le temps que M. Altès, toujours titulaire et par suite émargeant au budget, serait tenu de force à l'écart du fauteuil où lui, M. Vianesi, trônerait gratis.

Mais M. Altès, qui n'a jamais tant déployé d'énergie que depuis qu'on le veut mettre à la porte, a déjoué cette botte italienne et s'est cramponné à son pupitre : il y restera mordicus jusqu'au jour où les directeurs l'en arracheront de force. Ce sera le 1$^{er}$ juillet, assurent-ils avec un emportement tout méridional; ce ne sera que le 31 décembre, réplique l'autre avec la froide obstination d'un homme doux, mais exaspéré.

Nous verrons bien.

Mais aussi pourquoi MM. Ritt et Gailhard, du moment qu'ils désiraient congédier M. Altès sitôt sa retraite liquidée, ont-ils négligé de le prévenir et publié leur décision dans les journaux avant d'en avertir l'intéressé? Pourquoi, lorsque

celui-ci, mis en éveil par les gazettes, alla les trouver, lui dirent-ils que « ces bruits étaient erronés », et que d'ailleurs, s'ils avaient eu une communication de cette importance à lui faire, « ils l'en auraient directement avisé, sans se servir de l'intermédiaire de la presse, ce mode de procéder n'étant pas dans leurs habitudes » ?

Cela leur plaît à dire ; mais, en fait, ils se sont conduits avec M. Altès comme on n'agirait pas avec un domestique. Et tout aussitôt, la sympathie des gens équitables est allée à ce malheureux M. Altès, qu'on pouvait critiquer tant qu'on voulait comme chef d'orchestre, mais qu'il devient impossible de ne pas soutenir lorsqu'il défend, comme il le dit fort bien, l'honneur et le droit des artistes contre les procédés un peu trop *talon rouge* de MM. Ritt et Gailhard.

Certes, M. Altès n'était pas un chef d'orchestre de race ; c'était un batteur de mesure estimable qui se donnait beaucoup de mal pour enlever ses musiciens et ne les entraînait guère. On avait bien dit que, lorsqu'il avait été nommé second chef en 1871, ç'avait été par l'appui de George Hainl, dont il avait su gagner les bonnes grâces. Plus tard, quand il fut promu à l'emploi de premier chef par M. Vaucorbeil, on expliqua ce grand honneur en disant que celui-ci l'avait choisi justement pour être en quelque sorte lui-même le chef d'orchestre, et ne pas rencontrer, chez le subordonné qu'il voulait dominer, les idées arrêtées, l'énergie et la volonté qui lui avaient tant déplu chez M. Lamoureux. Mais tous ces on-dit

n'empêchaient pas M. Altès de posséder un certain mérite, quand ce ne serait que d'avoir fourni une carrière honorable en partant du modeste rang d'enfant de troupe, et ce seul mérite commandait quelques égards : le plus grand tort des directeurs actuels est de l'avoir oublié.

Et puis, pour parler franc, si l'on en juge par la dernière reprise, celle du *Prophète*, M. Altès n'était pas celui qui remplissait le plus mal son office à l'Opéra ; il n'y faisait nullement tache. On le traite en bouc émissaire, on assure qu'il suffira de le renvoyer pour donner aux représentations de l'Opéra un lustre, un relief qu'elles n'ont plus depuis longtemps ; mais changerez-vous aussi ce ténor d'une chaleur artificielle, à la voix factice, maigre et tout à fait insuffisante dans les grandes scènes de la révolte et de l'hymne triomphal ; changerez-vous cette Fidès grasse et entassée, dont la voix lourde, épaisse, manque absolument de vigueur et de mordant ; changerez-vous cette Bertha mafflue et don-don, qui chante encore plus mollement que Fidès ; changerez-vous ces trois Anabaptistes, déjà si drôles à voir, encore plus drôles à entendre, et changerez-vous enfin ces chœurs qui chantent du bout des lèvres et vont tout de travers ? Que craignent-ils de vous, puissants directeurs ; ne sont-ils pas syndiqués ?

Au moins M. Altès se donnait-il du mal. Cela ne l'avançait pas à grand'chose, il faut en convenir, et ceux qu'il aurait dû diriger ne prêtaient pas grande attention à ses commandements, mais encore avait-il fait son chemin tout droit, sur

place, au milieu d'artistes qui le connaissaient de longue date, et, comme il l'a dit très spirituellement, sans être allé même à Chicago.

M. Vianesi, lui, y est allé, et dans bien d'autres villes encore : on aurait plus vite fait de compter celles où il n'a jamais paru que celles qu'il a visitées. Cependant, comme cet Italien ne perdait jamais le nord tout en parcourant les deux hémisphères, il trouvait le moyen de se faire naturaliser Français, il y a deux ans, pour l'honneur ou pour le plaisir, comme on voudra, — nullement avec le dessein secret de s'introduire un jour à l'Opéra.

Autant il a visité de villes, autant il a connu de gens. Compositeurs célèbres et grands chanteurs, tous ont eu l'honneur de passer sous sa baguette, et tous ont été ravis d'être si bien compris, si bien conduits : c'est du moins ce qu'il assure. Il a même dans ses papiers un certificat de bons services, que M. Ambroise Thomas lui a délivré à Londres, après une représentation de *Mignon*, et cela lui sert aujourd'hui pour trouver une place avantageuse à Paris.

Et savez-vous ce qu'il faisait en parcourant l'Europe et l'Amérique, en battant la mesure à Vienne, à Londres, à New-York, à Boston, à Chicago, à Philadelphie, à Liverpool, à Manchester, à Barcelone, à Madrid, à Dublin, à Liège... et dans mille autres lieux, dirait le charlatan Fontanarose ? Il s'efforçait « de vulgariser les opéras des grands compositeurs français ». Ces généreux efforts n'ont pas empêché certains

compositeurs français, grands ou petits, de protester, sans résultat, c'est vrai, contre la nomination à l'Opéra de cet infatigable voyageur.

Et d'ailleurs, si on l'en croit, il a passé toute sa vie à ne s'occuper que de musique française, à pâlir sur les œuvres des maîtres français. Foin des autres, pour le moment. Ne nous dit-il pas avec le plus grand sérieux du monde que, dès sa venue à Paris en 1857, tout en vivant modestement à Asnières, il allait tous les soirs à l'Opéra, à la quatrième galerie, afin « d'étudier les grandes traditions de notre première scène lyrique », et qu'il passait tout le reste du temps, déduction faite de ses visites quotidiennes à Rossini, « à travailler les opéras des compositeurs français »? Si jeune et déjà si dégoûté de musique italienne! Et ne rappelle-t-il pas aussi que vingt ans plus tard, quand il revint à Paris battre la mesure aux Italiens, un critique alors fort écouté le qualifia de « chef-d'orchestre-type »? En quoi M. Vianesi montre une certaine naïveté, car les éloges de Bénédict-Jouvin ne comptent plus guère à cette heure, et mieux vaudrait presque avoir été blâmé par lui.

M. Vianesi a tort de se défendre d'être un chef d'orchestre italien; c'est là sa qualité principale. Et par chef d'orchestre italien, j'entends un chef d'orchestre nomade, habitué à diriger n'importe quelle troupe improvisée, et chantant en langue italienne, avec des artistes qui jouent sans presque avoir répété, qui se trouvent réunis pour un mois, six semaines, quelquefois pour un

hiver, qui n'ont pas le temps de se fondre en une troupe homogène et solide et qui, la « saison » finie, se dispersent aux quatre points cardinaux. En fait, M. Vianesi n'a jamais dirigé que des troupes chantantes de cette espèce, où la personnalité d'un ou deux artistes en vogue prime tout aux yeux du public ; il n'a jamais conduit que des représentations de ce genre, où l'on se soucie assez peu de l'ensemble et de la cohésion, qui doivent être à l'Opéra de Paris les principaux éléments de succès.

M. Vianesi joue agréablement sur les mots, quand il dit qu'il n'a pas conduit uniquement de la musique italienne. Il n'a conduit que des troupes italiennes, que des représentations italiennes, que des ouvrages français, allemands ou autres, arrangés et représentés à la mode italienne. Et je le répète, il a tort de s'en défendre. Il excelle dans cette besogne de chef d'orchestre international, qui demande des qualités toutes particulières : dans ces conditions, un chef d'orchestre est comme un improvisateur. Il doit organiser des représentations en quelques jours avec les éléments les plus disparates ; il ne bat pas seulement la mesure, il veille à tout ce qui se passe sur le théâtre, il indique du geste ou de la voix les mouvements indispensables aux artistes en scène, il fait marcher les chœurs et manœuvrer les décors : bref, c'est une sorte de Jean-fait-tout musical.

N'est-ce pas ce don particulier, nécessaire aux chefs d'orchestre italiens, qui lui a permis d'or-

ganiser l'année dernière, à Paris, une exécution de la *Sainte-Élisabeth*, de Liszt, rien qu'avec deux répétitions? C'était convenable, rien de plus, et c'était déjà bien joli. Mais sans aller plus loin, n'avons-nous pas vu M. Vianesi fonctionner à Paris, aux Italiens? Je me souviens d'une exécution outrageusement rapide, vertigineuse, de l'ouverture de *Semiramide*, après laquelle M. Vianesi nous a tous salués avec la satisfaction d'un homme heureux d'avoir si bien traduit la pensée de Rossini, — qu'il a connu. Je me souviens aussi d'une représentation invraisemblable de *Don Giovanni*, où M. Vianesi, ganté de blanc, battant l'air de ses bras, s'agitait comme un diable en criant aux artistes, aux chœurs: « Avancez, reculez, sortez; à droite, à gauche! » et n'obtenait qu'une exécution d'un style et d'un goût détestables... N'a-t-il donc pas connu Mozart?

Du moment qu'il s'est fait naturaliser Français — pour répondre à nos susceptibilités patriotiques, car autrefois on n'y regardait pas de si près avant de confier de hautes fonctions musicales à des étrangers, — M. Vianesi avait le droit strict d'être appelé à l'Académie de musique. Mais, outre que sa naturalisation de fraîche date arrive un peu trop juste, il va avoir à conduire un orchestre et des chœurs dans des conditions toutes nouvelles pour lui: qu'il y réussisse et tout lui sera pardonné. Mais s'il se met à diriger *le Prophète* ou *le Freischütz*, voire *Guillaume Tell*, comme il dirigeait *Semiramide* ou *Don Giovanni*,

nous assisterons à ce spectacle inattendu pour tous de l'exaltation tardive de M. Altès.

Lui, cependant, ne doute de rien; il croit qu'il lui suffira de paraître pour arriver à des résultats merveilleux, pour obtenir une cohésion parfaite, un rythme égal, une sûreté d'attaque impeccable; enfin, pour discipliner les chœurs et les faire marcher avec l'orchestre, au lieu de les laisser se mettre en retard ou partir en avance. Et ce qui lui donne cette confiance absolue en lui-même, avec la certitude du succès, c'est... qu'il dirige du poignet. « Si d'un coup sec du poignet vous indiquez la mesure, tout part ensemble. » Ah! voilà. Grâces soient rendues à M. Vianesi pour nous avoir révélé ce secret, plus précieux que la pierre philosophale. Habeneck qui passe encore — à tort, probablement — pour un grand chef d'orchestre, n'est malheureusement plus là pour en profiter; mais MM. Colonne et Lamoureux, d'autres encore qui ne soupçonnaient rien de leur métier, savent comment ils devront s'y prendre à l'avenir.

En attendant, l'Opéra de Paris compte deux chefs d'orchestre en premier: l'un qu'on paye et qui conduit, l'autre qui voudrait conduire, dût-il n'être pas payé: celui-là, c'est le favori des directeurs. Et MM. Ritt et Gailhard ont pris si peu de ménagements, tant ils étaient pressés de conclure avec M. Vianesi, que celui-ci tenait sa nomination officielle avant que M. Altès fût seulement avisé de sa prochaine mise à la retraite. Si bien que le même jour, le premier pouvait affirmer,

sans mentir, à qui l'interrogeait, qu'il était d'ores et déjà nommé chef à l'Opéra, et que le deuxième assurait à la même personne, en toute sincérité, qu'il était et resterait chef d'orchestre : ses directeurs ne lui avaient-ils pas garanti que les bruits répandus par les feuilles publiques ne reposaient sur rien de sérieux? Ah! le bon billet qu'avait M. Altès!

Mais lorsque ces directeurs virent que leurs façons cavalières ralliaient toutes les sympathies autour du chef qu'il voulait congédier; alors, ils se firent *interviewer* et déclarèrent qu'ils avaient agi de la sorte uniquement par égard pour M. Altès, afin de ne pas froisser son amour-propre et de lui ménager une sortie discrète, au lieu de le bruyamment congédier et de publier que tout le monde, et les auteurs et la presse, avait mainte fois constaté son insuffisance. Ils voulaient, disaient-ils, l'amener à donner sa démission sous un prétexte quelconque, au lieu d'en arriver à la dure extrémité de lui signifier sa mise à la retraite : et c'est à cette fâcheuse extrémité que les réduisait l'étonnante obstination de M. Altès à vouloir rester en place, à ne pas deviner leurs aimables intentions à son égard.

On prendra ces explications tardives pour ce qu'elles valent. Un tribunal même en jugera, car M. Altès, s'il est contraint de partir, sa retraite pouvant être liquidée de droit, entend que les directeurs ne lui portent pas tort par de telles déclarations insérées dans les journaux; et dans l'état des choses, on ne peut qu'approuver

l'énergie inattendue dont il fait preuve ici. Du moment qu'il a conscience d'avoir fait tout son possible — et ce point n'est pas douteux — pour occuper dignement le poste auquel il s'était vu appeler, il fait bien de se laisser congédier plutôt que de capituler. En se retirant de lui-même, il reconnaîtrait le bien fondé des mauvais compliments qu'on lui adresse; il se rabaisserait à ses propres yeux comme aux yeux du public.

Quoi qu'il en soit, M. Altès détient encore la place et ne la cédera que contraint et forcé; mais M. Vianesi a en poche sa nomination officielle et la fera valoir le plus tôt possible, avec l'appui des directeurs. Et comme tout se traduit par des chiffres en matière de commerce ou d'art, — ce qui est tout un à l'Opéra — il serait curieux de savoir au vrai combien MM. Ritt et Gailhard, qui comptaient douze mille francs par année à M. Altès, payeront M. Vianesi, qu'ils estiment infiniment plus. Sera-ce le double — ou la moitié ?

# CROQUIS D'HISTOIRE

## I

### UN GOURMET CRITIQUE ET MUSICIEN

Juillet 1877.

Grimod de la Reynière, troisième du nom, fils et petit-fils de gourmets (son grand-père était mort d'indigestion), le plus lettré des gourmands et le plus gourmand des lettrés, touche par plus d'un point à l'histoire du théâtre, car l'art manducatoire et l'art théâtral l'absorbèrent tout entier, avec cette différence que le premier n'était qu'une distraction, tandis que le second était l'objet de sa constante préoccupation. Et cependant son *Almanach des Gourmands* a fait plus encore pour son renom que son *Censeur dramatique*. L'amateur de spectacles s'était révélé bien avant le gourmand chez Grimod de la Reynière, qui commença par être collaborateur au *Journal des Théâtres*, dirigé par Levacher de Charnois; il n'avait que dix-neuf ans lorsqu'il se voua avec une impitoyable rigueur « à la défense du goût et de la vérité ». Cette collaboration avec Charnois cessait en 1778; mais il retrouvait bientôt un autre organe où il s'escrimait avec la même indépendance, le *Journal helvétique*, et, tout fier de sa mission d'aristarque international, il s'intitu-

lait dès lors et s'intitulera longtemps encore, en tête de ses lettres privées comme sur la couverture de ses ouvrages : « Rédacteur pour la partie dramatique du *Journal de Neufchâtel.* » Il fut toute sa vie durant très bien vu des auteurs et des comédiens, qu'il traitait sans distinguer, réconciliant Collin d'Harleville avec la Comédie française, épousant enfin une comédienne du théâtre de Lyon, et vivant jusqu'à quatre-vingts ans passés, grâce à de sages maximes, dont une au moins trouve bien sa place ici : « Le vin du cru, un dîner sans cérémonie et *de la musique d'amateur* sont trois choses également à craindre [1]. »

Grimod de la Reynière, fils d'un fermier général qui recevait dans ses salons les personnages les plus titrés du royaume, estimait les lettres par-dessus tout, et pour lui tel ou tel homme de talent, mal nippé, sans le sou, valait cent fois plus qu'un grand seigneur de la cour, si ce seigneur n'était qu'un sot. Il passait ses journées dans la fréquentation des gens de lettres, qu'il flattait et hébergeait; les soirs, il allait au théâtre, dont il était devenu un des critiques les plus écoutés. Élevé au sein de la Comédie, au courant des moindres intrigues, lié avec la plupart des habitués de l'ancien parterre, bien que fort jeune, il avait conquis sur son entourage une influence qu'il justifiait d'ailleurs par l'à-propos et la justesse de ses arrêts.

La Reynière entendait la plaisanterie, mais il

1. *Grimod de la Reynière et son groupe,* par M. G. Desnoiresterres (un vol. in-12, avec portrait, chez Didier).

avait par instants l'humeur vive et batailleuse. Un soir, au parterre de l'Opéra, pendant une représentation d'*Armide*, il se sent pressé par la foule. « Qui est-ce qui pousse donc de cette manière? s'écrie-t-il sans se retourner; c'est sans doute quelque garçon perruquier. » Un militaire, M. de Case, fils aussi de fermier général, prenant pour lui l'interpellation, lui répondit : « C'est moi qui pousse; donne-moi ton adresse, j'irai demain te donner un coup de peigne. » Le lendemain, les deux adversaires se rencontrèrent aux Champs-Élysées, en plein jour, et se battirent au pistolet devant plus de trois mille personnes. M. de Case tomba; la balle lui avait crevé les yeux et labouré la tête : il mourut quelques heures après. La leçon était rude pour une poussée à l'Opéra.

Toute sa vie, où qu'il fût, Grimod éprouva un irrésistible attrait pour le théâtre. Alors même qu'il était détenu à l'abbaye de Domèvre, il insérait divers articles dans les *Affiches de Metz*, et il n'avait pas de plus doux passe-temps que de dire son avis, dans un journal de Nancy, sur le talent des comédiens, qui l'eussent bien dispensé de cette besogne. Arrive-t-il à Lyon après avoir recouvré la liberté de voyager en France et à l'étranger, mais non de revenir à Paris, il se lie aussitôt avec l'entrepreneur du théâtre de cette ville. « Le directeur, écrit-il à Mercier, l'auteur du *Tableau de Paris*, est votre ami; ce mot renferme son éloge et me dispense de vous répéter combien il est fait pour être celui de tous les

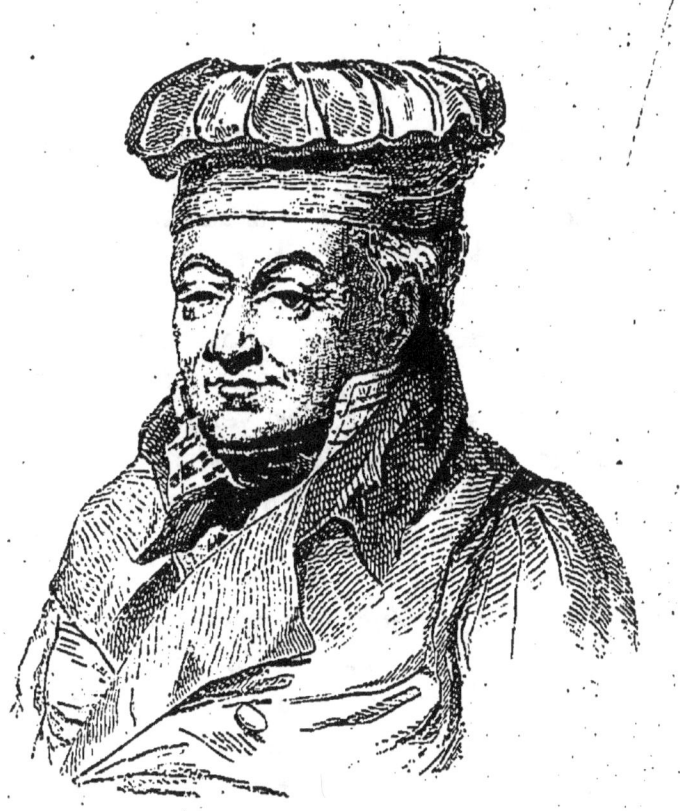

GRIMOD DE LA REYNIÈRE.
Portrait de Dunan.

gens de lettres par les qualités de son cœur et son esprit. »

Ce directeur-acteur incomparable, cet homme exceptionnel n'était autre que Collot-d'Herbois. Neuf ans plus tard, lorsqu'il aura à parler des théâtres de province dans le *Censeur dramatique*, et spécialement de Lyon, Grimod écrira : « On pense bien que les arts, amis de la paix, de la justice et de la tranquillité, que l'art dramatique surtout y a souffert dans la même proportion. D'abord, les deux théâtres des Terreaux et des Célestins ont offert à la vengeance du feu citoyen Collot-d'Herbois de nombreuses victimes. Cet homme féroce, ancien régisseur et acteur du premier de ces théâtres, s'est vengé sur les Lyonnois des nombreuses huées qu'il en avoit reçues, et sur la plupart de ses camarades du juste mépris qu'ils avoient pour son insolence et pour ses vices. »

Si Grimod s'était conquis de nombreux amis à Lyon, comme amateur de théâtre aussi bien que comme dégustateur ou commerçant, il ne comptait pas, à beaucoup près, autant de partisans que d'habitants dans la cité lyonnaise. Certaine pièce de vers le prouve, certain *Avis d'un Bonhomme à M. Grimod*, avis assez insignifiant en somme, mais dont les quatre premiers vers ont du trait :

> Grimod, tes vers valent moins que ta prose,
> Et cependant ta prose ne vaut rien.
> Pour titre à tes écrits mets toujours *Peu de chose*,
> Ce titre heureux les désigne trop bien ;

tandis que les derniers raillaient agréablement l'*Épître* enflammée que Grimod de La Reynière avait adressée à M<sup>me</sup> d'Ocquerre, première actrice du théâtre de Lyon vers 1788 :

> Console-toi, mon pauvre La Reynière,
> La cruelle bientôt couronnera tes feux,
> Bientôt de l'Affecteur le secret merveilleux
> La reproduira vierge aux héros de Cythère.

C'est en 1797 que la Reynière fonda le *Censeur dramatique*, supprimé moins d'un an après par la Censure du Directoire. C'est un curieux recueil où se rencontrent, à côté de questions du moment, des observations judicieuses, des renseignements précieux qui ont leur intérêt même aujourd'hui, et que l'on peut consulter encore avec fruit. Le critique a son franc-parler sur tout et sur tous; s'il respecte l'artiste, il veut que l'artiste tout le premier se respecte, et il le rappellera sans trêve au sentiment de ses devoirs. Il débute dans son rôle de redresseur de torts et de justicier par M<sup>lle</sup> Contat, qui abusait plus que pas une de sa qualité de grande comédienne et de jolie femme; il lui adresse alors le premier numéro du *Censeur* avec une lettre où il l'avertit qu'elle y est traitée sans ménagement, et que c'est précisément pour cela qu'il le lui envoie : « S'il vous parvenait par une autre voie, vous seriez peut-être en droit de vous plaindre; mais c'est moi-même qui vous l'offre, et j'ai assez d'orgueil pour croire que vous m'en remercierez ». M<sup>lle</sup> Raucourt, Fleury, Dugazon, Talma ne furent pas plus épargnés pa

Grimod, qui leur servait à tous de dures vérités, de manière à ne pas faire de jaloux.

Et qu'ils n'essaient pas de regimber, sans quoi La Reynière saura bien vite mettre les rieurs de son côté. Ayant à juger Deligny, alors nouveau venu à la Comédie française, La Reynière remarqua, en passant, que Fleury l'avait fait appeler tout exprès de Marseille pour faire pièce à Naudet. Fleury, hors de lui, envoie à l'écrivain un démenti furieux qui avait le tort de manquer de correction, ce qui est pire que de manquer de politesse : « Monsieur de La Reynière, vous en n'avez menti. Signé : *Fleury*, artiste. » Grimod, on le pense bien, ne laisse pas échapper une pareille occasion, et il publie ce curieux autographe, en y ajoutant ces simples mots : « Nous attachons trop de prix à tout ce qui émane de M. Fleury pour avoir voulu même retrancher cet *n*, que bien des gens assurent être de trop. On peut écrire *n'avez* pour *avez*, dire *risque* pour *rixe*, *ancre* pour *encre*, *feignant* pour *fainéant*, etc., et cependant avoir été professeur à l'école de déclamation et jouer fort agréablement la comédie; mais il ne faut pas insulter gratuitement un homme de lettres : ces marauds-là savent prendre leur revanche. »

La Reynière avait marqué de tout temps une grande préférence pour les œuvres littéraires comparées aux œuvres musicales; il avait beaucoup plus fréquenté la Comédie que l'Opéra et n'avait pas pris parti pour Gluck ou Piccinni, lui si disposé pourtant à intervenir dans tous les

conflits. Il n'était pas compétent en musique et ne cherchait pas à s'en faire accroire, mais il était enclin par nature à prendre le contre-pied en toute chose, et comme il était devenu, à la fin de sa vie, chagrin, misanthrope, frondeur infatigable, il opposait avec rage aux institutions et aux goûts du jour le bon vieux temps, ce bon vieux temps qu'il avait aidé à jeter bas et qu'il regrettait si fort, en politique comme en littérature ou en art.

Il appelait Rossini un *charlatan ultramontain*, « ce Rossini que je hais je ne sais trop pourquoi ». L'idée d'un opéra italien le met hors de lui, et il faut voir avec quel courroux il s'exprime sur le compte de ces « infâmes chanteurs d'Italie » qui n'ont qu'un gosier et pas d'âme. « Mon sang bout, écrivait-il en 1823 à son ami le marquis de Cussy, qui était bouffoniste enthousiaste, en apprenant que l'on veut non seulement acclimater ces misérables en France, où la politique de l'usurpateur les avaient attirés, mais anéantir pour eux le premier théâtre de l'Europe... Le supplice des galériens me paraît trop doux pour les misérables qui ont conçu un tel plan. » Grimod de La Reynière avait décidément trop vécu, — et il devait vivre encore quatorze ans pleins !

Tel fut en raccourci le journaliste intraitable et judicieux qui a laissé un nom célèbre dans l'histoire de la critique théâtrale et qui méritait bien, en somme, qu'on lui consacrât une étude sérieuse et impartiale. Que valent déjà auprès de lui les critiques plus indulgents qui lui ont suc-

cédé, et que seront donc ceux d'aujourd'hui dans cinquante ou soixante ans ?

## II

### LA CENSURE ET LA MUSIQUE
### SOUS LE PREMIER EMPIRE

Septembre 1882.

M. Henri Welschinger, qui a déjà mis au jour un ouvrage très intéressant sur *le Théâtre de la Révolution*, vient d'en publier un autre encore plus considérable, intitulé : *La Censure sous le premier Empire*. L'auteur étudie tour à tour la Censure examinant et régentant livres, journaux et théâtres ; mais je me restreindrai, pour cet article, au rôle joué par la Censure envers les musiciens et poètes d'opéras. Je voudrais, en examinant ce livre à ce nouveau point de vue, montrer quel esprit étroit et tyrannique apportait l'empereur dans les questions les plus inoffensives et qui auraient dû le laisser indifférent, car il n'aimait pas la musique et ne s'en servait que comme dérivatif.

Lorsque Napoléon eut réduit les journaux à ne plus insérer que des bulletins de victoire ou des actes officiels, le ministre de la police et ses familiers s'efforcèrent de donner quelque intérêt à ces tristes feuilles et d'exciter la curiosité du public. Dans le courant de mai 1812, la Censure, en quête d'expédients, croyait avoir trouvé le

sujet d'une querelle piquante. « Il y a, dit-elle au ministre, dans la *Gazette de France,* un article très violent contre M. de Flassan, auteur de l'*Histoire de la diplomatie française,* ouvrage estimable, malgré quelques défauts de style. On pourrait engager M. de Flassan à se défendre dans les journaux. Cela ne laisserait pas que d'amuser les oisifs et les curieux. » Le duc de Rovigo, enchanté de cette trouvaille, écrit de sa main, en marge de cette note : « Dites à Gay de lui faire insinuer de se déffendre *(sic).* »

Mais ce qui ravit davantage le ministre, c'est la proposition de Lemontey. Celui-ci, très inventif, organise un combat entre la musique française et la musique italienne, en répondant du succès de son idée. Lisez plutôt ce rapport du 25 mai 1812 et admirez l'ingéniosité du censeur :

« Il y a dans ce moment, dit Lemontey, une grande disette de nouvelles littéraires et théâtrales. C'est le meilleur aliment pour les oisifs de Paris et, quand ils en sont privés, leurs conjectures s'exercent sur la politique. L'Espagne prend la place du Théâtre-Français, la Russie celle de la musique, et le gouvernement devient le point de mire de tous ceux qui causent, parce qu'ils n'ont rien de mieux à faire. Une discussion un peu vive sur des objets d'art et de littérature serait excellente en ce moment. Il me paraît facile de l'établir par le moyen des journaux ; mais, malheureusement, ils paraissent tous faits sur le même moule et n'excitent aucun intérêt. En faisant prendre à chacun un rôle, on peut

établir une lutte d'opinions qui amuse singulièrement le public et qui suffise pour faire les frais de toutes les conversations des salons. La discussion, qui a existé dans le *Journal de l'Empire* entre MM. Geoffroy et Dussault, a non seulement occupé le public de Paris, mais, d'après tous les renseignements que j'ai reçus, elle a produit beaucoup d'effet dans les départements. L'abonné qui a lu l'attaque attend la réponse avec impatience; chacun prend parti pour ou contre; les oisifs discutent, les beaux esprits écrivent, et cette diversion de l'opinion produit les plus heureux effets. Il y a aujourd'hui un objet sur lequel on enflammerait aisément tous les esprits, c'est la musique. Il n'y a personne à Paris qui ne s'en mêle; ceux qui ne la savent pas même en raisonnent, et ce ne sont pas les moins passionnés. La musique italienne et la musique française sont en présence. Le Conservatoire de musique a ses prôneurs; l'Opéra-Buffa a ses fanatiques. Au premier signal, des flots d'encre vont couler et il y aura combat à outrance entre l'harmonie et la mélodie. Si Votre Excellence approuve l'idée que j'ai l'honneur de lui soumettre, je ferai commencer les hostilités dans le *Journal de l'Empire* par un amateur de la musique cisalpine, et je préviendrai confidentiellement M. Lacretelle pour qu'un champion de la musique française se présente armé de pied en cap dans la *Gazette de France*. Cette petite guerre pourra durer quelque temps et faire un peu de diversion à la grande. »

Savary ne se tient pas de joie en lisant ce rap-

port et il écrit à la suite, de sa grosse écriture : *Approuvé très fort.* C'était au moment des conférences de Dresde, à la veille de la guerre contre la Russie. L'idée de Lemontey est immédiatement mise à exécution : mais les deux écoles musicales ont beau se combattre dans les journaux, les défaites de notre armée, en s'ébruitant dans le public malgré des précautions infinies, le détournent bientôt de cette diversion si bien conduite. Et la comédie prend aussitôt fin.

Il faut rapprocher de cette discussion musicale celle ayant trait à la comédie des *Deux Gendres*. Étienne avait donné cette pièce avec un énorme succès le 11 août 1810 ; on l'avait jouée à Saint-Cloud cinq jours après et quelques mois plus tard Étienne entrait à l'Académie française. Tout à coup, il est violemment attaqué en plein triomphe : on l'accuse d'avoir copié sa comédie dans un manuscrit de la Bibliothèque impériale intitulé : *Conaxa ou les gendres dupés*, pièce attribuée, suivant les uns au Père Ducerceau, suivant les autres au Père Larue, et représentée dans le collège de la Compagnie de Jésus, à Rennes, le 22 août 1710. Depuis cette époque, elle avait passé en manuscrit dans la bibliothèque de La Vallière, et de là dans la bibliothèque du roi, où elle serait restée oubliée sans la perspicacité des envieux d'Étienne. Il est possible que l'auteur des *Deux Gendres* ait eu connaissance de *Conaxa*, mais d'un sujet banal il avait su faire une œuvre originale et vivante. Hoffman et Geoffroy le défendirent énergiquement contre

Lebrun-Tossa et autres accusateurs. On connaît trop bien l'esprit inventif de Lemontey et de ses collègues pour ne pas affirmer, sans doute possible, que cette affaire qui passionna tout Paris fut suscitée par la police, afin de faire diversion aux préparatifs d'une prochaine guerre. L'écrivain Lebrun-Tossa, le plus acharné de tous à accuser et à poursuivre Étienne, était fonctionnaire du gouvernement et n'aurait pas engagé la lutte contre un tel écrivain, s'il n'eût été secrètement appuyé. Cette affaire de *Conaxa* fut donc un piège auquel tous se laissèrent prendre : Étienne, Geoffroy, Hoffman, les critiques et le public. Ce n'est qu'après quatorze mois de suspension que *les Deux Gendres* purent reparaître au Théâtre-Français et retrouver la faveur des spectateurs.

Je reviens à la musique.

En l'année 1801, les répétitions de l'opéra *la Mort d'Adam* subirent quelques retards que l'auteur, le musicien Lesueur, attribua à la Censure. Il écrivait aux journaux de Paris que le gouvernement avait l'intention de détruire l'Opéra français et souleva à ce sujet une vive polémique. Chaptal essaya de l'arrêter et, s'adressant à Lesueur, le 15 décembre : « Fût-il vrai, lui écrit-il, qu'on eût ordonné de différer cette représentation, de quel droit pourriez-vous vous en plaindre ? Le gouvernement, qui fait des frais énormes pour l'entretien de l'Opéra, ne peut-il mettre au nombre de ses devoirs quelques considérations d'économie, de convenance et de succès ? Suffira-

t-il de faire un opéra pour en forcer la représentation? Depuis quand un auteur a-t-il osé prétendre disposer du Trésor public ? Ainsi il est faux qu'on ait voulu retarder la mise de *la Mort d'Adam*. Mais l'ordre en eût-il été donné, vous n'auriez pas le droit d'accuser le gouvernement. » Quant à l'assertion de Lesueur touchant la destruction préméditée de l'Opéra français, le ministre la traitait de fable ourdie dans l'intention de faire un parti au compositeur. Le gouvernement connaissait la gloire de l'Opéra et il rendait justice aux talents qui l'illustraient. « Pourquoi donc, ajoutait-il, porter méchamment l'inquiétude dans l'âme des honnêtes artistes qui ne sont occupés que de leurs devoirs ? Pourquoi apitoyer le public sur le sort de ces hommes distingués qu'il applaudit et qu'il aime ? Le gouvernement cherche à perfectionner, non à détruire; il veut multiplier les jouissances du public, non les éteindre; et je vois avec peine qu'en calomniant quelques-uns de ses agents, vous n'avez même pas su rendre justice à ses intentions. Je vous salue. »

Deux jours après, le ministre de l'intérieur envoyait copie de cette lettre à Fouché, pour appeler son attention sur la manière indécente dont les journaux interprétaient les intentions du gouvernement envers l'Opéra, sur la nécessité de mettre fin à ce scandale et d'empêcher d'y mêler le nom du premier consul. « Vous penserez, sans doute, comme moi, disait-il, que l'opinion des journalistes ne doit point intervenir dans l'exécu-

tion des mesures administratives voulues par le gouvernement ». Fouché lui répondit, le lendemain, qu'il avait rappelé aux rédacteurs de ne pas s'écarter de la juste mesure exigée d'eux, à propos de l'affaire Lesueur : « Vous pensez, comme moi, mon cher collègue, ajoutait-il, que sans leur recommander un silence absolu sur une question qui est réellement de leur domaine, il suffira sans doute d'avoir improuvé le ton indécent qu'ils se sont permis de prendre en la présentant au public ». Quelques années plus tard, Lesueur devenait, avec son opéra des *Bardes*, le musicien favori de l'empereur et suffoquait littéralement d'orgueil.

Après Lesueur, Dalayrac et Dupaty.

Le 27 février 1802, ces deux auteurs donnèrent à l'Opéra-Comique un petit acte : *l'Antichambre ou les Valets entre eux*, où Lucien Bonaparte et les courtisans du premier consul virent des railleries dirigées contre leurs personnes. On avait cru reconnaître dans le costume des trois valets le costume même des trois consuls. Chose aggravante : un militaire, interrogé par un de ces valets sur sa profession, répondait : « *Je suis au service.* — *Et moi aussi*, répliquait insolemment le valet. *Nous sommes collègues.* » Enfin, on assurait que l'acteur Chénard avait tourné en ridicule les façons du général Bonaparte. Chaptal fut appelé aux Tuileries : il ne connaissait pas la pièce. Son chef de division, Arnault, n'en savait pas plus long que lui sur *l'Antichambre*; c'était un commis qui avait examiné l'ouvrage. Pouvait-on d'ailleurs

imaginer que les aventures de Picard et de Lafleur, demandant l'un la fille, l'autre la nièce du bourgeois Belval, devaient offrir des allusions politiques ?.., « Voilà ce que c'est que de n'avoir pas de ministre, » s'écria le premier consul irrité. Il ajouta, suivant Thibaudeau, qu'il fallait vérifier les habits, que s'ils étaient semblables aux costumes consulaires, on en revêtirait les acteurs en place de Grève et qu'on les ferait déchirer sur eux par la main du bourreau. Quant à l'auteur, il ordonna de l'envoyer à Saint-Domingue comme réquisitionnaire à la disposition du général en chef, et de mettre à l'ordre du jour de l'armée la scène : *Je suis au service. — Et moi aussi. Nous sommes collègues*[1]. »

La première colère passée, on reconnut que la pièce avait été composée avant le Consulat et que les costumes étaient de simples livrées. Mais Dupaty était déjà en route. « J'appris, dit Alexandre Duval dans sa lettre à Victor Hugo, que mon vieil ami, Emmanuel Dupaty, auteur d'un opéra-comique qui était encore moins séditieux que mon drame (*Édouard en Écosse*), venait d'être conduit à Brest par la gendarmerie, renfermé sur un vaisseau-ponton pour être de là déporté dans nos colonies. Mon pauvre ami est resté *six mois* sur ce ponton au milieu des exhalaisons de la rade de Brest !... » Grâce aux supplications de

---

1. Le poète Campenon, qui était alors attaché au bureau des théâtres, soupçonné d'indulgence pour les auteurs, fut destitué et même menacé de la déportation. Il ne dut son salut qu'à l'amitié de Maret.

Joséphine, qui s'intéressait aux infortunes de l'auteur, Dupaty obtint de revenir à Paris avant l'expédition de Saint-Domingue, et sa pièce, *l'Antichambre*, fut reprise avec modifications à l'Opéra-Comique : on transporta la scène en Espagne, Belval s'appela don Guzman, et le tout devint *Picaros et Diego ou la Folle soirée*. Et Dupaty, cœur excellent, ne sut pas garder rancune au souverain pour cette mésaventure, car il écrivit plusieurs comédies en vue de le glorifier. Bien plus, il arrangea le ballet des *Heures* pour qu'on le dansât aux Tuileries lors du mariage de l'empereur avec Marie-Louise : il avait également oublié, paraît-il, que Joséphine avait intercédé pour lui.

Napoléon, s'il aimait à être loué, voulait que ce fût habilement fait. Un impromptu, joué à l'Opéra au mois de novembre 1806, lui déplut par de trop basses flatteries : « J'ai lu, mande-t-il de Berlin à M. de Champagny, de bien mauvais vers chantés à l'Opéra. Prend-on à tâche, en France, de dégrader les lettres, et depuis quand fait-on à l'Opéra ce qu'on fait au Vaudeville, c'est-à-dire des impromptus? Témoignez mon mécontentement à M. de Luçay et défendez qu'il soit rien chanté à l'Opéra qui ne soit digne de ce grand spectacle. En vérité, ce qui a été chanté à l'Opéra est par trop déshonorant. » L'empereur faisait allusion, en parlant du Vaudeville, à la dernière pièce de Barré, Radet et Desfontaines, *le Rêve ou la Colonne de Rosbach*, où l'on chantait des couplets contre les Prussiens et les Anglais en des vers qui n'avaient rien de commun avec la poésie.

Est-ce pour des compositions aussi vulgaires que ces trois vaudevillistes obtinrent chacun, en 1810, une pension de quatre mille francs sur les fonds *disponibles* des journaux ?

La police ne se contentait pas de censurer, elle indiquait des sujets aux auteurs dramatiques. Le 23 octobre 1807 eut lieu à l'Opéra la représentation du *Triomphe de Trajan*, opéra d'Esménard, Lesueur et Persuis, dont l'idée avait été fournie à Esménard par Fouché. Cette pièce était pendant trois actes l'éloge de la clémence impériale envers le prince de Hatzfeld. Trajan (Napoléon) pardonnait à Décébale (le prince de Hatzfeld) en brûlant sur le feu d'un autel une lettre qui aurait suffi pour faire punir de mort le traître Décébale. La louange trop directe déplut au souverain : « Il eut, rapporte Savary, plusieurs fois l'occasion d'entendre dire qu'on lui imputait d'avoir donné l'ordre de faire cet opéra. C'était assez l'habitude de se retrancher derrière son autorité, quand on ne se sentait pas la force de braver la critique. » Et cependant, le théâtre ne contient plus, à ce moment, que des louanges et apothéoses en l'honneur « du dieu de la guerre ». Et jamais les poètes ne firent plus souvent rimer *gloire* et *victoire*, *lauriers* et *guerriers*, *airain* et *souverain* dans leurs invocations à Minerve, Bellone et Mars.

Le dernier grand succès de théâtre avant la chute de l'Empire fut un succès musical; c'est le charmant opéra-comique d'Étienne et Nicolo : *Joconde*. Un mois après, les alliés entraient dans

Paris et les censeurs Lacretelle et Lemontey, toujours des plus zélés, s'empressaient d'autoriser les ouvrages qu'ils avaient le plus sévèrement proscrits.

Le régime change et les censeurs restent.

## III

### LA CRITIQUE MUSICALE AU JOURNAL DES DÉBATS

Janvier 1890.

Quel beau livre! et combien il m'aurait plu d'examiner sous tous ses aspects le luxueux volume que les propriétaires et les rédacteurs actuels des *Débats* viennent de consacrer à l'histoire de leur journal centenaire, à la défense de leurs doctrines, à la mémoire de leurs illustres devanciers[1]! Mais ma spécialité me condamne à ne pas sortir du domaine de la musique.

Et cependant peu de personnes ont dû trouver un attrait plus vif, non pas seulement à feuilleter, mais à lire attentivement cet ouvrage où revivent tant de gens célèbres qu'il me fut donné de voir de près au temps de ma jeunesse et de mes études. J'ai si bien connu par mon père Egger et Patin, Victor Le Clerc et Littré; j'ai tellement entendu parler, dans mon enfance, et de Boissonnade et de Villemain; on m'a raconté tant de

---

1. *Le Livre du Centenaire du Journal des Débats,* 1789-1889 (un vol. in-4°, avec gravures et fac-similés, chez Plon).

choses sur Geoffroy, d'après les souvenirs de mon grand-père, son collègue au collège de Navarre ; étudiant, j'ai suivi avec tant de passion le cours de Saint-Marc Girardin et dévoré avec tant d'ardeur les bulletins de Prévost-Paradol ; j'ai été si complètement initié à l'histoire secrète du romantisme par mes longues causeries avec mon vieil ami Renduel, par le dépouillement de ses papiers et de sa correspondance !.....

Alors, jugez du plaisir que je devais prendre à voir ses figures s'animer en maint chapitre de ce livre excellemment conçu et réalisé par M. Georges Patinot ; pensez comme je dus savourer la notice un peu spéciale de M. Daremberg sur Littré et le piquant portrait de Geoffroy tracé par M. Jules Lemaître, les notes si curieuses, recueillies par M. André Hallays, sur les premiers empiétements du romantisme aux *Débats* avec Charles Nodier et Victor Hugo, et surtout le charmant article où M. J.-J. Weiss, éclairé par les jolies lettres d'Hugo à M^lle Louise Bertin, découvre et dépeint un grand poète absolument simple et familial, modeste à ne pas croire, en deux mots un Victor Hugo tout neuf !...

Mais je dois, je veux m'en tenir à la musique. Ici quatre noms bien connus se succèdent dans les glorieuses annales du *Journal des Débats* : Castil-Blaze et Berlioz, d'Ortigue et Reyer. Historiquement, deux de ces critiques brilleront d'un éclat bien plus vif que les deux autres — et ce sont ceux-là justement qui ont fourni la collaboration la plus longue au journal, Berlioz ayant

traîné son boulet, disait-il, pendant plus de trente ans, et M. Reyer ayant déjà vingt-trois ans de feuilleton sur le corps; — mais la carrière remplie par Castil-Blaze et par d'Ortigue est également fort honorable, et tous les deux tiennent très dignement leur place à côté de ces illustres confrères.

Jusqu'au mois de décembre 1820, époque de l'entrée de Castil-Blaze, il n'y avait pas de rédacteur spécial pour la musique, et c'était Geoffroy, puis Duvicquet, qui se prononçaient sur les œuvres et les questions musicales avec une assurance égale à leur ignorance. Ils s'en tiraient le plus souvent par de longues dissertations sur le poème et jugeaient brièvement la partie musicale; mais si peu qu'ils en voulussent dire, ils accumulaient bévues sur erreurs.

Rappelez-vous le jugement sans appel que Geoffroy porta sur *Don Juan*, ses protestations patriotiques contre l'invasion de cette musique, « froide, triste, lugubre, d'une facture pénible et qui est baroque et difficile plutôt qu'originale »; enfin, n'oubliez pas les belles appréciations de Duvicquet sur Gluck et Rossini, entre lesquels il ne fait aucune différence: « *Armide* a produit son effet ordinaire, celui d'intéresser pendant vingt minutes et d'ennuyer pendant deux heures et demie. Les jours se suivent et se ressemblent: mercredi *Armide* et jeudi *Semiramide!* Il eût été bien facile de faire disparaître ces refrains de *plain chant*; mais la routine est jalouse de ses droits: elle veut être enterrée avec sa perruque, etc., etc. »

Avec Castil-Blaze, qui créa de toutes pièces la critique musicale en France, les feuilletons des *Débats* acquièrent une réelle importance et si l'on peut reprocher à l'ardent polémiste, à l'arrangeur forcené d'avoir un peu trop fait servir ses articles au succès de ses adaptations, du moins faut-il reconnaître qu'il parlait de musique en connaissance de cause, avec une chaleur communicative, et que ses intérêts seuls, ceux de ses traductions chéries, pouvaient l'aveugler et le rendre partial.

Dès les premiers temps de son entrée il eut une discussion des plus vives dans le journal même avec Duvicquet et Hoffman, qu'il avait blessés, en disant que les gens de lettres n'entendaient rien à la musique et n'en devaient souffler mot; or, malgré toute la force que lui donnaient ses connaissances spéciales et les bévues antérieures de Geoffroy et de Duvicquet, il fut assez vivement houspillé par Hoffman, qui tenait pour l'ancienne musique française en sa qualité d'auteur de poèmes d'opéras et d'opéras-comiques adoptés par Méhul et Nicolo.

Par exemple, Castil-Blaze n'eut ni la bonne foi ni les bonnes raisons pour lui quand Weber, arrivant en France, découvrit que son *Freischütz* s'y jouait couramment, sans qu'il en sût rien, sous le titre de *Robin des bois*, et que tous les bénéfices musicaux et commerciaux de cette œuvre avaient été prélevés par l'arrangeur, qui n'en voulut rien céder. En tout ceci, c'est triste à dire, Castil-Blaze a mérité les épithètes vengeresses

dont l'a criblé son successeur aux *Débats;* mais
cela n'empêche pas qu'il fut un novateur en son
genre et qu'il rendit des services signalés à la
musique — non sans en tirer profit lui-même —
et qu'en aidant à la diffusion des œuvres de
Beethoven, en encourageant les débuts de Ber-
lioz, il a bien mérité de l'art musical.

En 1832, il quitta les *Débats* pour entrer au
*Constitutionnel* et fut presque aussitôt remplacé
par l'auteur de la *Symphonie fantastique.* Ici,
saluons un maître accompli, qu'il compose ou
qu'il écrive. La verve et la fantaisie de Berlioz,
comme feuilletoniste, sont intarissables. Il se
plaît à proclamer qu'il lui en coûtait infiniment
pour faire jaillir les idées de son cerveau, mais on
ne découvre aucune trace de fatigue en lisant ses
articles à la file et l'on arrive à se demander s'il
n'exagérait pas par coquetterie. Il se répète bien
un peu, c'est vrai; mais quoi d'étonnant à cela
durant un si long exercice ? Et d'ailleurs, on voit
que c'est sans le faire exprès.

Il ne se recopie pas, à vrai dire, et n'agit pas
ainsi par paresse ; seulement, lorsqu'une plaisan-
terie à effet s'est gravée dans sa tête, il la ressert
machinalement à diverses personnes, dans ses
lettres ou ses articles, sans autrement s'en aperce-
voir. Exemple, la fameuse menace : « Je n'ai
jamais été compté parmi les partisans du suicide ;
mais j'ai là une paire de pistolets chargés et, dans
l'état où vous pourriez me mettre, je serais capa-
ble de *vous* brûler la cervelle! » qu'il lance
d'abord dans une lettre à l'éditeur Schlesinger,

puis dans un article des *Débats* contre les donneurs de concerts et enfin dans certaine lettre écrite de Bade à ses confrères de l'Institut.

Les feuilletons de Berlioz, qu'on a souvent mis, sans le dire, à contribution, sont une mine de boutades amusantes, d'aperçus nouveaux, de jugements passionnés, mais toujours sincères. Le plus souvent, il ne fait qu'indiquer une idée et passe outre en laissant courir sa plume acérée au gré de sa fiévreuse imagination. A de certains jours, il est tout ironie, il épanche alors sa bile avec bonheur ; d'autres fois, au contraire, il est on ne peut plus grave et traite en quelques mots des questions les plus importantes à ses yeux.

Exemple : « Bien que beaucoup de gens, dit-il à propos de *la Esmeralda*, prétendent lire dans une partition comme dans un livre et l'apprécier parfaitement à la simple inspection, sans avoir besoin d'en entendre une note, une foule d'observations faites sur de très grands musiciens m'ont prouvé jusqu'à l'évidence que cette prétention était au moins fort exagérée. On distinguera à la lecture un style vulgaire d'un autre qui ne l'est pas ; on verra si l'harmonie est pure, riche, si l'instrumentation est traitée avec soin, si les voix sont bien écrites, si les mélodies ont un aspect nouveau, ou si l'ouvrage pèche par les défauts contraires ; mais, quant à posséder une connaissance complète, quant à *être ému* absolument comme on pourrait l'être à l'aide d'une bonne exécution, c'est ce que je nie. »

Et ne croyez pas que ce dernier trait se perdît

dans les airs ; il visait et frappait les membres de l'Institut qui, sans l'entendre, avaient déclaré sa cantate d'*Orphée* inexécutable. Ah ! c'est que Berlioz, voyez-vous, avait l'admiration tenace — et la rancune aussi.

Le culte qu'il avait voué à Gluck, par exemple, ne fléchit jamais. Quels que fussent les dédains du public pour l'auteur d'*Armide*, il ne laissait échapper aucune occasion de proclamer son génie et de l'élever au-dessus des maîtres qu'on lui préférait par ignorance. « Le plus excellent prosodiste de la langue française est sans contredit l'Allemand Gluck, écrit-il un jour ; il poussait le scrupule si loin à cet égard qu'il préférait, selon l'exigence des paroles, changer momentanément un rythme important et sur lequel était basée toute sa mélodie. Ainsi, après avoir dit dans *Iphigénie en Tauride* :

De noirs - pressen - timents - mon âme - inti - midée

il n'a pas continué à scander de deux en deux en disant :

De si - nistres - terreurs - est sans - cesse ob - sédée ;

ce qui serait d'une prosodie aussi fausse que peu euphonique, mais il a eu bien soin, en changeant son rythme, de faire porter l'accent sur la seconde syllabe de *sinistre*, sur la seconde de *sans cesse* et sur la troisième d'*obsédée*. »

Ajoutons ce que Berlioz a négligé de dire : c'est que Gluck, en même temps qu'il brisait ce rythme pour la partie vocale, le maintenait pour l'or-

chestre et conservait ainsi l'unité de mouvement à cette page admirable; ajoutons enfin que Grétry, beaucoup plus Français que Gluck, n'avait pas de ces scrupules, et que sa touchante romance à deux voix de *Richard* : *Une fièvre brûlante*, est prosodiée d'un bout à l'autre à contre-sens. Aimez, admirez la vérité d'expression d'un Grétry, ce ne sera que justice; aimez, appréciez davantage le génie infiniment plus puissant d'un novateur tel que Gluck.

Berlioz, vous le savez, avait une sainte horreur des pianistes, et son disciple aimé, M. Ernest Reyer, a hérité de cette violente antipathie. Il les poursuivait de sanglants quolibets et se vengeait sur eux, sans leur faire aucun mal, il faut bien l'avouer, des tortures qu'ils lui infligeaient par leur bruyant voisinage ou leurs épouvantables concerts à bénéfices : « Dans quelques années d'ici, disait-il, quand tout le monde, sans distinction de rang, de sexe ni d'âge, sera devenu pianiste, quand nous aurons trente à quarante concerts par jour au lieu de trois ou quatre dont nous sommes affligés à cette heure, il faut croire qu'on payera très cher les auditeurs et que les critiques, s'il en reste, seront choisis parmi les forçats non libérés, condamnés à dix ans de boulet ou de piano par la cour d'assises. »

Voilà bientôt quarante ans que le maître entrevoyait ce riant avenir et le mal n'a fait qu'empirer. Les tortionnaires du piano ont augmenté dans des proportions considérables, et nous ne pouvons que répéter les lamentations de

Berlioz-Jérémie : « Trop misérables critiques! pour eux l'hiver n'a point de feux, l'été n'a point de glaces. Toujours transir, toujours brûler. Toujours écouter, toujours subir!... Et ne pouvoir enfin suspendre aux saules du fleuve de Babylone leurs plumes fatiguées, et s'asseoir sur la rive et pleurer à loisir!... »

L'auteur de *Benvenuto* ne perdit jamais l'espoir de rentrer un jour à l'Opéra, et ce fut toujours un crève-cœur pour lui que de voir tel ou tel compositeur, si grand fût-il, avoir libre accès sur ces planches d'où lui-même était impitoyablement proscrit. Bien plus, la surveillance active et clairvoyante, mais infructueuse, qu'il exerçait autour de l'Opéra, lui rendit la vie encore plus amère en ne lui laissant ignorer aucune des intrigues qui se nouaient, aucun des marchés qui se concluaient en vue d'une œuvre à représenter.

Jamais il ne s'y trompe et quand l'administration de l'Opéra érige une statue de Rossini dans le péristyle du théâtre, il discerne aussitôt le but de cet hommage, et le dévoile en racontant une histoire édifiante : « Le vrai motif de l'Opéra, c'est de flatter Rossini pour obtenir un nouvel ouvrage; mais il est douteux que le grand compositeur se laisse séduire. N'est-ce pas dans une circonstance analogue qu'il répondit aux magistrats d'une ville d'Italie qui voulaient lui élever une statue en bronze : « Donnez-moi la moitié du
« prix, et je viendrai moi-même monter sur le
« piédestal, quand vous me l'écrirez, pour les

« jours de fête; vous aurez ainsi l'original en
« place d'une copie... »

Conclusion : L'Opéra, six mois après, représentait un mauvais pastiche fabriqué avec d'anciens airs de Rossini : *Robert Bruce*, et Berlioz, seize ans plus tard, en était encore à solliciter un tour de faveur pour ses malheureux *Troyens*.

Mais il convient que je m'arrête. Je me suis laissé allé au plaisir de feuilleter à mon tour les articles oubliés du maître, et me voici tout au bout de mon papier. J'aurais tant de choses à dire encore, en profitant de l'étude si pleine de faits que M. Reyer s'est fait un plaisir de consacrer à ses prédécesseurs ! J'aurais voulu parler un peu d'Ortigue, dont les consciencieux articles respirent une conviction si ferme, un amour si profond pour l'art musical; et voilà qu'il me faut conclure.

Entre ces quatre écrivains, dont le dernier tient encore la plume avec une ardeur qui n'est pas près de faiblir, il put y avoir des différences de tempérament, des divergences d'opinion; mais tous les quatre eurent l'esprit ouvert, l'humeur indépendante. Il poussèrent la musique en avant, d'Ortigue un peu timidement, toutefois ; tous les quatre répondent donc au portrait idéal du critique tracé par M. Paul Desjardins dans sa fine étude sur Hoffman et M. de Féletz : « La vérité est qu'un critique a pour fonction de préparer le public à un art nouveau; il a besoin d'être plus affranchi de préjugés que les autres hommes, afin de les débarrasser des leurs; il doit

seconder l'évolution qui est la loi de l'histoire intellectuelle. »

Il la seconde, et c'est déjà beaucoup, lorsqu'il s'appelle Castil-Blaze ou d'Ortigue; il la provoque, et cela vaut mieux, quand il a nom Berlioz ou Reyer.

# QUELQUES ÉCRITS DE MUSICIENS

## I

LE CARNET THÉATRAL DE SCHUMANN

Août 1876.

Dans les derniers temps de sa vie, Schumann avait presque renoncé au plaisir fatigant d'écrire des études critiques de longue haleine, et, à moins qu'il ne dût souhaiter la bienvenue à quelque artiste de grand avenir, comme il le fit pour son disciple préféré, Johannès Brahms, il ne prenait plus la plume que pour jeter de rapides pensées sur le papier. Il jugeait peut-être que la force et le temps lui manqueraient pour en faire davantage, car les secousses réitérées qui avaient ébranlé sa santé avaient dû l'avertir de l'approche de la catastrophe finale. Lorsqu'une œuvre musicale l'avait vivement frappé, en bien ou en mal, il se contentait, aussitôt rentré chez lui, de marquer rapidement quelques mots d'éloge ou de blâme sur des tablettes journalières. Ce sont ces notes, éparses de 1847 à 1850, qui forment son *Carnet théâtral*.

Chaque ouvrage entendu ne lui arrache qu'un mot le plus souvent, mais cette brève appréciation

va toujours droit au fait et touche le point sensible, qu'il s'agisse de juger l'œuvre elle-même, les interprètes chantants ou le chef d'orchestre. Trois opéras seulement ont le crédit de le faire sortir de cette réserve et de réveiller pour un moment sa verve critique : *Jean de Paris*, *Euryanthe* et *le Templier*. Quant à *Tannhœuser*, il lui en faudrait écrire trop long pour exprimer sa pensée complète sur une création de cette valeur et il préfère ne rien dire, en remettant cette tâche à plus tard ; il ne s'en acquitta jamais.

Ce petit carnet, où l'on voit la pensée de Schumann s'arrêter un instant sur les créations les plus diverses de style et de valeur, a le précieux avantage de prouver sans réplique combien ce grand musicien, qu'on représente volontiers comme un juge hargneux, méprisant et condamnant tout ce qui n'était pas sa propre musique, était au contraire facile à contenter, et comment il se raccrochait souvent à quelque partie accessoire pour justifier son contentement. Non-seulement Schumann fait preuve dans ces notes improvisées d'un éclectisme complet, en louant également de grands compositeurs en rivalité de leur vivant, comme Boïeldieu et Rossini, Weber et Spontini, mais il montre aussi une impartialité absolue en défendant le créateur chez Richard Wagner aussi vivement qu'il attaque le chef d'orchestre et l'arrangeur. Il prouve enfin, presque à chaque ligne, que nul n'était plus prompt que lui à estimer toute œuvre estimable, à admirer toute œuvre admirable.

ROBERT SCHUMANN.

## CARNET THÉATRAL
### (1847-1850)

#### JEAN DE PARIS, DE BOIELDIEU

Le 4 mai 1847, à Dresde.

Voilà un opéra modèle. Deux actes, deux décors, deux heures de spectacle ; cela forme un tout heureux à souhait. *Jean de Paris*, *Figaro* et *le Barbier* sont les premiers opéras-comiques du monde, de clairs miroirs où se réfléchit la nationalité des compositeurs.

L'instrumentation, actuellement ma principale préoccupation, est partout d'un travail achevé. Les instruments à vent, notamment les clarinettes et les cors, sont traités avec prédilection et ne couvrent le chant nulle part ; la voix des violoncelles se fait entendre à découvert en maint passage et produit bon effet. Les notes élevées des cors, même quand la partie chantante domine, se fondent avec elle le mieux du monde.

#### LE TEMPLIER ET LA JUIVE, DE MARSCHNER

8 mai 1847.

Entendu avec grand plaisir. Composition parfois embrouillée, dont l'instrumentation n'est pas absolument claire, mais qui abonde en mélodies gracieuses. Talent dramatique considérable ; çà et là des accords à la Weber.

Un diamant qui n'a pas encore pleinement réussi à se dépouiller de sa gangue.

Les voix sont parfois traitées sans ménagement et écrasées par l'orchestre. Trop de trombones.

Les chœurs ont marché ridiculement, ils devraient produire en général un plus grand effet.

En somme, après les ouvrages de Weber, c'est l'opéra allemand le plus considérable.

### IPHIGÉNIE EN AULIDE, DE GLUCK

*15 mai 1847.*

La Schrœder-Devrient faisait Clytemnestre, M<sup>lle</sup> Wagner, Iphigénie; Mitterwürzer, Agamemnon; Tichatschek, Achille.

C'est Richard Wagner qui a mis l'œuvre en scène : les costumes et les décors sont dignes des interprètes. Il a même ajouté à la musique, à ce que j'ai cru remarquer çà et là. Je dirai plus, tout le final « *Nach Troja* » (Vers Troie) est de son invention. Cela passe vraiment la permission. Gluck aurait peut-être le droit d'en user de même avec l'opéra de Richard Wagner et d'y pratiquer force retranchements et coupures.

Que pourrais-je dire de l'œuvre en elle-même? Aussi longtemps que durera le monde, une pareille musique brillera toujours et ne vieillira jamais.

C'est le grand artiste original. Il porte évidemment Mozart sur ses épaules, et Spontini le copie souvent presque textuellement.

Le dernier finale produit toujours le plus grand effet, comme celui d'*Armide*.

### TANNHÆUSER, DE RICHARD WAGNER

*7 août 1847.*

Il est impossible de parler de cet ouvrage en peu de mots. Ce qui est hors de doute, c'est qu'il a la couleur d'une œuvre de génie. Si Wagner avait

autant de mélodie que d'ingéniosité, il serait l'homme privilégié de son temps.

Cet opéra fournirait matière à quantité d'observations; il mérite bien que je me réserve cette tâche pour plus tard.

### LA FAVORITE, DE DONIZETTI

30 août 1847.

Je n'ai pu entendre que deux actes : c'est de la musique pour un théâtre de marionnettes.

### EURYANTHE, DE C. M. DE WEBER

23 septembre 1847.

Je fus ravi en extase comme je n'avais pas été depuis bien longtemps. Cette musique est encore aujourd'hui trop peu connue et trop peu estimée. *Euryanthe*, il est vrai, a coûté à Weber le plus pur de lui-même, le sang de son cœur, un lambeau de sa vie; mais, en revanche, elle lui a donné l'immortalité.

Depuis la première note jusqu'à la dernière, c'est une chaîne de joyaux étincelants. Pas un morceau qui ne soit ingénieux et achevé. Les caractères sont dessinés de main de maître, surtout ceux d'Églantine et d'Euryanthe. Et lorsque l'orchestre sonne, ses voix montent à nous des profondeurs du cœur.

Nous avions la tête pleine de ce que nous venions d'entendre et nous en avons causé longtemps. Le morceau le plus caractéristique de l'opéra me paraît être le duo entre Lysiart et Églantine, au deuxième acte. J'en dirai autant de la marche du troisième acte, en l'honneur des deux amants; mais ce n'est pas à tel ou tel morceau, c'est à l'œuvre dans son entier qu'appartient la glorieuse couronne.

### LE BARBIER DE SÉVILLE, DE ROSSINI

*Novembre 1847.*

Avec la Viardot-Garcia dans le rôle de Rosine. Musique toujours réjouissante et spirituelle, la meilleure que Rossini ait jamais écrite. La Viardot fait de l'opéra une longue variation : quelle fausse idée de la liberté qui appartient à l'interprète! Au surplus, c'est son meilleur rôle.

### LA MUETTE DE PORTICI, D'AUBER

*22 février 1848.*

Opéra d'un musicien de fortune. Le sujet a soutenu le compositeur.

La musique, par trop vulgaire et vide de sentiment, est en outre horriblement instrumentée. Par ci, par là, quelques étincelles d'esprit.

### OBERON, DE WEBER

*18 mars 1848.*

Sujet beaucoup trop lyrique. La musique même est moins vivante que dans les opéras antérieurs de Weber. Chanté par des misérables ; exécution indigne.

### FERNAND CORTEZ, DE SPONTINI

*27 juillet 1848.*

C'était pour moi la première audition : elle m'a transporté.

### FIDELIO, DE BEETHOVEN

*11 août 1848.*

Mauvaise exécution. Richard Wagner a pris un mouvement incompréhensible.

### LE MARIAGE SECRET, DE CIMAROSA

19 juin 1849.

Au point de vue technique (composition et instrumentation) c'est un chef-d'œuvre complet. Mais, ce mérite une fois reconnu, l'opéra est assez dépourvu d'intérêt et engendre à la longue un véritable ennui par le vide des pensées.

### LE PORTEUR D'EAU, DE CHERUBINI [1]

8 juillet 1849.

C'est avec un vif plaisir que j'ai entendu pour la première fois depuis nombre d'années cet opéra spirituel et magistral. Dall'Aste fait un porteur d'eau excellent.

### LE PROPHÈTE, DE G. MEYERBEER

2 février 1850.

✝

Cette croix énigmatique doit vous intriguer, mais certaine phrase d'une lettre adressée de Dresde le 15 janvier de la même année rendra plus claire la pensée de Schumann. « Toute l'attention, écrit-il à M. Ferdinand Hiller, se porte aujourd'hui sur le *Prophète*, et j'ai eu beaucoup

---

1. *Le Porteur d'eau* est le titre que porte partout ailleurs qu'en France l'opéra-comique de Cherubini *les Deux Journées*. Les étrangers ont l'habitude de modifier à leur convenance les titres d'opéras français qui ne leur paraissent pas suffisamment explicites; c'est ainsi que *les Dragons de Villars* deviennent presque partout *la Clochette de l'ermite*, et que *le Pré aux Clercs* s'intitule parfois : *Un duel sous Henri III*.

à souffrir de cela. La musique m'a paru tout à fait misérable et je n'ai pas de mot pour dire à quel point elle me répugne. »

Schumann ne cède pas ici à cette faiblesse d'esprit qui fait généralement juger avec défaveur les œuvres d'un rival heureux. Il n'appréciait pas les opéras de Meyerbeer, même en dehors de toute question de rivalité momentanée; rappelez-vous qu'il a fait des *Huguenots* une étude très sévère, où quelques exagérations passionnées ne diminuent guère la hauteur de ses vues et le bien fondé de la plupart de ses jugements[1]. Il est à regretter qu'il n'en ait pas fait autant pour *le Prophète*, et que cette condamnation sommaire n'ait pas été suivie d'une étude de longue haleine. Trois lignes seulement sur un ouvrage de cette importance, quand on en pense autant de mal, c'est à la fois trop et trop peu.

## II

### LISZT ÉCRIVAIN FRANÇAIS

Juillet 1882.

Au temps déjà reculé où Franz Liszt faisait des séjours fréquents et prolongés en France, émerveillant Paris et la province par son jeu d'une puissance incomparable, il avait donné aux jour-

---

[1]. Je l'ai reproduite *in extenso* dans mes *Musiciens d'aujourd'hui* (2ᵉ série), article *Meyerbeer*, chapitre sur les *Huguenots*.

naux de musique alors réputés différents travaux
ou fragments d'études qui n'avaient pas été sans
attirer l'attention sur leur auteur. Un pianiste, si
éblouissant qu'il soit comme virtuose, est assez
rarement un écrivain; tout au plus trouvera-t-il
l'expression technique pour parler de son art, le
plus souvent d'assez médiocre façon; mais de
là à posséder un style coloré, à rencontrer des
expressions qui fassent image et saisissent l'esprit, il y une distance énorme. Ajoutez à cela que
Liszt écrivait dans une langue étrangère : il a
rédigé presque tous ses écrits sur la musique en
français et la traduction allemande, lorsqu'elle
existe, est venue après.

Deux journaux de critique et de discussion
musicale avaient alors de l'importance à Paris :
d'abord la *Revue et Gazette musicale*, à laquelle
la direction de Fétis, la collaboration de Schumann, de Berlioz, de Wagner et de tous les écrivains d'un talent reconnu dans cette branche
toute spéciale donnait une valeur exceptionnelle,
ensuite la *France musicale*, d'origine beaucoup
plus récente et de moins de crédit, mais encore
assez bien dirigée par Marie Escudier. Il a fallu
que ces deux journaux disparussent tour à tour
pour donner à telle autre feuille, alors dépourvue
de toute considération, un semblant d'intérêt et
de valeur : on la lit davantage aujourd'hui, sans
plus l'estimer qu'autrefois.

Quoi qu'il en soit, Liszt, partageant également
ses faveurs entre ces deux feuilles estimables —
c'était aux environs de 1850, — donnait à l'une

une longue étude sur la vie, les œuvres et le talent de Chopin, qui venait de mourir, et publiait dans l'autre plusieurs morceaux détachés se rapportant aux peuplades bohèmes et jugeant la musique de ces tribus qu'il avait fréquentées dans son pays natal, en Hongrie. Et ces deux travaux différents devinrent par la suite deux volumes édités soit à Paris, soit à Leipzig, mais en langue française ici et là.

Ces deux ouvrages qui se recommandaient par le nom de l'auteur, étant donnés surtout les sujets qu'il avait traités et sur lesquels il possédait des lumières spéciales, eurent un débit assez régulier pour s'épuiser avec le temps. L'attrait de la rareté se joignant alors à celui du livre en lui-même, on en était arrivé à ne plus pouvoir se les procurer que difficilement, lorsque les éditeurs de Leipzig imaginèrent d'en publier une édition nouvelle et s'abouchèrent avec un libraire de Paris bien connu pour son amour de la musique et les excellentes publications musicales dont il a su se faire une sorte de spécialité : j'ai nommé M. Fischbacher. De façon qu'on peut aujourd'hui lire en France, et sans les aller chercher si loin, ces ouvrages écrits en France, en langue française, à l'intention des amateurs français.

Et, par le fait, ces deux livres : *F. Chopin* et *Des Bohémiens et de leur musique en Hongrie*, valent grandement qu'on les lise et qu'on les étudie : ils sont écrits par endroits dans un français bizarre, avec des mots forgés dont il faut deviner le sens ; mais le musicien-critique a de

Mon cher Monsieur

Je vais dire le Concerto de Weber Dimanche prochain à l'Opéra. Je suis passé chez vous hier matin pour vous demander (d'après le conseil de Duponchel et Halévy) de répéter ce soir aussitôt la représentation de Stradella terminée. Veuillez bien avoir la bonté de me répondre par un mot, oui ou non, et recevez de nouveau l'expression de mes sentiments les plus distingués

F Liszt

rares bonheurs d'expression et l'on retrouve en Liszt écrivain la même puissance, la même fantaisie, la même fougue indomptée qu'on applaudit chez le pianiste : il écrit comme il joue, avec une exubérance et une furie incroyables.

On aurait pu, ce me semble, effacer au moins les plus grosses fautes de français lorsqu'on publia ces études à Paris, et Liszt, s'il avait consulté quelque ami de bon conseil, n'aurait probablement pas refusé de donner une forme plus correcte à mainte phrase par trop extra-française, à celle-ci tout d'abord : « Fantasmes illusoires, célestes visions, il (Chopin) vous a vu luire dans cet air si rarescible! Il avait deviné quel essaim de passions y bourdonne sans cesse et comment elles *floflottent* dans les âmes! Il avait suivi d'un regard ému ces passions toujours prêtes à s'entre-mesurer et à s'entre-entendre, à s'entre-navrer, à s'entre-ennoblir, à s'entre-sauver, sans que leurs pétillements et leurs trépidations viennent à aucun instant déranger la belle eurhythmie des grâces extérieures, le calme imposant d'une apparence simple et sciemment tranquille. »

Mais à côté de ce galimatias, qui permet de se demander si Liszt savait précisément ce qu'il voulait dire en accumulant tant de mots discordants, tel autre passage n'était-il pas charmant et très purement écrit, celui, par exemple, où il nous dépeint Chopin tout jeune enfant :

« ... Comme il était frêle et maladif, l'attention de sa famille se concentra sur sa santé. Dès lors,

sans doute, il prit l'habitude de cette affabilité, de cette bonne grâce générale, de cette discrétion sur tout ce qui le faisait souffrir, nées du désir de rassurer les inquiétudes qu'il occasionnait. Aucune précocité dans ses facultés, aucun signe précurseur d'un remarquable épanouissement ne révélèrent dans sa première jeunesse une future supériorité d'âme, d'esprit ou de talent. En voyant ce petit être souffrant et souriant, toujours patient et enjoué, on lui sut tellement gré de ne devenir ni maussade, ni fantasque, que l'on se contenta sans doute de chérir ses qualités sans se demander s'il donnait son cœur sans réserve et livrait le secret de toutes ses pensées. Il est des âmes qui, à l'entrée de la vie, sont comme des riches voyageurs amenés par le sort au milieu de simples pâtres, incapables de reconnaître le haut rang de leurs hôtes ; tant que ces êtres supérieurs demeurent avec eux, ils les comblent de dons qui sont nuls relativement à leur propre opulence, suffisants toutefois pour émerveiller des cœurs ingénus et répandre le bonheur au sein de leurs paisibles accoutumances. Ces êtres donnent en affectueuses expansions bien plus que ceux qui les entourent; on est charmé, heureux, reconnaissant; on suppose qu'ils ont été généreux, tandis qu'en réalité ils n'ont encore été que peu prodigues de leurs trésors. »

Et, plus loin, Chopin débutant dans le monde. Il s'était lié, sur les bancs de l'école, avec le prince Calixte Czetwertynski, et il allait souvent passer les fêtes ou vacances chez la mère de celui-ci,

une charmante femme, excellente musicienne, qui sut bientôt découvrir le poète dans le musicien, et « fit connaître à Chopin le charme d'être entendu en même temps qu'écouté » : c'est l'expression même de Liszt, et elle est tellement heureuse, à mon sens, qu'un artiste a seul pu la trouver. Ce salon était un des plus brillants de Varsovie, et Chopin y rencontra les femmes les plus distinguées de la capitale ; il y connut ces séduisantes beautés dont la célébrité était européenne, alors que Varsovie était si enviée pour l'élégance et l'éclat de sa belle société ; il fut présenté chez la princesse de Lowicz par la princesse Czetwertynska, qui le fit admettre également chez la princesse Zamoyska, chez la princesse Micheline Radziwill, chez la princesse Thérèse Jablonowska, ces enchanteresses qu'entouraient tant d'autres beautés moins renommées : c'est Liszt qui parle ainsi, ne vous y trompez pas.

« Bien jeune encore, continue-t-il, il lui arriva de cadencer leurs pas aux accords de son piano. Dans ces réunions, qu'on eût dit des assemblées de fées, il put surprendre bien des fois peut-être, rapidement dévoilés dans le tourbillon de la danse, les secrets de ces cœurs exaltés et tendres ; il put lire sans peine dans ces âmes qui se penchaient avec attrait et amitié vers son adolescence. Là, il put apprendre de quel mélange de levain et de pâte de rose, de salpêtre et de larmes angéliques est pétri l'idéal poétique des femmes de sa nation. Quand ses doigts distraits couraient sur les touches et en tiraient subitement quelques

Entre tous les guerriers *Liszt* est seul sans reproche
Car malgré son grand sabre on sait que ce héros
N'a vaincu que des doubles croches
Et tué que des pianos.

FRANZ LISZT,
par Lorentz.

émouvants accords, il put entrevoir comment coulent les pleurs furtifs des jeunes filles éprises, des jeunes femmes négligées; comment s'humectent les yeux des jeunes hommes amoureux et jaloux de gloire. Ne vit-il pas souvent alors quelque belle enfant, se détachant des groupes nombreux, s'approcher de lui et lui demander un simple prélude? S'accoudant sur le piano pour soutenir sa tête rêveuse de sa belle main, dont les pierreries enchâssées dans les bagues et les bracelets faisaient valoir la fine transparence, elle laissait deviner, sans y songer, le chant que chantait son cœur, dans un regard humide où perlait une larme, dans sa prunelle ardente où le feu de l'inspiration luisait. N'advint-il pas bien souvent aussi que tout un groupe pareil à des nymphes folâtres, voulant obtenir de lui quelque valse d'une vertigineuse rapidité, l'environna de sourires qui le mirent d'emblée à l'unisson de leurs gaietés? »

L'ouvrage de Liszt sur les Bohémiens est plus volumineux du double et cependant plus généralement connu que celui sur Chopin. Non pas qu'on l'ait lu davantage en son entier, mais parce que la vogue obtenue aux diverses Expositions universelles, par les bandes de musiciens tziganes, avait donné idée à certain journaliste ayant de la lecture et de la mémoire, de rechercher dans ce livre les chapitres traitant plus spécialement de musique, et que ces extraits si intéressants furent rapidement cités par tous les journaux. Il n'en coûtait rien de les copier une fois qu'on les avait lus; le difficile aurait été de les découvrir.

Le succès de ces curieux fragments s'explique amplement, d'ailleurs, par leur mérite et leur précision : nul n'a plus fréquenté et mieux étudié que Liszt ces peuplades bohèmes, non seulement au point de vue musical, qui aurait pu l'absorber, mais au sujet des mœurs et de leur vie intime. Aussi son livre est-il d'un intérêt plus général qu'on ne pourrait l'attendre d'un artiste ordinaire, et ses renseignements, ses considérations sur la race même des Bohémiens, sur le sentiment qu'ils ont de la nature et sur leur chère oisiveté, sur les rapports plus ou moins cordiaux qu'on peut nouer avec eux, sur leur origine et leurs lois, sur le rôle qu'ils ont dû jouer dans l'art européen, sur la juxtaposition de la race bohème, en Hongrie, avec la race hongroise, etc., forment autant de chapitres très curieux, très attachants et qu'on croirait être d'un économiste ou d'un ethnographe accompli.

Reste la musique. Ici, Liszt a écrit plusieurs pages dont je recommande la lecture à tous les gens qui ont apprécié le charme étrange de cette musique à l'Exposition de 1878. Liszt l'étudie en homme du métier, mais aussi en poète, et ses explications pourront paraître un peu techniques seulement aux belles dames blondes ou brunes qui s'en allaient stationner autour de la czarda hongroise, à défaut de place libre où s'asseoir, et qui perdaient souvent patience avant d'avoir entendu la moindre note : il y avait tant de monde et il faisait tellement chaud !

Pour Liszt — et personne, assurément, ne s'y

connaît mieux que lui — le trait prédominant de la musique bohémienne est l'absence des modulations qui nous font quitter graduellement un ton avant d'entrer dans un autre, système que facilite l'emploi constant des passages enharmoniques ; mais après cette caractéristique essentielle, « on peut résumer, dit-il, ce qu'il y a de plus important à dire à son sujet en étudiant trois points principaux qui constituent sa nature et dont toutes les autres particularités dérivent : ses *intervalles*, inusités dans l'harmonie européenne ; ses *rhythmes*, essentiellement propres à la race ; sa *fioriture* luxuriante, éminemment orientale... » Enfin, comment conclut-il ? « Tout ce que l'imagination peut se figurer de plus lugubre et de plus charmant, de plus grandiose ou de plus délicieux, se retrouve là, selon que l'artiste en appelle aux facultés riantes ou aux capacités douloureuses de son auditeur ; selon qu'il veut enténébrer son âme dans de noirs linceuls, à travers lesquels se dessinent des visions terrifiques et atterrantes, ou qu'il se plaît à l'accroiser, à l'inonder de lumière, à la rasséréner, à l'épanouir, à la bercer dans des langes d'azur frangées de gouttelettes diaprées, à la transporter en des sensations qui, frisant le ravissement, injectent dans les veines on ne sait quel bien-être suave, dont les tièdes pulsations semblent rendre le corps plus léger, faire oublier son poids, faire disparaître ses chétivités, en communiquant à toutes ses articulations une élasticité qu'on eût cru l'attribut des demi-dieux !!! »

Que s'il fallait coudre une conclusion littéraire à cet article sur un musicien-littérateur, j'y mettrais volontiers celle-ci. Malgré ses écarts fantasques et ses belles envolées poétiques, le français du Hongrois Liszt est infiniment préférable, en somme, au jargon de certains Français, nés de ce côté-ci du Rhin et qui croient écrire en notre langue alors qu'ils pensent en allemand. Ils font les gracieux cependant et visent à l'esprit. Cela fait rire. Heureux qui ne s'en doute pas!

### III

UN FRANÇAIS ET UN RUSSE CONTRE RICHARD WAGNER

1.

*Harmonie et Mélodie.*

<div style="text-align:right">Septembre 1885.</div>

M. Saint-Saëns, de l'Institut, a pour écrire, aussi bien sur papier tout blanc que sur papier de musique, une facilité extraordinaire et qui n'a d'égale que sa mobilité d'esprit. Qu'il se mette à écrire un article ou un morceau de musique, on voit bien comme il commence, on ne sait nullement comment il finira. Cette mobilité d'idéal, de tendance et d'impression, également sensible en sa musique et dans ses écrits, atteint un tel degré que lui-même en a conscience et que, ne pouvant corriger sa nature, il préfère en tirer vanité. La sincérité, la franchise a du bon, à défaut d'opinion réfléchie, et M. Saint-Saëns est

franc; du moins il l'affirme, et comment douter d'un homme assez franc pour divulguer ainsi le défaut de sa cuirasse?

Lorsque Berlioz, et après lui son disciple Ernest Reyer, bataillent de la plume pour faire triompher une opinion, pour défendre une œuvre au rebours des préférences du public, ils le font avec chaleur et conviction, parce que cette opinion ou la bonne idée qu'ils ont de telle œuvre repose sur une doctrine, sur un ensemble d'idées très arrêtées dans leur esprit et qui constituent leur personnalité d'artistes et d'écrivains. Avec M. Saint-Saëns, rien de pareil. Quand il écrit un article, il improvise, aussi bien qu'en musique, sous le coup d'une impression : le mois d'après, cette influence sera tout autre, et l'article aussi, s'il lui prend fantaisie d'écrire. Elle lui prend encore assez souvent.

Il serait superflu de discuter avec un homme aussi fuyant, qui paraît être un jour en dissentiment avec vous, et qui, le lendemain, sera plus de votre avis que vous-même. Afin de mieux accentuer ces contradictions précipitées, il a cru devoir rassembler certains de ses articles en un volume qu'il intitule *Harmonie et Mélodie*, et il les fait précéder d'un article humoristique où il s'amuse à souligner ses propres variations : chacun prend son plaisir où il le trouve. Pour le quintette de Schumann, par exemple, une œuvre assez claire, assez facile à juger pourtant, il nous apprend qu'il en a d'abord méconnu complétement la haute valeur, puis qu'il éprouva

Je trouve aussi que ça s'arrangerait ~~peut-être~~ ?

──────────

n'oublie pas que l'Édition Pelletan ~~de~~ l'Orphée. C'mon ce qu'il s'agit de l'Orphée –Contrats– comme nagnères au Théâtre Lyrique !!! d'où il ~~manque~~ j'aurai à FAIRE VNE NOUVELLE PARTITION ! Il faut donc a di la cité pour qui j'ai

mettre à l'ouvrage le
plus tôt possible.

Je pourrai vous faire
une partition chant et
piano mais comme c'est
un ouvrage très lourd
je vous préviens qu'il faudra
me convenir d'avance lui
faire faire par un autre.

Jacques aura une surprise
d'ici peu...
mystère!...

par la suite un enthousiasme débordant, furieux pour cette œuvre ; enfin, qu'il lui trouve à présent des défauts tels qu'il en peut tolérer à peine l'audition : ce sont là ses propres termes. Ce troisième et dernier jugement est celui de 1885... Attendez 1887. Une fois lancé, M. Saint-Saëns ne s'arrête pas en si belle voie et il en arrive à plaisanter ceux qui changent d'avis moins rapidement que lui et qui croient pouvoir parvenir à se former une opinion quelque peu fixe en matière d'art et de musique. A moins d'être versatile, on n'est pas sincère, et pour M. Saint-Saëns, qui est la sincérité même, il n'est pas de qualité morale ni de don musical préférable à celui-là.

Avec un artiste aussi sincère, et par conséquent aussi versatile, il faut s'estimer heureux quand il ne change pas d'avis plus de deux fois — et c'est ce qui lui arrive à l'égard de Richard Wagner, tant est grand l'ascendant du génie sur les natures les plus variables. Tant que M. Saint-Saëns a trouvé profit à s'abriter sous le pavillon de Richard Wagner pour accentuer sa personnalité musicale assez grise, et sans avoir rien à redouter d'un musicien qui ne paraissait pas devoir être jamais joué sur un théâtre en France, il a été bruyamment pour ; dès qu'il s'est cru lui-même assez célèbre pour n'avoir plus besoin d'un chaperon qui devenait encombrant dans les concerts et qui menaçait d'envahir aussi la scène, il a été contre. La manœuvre est simple comme bonjour.

Mais comme il est sincère, il ne renie pas pour cela ses admirations passées ; il les accentue au

contraire, et tout le monde est étonné de tant de franchise. Il reproduit, par exemple, *in extenso*, les articles qu'il adressa naguère à *l'Estafette*, après chacune des parties de la tétralogie exécutée à Bayreuth en 1876. Seulement, après ces comptes rendus au jour le jour où il ne s'était pas privé de rire, il avait publié un article conclusif qui revenait à dire que tout ce qu'il avait écrit les jours précédents ne devait pas être pris à la lettre, et qu'en face d'un génie aussi écrasant, d'une œuvre aussi colossale, il n'y avait qu'à s'incliner, sans rire et sans se rabaisser soi-même par de vaines critiques : « On n'épluche pas les colosses, on ne compte pas les poils du lion. » Cet article, dont la conclusion était contraire aux prémisses, comme il arrive ordinairement avec M. Saint-Saëns, était, au moins en commençant, la condamnation des précédentes lettres envoyées de Bayreuth; il serait aujourd'hui la condamnation du livre entier. Alors, que fait l'auteur? Il le supprime! Ah! c'est beau, la sincérité!

M. Saint-Saëns, toujours *opportuniste*, a lancé, aussitôt après la mort de Victor Hugo, un court article que je regrette infiniment de ne pas retrouver dans son livre. Il s'y élevait avec chaleur contre l'idée, généralement répandue et prouvée par les faits, que Victor Hugo n'entendait rien à la musique; il soutenait, au contraire, que Victor Hugo l'aimait profondément, non pas d'une façon frivole ainsi que font les gens du monde, et qu'il la respectait autant qu'il l'aimait. Seul, disait-il, de tous ceux qui ont parlé de Beethoven, il l'a mis

à sa vraie place, celle du plus grand poète de l'Allemagne, et il citait alors quelques phrases de *William Shakespeare* pour arriver au bouquet final : « Le grand Italien, c'est Dante ; le grand Anglais, c'est Shakespeare ; le grand Allemand, c'est Beethoven. » Il faut être ou bien naïf ou bien ignorant, pour ne pas comprendre ou savoir que Victor Hugo avait placé là Beethoven à côté de Dante et de Shakespeare uniquement pour ne pas nommer Gœthe, qui le gênait. De Beethoven, au contraire, il se souciait comme un poisson d'une pomme. Or, M. Saint-Saëns n'est ni naïf, ni ignorant. Mais pourquoi n'avoir pas conservé cette jolie invention dans son livre ? Il semble, en la cachant aujourd'hui, donner raison aux méchantes gens qui prétendaient qu'il n'avait tiré ce beau pétard en l'honneur de Victor Hugo que pour faire inscrire au programme des funérailles son *Hymne à Victor Hugo*. Ce qui ne fut pas. La cérémonie une fois terminée et le poète une fois enterré, l'article était de trop. Alors, que fait l'auteur ? Il le supprime...

... Et Victor Hugo, s'il rencontre un jour Richard Wagner aux Champs-Élysées, pourra deviser avec lui de la sincérité des mortels.

### 2.

*La Musique et ses représentants*

Août 1892.

L'an dernier, au moment même où *Lohengrin* venait de triompher à Paris, le célèbre pianiste et

compositeur Antoine Rubinstein, auquel personne ne songeait, faisait annoncer tout à coup d'Odessa qu'il allait combattre à son tour Richard Wagner, en publiant un livre sur la musique où il froisserait sûrement bien des susceptibilités et exprimerait sur les théories de Wagner des opinions qui ne seraient pas du goût de ses nombreux partisans. A cette nouvelle, une indicible anxiété s'empara de tout le monde musical.

Et peu de temps après, M. Rubinstein, fidèle à sa promesse, accouchait d'un opuscule en dialogue où les idées les plus banales et les aperçus les plus singuliers s'entremêlaient sans lien apparent ni réel. *La Musique et ses représentants*, tel est le titre de ce libelle où un artiste, exécutant sans rival et compositeur plus abondant que richement doué, s'ingénie à bouleverser la hiérarchie entre les plus grands créateurs dans l'art des sons, à rabaisser Berlioz et Wagner pour mettre au-dessus d'eux Franz Liszt, c'est-à-dire le virtuose-pianiste-compositeur par excellence. Et encore s'il lui sacrifie et Berlioz et Wagner, le traite-t-il, lui, de « démon de la musique, impérieux par sa puissance, éblouissant par sa fantaisie, séduisant par le charme, s'assimilant toutes les formes, connaissant tout et pouvant tout, mais en toutes choses, faux, mensonger, emphatique, un cabotin qui avait en lui l'esprit du mal ». Au résumé, tout ce travail, de la première page à la dernière, tend à faire naître dans l'esprit du lecteur l'idée que Liszt, malgré tous ses défauts, fut très supérieur à ses deux illustres con-

temporains et que le seul artiste, à la fois interprète et créateur qui le dépasse à son tour, avec tous ses merveilleux dons et sans ses vilains défauts, c'est le plus grand pianiste et le plus abondant producteur de nos jours, autrement dit, Antoine Rubinstein.

Le point de départ de ce travail était déjà pour nous étonner, car les cinq maîtres que l'auteur admire par dessus tous les autres, les seuls dont il ait les bustes dans son cabinet, ceux qui représentent pour lui l'Himalaya et le Chimborazo de l'art musical — tandis que Mozart n'en est que le Mont-Blanc — s'appellent Bach, Beethoven, Schubert, Chopin et Glinka. Les quatre premiers doivent cet honneur à ce fait qu'ils jouèrent admirablement du piano et composèrent beaucoup pour cet instrument, — Méhul, Grétry, Cherubini, Spontini, Rossini, et, en général, tous les maîtres ayant écrit surtout de la musique vocale ne comptent guère aux yeux de M. Rubinstein; — et si Glinka, compositeur dramatique au premier chef, a l'avantage d'être classé parmi les cinq « cariatides de l'art », c'est qu'il était Russe et que M. Rubinstein, l'étant aussi, juge à propos d'établir sa filiation de ce côté. Comme Russe, il se rattache à Glinka, comme interprète et créateur à Schubert ou Chopin : il est donc à lui seul, et pour parler son langage, une double cariatide de l'art musical. Tout cela fait pitié, je vous assure, et l'on perdrait son temps à discuter les critiques acerbes dirigées par M. Rubinstein contre Wagner, car, par ce qu'il en dit, il est à peu près prouvé

qu'il n'a jamais vu jouer ni même lu au piano les ouvrages sur lesquels il s'acharne. Autrement, comment reprocherait-il à Wagner d'exclure absolument les ensembles, alors qu'il se trouve des chœurs et des ensembles dans tous ses opéras sauf dans *Siegfried;* comment le blâmerait-il de n'admettre jamais de chant simultané dans ses « duos d'amour », alors que tous ses duos, au contraire, et celui de *Lohengrin,* et celui de *la Valkyrie,* et celui de *Siegfried,* et celui de *Tristan* renferment de magnifiques passages à deux voix ? Cela suffit, n'est-ce pas ? pour faire apprécier la bonne foi du pianiste-écrivain.

L'idée dominante de cette brochure invraisemblable, c'est l'exaltation du piano, des virtuoses qui en ont joué et des artistes qui ont composé pour cet instrument, mais seulement de ceux-là. L'écrivain improvisé revient d'ailleurs sur cette idée extraordinaire à plusieurs reprises. Il ose bien affirmer que tous les grands musiciens qu'il admire, Bach, Beethoven, par exemple, ont donné le meilleur de leur âme au piano, leurs œuvres chorales ou symphoniques n'ayant apparemment que peu de prix. Il enseigne ailleurs que tous les grands compositeurs vraiment dignes de ce titre ont été des pianistes virtuoses. Il déclare audacieusement que l'opéra, même l'opéra de Mozart, qui écrivit cependant beaucoup pour le piano, est « un genre secondaire », et tel est son culte exclusif pour l'instrument sur lequel il brille, qu'il en arrive à prôner l'exécution au piano comme le meilleur moyen de juger de la

valeur musicale intrinsèque d'une œuvre orchestrale, opéra ou oratorio : c'est alors, dit-il, comme la photographie d'un tableau. Vraiment, si de pareilles sornettes n'étaient pas signées du nom d'un artiste auquel l'Europe entière a fait fête, on ne les lirait même pas. Mais la célébrité universelle de celui qui les débite fait qu'on s'y arrête quand même : il faut en rire au lieu de s'en irriter.

Toutes ces divagations n'empêchent pas M. Rubinstein d'être un virtuose exceptionnel et d'avoir composé de petites pages délicieuses, car ses *Mélodies persanes* et plusieurs de ses *lieder* sur des poésies de Henri Heine pourraient être signées de Schubert ou de Schumann; mais il aura beau s'escrimer de la plume, il ne fera pas que ses grandes vocales, oratorios ou opéras : *la Tour de Babel*, *le Paradis perdu*, *le Démon*, *les Macchabées*, *Feramors*, ne soient des productions inégales et diffuses, de pures œuvres de pianiste, où l'idée est le plus souvent très banale et l'orchestration sans caractère. Et jamais, au grand jamais, elles ne supplanteront les créations de Wagner au théâtre ou celles de Berlioz dans les concerts : c'est ce dont il enrage et ce qui le rend quasi-fou.

# VARIÉTÉS

## I

### DUVERT ET LABICHE
### AUTEURS D'OPÉRAS-COMIQUES

Juillet 1879.

Duvert est mort et Labiche vise à devenir immortel. Et, comme tout s'enchaîne en ce monde, celui-ci brigue la couronne d'immortel parce qu'on vient de publier son théâtre et l'on a publié le théâtre de celui-là parce qu'il venait de mourir. Comme disait je ne sais plus quel personnage de comédie : « C'est exactement la même chose, à cela près que c'est tout le contraire. » Du premier on a réimprimé seulement des pièces choisies et peut-être y en avait-il déjà trop ; du second, on annonce le théâtre complet et dès lors on n'en mettra pas assez ; car je doute, en vérité, qu'on y insère *le Grain de café, le Roi d'Amatibou, le Roi dort* ou autres ouvrages également peu fortunés.

Si les publications de ce genre amusent fort le public qui demande toujours à rire, elles récréent moins certains auteurs qui grapillent parfois dans le champ du voisin et qui n'aiment pas à voir exhumer certaines pièces qu'ils croyaient profon-

dément oubliées et pour longtemps. C'est ainsi que *l'Ile de Robinson*, un vaudeville assez peu récréatif de Duvert, renferme l'idée première et les principaux incidents d'une opérette bouffe plus récente et plus amusante aussi : *les Cent Vierges*. Qu'on relise *Mon Isménie*, de Labiche, et l'on verra le beau-père et le gendre, à court de jeux, jouer à pair ou impair sur les numéros des fiacres qui passent dans la rue. Avait-on pourtant assez crié à l'invention baroque, à l'absurde, lorsque Cham, caricaturiste chevronné mais auteur novice, avait réédité cette partie de fiacre dans sa folie charentonnesque du *Myosotis!* Qu'on rejoue enfin *Un Monsieur qui prend la mouche*, et l'on verra trois personnages se déshabiller en scène sans raison valable et par esprit d'imitation, tout comme on en voyait quatre au dernier acte du *Cabinet Piperlin*. Le seul fait de faire exécuter un jeu de scène par quatre acteurs au lieu de trois ne me semble pas être une marque suffisante de propriété.

Labiche et Duvert ont écrit aussi peu l'un que l'autre en vue de l'Opéra-Comique ; il répugnait également à tous deux, paraît-il, de s'asservir aux exigences d'un musicien. Mais, si peu qu'ils aient composé de pièces à mettre en musique, il y a cette différence entre eux que l'un s'y est essayé surtout au début de la carrière, l'autre au déclin, et cette ressemblance qu'ils ont toujours travaillé pour des musiciens d'infiniment peu de valeur.

Si l'on consulte la liste de toutes les pièces de Duvert qui termine son *Théâtre*, on verra que la

dernière date du 12 août 1859, et que c'était un opéra-comique. Duvert et Lauzanne avaient emprunté au comte Xavier de Maistre le titre de : *Voyage autour de ma Chambre*, pour l'adapter à leur livret dont Grisar avait fait la musique, et dont Couderc allait faire le succès. Petite pièce, petite musique, et petit succès qui n'aurait pas dû engager les deux auteurs à revenir à l'Opéra-Comique.

Ils y revinrent cependant, moins de quatre ans après, avec une pièce assez amusante, *l'Illustre Gaspard*, dont Eugène Prévost avait composé la musique et qui était encore jouée par Couderc, l'Arnal de la salle Favart. Pourquoi le catalogue complet est-il complètement muet au sujet de cette pièce dont la date de naissance, afin d'être précis, est du 11 février 1863 ? A part ces deux incursions dans un domaine qu'il sentait bien n'être pas le sien, il faut remonter très haut dans l'œuvre de Duvert, pour trouver un livret d'opéra-comique et chercher parmi ses premiers ouvrages qu'on a bien fait de laisser dans l'ombre et qui marquent seulement les pointes, les tentatives poussées par lui dans tous les sens durant ces cinq ou six ans d'essais.

Voici cependant un opéra-comique en deux actes, *la Comédie à la campagne*, représenté à l'Odéon le 16 août 1825 par Camoin, Bernard, Cœuriot, Pouilley ; M^mes Meyssin et Amélie. Cette imitation du *Directeur dans l'embarras* réussit franchement et la musique de Cimarosa, assez habilement arrangée par Crémont, ne laissa pas

que d'aider au succès, de l'aveu même de la *Pandore*, assez peu indulgente par tempérament. Cette nouveauté ne pouvait manquer de plaire aux dilettantes du faubourg Saint-Germain, par conséquent de produire des recettes, et la *Pandore* note que l'auteur, M. Duvert, a su trouver « des vers agréables et spirituels. » Était-ce là déjà son talent particulier ?

Deux ans après, Duvert reparaissait à l'Odéon avec un petit opéra-comique, imité cette fois de l'allemand, avec musique de Conradin Kreutzer. *L'Eau de Jouvence*, jouée le 13 octobre 1827, était chantée par Doligny, Léon Delaunay, Saint-Preux, M^me Mondonville, plus un tout jeune homme qui répondait au nom de Duprez et qui n'en était plus à débuter, contrairement à ce que dit M. Sarcey, puisqu'il chantait à l'Odéon depuis près de deux ans. Cette fontaine de Jouvence fut bientôt tarie. Dès le premier jour, il s'était élevé un orage qui avait empêché de nommer les auteurs. On les connaissait d'avance et l'on condamnait aussi bien la musique, appartenant à toutes les écoles, sans nulle idée personnelle, que la pièce, vaudeville refusé au théâtre de Madame, rafistolé à la diable en opéra-comique, assez mal coupé pour la musique, mais qui ne manquait pas précisément d'esprit. Qualité négative, équivalant à un défaut pour le public d'alors, ennemi juré du dialogue d'opéra visant trop à l'esprit ; c'est Charles Maurice qui le dit, et, comme il ne pouvait pas espérer mettre tout le public parisien à rançon, on peut l'en croire, — une fois par hasard.

Je viens encore, mon ami, vous adresser ma requête en peau d'agneau; celle que vous m'avez fait avoir le mois dernier est usée, il m'en faudrait une autre.

Seriez-vous assez bon pour la demander à l'un de vos écorcheurs? quand même elle aurait deux ou trois jours d'extraction, cela ne ferait rien, et quand je dis peau d'agneau, je veux dire de mouton, pourvu qu'il soit jeune.

Pardon mon cher Bizet, je mesure mon importunité sur l'amitié que je vous porte, ne soyez donc pas surpris de la trouver infatigable    à vous

J. Duvert

Lorsqu'il eut trouvé sa voie et conquis la faveur du public, Duvert ne consentit plus de longtemps à s'atteler avec un compositeur, à soumettre les fantasques ébats de sa verve aux exigences d'un artiste étranger et, comme il n'avait nul besoin des musiciens, il n'avait nul souci de leur déplaire. Il rit de Berlioz, comme il parodiait Hugo, non pas en ennemi déclaré, mais en homme plus surpris qu'ému, plus choqué qu'enthousiaste et qui rend assez bien en somme l'impression générale du public en face de ces deux hommes supérieurs.

« ... Horreur ! C'étaient douze cochons de lait..... et ce monsieur qui faisait treize : nous étions quatorze sur l'impériale !.... A peine la diligence était-elle remise en mouvement que voilà mes gaillards qui se mettent à entonner un nocturne à douze voix... musique... musique de Véro-Dodat !.... Jamais, non jamais, je n'ai rien ouï d'analogue !.... Ces animaux n'ont pas l'habitude des voitures publiques... J'essaie de dormir, impossible ! Les petits cochons me poursuivent de leurs accords; j'étais ivre, j'étais fou, j'avais perdu la conscience des sons !.... Ah ! grand Dieu !.... Certes, je suis un homme solide... et bien portant; j'ai entendu la grande symphonie fantastique du Festival, et je déclare hautement que je la préfère !... »

Telle est la fin du récit d'Arnal dans un des meilleurs vaudevilles de son répertoire : *Un Monsieur et une Dame*. Et comme cette pièce si amusante fut jouée au Vaudeville en février 1841,

il n'est pas étonnant que les auteurs — car ils étaient trois : Duvert, Xavier (Boniface Saintine) et de Lauzanne, — y aient décoché ce trait à l'adresse du musicien qui venait de mettre Paris en rumeur, quelque trois mois auparavant, par un concert monstre où l'orchestre et surtout le public avaient fait un vacarme d'enfer.

C'est le dimanche 1ᵉʳ novembre 1840 que Berlioz avait donné à l'Opéra ce gigantesque *festival* de 450 musiciens, — le premier concert de ce nombre et de ce nom qu'on vît en France, — pour l'organisation duquel il prit toutes les précautions possibles contre sa bête noire, Habeneck, et dut, tous calculs faits, compter 300 francs au caissier du théâtre, afin de parfaire la somme promise aux exécutants. C'est ce qu'on marqua sur les registres du théâtre sous le titre d'*excédant donné par M. Berlioz*. Rappelons que la recette avait produit 8,500 francs, et que les bénéfices de ce concert étaient pour le directeur, Léon Pillet, qui assurait seulement à Berlioz un cachet de 500 francs ; mais n'oublions pas, malgré la façon un peu confuse dont Berlioz présente les faits dans ses *Mémoires,* qu'il avait été trop heureux d'organiser ce grand festival dans ces conditions peu avantageuses, pour prouver qu'il pourrait très bien remplacer un jour Habeneck à la tête de l'orchestre de l'Opéra, si celui-ci était jamais désigné pour succéder à Cherubini comme directeur du Conservatoire... Et qu'importait dès lors à Berlioz que le concert pour lequel il s'était donné tant de peine ne lui rapportât pas plus de 200 francs ?

Ce concert monstre était demeuré dans la mémoire de tout le monde, autant par la nouveauté de la chose, par l'audace de ce fiévreux artiste, par la guerre civile survenue entre Pompée-Habeneck et César-Berlioz, que par les accès de fièvre qui secouaient le public en ce temps de lutte politique et qui firent injurier MM. de Girardin et de Montalivet, venus là en simples curieux. Puis voilà-t-il pas qu'au milieu du concert, pendant l'entr'acte, une dizaine de voix se mettent à crier du parterre : « *La Marseillaise! la Marseillaise!* » Déjà même un certain nombre de spectateurs, désireux d'entendre ce chant célèbre exécuté par un tel orchestre et de tels chœurs, joignaient leurs cris à ceux des cabaleurs, lorsque Berlioz s'avança sur le devant de la scène et leur cria de toutes ses forces : « Nous ne jouerons pas *la Marseillaise,* nous ne sommes pas ici pour cela! »

Le calme se rétablit à cette déclaration si nette, mais il ne fut pas de longue durée. Un instant après, des cris : *A l'assassin! c'est infâme! arrêtez-le!* partis de la première galerie, mettent en émoi toute l'assistance. On se lève en tumulte et l'on voit M^me Girardin, échevelée et s'agitant dans sa loge en criant au secours! Son mari venait d'être souffleté à ses côtés par Bergeron, un des rédacteurs du *Charivari*, que certaines gens, Girardin entre autres, accusaient d'avoir, quelques années auparavant, tiré sur le roi le coup de pistolet du Pont-Royal.

On comprend quelle mince attention devait

prêter à la musique un auditoire aussi passionné, aussi troublé par la fièvre politique et que de tels incidents venaient encore agiter. Aussi Duvert avait-il beau jeu pour parler à cette occasion de la *Symphonie fantastique* qu'on n'y avait pas exécutée, car nul ne se rappelait, à coup sûr, qu'on l'y eût jouée ou non. Berlioz avait composé le programme de ce festival avec un acte d'*Iphigénie en Tauride*, une scène de l'*Athalie*, de Hændel, et le célèbre madrigal de Palestrina : *Alla riva del Tebro*, avec des fragments de son *Roméo et Juliette*, l'apothéose de la *Symphonie funèbre et triomphale*, et quatre morceaux de son *Requiem;* mais jamais il n'avait été question de la *Symphonie fantastique*.

Et cependant ce dernier ouvrage caractérisait si nettement le talent effréné de Berlioz, il résumait si bien ses audaces romantiques, épouvante des bourgeois, que le titre s'écrivait en quelque sorte tout seul lorsqu'on voulait évoquer le souvenir d'inventions baroques et d'effroyables rumeurs. Pour Duvert, d'ailleurs, autant et non plutôt celui-là qu'un autre. Il n'y attachait bien certainement aucune importance : il voulait seulement faire rire et Dieu sait si l'on riait. De la musique en général et de Berlioz en particulier, il ne lui en chaut.

Combien Duvert a-t-il écrit d'opéras-comiques? Quatre. Et combien Labiche? Cinq. Sur le nombre, il faut bien l'avouer, on compte deux insuccès marqués : *le Fils du brigadier*, de M. Massé, qui tomba lourdement en février 1867,

et *le Corricolo*, de M. Poise, qui versa au premier tour de roue en novembre 1868. Quant à son : *Embrassons-nous, Folleville!* travesti en opéra-comique, il ne saurait aller bien loin, si ses jours ne sont pas déjà finis. Je le disais dernièrement : si M. Labiche joue de malheur dans le choix de ses musiciens c'est qu'il ne les choisit pas, c'est qu'il n'attend rien de leur musique pour le succès de ses pièces et que, dès lors, il accepte le premier qui se présente ou qu'on lui propose. A ce compte-là, il serait beaucoup plus simple de ne pas donner de pièces en musique, et d'ailleurs M. Labiche n'a pas plus tôt laissé jouer un nouvel opéra-comique qu'il doit s'en repentir en le voyant trébucher. Ses débuts cependant, comme librettiste, avaient été plus heureux. Et d'abord sa farce épique de *l'Omelette à la Follembûche*, gaiement mise en chansons par M. Léo Delibes, avait excité un fou rire dont la petite salle des Champs-Élysées, durant l'été de 1859 ; et enfin il avait effectué son entrée à l'Opéra-Comique par ce grand succès du *Voyage en Chine*, dans lequel le musicien était pour si peu de chose et le parolier pour presque tout. C'est en décembre 1865 que ces enragés Bretons qui avaient nom Kernoisan et Pompéry, que le jeune bègue Alidor et le vieux notaire Bonneteau, tous personnages admirablement joués par Montaubry et par Couderc, par Sainte-Foy et par Prilleux, entamèrent ce voyage au long cours qui devait durer une année et plus. On ne se rappelait pas avoir jamais ri d'aussi bon cœur à la salle Favart, et le fait est

Samedi soir. 20 mars, 1880

mon cher ami

Je trouve en rentrant de notre dîner le discours que vous avez prononcé sur la tombe de Montigny; discours n'est pas le mot, c'est un sanglot plein d'éloquence, de douleur et d'émotion.
Je le conserverai comme une des choses les plus touchantes et les plus vraies qu'il m'ait été donné d'entendre.
Je ne veux pas partir sans vous offrir mes remerciements et mes vives amitiés.

Eugène Labiche

que cette pièce était véritablement désopilante, — à la musique près.

C'est bien là pourquoi cet ouvrage, si heureux à l'origine, n'a rien retrouvé de son succès passé, lorsqu'on le reprit, neuf ans après, avec de moins bons acteurs. La pièce en elle-même avait-elle donc perdu quelque chose de sa franche gaieté, de sa bonne humeur ? Non pas. Mais en ce qui concernait la musique, le goût du public s'était sensiblement modifié en dix ans par suite des progrès constants de l'opérette gagnant tout le terrain que perdait l'opéra-comique, et quant à la pièce, moins vivement enlevée par les interprètes, on s'apercevait qu'elle aurait été encore plus drôle dans son cadre naturel, vaudeville au Palais-Royal, opérette aux Variétés. La grosse partition dont on l'avait surchargée l'alourdissait énormément et l'empêchait d'aller grand train, comme il convient à ces sortes de folies. Et comme nul morceau ne tranchait sur cette médiocrité uniforme et ennuyeuse, pas même certain chœur de matelots, écrit par l'auteur pour les orphéons et que la claque, composée sans doute d'orphéonistes, voulait toujours réentendre, on se disait que le moindre refrain bien frappé de Lecocq ou d'Offenbach ferait mieux l'affaire en ces gaietés bouffonnes que la pesante musique de M. Bazin.

Bien en avait pris à celui-ci d'arriver à l'Académie des beaux-arts quelque temps avant cette reprise du *Voyage en Chine*, car il avait dû d'y entrer tête haute au grand succès de cet ouvrage demeuré célèbre et dont on avait complètement

oublié la musique. A ce compte-là, c'est Labiche qu'on aurait dû donner pour successeur à Carafa, mais on s'en aperçut trop tard. S'il entre prochainement à l'Académie française, au moins n'aura-t-il pas à faire l'éloge d'un musicien. Va pour un littérateur-philosophe, et c'est déjà beaucoup.

## II

### LES ARCHITECTES ET LA MUSIQUE

*Juillet 1881.*

Les architectes me font toujours rire — quand ils manient la plume au lieu du compas. Qu'ils édifient, rien de mieux; mais qu'ils écrivent ou qu'ils parlent, rien de pis. Leur métier est de construire, non de faire des livres ou des conférences. La plupart le savent bien et se garent d'un travers à la mode; aussi ceux qui ont recours à la parole ou à la plume ne le font jamais que pour défendre et vanter les monuments qu'ils vont construire ou qu'ils ont construits. Et l'on ne saurait dire, en vérité, lequel vaut le moins de ce futur ou de ce passé, de cette exaltation anticipée de son propre ouvrage ou de cette défense désespérée après coup.

Deux grandes salles consacrées à la musique ont été édifiées à Paris dans ces derniers temps, l'une pour y chanter l'opéra, l'autre afin d'y donner des concerts. Et toutes les deux sont de porportions énormes eu égard à leur destination, mais

celle-ci, très originale et d'une grande légèreté, passe aux yeux des gens de l'art pour infiniment supérieure à celle-là, qui n'est que la réédition amplifiée et gâtée à force d'ornements d'une salle antérieure à jamais regrettée. Eh bien! pour ces deux salles modèles qui devaient réaliser le type parfait de la salle de concert, de la salle de théâtre, et qui sont toutes deux parfaitement médiocres, les architectes chargés de les construire avaient beaucoup parlé et beaucoup écrit pour démontrer à l'avance l'excellence de leur œuvre et l'écrasante supériorité de leurs salles sur celles qu'on avaient bâties sans écrits ni discours et qui ne devaient, dès lors, rien valoir.

Ceux-ci, pensant avoir la parole en main, avaient organisé des conférences, et celui-là, croyant mieux écrire qu'il ne parle, avait rédigé tout un gros volume. Assurément MM. Davioud et Bourdais ne vantaient pas plus en paroles leur salle du Trocadéro que M. Garnier n'exaltait par écrit le nouvel Opéra ; mais les deux premiers s'arrêtèrent assez vite dans cette course à la réclame et, l'édifice une fois inauguré, ils se tinrent à l'écart, écoutant d'une oreille avide les éloges unanimes qu'on accordait à leur salle pour sa beauté architecturale et les critiques également unanimes, hélas! qu'on fit de sa sonorité. M. Garnier, lui, n'est pas de ceux qui se taisent; il parle beaucoup et écrit plus encore. Il est vrai qu'en ce qui regarde son Opéra il n'y eut d'unanimité que pour le critiquer.

Livre avant, livre après, lettres, rapports au

ministre, au directeur, il usa de tous les moyens pour entretenir le bruit autour de son œuvre et pour se bien persuader qu'elle « était unique, incomparable, parfaite, excellente »; il restait seul à avoir quelque doute à cet égard. Pour ce mieux convaincre, il écrivit des volumes entiers rédigés dans un style très lâché, qui serait d'assez mauvais ton s'il s'adressait à d'autres que lui-même : à chaque page on pressent la charge d'atelier.

Il faut relire aujourd'hui ce livre éclos en 1871, au milieu de la construction de l'Opéra, pour juger à quel point l'auteur s'est moqué du public et combien le hasard s'est moqué de l'auteur. Il a tout fait à l'Opéra comme il expliquait devoir le faire, et souvent par d'excellentes raisons, au moins sur le papier, mais tout a tourné contre lui.

On ne connaît pas assez ce livre, et le démenti infligé par les événements à l'auteur est tel qu'on devrait, pour la distraction du public durant les entr'actes, en détacher chaque page et l'afficher dans l'endroit qu'elle concerne, dans les vestibules et dans les loges, dans les escaliers et dans les couloirs. Et Dieu sait si l'on rirait! Il suffira de citer un exemple. Si vous êtes jamais allé à l'Opéra et que vous soyez sorti par le pavillon des abonnés, vous apprécierez comme il convient le tableau idéal tracé par M. Garnier.

« Les spectateurs, attendus par leurs équipages, pénètrent dans le grand vestibule-salon qui servait à l'entrée ; les dames préparent leurs toilettes

de retour, les valets de pied présentent les vêtements de dessus à leurs maîtres, les avertisseurs demandent les voitures. Pendant la recherche de celles-ci, l'attente se fait dans le salon confortablement agencé; les avertisseurs annoncent l'arrivée de la voiture réclamée; on quitte le salon, les valets de pied suivent et accompagnent; les portes de séparation entre les pièces chauffées et les pièces sans feu s'ouvrent, puis ensuite les autres portes entre les pièces seulement closes et le vestibule à l'air libre; les changements de température se font sentir graduellement et l'on arrive enfin sous la descente à couvert, où la voiture annoncée a eu le temps de pénétrer pendant la circulation faite du salon d'attente au trottoir de sortie; les spectateurs montent dans les équipages, etc. »

C'est vraiment admirable, et la seule excuse de M. Garnier est d'avoir décrit tout cela quatre ou cinq ans avant de le voir. Voici maintenant la peinture exacte. Entre les abonnés, c'est à qui lèvera le plus tôt la séance afin d'arriver plus vite en bas et d'attendre sa voiture un peu moins longtemps; au lieu d'un salon confortable, un caveau funèbre; au milieu, un divan circulaire pouvant recevoir quinze ou vingt personnes sur deux cents; les domestiques ne peuvent même pas joindre leurs maîtres et ceux-ci, faisant office de valets, s'échelonnent pour guetter la venue de la voiture tandis que les dames qui ont pu s'emparer du divan s'y installent le moins mal possible et bâillent à plaisir : on en a vu s'endormir

presque durant cette attente, qui dure parfois une demi-heure et plus.

M. Garnier, qui s'est probablement ménagé une issue particulière semblable à celle qu'il réservait au souverain, n'a jamais rien vu de cette sortie infiniment plus lente et difficile qu'à l'ancien Opéra; il n'a jamais ressenti l'effroyable courant d'air de ces portes à tambour formant tunnel; il n'a jamais vu les spectateurs qui sortent par le devant pour chercher eux-mêmes une voiture barboter sous la pluie ou grelotter de froid sur cet énorme perron qu'il leur faut descendre avant de courir sus aux fiacres; il n'a jamais entendu mille personnes au moins par soir pester et tempêter contre lui, ce dont je le félicite; enfin qu'on le consulte ou non sur les mérites de l'édifice, il s'écrie toujours avec un cœur léger : « *Admirable, incomparable, excellent!* »

A l'occasion, il joue l'indifférence. Il le déclare avec une morgue superbe : « Telle cette œuvre est faite, telle elle restera, et les jugements actuels, les jugements d'un jour, élogieux ou critiques, n'influenceront en rien, ni en bien ni en mal, le jugement à venir, le seul qui puisse être fait sans passion. » Comme on voit bien qu'il écrivait cela quatre ou cinq ans avant l'ouverture, au temps où l'ancien Opéra était encore debout et pour de longues années, pensait-on! Aujourd'hui, le jugement n'est plus à faire, il est fait. Ce qu'il y a de plus charmant dans ces livres, dans le premier et aussi dans le second, c'est la modestie affectée, plus orgueilleuse que l'orgueil le plus franc, avec

laquelle l'auteur se désintéresse de son œuvre et refuse d'entendre les éloges dont on va l'accabler.

Savourez bien ce qui suit : « Voyez, si par hasard, la salle de l'Opéra avait été mauvaise, voyez combien j'aurais eu mauvaise grâce à mettre ce résultat sur le compte du hasard! Personne n'eût cru à ma sincérité et l'on n'eût vu dans ma déclaration qu'un moyen assez malhonnête d'échapper à ma responsabilité. Cela eût été vrai pourtant, et je n'aurais pas eu, en conscience, à encourir plus de blâme en échouant que je n'ai de mérite pour avoir réussi! Mais puisque, grâce au ciel, la salle est *excellente*, cela me met fort à mon aise pour dire que je n'y suis absolument pour rien et, si je me félicite plus que personne de cet heureux résultat, j'ai encore assez de loyauté pour ne pas laisser croire que je suis un architecte étonnant et pour lequel la science n'a pas de secrets. » Conclusion : il porte seulement les reliques. Il le dit lui-même et nul n'y contredit.

C'est une justice à lui rendre : après comme avant et même un peu plus après qu'avant, il a toujours déclaré qu'il n'entendait rien à l'acoustique, qu'aucune loi physique n'était certaine en fait de salle de théâtre ou de concert et que le hasard seul était souverain maître. En quoi il avait montré plus de sens que MM. Davioud et Bourdais, lesquels prétendaient au contraire être absolument sûrs du résultat et s'associaient au physicien Lissajous pour arriver plus sûrement au but: ils l'ont malheureusement dépassé, puisque

[Handwritten letter, largely illegible]

ce sont des résonnances extraordinairement fortes qui gâtent leur magnifique salle.

A l'Opéra, bien au contraire, nul écho fâcheux, nulle résonnance ennuyeuse, et c'est ce qui permet à M. Garnier d'écrire ce merveilleux paragraphe : « ... Ce ne sont pas seulement des compliments de forme banale que tous les artistes de l'Opéra m'ont adressés, mais bien des félicitations chaudes, senties, vraies, et qui allaient même jusqu'à l'émotion et la reconnaissance ! Il n'y a pas eu une note discordante dans cette appréciation de ceux qui étaient le plus intéressés à la sonorité de la salle et depuis le soprano le plus aigu jusqu'à la basse la plus profonde, depuis le premier sujet en vedette jusqu'au dernier et modeste choriste, *la nouvelle salle a été reconnue non seulement parfaite, mais bien supérieure à l'ancienne salle, dont chacun pourtant vantait les grandes qualités acoustiques.* »

Se souvient-on bien de l'essai de la nouvelle salle fait devant la presse et les amis de l'architecte ou du directeur ? Il fallait voir M. Gailhard gonflé comme la grenouille de la fable et lançant une courte phrase de la Bénédiction des poignards après laquelle il assurait n'avoir jamais chanté plus facilement ; il fallait voir surtout l'architecte assis modestement dans une loge de face et recevant une écrasante ovation pour cet essai qui faisait déjà pressentir la médiocrité de la salle. Qu'on se rappelle aussi l'inauguration officielle où cette impression s'accentuait chez les gens réfléchis que la joie de se trouver à pareille

fête n'affolait pas; qu'on se rappelle enfin le public de visiteurs et de voyageurs prenant l'Opéra d'assaut et le parcourant avec fièvre sans s'inquiéter de ne pas entendre ce qu'ils n'écoutaient pas. C'était là le bon temps pour l'architecte et cela dura bien deux ou trois ans. Mais quel changement depuis lors! Le public habituel, celui qui ne se compose pas uniquement de touristes, revient de son premier enthousiasme et se range à l'avis de ceux qu'il avait d'abord traités d'esprits chagrins, après avoir constaté vingt fois que les mêmes opéras, plutôt mieux chantés, sont loin de produire la même impression qu'à l'ancien Opéra; enfin nombre d'abonnés mélomanes, de ceux qui écoutent toujours sans jamais causer, de ceux pour lesquels *la Muette* elle-même a des charmes, se plaignent de mal entendre et de ne pas voir.

Faut-il le répéter une vingtième fois? Les jeux de physionomie échappent complètement, même la lorgnette aidant, aux spectateurs de l'amphithéâtre et des loges de face, qui se trouvaient admirablement placés à l'ancien Opéra. La salle a seulement trois mètres et demi de largeur en plus et autant en profondeur. Mais cela l'agrandit à peu près d'un quart en totalité, et c'est précisément ce quart-là qui fait tout le mal. « Quant à la dimension des salles, écrit M. Garnier, elle n'influe pas sensiblement sur la sonorité, c'est-à-dire sur la pureté et la précision, mais elle influe sur le caractère du son. *La Scala, de Milan, salle selon moi trop grande*, cependant

sans répercussion ni échos, a le défaut de forcer les voix à parcourir un trop grand espace avant d'arriver au but ; le son ne paraît pas plein et l'on sent fort bien qu'une immense distance vous sépare du chanteur ; la voix est plus faible et manque de résonnance, le timbre est plus grêle, plus mélancolique et moins accentué. Aussi, il paraît certain que les dimensions exagérées d'une salle de spectacle ont non seulement un inconvénient pour la vue, mais encore pour la voix dont elles changent le caractère et l'expression. » Donc, la Scala est trop grande. Or, je lis d'autre part, dans un livre consacré à l'exaltation de M. Charles Garnier par un sien ami, que « le nouvel Opéra a des dimensions à peu près égales à celles de la Scala de Milan et de San Carlo de Naples ». Donc, l'Opéra est trop grand, de l'aveu forcé de son constructeur.

La désillusion chaque jour croissante du public mélomane, — je ne parle pas des voyageurs, — et les réclamations chaque jour plus nombreuses de la presse amenèrent enfin le ministre à provoquer une enquête sur les améliorations qu'on pourrait apporter à cet Opéra modèle et, avec une naïveté bien digne de l'administration française, on confia cette enquête à celui-là même qu'elle visait, à l'architecte en personne. Il fit l'enquête en conscience, — au moins l'assure-t-il sans rire ; puis il rédigea un rapport dans le style ultrafamilier qui lui est propre et termina par son refrain habituel : « *Superbe, incomparable, excellent!* » Il proposait bien, avec

aigreur, de légers changements qui ne devaient rien produire et ne produisirent rien : placer l'orchestre sur une sorte de table d'harmonie, exhausser les seuls violons ou bien les augmenter; mais avant tout il conseillait au ministre un parti aussi simple que peu coûteux : *Ne rien faire.* Il n'y a donc rien à faire au Trocadéro, rien à faire à l'Opéra.

C'est l'avis de M. Garnier et c'est aussi le mien.

## III

### TROIS TÉNORS ÉTEINTS

Août 1881.

Il est de singuliers hasards. Entre Adolphe Nourrit, le premier chanteur français de ce siècle, l'artiste exceptionnel qui, devant créer Raoul, Éléazar, Arnold, fut mieux qu'un interprète pour Meyerbeer, Halévy ou Rossini, et M. Villaret qui tient depuis dix-huit ans l'emploi de fort ténor à l'Opéra, infatigable et toujours dispos sans que nul ait pu encore le remplacer, trois ténors se succédèrent au premier rang avec des moyens et des talents très divers : Gilbert Duprez, Gustave Roger, Louis Gueymard.

Or, les noms de ces artistes, tous trois éteints bien que deux seulement soient morts, viennent de reparaître à la fois dans les journaux. Le dernier, Gueymard, est mort tout simplement; on en a profité pour l'enterrer, comme dirait Duvert,

et pas un artiste, pas un représentant de l'Opéra ne s'est senti le courage de gagner le petit village où Gueymard était allé cacher son déclin d'artiste et ses chagrins d'homme privé. Gustave Roger est mort il y a déjà plus d'un an, et sa veuve, poussée par quelques amis, vient de publier le carnet où Roger jetait chaque jour ses impressions au courant de la plume. Enfin, Gilbert Duprez, qui ne veut pas mourir, a lancé lui-même dans le public des souvenirs plus apprêtés que ceux de son successeur, mais non moins personnels.

*Carnet d'un ténor*, par Roger, ou *Souvenirs d'un chanteur*, par Duprez, c'est tout un : — c'est toujours l'histoire artistique d'une époque envisagée par un chanteur à son seul point de vue et dans un but exclusivement personnel. En peut-il être autrement avec des gens aussi vaniteux que le sont les artistes, et surtout ceux qui ont occupé non sans gloire une place aussi en vue que celle de premier fort ténor à l'Opéra de Paris? Donc, en général, il ne faut pas trop se fier à ces souvenirs d'acteurs, qui sont le plus souvent des cancans de coulisses, des anecdotes enfilées à la suite l'une de l'autre afin d'amuser le lecteur et défigurées, le plus souvent, pour le plus grand honneur et profit du narrateur.

Lorsqu'un chanteur est un artiste au sens le plus élevé du mot, il n'a pas besoin de rédiger des mémoires pour le faire entendre, à la façon de Duprez, ou pour le dire expressément, ainsi que le fait Roger. Il consacre toute sa vie à son art,

comme Adolphe Nourrit, et c'est dans ses lettres et papiers qu'on trouve, après sa mort, la preuve manuscrite des scrupules artistiques, des hautes visées qui tourmentaient cet esprit d'élite : on découvre alors qu'il n'était jamais satisfait de lui-même et croyait pouvoir arriver plus près de l'idéal, si près qu'il en fût déjà, si haut qu'il fût monté dans l'admiration du public et des compositeurs. Mais cet artiste-là ne songe pas une minute à publier, lui vivant, ses souvenirs, études ou réflexions qu'il juge fort peu intéressants pour autrui, et si des amis entreprennent de le faire après sa mort, ils attendent pour cela qu'il soit entré dans l'histoire et salué grand artiste par trente ou quarante ans de regrets [1].

Ce n'est sûrement pas le livre de M. Duprez qui donnera plus d'autorité aux mémoires de chanteurs pris en général, car on a rarement vu un recueil plus mal digéré d'anecdotes déjà connues pour la plupart et de maigre attrait. Cependant tout cela est raconté avec une telle bonhomie et une conviction tellement naïve de l'importance des moindres détails concernant la personne de Duprez, qu'on demeure désarmé et que la bonne foi de l'homme fait passer sur la vanité de l'artiste. En voulez-vous une preuve ? A propos de son début dans *Guillaume Tell*, qui fut le point culminant de sa carrière, a-t-il jugé bon

---

[1]. C'est seulement en 1867, vingt-huit ans après la mort de Nourrit, que parut l'ouvrage de M. L. Quicherat : *Adolphe Nourrit; sa vie, son talent, son caractère, sa correspondance*; 3 vol. in-8°, avec portrait, chez Hachette.

d'expliquer comment il avait cru devoir chanter le rôle et composer ce personnage afin de mieux lutter avec le terrible souvenir de Nourrit? Nullement; il est surtout préoccupé d'expliquer comment les talons exagérés par lesquels on l'avait grandi le gênaient beaucoup et comment ils le forcèrent à chanter tout un acte sans se retourner. A supposer que de pareilles misères soient amusantes, quel intérêt peuvent-elles bien offrir pour l'histoire théâtrale ou musicale de notre temps?

Roger, qui possédait un esprit cultivé par une excellente éducation, n'a pas eu la prétention d'écrire, de rédiger de véritables mémoires, et son *Carnet* quotidien est tenu avec une irrégularité extrême. A tout prendre, j'aime mieux cette façon de faire, et ces notes éparses, jetées au jour le jour, accompagnées parfois d'une pointe amusante ou d'une réflexion juste, ont plus d'attrait en leur débraillé que les mémoires soigneusement rédigés de son prédécesseur. Roger, en prenant ces notes quotidiennes, paraît avoir voulu surtout se rappeler, jour par jour, ses tournées triomphales à l'étranger, en Angleterre et en Allemagne où il était très aimé; mais comme il chantait toujours les mêmes pièces dans ces voyages, surtout *la Dame blanche* et *le Prophète*, il n'a pas grand'chose à dire sur ces opéras et ses notes sont celles bien plutôt d'un touriste que d'un musicien: beaucoup de petits faits notés pour s'en souvenir, opéras chantés indiqués d'un mot, bravos, couronnes et rappels mentionnés avec force anec-

Mon cher Capitaine —

Je suis forcé de vous demander quelque jour
soit mal disposé, mon remplaçant est
malade. Je n'ôte brave le danger
de la faction, par le temps qu'il fait
il pleut des chiens. Soyez donc assez
bon pour me dispenser de monter ma
garde. Demain, je vous rendrai cela
un autre jour. Tout à vous —

A. d. Nosmit

à jeudi 8 9ᵇʳᵉ

Mon brave Major, il faut
admettre la réclamation : on ne
pourra faire autrement — Mr. d'estré
ne pouvait prévoir la — ; il est
toujours exigeant. des ordres du Mirage
tout afin de la liste de Demain —

dotes, drôles surtout pour celui qui se les rappelle à lui-même.

En revanche, dès qu'il rentre à Paris, il n'écrit plus guère. Il est absorbé par les courses, les visites, les répétitions, et néglige fort son journal ; il l'abandonne même entièrement pour le reprendre au moment du départ et le dit en propres termes : « A Paris, les compositeurs, les directeurs, mes amis, mes connaissances n'ont pas pour moi l'attrait de l'inconnu ; en voyage, c'est autre chose ; il faut fixer mes souvenirs... » Mais comme d'autre part c'est à Paris seulement qu'il a eu l'occasion de jouer des ouvrages nouveaux, de faire acte de créateur et qu'il se montre très laconique à cet égard, même sur *le Prophète*, qui ne laisse pas que d'avoir une certaine importance, il résulte de là que son *Carnet* ne sera pas bien intéressant pour la postérité.

Ce qu'il y a de désolant, quand on lit ces souvenirs de chanteurs célèbres, c'est de voir à quel point ces hommes dont les compositeurs ont absolument besoin pour traduire leur pensée, ont peu la prescience des grandes choses, avec quelle hardiesse ils les méconnaissent, comme ils n'ont soif que du succès immédiat, de leur succès personnel. On a dit bien souvent comment Nourrit, avec un sens artistique exceptionnel, se fit l'aide et le soutien convaincu de Meyerbeer et de Rossini, voire d'Halévy, qui s'en venaient débuter sur le théâtre où il tenait le premier rang, et ce sera pour lui un beau titre de gloire, même mis à part son admirable talent de chanteur. Mais au

Mon cher Valery

Grande question pour le concert de la
Reine ce soir — et je viens vous demander
avis sur un projet — je crois que la plupart
des artistes seront en habit noir, ainsi que
les chanteurs Italiens, mais beaucoup d'autres
aussi seront en habit de Cour. — Or,
comme seuls chanteurs français et partant
représentants du genre, ne serait-il
pas mieux que j'endossasse un fort bel
habit habillé que j'ai pour les
Grandes cérémonies — un mot de
réponse de vive voix à mon domestique
et vous obligerez votre tout devoué

Guido Duprez

mercredi

moment où arrivèrent Duprez et Roger, il n'y avait plus le moindre mérite à combler d'éloges Meyerbeer et Rossini, bien au contraire, et tous les compliments qu'ils adressent à ces deux musiciens ne marquent aucune initiative courageuse de leur part.

Eux aussi, cependant, rencontrèrent sur leur chemin un homme de génie, un compositeur méconnu, nommé Berlioz, et ils le méconnurent pareillement. Pourtant, il faut distinguer. Roger eut l'honneur de chanter le premier la partie de Faust, dans la *Damnation de Faust*, en 1846. Il le fit avec conscience et par amitié pour Berlioz; mais il ne comprenait pas grand'chose à cette œuvre admirable et, sur la fin de sa vie, il avouait humblement n'avoir été saisi par cette puissante création que lorsqu'il l'eut entendue, il y a quatre ans, aux concerts du Châtelet. Il avait au moins le mérite de ne pas s'obstiner, de confesser son erreur; il reconnaissait même à ce propos qu'un chanteur a bien de la peine à conserver son courage et son aplomb lorsqu'il sent le public rebelle. Il s'agit tout simplement d'avoir la foi et Roger, malgré ses bonnes relations avec le critique, éprouvait une défiance invincible de Berlioz compositeur : il s'en fallait de tout qu'il eût la foi.

C'est bien une autre affaire avec Duprez qui eut l'honneur à peu près égal de créer *Benvenuto Cellini* en 1838, et qui, prenant la plume en 1880 après le revirement foudroyant du public en faveur de Berlioz, se glorifie ou peu s'en faut d'avoir aidé à la chute complète de cet opéra. Il

Mon cher J. Janin

Vous êtes l'homme du monde le plus charmant. Un vrai Raphaël, quoi! vous attachez une auréole d'or à la tête de vos saints: depuis votre article j'ai le front dans une gloire.

Mais pourquoi n'êtes vous pas venu? Qu'y a-t-il là-dessous?

Mad. Janin est elle indisposée? Si c'est toute vous, il n'y a qu'à demi mal, j'ai vu guérir cela.

Pouvez vous venir souper ce soir à la maison, avec Soulié, Ole Bull, Bouffé, & ces les artistes qui m'ont aidé à faire le beau bénéfice que vous savez? Vous serez bien aimable. À Minuit.

Mardi prochain, je vous enverrai, pour vos gens, quelques places, pour les Mousquetaires.

Je me rappelle au bon souvenir du charmant soprano que vous avez chez vous.

G. Roger

29 Mars 1846

serait vraiment regrettable de ne pas citer ce curieux paragraphe en entier :

« *Le Lac des Fées*, d'Auber, fut, en 1839, ma seconde création, car je ne donnerai pas ce titre au rôle dont me chargea Berlioz dans son opéra de *Benvenuto Cellini*, donné en 1838 et qui n'eut que trois représentations. On sait que le talent de Berlioz, d'ailleurs excellent musicien, n'était pas précisément mélodique. J'avais chanté de lui, au service funéraire célébré aux Invalides en l'honneur du maréchal Damrémont, une messe qui faisait dire à mon ami Monpou que, « si Berlioz « allait en enfer, son supplice serait d'avoir à « mettre en musique une pastorale de Florian ». *Benvenuto Cellini* était sous la même inspiration étrange pour mes oreilles italianisées. J'allais être père pour la troisième fois à l'apparition de cet opéra. Le jour même de la troisième représentation, je partis de chez moi, laissant M<sup>me</sup> Duprez dans l'attente d'un événement qui me laissait fort peu de calme. N'ayant encore eu que des filles, je désirais passionnément un fils ; je priai donc, en sortant, le docteur Gasnault, qui soignait la malade, de venir sans retard me prévenir si ma femme accouchait d'un garçon. Or, pendant que j'étais en scène dans le dernier acte, j'aperçois mon fidèle docteur dans la coulisse, le visage tout rayonnant. La joie me fait perdre la tête. Lorsqu'on s'embrouille dans cette musique compliquée et savante, telle que la composait Berlioz, il n'est pas facile de se retrouver. Je me tirai assez mal de cette aventure. Là ne fut pour-

tant point la cause du peu de succès de *Benvenuto Cellini*, dont l'auteur me rendit responsable et me garda rancune. Le fait est que Duponchel se lassa de donner un ouvrage qui, dans sa nouveauté, *faisait moins* que les pièces anciennes (Quel singulier français M. Duprez parle-t-il là?) et que *Benvenuto Cellini* rentra dans les cartons pour n'en plus sortir. »

Que le doyen des ténors se rassure. Il lui suffira de vivre encore quelques années pour voir *Benvenuto* triompher, et son verdict n'influera pas plus sur le jugement de la postérité que toutes les injures de son ami Scudo n'ont fait pour *la Damnation de Faust* : bien au contraire, elles ont servi la gloire de Berlioz, ce dont M. Duprez ne doit pas se consoler.

Et voilà comment ces deux ténors, qui furent les premiers l'un après l'autre au royaume des sons (ne pas imprimer : *sourds*), comprirent ce pauvre Berlioz. Quel dommage que Gueymard n'ait pas écrit ses mémoires! On saurait aujourd'hui ce qu'il pensait de Richard Wagner.

# TABLE DES GRAVURES

## ET AUTOGRAPHES

|  | Pages. |
|---|---|
| Benserade, d'après le portrait de Desrochers... | TITRE |
| Masque en habit de berger, d'après une gravure de Martin Engelbrecht. | 25 |
| Bacchante, d'après Bérain | 45 |
| Danseuse à castagnettes, d'après Bérain (?) | 65 |
| Jean Loret, d'après le portrait de Nanteuil (1658). | 77 |
| Rameau, d'après le portrait de Caffieri (1760), gravé par Aug. Saint-Aubin. | 125 |
| Autographe musical de Rameau (fragment du *Retour d'Astrée*, prologue des *Surprises de l'Amour*). | 137 |
| Boieldieu, dessin au physionostrace, gravé par Quenedy (1811). | 145 |
| Lettre de Boieldieu (à M. Turcas, au Conservatoire de Musique) | 149 |
| Autographe musical de Boieldieu (Fin de l'ouverture et premières mesures de l'introduction du *Nouveau Seigneur de village*). | 153 |
| Halévy, lithographie de Julien | 157 |
| Lettre d'Halévy (à Cherubini). | 161 |
| Autographe musical d'Halévy (Finale du 4ᵉ acte de *la Juive*). | 165 |
| Lettre de Fétis (à Choron). . . . . . . . . . 172 | 173 |
| Face et envers d'une carte de Choron | 177 |
| Lettre de Choron (à sa femme) . . . . . . . 180 | 181 |

|  | Pages. |
|---|---|
| Rossini, d'après une lithographie de L. Dupré (1829) | 189 |
| Lettre de Rossini (novembre 1827) . . . . . . . . . | 197 |
| Rossini, caricature de Benjamin . . . . . . . . . . | 205 |
| Autographe musical de Rossini (Fin de la strette du finale du 2ᵉ acte de *Moïse*, avec les instruments à vent et la batterie : cors, trompettes, bassons, trombones, timbales et grosse caisse, ajoutés pour l'Opéra de Paris). . . . . . . . . . . . . . . . . | 209 |
| Lettre de Berlioz (à Jules Janin) . . . . . . . . . | 217 |
| Autographe musical de Berlioz (raccord pour le rôle de Benvenuto Cellini). . . . . . . . . . . . . . | 229 |
| Lettre de Richard Wagner (à M. Ch. Nuitter) . . . . | 241 |
| Autographe musical de Richard Wagner (*Polonia*, ouverture; partie de 1ᵉʳ violon). . . . . . . . . . | 253 |
| Gounod peignant dans l'atelier de Pils, à la Villa Médicis. (Dessin de G. Clairin, d'après une étude de Pils faite à Rome en 1842). . . . . . . . . . . | 269 |
| Charles Gounod à vingt-six ans, d'après un dessin d'Ingres, fait à Rome en 1844. . . . . . . . . . . | 277 |
| Billet de Ch. Gounod (à Mᵐᵉ Van Hasselt-Barth) . . | 283 |
| Autographe musical de Ch. Gounod (Canon à 8 voix, composé de deux canons différents à 4 voix, offert à Mᵐᵉ Van Hasselt-Barth) . . . . . . . . . . 284 | 285 |
| Charles Gounod, caricature de Carjat (1867) . . . . | 301 |
| Jules Pasdeloup. . . . . . . . . . . . . . . . . | 313 |
| Lettre de Pasdeloup (à Auguste Vitu) . . . . . 318 | 319 |
| Autographe musical de Pasdeloup (Solo pour alto avec accompagnement de quatuor, signé *Passo di lupo, Lupi gradus*) . . . . . . . . . . . . . . . . | 325 |
| Lettre de Vaucorbeil . . . . . . . . . . . . . . | 337 |
| Lettre de Mˡˡᵉ Gabrielle Krauss . . . . . . . . . . | 345 |
| Grimod de la Reynière, d'après Dunan. . . . . . | 361 |

# TABLE DES GRAVURES ET AUTOGRAPHES

Pages.

Autographe musical (première pensée d'un galop) et billet de Castil-Blaze . . . . . . . . . . . . 384   385

Robert Schumann. . . . . . . . . . . . . . . . . . . . . 391

Autographe musical de R. Schumann (n° 1 des *Fantasiestuke*, pour clarinette et piano, op. 73). . . . 393

Lettre de Franz Liszt (à Habeneck). . . . . . . . . 401

Liszt en général hongrois, caricature de Lorentz. . 405

Autographe musical de Liszt (fragment d'une ballade pour piano). . . . . . . . . . . . . . . . . . . . 409

Lettre de M. Saint-Saëns (à M. Aug. Durand) . 412   413

Autographe musical de M. Saint-Saëns (fragment du *Rouet d'Omphale*). . . . . . . . . . . . . . . . . . 417

Autographe musical de Rubinstein (*Allegro appasionato*, op. 30, n° 2). . . . . . . . . . . . . . . . . . 421

Lettre de Duvert (à M. Bizet, à l'abattoir Montmartre) . . . . . . . . . . . . . . . . . . . . . . . . . 427

Lettre de Labiche (à M. Alexandre Dumas fils). . . 433

Lettre de M. Charles Garnier (à M. Alfred Blanche) 441

Lettre d'Adolphe Nourrit (à son capitaine de la Garde nationale) . . . . . . . . . . . . . . . . . . 449

Lettre de M. Gilbert Duprez (à Halévy) . . . . . . . 451

Lettre de Gustave Roger (à Jules Janin). . . . . . . 453

FIN DE LA TABLE DES GRAVURES ET AUTOGRAPHES

# TABLE DES MATIÈRES

## LE BALLET DE COUR
### (1581-1681)

|  | Pages. |
|---|---|
| Préambule. | 1 |
| I. De Henri III à Louis XIII | 5 |
| II. La Jeunesse de Louis XIV et ses débuts chorégraphiques. | 18 |
| III. Du Mariage de Louis XIV à sa retraite comme danseur | 34 |
| IV. *Le Triomphe de l'Amour*. | 54 |

## PARIS MUSICAL A LA FIN DU XVIIe SIÈCLE

| I. Le Chroniqueur Loret. | 69 |
|---|---|
| II. L'Apothicaire Nicolas de Blégny. | 79 |

## UN HOMME D'ÉTAT DILETTANTE

| Les Jugements de d'Argenson la Bête. | 92 |
|---|---|

## PARIS ET L'OPÉRA EN CHANSONS

| Un Sottisier du xviiie siècle. | 110 |
|---|---|

## SUR RAMEAU

| Ses débuts et son opéra de *Castor et Pollux* | 122 |
|---|---|

## DEUX COMPOSITEURS FRANÇAIS

Pages.
I. Boieldieu . . . . . . . . . . . . . . . . . . . 143
II. Halévy . . . . . . . . . . . . . . . . . . . . 155

## CHORON ET FÉTIS. . . . . . . . . . . . . . . 176

## LE CENTENAIRE DE ROSSINI. . . . . . . . . . 187

## LA CRITIQUE ET BERLIOZ . . . . . . . . . . . 213

## SUR RICHARD WAGNER

I. A propos de *Lohengrin* . . . . . . . . . . . . . 234
II. Les opéras de Wagner à Bruxelles . . . . . . . 248

## GOUNOD CAUSEUR ET ÉCRIVAIN

I. Sur *Mors et vita* et *Héloïse et Abélard*. . . . . 265
II. Sur le *Don Juan* de Mozart . . . . . . . . . . 281
III. A propos de la mort de Gounod. . . . . . . . 296

## JULES PASDELOUP
## ET LES CONCERTS POPULAIRES

I. La retraite de Pasdeloup . . . . . . . . . . . . 308
II. Pasdeloup et M. Saint-Saëns . . . . . . . . . . 321

## A L'OPÉRA

I. Concerts historiques. . . . . . . . . . . . . . . 333
II. Entre deux chefs d'orchestre . . . . . . . . . . 348

## CROQUIS D'HISTOIRE

|    |    | Pages. |
|---|---|---|
| I. | Un Gourmet critique et musicien. | 358 |
| II. | La Censure et la Musique sous le Premier Empire. | 366 |
| III. | La Critique musicale au *Journal des Débats*. | 376 |

## QUELQUES ÉCRITS DE MUSICIENS

| I. | Le *Carnet théâtral* de Schumann. | 389 |
| II. | Liszt écrivain français. | 399 |
| III. | Un Français et un Russe contre R. Wagner. | 410 |

## VARIÉTÉS

| I. | Duvert et Labiche auteurs d'opéras-comiques. | 423 |
| II. | Les Architectes et la Musique. | 435 |
| III. | Trois ténors éteints. | 445 |

TABLE DES GRAVURES ET AUTOGRAPHES. . . . . . . . 457

FIN DE LA TABLE DES MATIÈRES

Paris. — Imp. de l'Art, E. MOREAU ET Cⁱᵉ, 41, rue de la Victoire.